Islamic Art

Art Library 17

이슬람 미술

로버트 어윈 지음 / 황의갑 옮김

이슬람 미술

초판인쇄 | 2005년 8월 15일
초판발행 | 2005년 8월 20일

지은이 | 로버트 어윈
옮긴이 | 황의갑
펴낸이 | 한병화
펴낸곳 | 도서출판 예경
등록 | 1980년 1월 30일 (제300-1980-3호)
주소 | 서울시 종로구 평창동 296-2
전화 | 02-396-3040~3
팩스 | 02-396-3044
전자우편 | webmaster@yekyong.com
홈페이지 | http://www.yekyong.com

ISBN 89-7084-283-7 (04600)
ISBN 89-7084-144-X (세트)
값 22,000원

차례 *Contents*

일러두기: 이 책의 외래어 표기는 외래어 표기법을 기준으로 하되, 아랍어는 현지 발음을 기준으로
하였다.

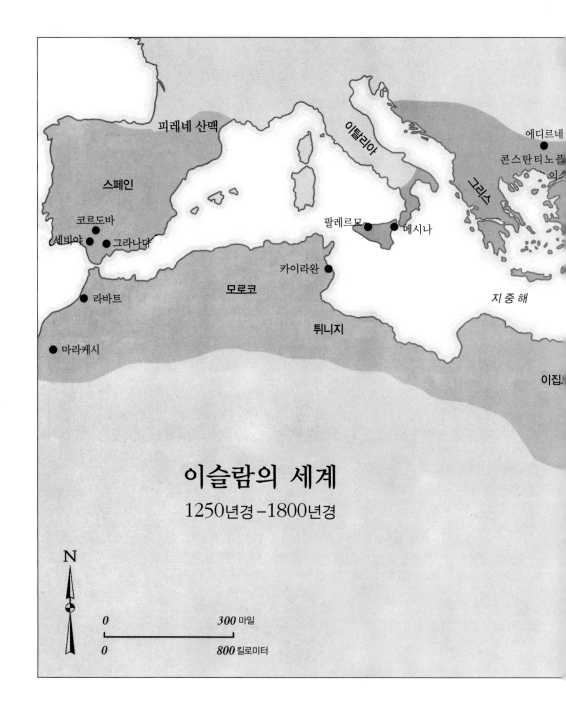

피레네 산맥

이탈리아

에디르네

콘스탄티노플
의스

스페인

그리스

코르도바

세비야 ● ● 그라나다

팔레르모 ● ● 메시나

라바트

모로코

카이라완

지 중 해

● 마라케시

튀니지

이집.

이슬람의 세계

1250년경 – 1800년경

N

```
0               300 마일
0               800 킬로미터
```

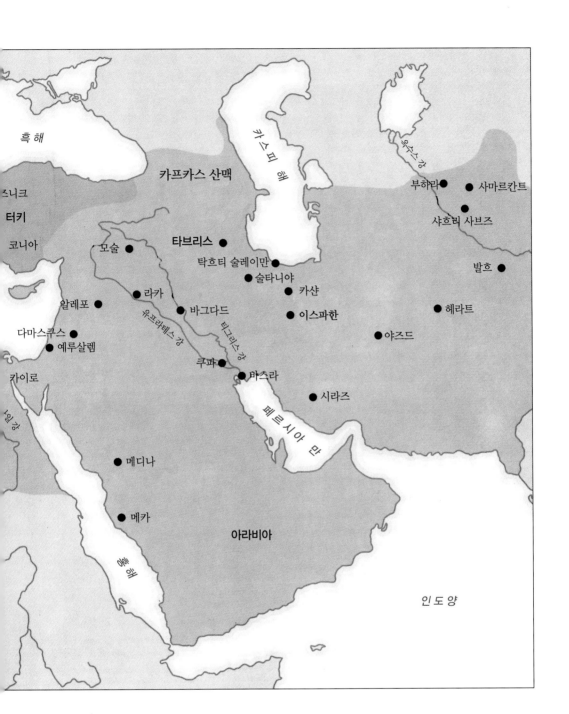

흑해

카프카스 산맥

카스피 해

우주스강

즈니크

터키

코니아

부하라 ● ● 사마르칸트

샤흐비 사브즈

모술 ● 타브리스 ●

탁흐티 술레이만 ●

술타니야 ● 카샨 발흐 ●

알레포 ● 라카 ● 유프라테스강

바그다드 ● 티그리스강 이스파한 헤라트 ●

다마스쿠스 예루살렘 ● 야즈드 ●

카이로

쿠파 ● 바스라 ●

페르시아 만

시라즈 ●

나일강

메디나 ●

메카 ●

아라비아

홍해

인도양

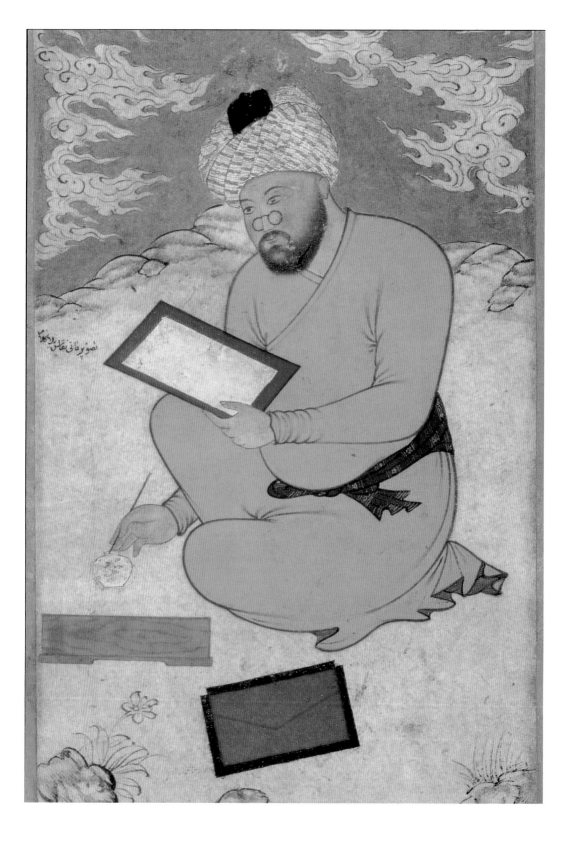

서론

먼저 이 책이 이슬람 예술에 대한 연대기적인 연구서가 아니라는 것부터 밝혀야 할 듯하다. 연대기적인 구성 속에서는 다루기 힘든 중요한 문제들을 탐구하기 위해 주제별로 구성하는 광범위한 접근 방식을 택했다. 또한 이 책에서는 인도나 동남아시아 혹은 아프리카 사하라 사막 이남 지역의 이슬람 예술을 다루고 있는 것이 아니라, 스페인과 모로코부터 아프가니스탄까지 반건조 기후대 지역의 이슬람 예술을 논하고 있다. 여기서 다루는 시기는 대략 5세기부터 17세기 후반까지이다. 대다수의 이슬람 예술 연구서를 보면 문화적인 업적 측면에서 가장 중요한 시기인 1600년경까지만 다루고 있다. 하지만 특정 예술가 집단의 출현(도판 1)과 장인 조합의 증가 등과 같은 중요한 문제를 포함시키기 위해서는 본문에서 다룰 내용을 확대하는 것이 더 바람직할 것이다. 또한 16세기부터 이슬람 세계에서 제작되기 시작한 건축물과 그림에 관한 저술은 좀더 앞선 시기의 작품에 대해 다루고 있다.(처음부터 끝까지 날짜를 표기할 때에는 서력기원을 따랐지만, 296-99쪽에서 볼 수 있듯이 부록에서는 이슬람력과 서력을 같이 표기함으로써 공평하게 처리하고자 했다).

이슬람 세계에서 궁정에 출사하는 사람들과 지식인들은 시, 윤리학, 음식 그리고 성性과 같은 주제에 대해 토론하는 것을 좋아했고, 토론 결과를 기록으로 남겼다. 그렇지만 시각 예술이나 미학에 대해서는 좀처럼 토론을 하지 않기 때문에, 회화나 건축 등에 관한 저술은 나오지 않았다. 따라서 예술에 대한 중세 무슬림의 사고방식과 서술방식을 증명할 만한 자료를 찾기 위해 노력했다. 이 책에서는 그렇게 해서 찾

1. 〈상상에 의한 마니Mani의 초상〉, 이란 사파위 왕조, 16세기. 채색 사본, 6.4×16cm, 대영박물관, 런던.

후기 이슬람 세밀화가의 중요성을 마니와 비교하는 것은 이슬람 예술에서 관례가 되었다. 마니의 모든 그림이 사라져버린 것은 예술의 헛됨과 찰나성을 드러내는 예로 이슬람 권위자들이 심심치 않게 거론한다.

아낸 다양한 자료를 추려서 정리했다. 여기서 인용한 자료에는 시, 문학, 여행담, 연대기, 신비주의적인 명상록, 광학에 관한 논문과 그 외의 많은 것이 포함되어 있다.

비록 이 책이 예언자 무함마드Muhammad가 최초로 하나님의 계시를 설교했던 시기보다 한 세기 이전부터의 내용을 다루고 있기는 하지만 편의상 《이슬람 미술》이라고 제목을 달았다. 따라서 매우 전통적으로 묘사된 모든 예술이 무슬림에 의해서, 혹은 무슬림을 위해서 만들어진 것은 아니라는 사실을 명심해야 한다. 서구 미술사가들이 "이슬람 예술"에 대해 말할 때는 유럽인의 그리스도교 예술에 상응하는, 실체가 있는 소재에 대하여 말하고 있는 것은 아니다. 유럽의 그리스도교 예술을 다룬 대부분의 책에서 예술의 범위를 성당, 교회, 제단화, 향로, 성직자의 제의 등과 같이 특히 종교적인 소재로 한정한다. 이슬람 예술서의 저자들은 오랜 전통에 따라 이슬람 정권 아래에서 살았거나 혹은 스페인의 무데하르mudejars처럼 그리스도교 정권 아래에서 살았던 무슬림 장인들이 제작한 모든 예술품과 건축물에 대해 논의한다. 더욱이 지금까지 서구 예술에만 친숙한 학생들은 유럽이나 미국의 도자기와 금속 세공품과 같이 "비주류 예술"로 분류될 수 있는 장르에 너무나 많은 지면을 할애하는 것을 보고 놀라워할지도 모르겠다. 그러나 앞으로 나올 이슬람 문화권에 대한 설명에서는 주류와 비주류로 구별하는 서구적인 관점을 적용하지 않을 것이다.

"이슬람 예술"이라는 개념 자체가 여러 면에서 서구적이다. 이슬람 예술가들은 자신들을 어떤 종교나 왕조의 지배를 받는 백성이라고 생각하기보다는 모술인, 헤라트인 또는 코르도바인이라고 여겼다. 서구적인 단어인 "예술"에 해당하는 아랍어 판fann은 "선호하는 주제에 적용되는 기술"이라는 뜻으로 예술이라는 말과 아주 정확하게 부합하지는 않는다. 중세에 판(복수형은 푸눈funun)은 형태, 양식 또는 기법을 의미했다. 덧붙여 말하자면 그것은 기술 또는 기능의 형태를 뜻했다. 그 단어는 오늘날에야 비로소 "알-푸눈 알-무스타즈라파 al-funun al-mustazrafa, 즉 정교한 예술" 같은 더욱 심미적인 의미를 띠게 되었다.

서양에서 이슬람 예술에 대한 연구는 아직 초보 단계에 있으며 우리는 그것에 대해 15세기 이탈리아나 17세기 네덜란드의 예술보다도 훨씬 더 모르고 있다. 이 책에서는 이슬람 예술에 관해 사회적·경제적 그리고 지적인 상황을 염두에 두고 풀어나가려고 한다. 그리고 앞에서

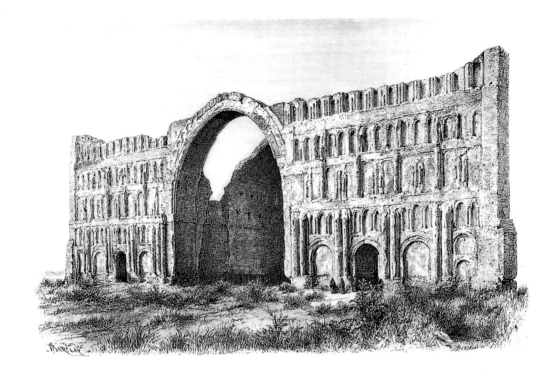

2. 7세기 초 건축물인 크테시폰에 있는 호스로우 1세 궁전 현관(거대한 이완 iwan)을 묘사한 19세기 동판화.

사산 왕조의 건축가들은 이완(현관)을 만들었다. 이 이완은 흔히 트인 거대한 목재로 만들어졌으며, 이슬람 건축의 특징을 잘 드러낸다. 이런 판화는 오늘날 거의 남아 있지 않은 유적에 대한 귀중한 기록이다.

언급했듯이, 이러한 목적을 이루기 위해 다양한 분야의 자료를 많이 참고했다. 비록 명확하지는 않지만 이런 자료들은 중세의 무슬림이 자신들의 예술을 어떻게 보았으며 또 그 예술을 어떻게 설명했는지 보여준다. 또한 이 책에서는 서양의 박물관에 우연히 보존되어온 작품을 둘러싼 이야기로 줄거리를 이어나가기보다는, 건축물을 포함해서 한때 존재했으나 오늘날에는 사라져버린 여러 예술 작품에 대해 논의하고자 했다. 학술 자료를 보고 이슬람의 예술 작품들이 얼마나 많이 사라졌는지를 알면 정말 놀라게 된다. 이슬람 예술에 대한 거의 모든 자료가 지진이나 전쟁, 우상 파괴, 문화적인 약탈과 시간의 흐름에 따른 파괴로 소실되었다. 그리하여 대부분의 경우 파편들만이 남아 예술사 연구의 실마리를 제공하고 있다(도판 2). 학술 자료로 그 틈새를 약간 메울 수 있다 하더라도 이 책에서 시도한 것은 이슬람 예술을 고찰하는 방법(학술 자료를 통해 이슬람을 고찰하는 것이 아닌) 가운데 하나일 뿐이다. 여전히 많은 것을 고고학과 기술적인 분석을 통해 규명할 수 있을 터이다.

이 책을 통해 이슬람 예술에 대한 전체적인 내용을 제시하려 했으나, 자세히 논의된 대상에는 당연히 개인적인 취향이 많이 반영됐다. 예를 들면 나는 미나이minai와 라즈바르디나lajvardina 도자기를 지나

칠 만큼 좋아한다. 여기에는 또 다른 요소도 작용하고 있다. 대부분의 서양 사가들은 이슬람 예술에서 추상 부분과 서예 부분을 제쳐두고 조형적인 것을 과도하게 존중하는 경향이 있다. 나는 조형적인 작품을 학술 자료와 연관시키는 것이 좀더 쉽다는 근거를 바탕으로 이 작업을 계속했다. 그럼에도 불구하고 나는 중세 무슬림들이 몰두했던 서예를 모든 예술 중에서 가장 중요한 예술 행위라고 생각했기 때문에 이 책에 이러한 서예 작품을 포함시켰다. 이에 대해 많은 서양 독자들이 올바르게 이해할 수 있도록 설명하는 것이 어려운 일임에도 불구하고 말이다.

때때로 이 책에서는 "중동"과 같은 지리적인 용어를 사용했다. 이러한 용어는 그것이 가리키는 지역이 여러 번 바뀌었기 때문에 정확하게 사용되었다고는 할 수 없다. 이 책의 시작 부분(1250년경–1800년경의 이슬람 세계)에 있는 지도는 이러한 용어의 용례를 분명하게 보여줄 것이며, 이 경우에 "중동"은 인도 아대륙을 제외한 아시아 서부의 티베트에 이르기까지 일반적으로 아시아 국가를 지칭하는 의미로 사용되었다. 이와 다르게 이 책에서 언급한 "시리아"는 오늘날 말하는 시라아라는 나라의 영토만이 아니라, 팔레스타인, 이스라엘, 레바논, 터키의 동남부 일부를 포함하는 중세의 샴 지방을 일컫는다. "소 아시아"는 현재 터키 서부의 영토를, 그리고 "아나톨리아"는 이러한 지역의 내륙 고원을 지칭한다. 번역된 용어들은 구별 표시 없이 이슬람 백과사전과 같은 현대적인 출전에 근거하여 가장 일반적인 표준을 채택했다. 용어 해설은 책의 말미에 실었다. 독자의 이해를 돕기 위하여 이 책에서는 아랍어 또는 페르시아어 명칭보다는 일반적으로 사용되는 영어 명칭(예를 들면 알–꾸드스보다는 예루살렘)을 채택했다. 이란과 이란인은 현재 이란 공화국이 점유한 영토를 언급하는 데 사용되었다. 페르시아와 페르시아인은 보다 광범위하게 기록된 눈에 보이는 문화를 언급하는 데 사용되었다.

이 책에는 일반인에게는 익숙하지 않은 기술적·역사적·정치적인 용어가 많이 실려 있다. 제1장에서는 이러한 용어를 이슬람 국가의 기원을 설명하면서 사용했다. 칼리프caliph나 아미르emir 같은 많은 용어를 비롯한 대부분의 전문 용어는 본문에서 처음 나오는 곳에 설명을 달아놓았다.

이슬람 예술의 속성을 비구상주의 예술이라고 단정하기는 이르다. 이것은 좀더 논의해야 할 과제이다. 구상주의 예술이 이슬람에서 금지되고 있다는 것은 이슬람 예술에 대해 일반적인 용어조차 모르는 사람

들도 알고 있는 '사실'이다. 그러나 앞으로 살펴볼 것이지만, 이것은 복잡한 문제를 지나치게 단순화한 것일 뿐이며 이슬람 예술에 대한 일반적인 오해 가운데 하나이다. 대부분의 진실한 무슬림들이 예술 작품이나 건축물에서 구상주의의 특성을 띠는 어떠한 형상도 숭배하지 않는 것은 사실이다. 그들이 이슬람 예술이 이룩한 최고의 위업과 성취 중 하나인 서예나 추상적인 장식 미술을 선호한 이유는 아마도 조형 예술에 대한 일반적 거부나 혐오와 연관되어 있을 것이다. 일부 권위자들은 조형 예술이 《꾸란Quran》이나 이슬람의 창시자인, 예언자 무함마드에 의해 완전히 금지되었다고 생각하고 있다. 그러나 앞으로 살펴보겠지만 많은 무슬림이 특정한 상황에서는 살아 있는 생명체의 형상을 그리거나 조각하는 것이 허용된다고 믿었다.

이 책의 제1장은 이슬람 예술에 대한 이슬람 이전의 역사적 기원, 특히 비잔틴 왕조 문화와 사산 왕조 문명의 근원을 다루고 있다. 제2장의 앞부분에서는 이슬람 부흥과 이슬람 국가 구조 발전에 중점을 두었고, 나머지 부분에서는 이슬람 예술과 건축물에 대한 좀더 심도 있는 논의를 위해 이슬람 역사에서 중요한 사건과 왕조를 연대순으로 간략히 설명하고 있다. 제3장에서는 모스크mosque의 발전과 용도, 이슬람 사회에서 모스크의 역할, 장식과 비품을 화려한 도판을 통해 보여준다. 그리고 이슬람 세계에서 가장 중요한 종교적 건물의 일부를 자세하게 다루기 전에 관련된 종교단체와 재단을 설명함으로써 이러한 주제에 대한 접근을 시도했다. 제4장에서는 정교하고 장식적인 예술품에 대한 논의를 이어가면서 왕족의 후원에 대한 역사뿐만 아니라, 구상적이고 추상적인 예술의 문제를 더욱 자세히 다뤘다. 건축과 예술에 대한 후원과 전시展示의 지극히 중요한 중심인 왕궁이 제5장에서 논의되었다. 제6장은 이슬람 예술에서 사용된 기교나 재료와 더불어 특정한 예술가들의 삶과 경력에 중점을 두었다. 제7장에서는 예술과 문학의 상호작용, 특히 예술과 학문에 대한 글을 예로 들면서 저자들에 대해 논의하고 있다. 제8장에서는 과학 분야에 영향을 끼친, 이슬람 예술의 점성학적이고 "마술적"인 요소의 특성을 고찰했다. 제9장은 이슬람 세계와 다른 문화와의 접촉을 다룰 때 지금까지 경시되었던 예술과 건축물의 중요성, 특히 이슬람과 그리스도교, 이슬람과 중국 사이의 예술적인 교류에 대한 내용을 담고 있다. 이 책의 결론에서는 아직도 해결되지 않고 있는 중요한 문제들을 지적하고 이슬람 예술에 대한 지식을 평가하고 요약했다.

역사적인 배경

아라비아 반도의 주민 대다수가 유목민이었던 7세기에 아랍 부족들 사이에서 일어난 이슬람의 부흥은 당시의 기록자들에게는 놀랄 만한 사건이었다. 뿐만 아니라 그들은 이슬람이 현재의 중동과 심지어 더욱 먼 곳까지, 광활한 지역 전체를 지배하는 강국이 되리라고는 전혀 예측하지 못했다. 예언자 무함마드의 말에 따르면 "이슬람은 이슬람 이전의 모든 것을 무효로 만든다." 그러나 광대하고 다양한 지역의 미술과 건축의 분수령을 이룬 작품이 이슬람의 가르침만을 바탕으로 형성된 것은 아니다. 특히 현대의 학자들은 오늘날 "이슬람 국가"로 간주되는 나라에서 제작된 고대 예술의 영향을 강조한다. 이러한 영향은 주로 사산 왕조와 그리스·로마의 비잔틴 제국(도판 4)의 문화적 유산을 통해 이슬람 예술에 전파되었다. 이슬람에 대한 배경을 고찰하는 것은 이슬람 예술과 건축에 대한 모든 연구에서 필수적이다.

이슬람 부흥기 이전인 서기 5세기와 6세기에 아라비아 반도의 부족들은, 각각 반도의 북서쪽과 북동쪽으로 면한 두 개의 거대한 초강대국인 비잔틴 제국과 사산 왕조가 도시화된 복잡한 문명을 주도하고 있었기 때문에 미미한 역할을 할 수밖에 없었다(도판 5).

3. 이스탄불에 있는 하기아 소피아 모스크Hagia Sophia mosque 이 건축물을 유누스 1세가 532년에 건설했고 메흐메드 2세(1451–81년 재위) 때 모스크로 개조했다.

하기아 소피아 모스크는 오스만 투르크 제국 건축가들의 모범이 되었다. 이 사진을 통해 최근 설치된 조명이 사람들을 감동시키고 있는 것을 볼 수 있다.

비잔틴 제국

비잔틴 제국은 서로마 제국이 몰락한 후 로마 제국의 절반을 차지하는 동부 지역에서 출범했다. 비잔틴 제국에서 가장 중요한 도시는 330년 콘스탄티누스Constantinus 황제(274–337년경)에 의해 동로마 제국의

**4. 연판법으로 비잔틴 제국 황제의 상을 새긴
무슬림의 동전**, 7세기 또는 8세기. 동제품, 직경
2cm, 대영박물관, 런던.

수도로 공식 선포된, 보스포러스 해협에 있는 콘스탄티노플인데 이곳
은 오늘날의 이스탄불을 말한다. 당시 비잔틴 제국은 발칸 반도의 여
러 나라들, 소아시아, 시리아, 팔레스타인 그리고 이집트의 대부분 지
역으로 이루어졌으며, 서쪽으로는 멀리 북아프리카 해안 지역까지 확
장되기 시작했다. 313년경 콘스탄티누스 황제의 개종 이후 국가의 공
식 종교는 그리스도교 중에서도 그리스정교회였다. 그러나 많은 유대
인뿐만 아니라 다른 많은 그리스도교 종파와 공동체가 제국의 국경을
둘러싸고 있었다.

　누구나 알고 있듯이 그리스 – 로마의 강력한 기반을 가진 비잔틴 예
술의 소위 문화적 "보편성"은 이교도의 고전적인 유산으로부터 많은
영향을 받았다. 예를 들면 비잔틴 학자들은 호메로스Homeros, 투키디
데스Thucydides, 소포클레스Sophocles와 같은 그리스도교 시대 이전
작가의 작품에 몰두했다. 비잔틴 제국에서 은제품을 만들 때는 고전적
이고 신화적인 주제를 주로 다루었으며, 이교도의 상징인 조각상이 심
지어 종교적인 작품에서도 발견된다(도판 6).

　이슬람의 부흥 이전에 비잔틴 제국은 유스티니아누스Justinianus 황
제(527 – 65년 재위)의 치세 때 전성기를 맞이했다. 이 기간 동안 모든
비잔틴 유적들(이것은 이슬람의 건축가들에게 영감을 주었다) 중 가장
유명한 하기아 소피아 모스크가 콘스탄티노플에 세워졌다(도판3 참조).
또한 유스티니아누스 황제는 540년 이후 시리아의 도시 안티오크를
재건했다. 비잔틴의 역사가 프로코피우스Procopius(499 – 565년경)는
자신의 논문인 《건축물Buildings》에서 그 방법을 다음과 같이 설명했

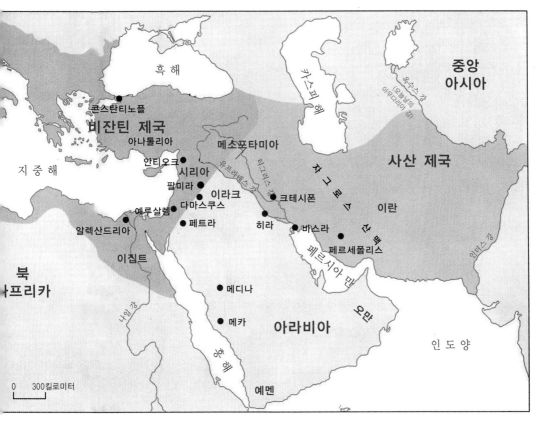

5. 이슬람 이전의 중동.

6. 포도주를 넣은 가죽 부대를
들고 춤추는 술의 신 바쿠스의
무녀 maenad와
실레노스 Silenus(숲의 신)의
이교도의 형상으로 장식된
비잔틴 양식의 은접시. 은제품.
에르미타슈 미술관, 상트
페테르부르크.

다. "그(그 황제)가 도시계획을 통해 모든 주택의 구획을 정리했으며, 수로와 분수, 하수로를 만듦으로써 열주랑列柱廊과 광장을 세밀하게 설계했다. 이 모든 것이 현재 이스탄불의 자랑거리이다. 그는 도시에 극장과 공중목욕탕을 건설했고 그것을 번영을 구가하는 도시에서 나타나곤 하는 다른 모든 건축물과 조화시켰다." 그러나 이집트, 시리아, 소아시아 전역에 걸쳐 퍼진 페스트는 541년 후반 또는 542년 전반에 콘스탄티노플에까지 이르렀다. 페스트와 더불어 6세기 후반 이웃의 강력한 사산 왕조가 재개한 군사적인 충돌은 비잔틴 제국의 전형적인 도시 문명에 변화를 일으켰다. 기념이 될 만한 공공건물들은 방치되었고, 넓은 거리들은 상점과 선술집으로 탈바꿈되었으며 고전적인 과거의 극장과 광장은 버려졌다. 이러한 변화의 원인으로는 확실하지는 않지만 인구와 세수의 감소, 바퀴 달린 수송 수단과 연계된 짐을 나르는 동물에 대한 선호 등을 들 수 있다. 아마도 이 모든 것이 도시 공간의 새로운 분화에 저마다 기여했을 것이다. 그러나 전형적인 이슬람식이라고 여겨지는 좁고 구불구불하게 휜 통로로 사분된 도시가 5세기와 6세기에 이미 등장했다.

사산 왕조

사산 왕조는 아르다시르 1세Ardashir I(208–40년)가 파르티아 제국을 정복한 해인 224년에 창건되었다. 사산 왕조는 동양에서 로마의 (그리고 훗날 자연스럽게 비잔틴 제국의) 가장 강력한 경쟁자가 되었다. 사산 제국은 동쪽으로 인더스 강과 옥수스 강까지 서쪽으로 유프라테스 강과 메소포타미아의 비잔틴 지배 지역에 이르기까지 걸쳐 있었으며, 사산 왕조의 후손들은 자신들의 제국을 확장하려고 했다. 사산 왕조는 한때 비잔틴으로부터 시리아와 나일 강의 삼각주를 빼앗기도 했으나 두 초강대국의 충돌은 그 지역에 한정되었을 뿐 결코 파멸을 초래하지는 않았다. 이 지역들은 유스티아누스 황제의 재위 기간 중 비잔틴에 다시 정복당했다.

사산 왕조에서 공인된 종교는 기원전 6세기에 예언자이며 공상가였던 자라투스트라 Zarathushtra의 이름을 딴 조로아스터교Zoroastrianism(배화교拜火敎)였다. 조로아스터교는 모든 창조물을 선과 악의 끝없는 투쟁으로 생각하는 이원적인 종교였다. 조로아스터교는 비잔틴

제국의 그리스정교회에 비견할 수 있을 정도로 사산 왕조 지배 지역에서 공인된 유일한 종교는 아니었다. 조로아스터교의 경쟁자는 또 다른 이원적인 종교인 마니교Manicheanism였다. 마니교는 이슬람 예술에서 중요한 위치를 차지하는데, 적어도 아랍과 페르시아의 전통에 따르면 마니교의 창시자인 마니Mani(216-77년, 도판 1 참조)는 화가들 중 최고였으며 자신의 가르침을 설명하기 위해 그림을 이용했다.

사산 왕조와 비잔틴 제국 문화의 관계는 복잡하다. 사산 왕조 사람들은 로마와 비잔틴 건축의 주제와 기술을 아주 능숙하게 사용했으며 전쟁을 치르며 포로로 잡은 그리스인과 다른 비잔틴인을 이용했다. 이러한 포로 중 일부는 숙련된 장인이었던 것으로 보이며, 그들은 웅대한 건축 계획 사업에 동원되었다. 사산 왕조의 군주들이 비잔틴 건축가들을 고용했다는 것은 자주 언급되고 있다. 게다가 사산 왕조의 영토에, 특히 현재의 이라크와 이란 북서부 지역에는 시리아어를 쓰는

사람들이 많이 거주하고 있었다. 시리아어를 쓰는 사람 가운데 교육받은 사람들은 그리스-로마 문화에 대해 잘 알고 있었는데, 이 사실은 사산 왕조 시대 물통에 주신제酒神祭의 형상(도판 7)이 나타나는 이유를 설명하는 데 도움이 된다. 로마인들이 만들어낸 비잔틴 예술에서 사산 왕조 특유의 나선형 덩굴 무늬 장식이 기원한 것으로 보인다. 전형적인 사산 왕조의 나선형 덩굴 무늬는 다소 관능적이지만 사악하지는 않았다. 이슬람이 도래하면서 이러한 나선형 덩굴 무늬가 아라베스크 Arabesque 무늬로 발전했다. 그러나 비잔틴인들이 비잔틴식 장식 주제 목록에 포함된 공작, 야자, 날개 달린 왕관과 같은 사산 왕조의 주 모티프에 매혹된 사례에서 볼 수 있듯 때문에 두 왕조 사이에 문화적인 교류가 일방적으로 이루어진 것이 아니라는 데 주목해야 한다.

문화적인 유산

후기 이슬람 시대에서 사산 왕조의 나선형 덩굴 무늬가 사용된 것과 같은 예들은, 초기 이슬람 시대 예술의 형태와 주제에 끼친 비잔틴과 사산 왕조의 광범위한 영향을 시사해준다. 이것은 또한 이슬람 제국을 이 제국들의 계승자로 간주해야 한다는 것을 보여준다. 이 책에서 이슬람 예술이 이러한 두 문명으로부터 받은 모든 영향을 완전하게 정리

8. 현대 이스라엘의 키르밧 알-마프자르에 있는 우마이야 왕조의 궁전 목욕실 천장의 일부, 740-50년. 스투코, 이스라엘 고대 유물과 박물관부, 예루살렘.

우마이야 왕조는 최초의 이슬람 왕조로 서기 661년에서 750년까지 이슬람 세계를 지배했다. 이 스투코로 된 둥근 천장의 중앙 부분과 잎 장식에서는 비잔틴 예술을 통하여 여과된 후기 고전시대의 영향을 명백히 볼 수 있다. 그것은 또한 최소한 우마이야 왕조 시대에는 세속적 예술이나 인간의 형상을 자유롭게 표현할 수 있었음을 입증해 준다.

해서 제시할 수는 없다. 그러나 가장 중요한 두서너 개의 예를 제시할 필요는 있다. 사실 이슬람 예술은 그리스도교 예술과 비잔틴 예술과 마찬가지로 후기 고전시대 문화의 후계자이다(도판 8).

이슬람 예술에 나타난 비잔틴 유산

이슬람 예술에서 살아 있는 피조물의 형상을 묘사하는 것이 금지되었다는 점에 대해서는 이미 이 책의 서두에서 밝혔다. 그러나 구상주의 예술에서의 탈피와 기하학적 도형과 양식화된 식물 장식에 대한 선호가 이슬람에서 처음 시작된 것은 아니다. 6세기에 이미 비잔틴 예술에서 인물 묘사는 지속적으로 감소하기 시작했다. 이 시기에 인간 형상이 묘사된 작품은, 실물을 모방한 초상을 그린 것이 아니라 단지 "표상"을 구체적으로 나타낸 것인 듯하다. 예를 들면 필사본 가운데 초상이 나타나는 부분(도판 9)에서 볼 수 있듯이 실제 모델의 모습을 모사한 것이라기보다는 적절한 관습적 특징을 통해 인물의 형태를 표현하고 있음을 명확히 알 수 있다. 일찍이 4세기부터 지지대 없이 서 있는 조각 작품의 제작이 감소되었다. 그 대신 비잔틴 조각가들은 훗날 다마스쿠스나 코르도바에 있는 우마이야 왕조 궁궐의 석조 건축물에서 나타나는 것과 아주 유사한 그물 모양의 장식이 있는 새로운 형태의 기둥머리柱頭를 만들면서 다양한 양식의 추상적인 장식을 시도했다(도판 10).

　건축에서도 비잔틴의 문화 유산은 매우 중요하다. 제3장에서 더욱 상세하게 논의할 것이지만 이슬람 모스크의 전형적인 구조와 비품들은 비잔틴의 영향을 받았다. 예를 들면 미흐라브mihrab(이슬람 모스크에서 신자들의 예배 방향을 가리키는 벽면의 오목한 곳), 즉 예배실의 벽감壁龕은 비잔틴 양식의 비종교적인 건축물에서 비롯되었다. 민바르minbar(설교단), 즉 모스크 내 설교단은 비잔틴 제국의 설교단 또는 성서 낭독대로부터 유래한 듯하다. 반면에 마끄수라maqsura(모스크 내에 통치자와 그 측근을 위해 만든 특별 구내)는 비잔틴 제국의 왕족을 위한 특별석인 카티스마kathisma를 모방하여 만든 듯하다. 6세기 비잔틴에서 시도된 돔dome(건축에서 대개 천장이나 지붕을 이루고 있는 반구형半球形 구조물) 양식은 무슬림 건축가들에 의해 계승되었다. 미흐라브 전면에 있는, 경의를 나타내는 표지로 사용된 돔의 배치는

9. 일단의 그리스 철학자들을 보여주는 이븐 알-무바시르Ibn al-Mubashir의 11세기 서적 《무크타르 알-히캄Mukhtar al-Hikam》(금언의 정선精選)의 권두 삽화, 13세기 초반. 필사본, 25×14.2cm. 톱카피 사라이 박물관, 이스탄불.

비록 이 집단의 모호한 동양풍 복장으로 그들의 국적을 알 수는 없지만 《무크타르Mukhtar》(1053년)는 그리스 철학자들의 말을 정선한 문집이다.

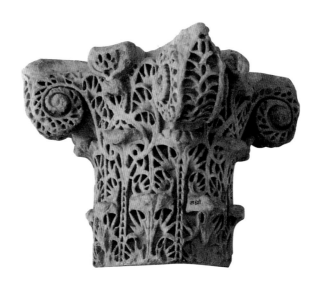

로마의 후기 궁전에서 유래한 것이다. 7세기와 8세기 시리아에 있던 초기 이슬람 시대 우마이야 왕조의 사막 궁전은 로마의 별장과 구분할 수 없다(실제로 19세기 학자들과 고고학자들은 이 두 가지를 혼동했다). 오스만 투르크 왕조의 무슬림 건축가들은 16세기까지 비잔틴 교회 건축물의 특징을 즐겨 사용했다. 더욱이 수세기 동안 31.2cm의 비잔틴 풋Byzantine foot이 이슬람 건축물에서 표준 치수였다는 데 주목해야 한다.

사산 왕조의 영향

사산 왕조의 문명 역시 이슬람 문화에 커다란 영향을 주었다. 사산 왕조의 제왕들이 거행한 매우 정교한 궁정 의식을 우마이야 왕조와 압바스 왕조의 초기 이슬람 지배자들이 거의 그대로 모방했다. 사산 왕조의 은으로 만든 접시에는 일반적으로 사냥(도판 11) 또는 축연에 참석하고 술을 마시는(도판 12) 지배자들이 주로 묘사되어 있는데, 이슬람 시대에 들어와 나타난 채색되고 장식된 잔들은 이러한 문화를 나타내는 증거이다. 그 문화는 또한 후기 아랍의 시詩에서도 칭송되었다.

이슬람 건축가들에게 크테시폰에 있는 사산 왕조의 궁궐은 다른 어떤 건물보다도 더 많은 영감을 주었다. 그 궁궐은 이와 비슷한 형태의 거대한 건축물들을 판단하는 척도가 되었으며, 특히 후기의 많은 압바스 왕조 궁궐의 원형이 되었다.

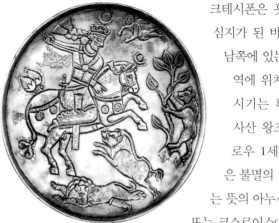

11. 왕족의 사냥 모습을 보여주는 사산 왕조 양식의 접시, 7-8세기. 은제품, 직경 19cm. 베를린 국립미술관.

12. 축연에 참석한 군주의 모습을 표현한 이란의 접시, 대략 8세기경. 은제품, 직경 19.7cm. 대영박물관, 런던.

시인 아부 누와스Abu Nuwas(서기 747-813년경)는 이 접시 중앙에 묘사된 사산 왕조의 왕 호스로우 1세에 대해 다음과 같이 기술하고 있다. "황금잔 주변을 살펴보자. 페르시아에서는 다양한 형상들로 장식을 했다. 한가운데에는 호스로우 왕이, 한편에는 활로 무장한 사람들에게 쫓기는 영양羚羊이 있다."

크테시폰은 훗날 무슬림의 중심지가 된 바그다드에서 약간 남쪽에 있는 티그리스 강 유역에 위치했다. 실제 건설 시기는 확실하지 않지만 사산 왕조의 지배자 호스로우 1세 Khusraw I (별칭은 불멸의 영혼을 갖고 있다는 뜻의 아누시르완Anushirvan) 또는 코스로이스Chosroes 1세(서기 531-79년))의 치세에 건축되기 시작한 듯하다. 가마에 구운 벽돌로 건조된 이 건물의 여러 층으로 겹쳐 쌓은 긴 파사드facade(건축의 주된 출입구가 있는 정면부)는 이완iwan(흔히 트인 거대한 둥근 천장으로 된 현관)의 거대한 아치arch로 이루어져 있으며, 그것은 깊숙한 반원통형의 천장이 있는 접견실과 이어져 있다(도판 2 참조).

이 궁전의 접견실 내부에는 세계의 위대한 다른 세 명의 지배자들—로마와 중국의 황제, 터키의 카간Kha-gan—즉 사산의 제왕에게 복속하게 된 제왕들을 위해 마련한 세 개의 왕관이 영구 보관되어 있었다고 한다. 크테시폰에 있는 궁전의 이러한 장식은 세계의 위대한 여섯 명의 지배자들이 칼리프의 시중을 들기 위해 기다리고 있는 모습을 묘사한, 요르단의 암만 근처에 있는 우마이야 왕조 왕궁에 있는 꾸사이르 암라Qusayr Amra(대략 724-43년)의 프레스코화에 영향을 주었을 것이다. 또한 크데시폰의 궁전에는 금줄에 매달린, 보석으로 장식된 왕관이 사산 왕조의 왕좌 위에 걸려 있었는데 키르밧 알-마프자르 Khirbat al-

Mafjar의 사막 궁전에 있는 우마이야 왕조의 왈리드Walid 왕자의 음악실에 있는 돌을 조각해서 만든 장식용 사슬과 왕관에서 그 흔적을 볼 수 있다.

크테시폰의 궁전에 있는 접견실은 프레스코화로 빽빽하게 장식되어 있었다(도판 13). 그런데 637년 무슬림인 아랍 장군, 사이드 이븐 아비 와까스Said ibn Abi Waqas는 야즈다기르드 3세Yazdagird Ⅲ의 사산 왕조 군대를 정벌하고 나서 이 왕궁에 입성하여 그 방을 예배실로 바꿔놓았다. 그러나 사산 왕조의 황제 호스로우 1세의 안티오크 정복을 묘사한 프레스코화는 손대지 않고 그대로 두었다. 시인 알-부트리al-Buhturi(821-97년)가 그것을 시로 찬양한 2세기 후에도 프레스코화는 여전히 그곳에 남아 있었다.

> 안티오크의 그림을 보면 그대는
> 비잔티움과 페르시아 사이에 있는 듯 놀라게 되리.
> 아누시르완이 금빛과 초록빛이 섞인 로브를 입고
> 황제의 깃발 아래 도열한 병사들을 독려하는 사이,

13. 자우사끄 알-카까니
Jawsaq al-Khaqani
궁전에서 나온 프레스코화의 복원도, 사마라, 836년.

이슬람 통치자의 궁전을 장식하는 프레스코화들은 크테시폰의 궁전과 이슬람 이전의 다른 페르시아 궁전 접견실의 사산 왕조 장식 양식을 계승하고 있다. 이 그림의 인물은 여자 사냥꾼 또는 투우사인 듯하다.

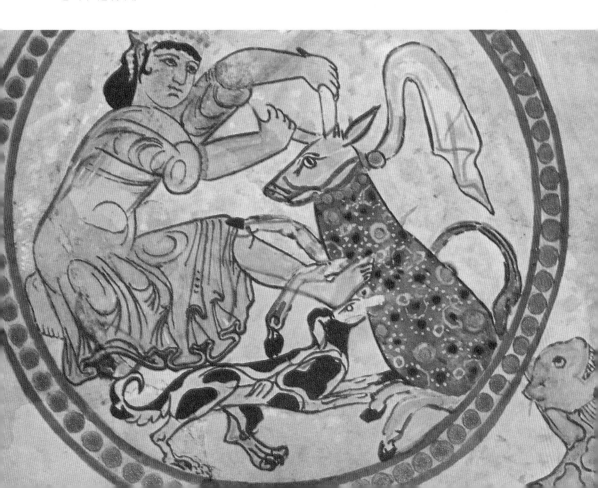

운명의 여신들은 붉은 빛이 감도는 심황색 옷자락을
자랑스레 나부끼며 그곳에서 기다리리.

　　시인은 계속해서 그 왕궁에 한때 노래하는 소녀들과 누각들이 있었
다는 상상을 펼쳐나간다.
　　사라져버린 왕조의 폐허를 회고하는 이슬람 문학의 독자적인 전통
에 따라 시인들이 사막의 버려진 주둔지를 애도함으로써 이 시대 문학
은 이슬람 이전 시대에 최초로 발전한 시 형태에 바짝 다가섰다. 사산
왕조의 크테시폰의 궁전은 알−샤리프 무르타다al-Sharif Mur-tada(1044
년 사망)와 같은 후기 이슬람 시인들에게 확실한 주제가 되었다. "뛰어
난 사산 왕조 사람들이 건설한 것을 보라/ 시간이 어떻게 그것을 부수
고 해체하며 지워버렸는지/ 한때 하늘의 천개天蓋였던 안마당은/ 그후
역경에 처해 지상으로 추락했네." 이슬람 사상에서 예술과 건축술은
지상에서의 쾌락이 지닌 무상함이라는 주제와 항상 긴밀하게 연관되
어 있다.
　　사산 왕조 예술가들이 장식의 매개체로 이용한 스투코 세공 방식(도
판 14) 역시 후에 무슬림 건축가들에 의해 채택되었다. 9세기 압바스 왕
조의 수도 사마라에는 사산 왕조의 모티프에서 영향받았음을 보여주
는 자취들이 남아 있다(도판 15). 우마이야 왕조의
장식 모티프로는, 사산 왕조 사람들이 선
호했던 진주 목걸이 모양의 테두리
장식 무늬와 지루한 나선형 식물
무늬나 기타 여러 무늬를 비롯
한 이슬람 예술 전반의 특징
을 지닌 무늬가 광범위하게
사용되었다(도판 16).
　　끝으로 이란에서 체계화
된 사산 왕조의 비단 산업은,
조정의 신하들과 관료들에게
관직을 내리거나 신뢰를 나타낼
때 비단 옷을 하사하는 사산 왕조
의 관례를 계승한 이슬람 지배자들에
게도 매우 중시되었다. 직물은 전형적인 사

**14. 크테시폰에서 나온 꽃
모양 장식.** 6−7세기. 스투코.
1.17×2.6m. 이슬람 박물관,
베를린.

15. 사마라에서 나온 장식용 패널 벽, 9세기. 스투코, 1.17×2.6m. 이슬람 박물관, 베를린.

산 왕조의 모티프를 다른 문화권에 전파하는 수단으로도 매우 중요했다. 후기 이슬람 예술에서 가장 인기 있는 모티프는 그리핀griffin(독수리의 머리와 날개, 사자의 몸을 한 괴수, 도판 17)이나 센무르브 senmurv(개 또는 사자의 몸통에 새의 뒷다리와 꼬리가 달려 있는 동물) 등과 같은 전설적이고 신비한 동물이었다.

이슬람 이전의 아랍 문화와 전설

이슬람 이전 시대 아라비아 반도의 유목 부족들은 대부분 비잔틴과 사산 왕조 사이에서 비록 한정되긴 했지만 일정한 역할을 담당하고 있었다. 예를 들면 두 제국은, 6세기 내내 시리아 사막이 있는 다마스쿠스 동쪽의 영토를 지배하며 사산 왕조와 그 동맹국과 맞서 비잔틴 제국의 완충지 역할을 한 가사니드 부족이 세운 아라비아 왕국처럼 두 제국의 국경 근처에 자리잡은 아랍계 정권들을 유지시켰다.

심지어 이슬람 이전 역사에서도 아랍 문화는 독창적으로 발전하고 있었으며 아라비아 반도의 주민들은 많은 왕국과 주요 도시 그리고 예술 형식이 새로 생겨나는 것을 목격했다. 아랍 문화는 또한 그 반도의 외부에 있는 시리아를 통해 번창했다.

실제로 아랍 문명의 최초의 중심지 가운데 하나는 오늘날 요르단 왕

국에 있는 도시 페트라였다. 이곳은 문화와 종교 면에서 많은 유사점
이 있음에도 불구하고 이웃의 아랍 유목 부족들과 자신들은 서로 다르
다고 생각한 나바테아 부족의 수도였다. 기원전 약 200년부터 기원후
106년까지 페트라는 근동近東에서 가장 중요한 아랍 도시였다. 페트
라의 부富는 인도와 중국과 지중해까지 이어지는 육상 교역로 상에
있는 지리적 위치에서 비롯되었다. 지중해 문화의 영향은, 그리스-로
마 예술이 이 지역의 문화에 얼마나 널리 뿌리 내리고 있는지를 보여
주는 페트라의 장대한 고대 그리스식의 건축물(도판 18)과 출토된 조각
품을 통해 확인할 수 있다.

기원전 2세기에 팔미라는 페트라를 대신하여 가장 중요한 아랍 도
시가 되었다(도판 19). 팔미라는 다마스쿠스에서 유프라테스 강에 이르
는 통로에 위치하여 대상로隊商路에 있는 식수원 지역을 관할했다. 이

16. 다마스쿠스에서 나온 상감 향로, 13세기 초. 은과 동으로 상감한 네 가지 성분으로 이루어진 합금 제품, 높이 11.2cm, 직경 10.3cm, 손잡이 15.7cm. 에론 컬렉션.

이 향로의 본체는 웅대한 분위기를 띠고 있어 모형 건물과 같은 형체를 이루고 있다. 또한 기둥과 아치에 묘사된 것을 보면 연대는 다르지만 확실히 사산 왕조 건축 형태의 영향을 받은 듯하다. 사산 왕조의 페르시아인들은 7세기 초 시리아에 있는 그들의 영토를 떠났다. 따라서 이 향로는 이슬람 예술에서 고대 이슬람 이전의 모티프가 계승되고 있음을 보여주는 분명한 예 가운데 하나이다. 마찬가지로 손잡이의 양식은 그리스의 것을 모방하고 있다. 이 향로는 13세기의 공예가 무함마드 이븐 쿠틀루크 알-마우실리Muhammad ibn Khutlukh al-Mawsili의 작품이다.

17. 이란 또는 중앙아시아에서 출토된 사산 왕조 양식의 그리핀이 장식된 물병, 7세기 또는 8세기 초. 상감용 흑색 합금과 소량의 금박을 이용한 은제품, 높이 38.5cm. 카릴리 컬렉션.

사산 왕조가 선호한 이러한 신화에 나오는 동물 모티프를 비잔틴과 이슬람 예술가들 또한 열정적으로 채택했다.

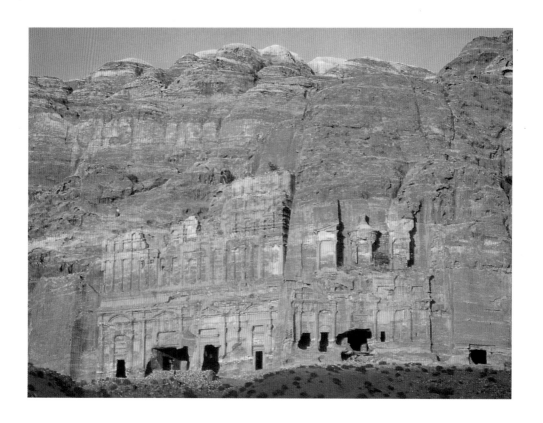

18. 현재 요르단의 페트라에 있는 "궁전식" 무덤(왼쪽)과 "코린트식" 무덤(오른쪽)은 절벽을 안으로 파내어 만들었다.

"코린트식" 무덤의 건축물은 아랍의 나바테아인들이 그리스풍 건축물을 지었음을 입증한다. 이것은 1세기에 나바테아 제국의 수도였다고 추정되는 페트라에 있는 왕의 무덤이었을 것이다. 페트라는 나중에 로마 제국에 흡수되었다. 6세기에 방치된 이후 이곳의 집과 무덤은 마법과 숨겨진 보물에 관한 아랍의 수많은 이야기의 환상적인 무대가 되었다.

도시의 아랍인 여왕 제노비아Zenobia는 271년에 로마인의 지배에 대항하여 반란을 일으켰지만 실패했다. 그리고 팔미라의 현란한 건축물과 조각 탑 모양의 무덤들은 그 이후 로마의 점령 기간에 건설되기 시작한 것이다.

팔미라는 아랍인들에게 타드무르로 알려졌으며, 634년에 무슬림 군대에 점령당했다. 솔로몬이 건설했다고 하는 전설의 도시는 아래의 우하이브 이븐 무타르라프 알−타미미Wuhayb ibn Mutarraf al-Tamimi의 시에서처럼 이슬람의 시에서 수없이 찬양되었다.

많은 곳을 보았지만 나는 본 적이 없네,
팔미라와 같이 매우 아름답게 건설된 곳을.

돌을 정으로 새겨 만든 곳,
그곳을 보면 경외심이 가득 차네.

법에 따르면 도시는 육체를 닮으며

팔미라는 참으로 그 중 으뜸이로다.

비잔틴 제국은 가사니드 부족이 세운 아라비아 왕국을 속국으로 지배했다. 사산 왕조 역시 이슬람 이전의 아랍 지도자들에게 영향력을 행사한 적이 있었다. 6세기의 또 다른 중요한 국가는 사산 왕조가 후원하는 (그러나 그리스도교도 아랍인) 라흐미 왕국이었다. 이 왕국의 수도는 오늘날 이라크 남부의 히라에 있었으며, 라흐미 왕조의 영토에는 전설로 전해지는 사디르 왕궁이 있었던 듯하다. 오늘날 역시 전설로 남아 있는 예멘의 도시 사나에 위치한 굼단 왕궁과 함께 사디르 왕궁을, 바그다드와 코르도바, 그리고 그 밖의 장소에 세워진 실제로 존재했던 왕궁을 찬양하기 위해 이슬람 작가들과 시인들이 자주 언급했다. 사라진 문명들의 이러한 신화적인 유적을 통해 무슬림은 장엄함과 허무를 느꼈다. 또한 이러한 유적은 경이롭고 신비한 예술의 주제가

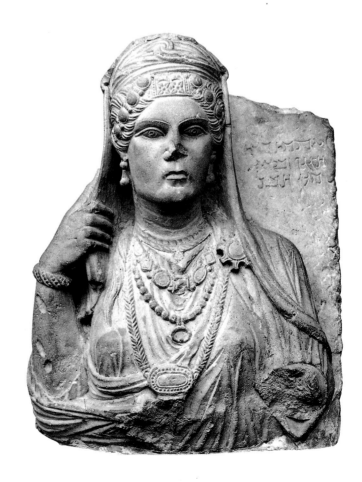

19. 팔미라에서 나온 로마 시대 이전 여인의 장례용 반신상, 서기 150－200년. 석회암, 실물 크기. 대영박물관, 런던.

명각에는 이 여인이 '아가고Agago의 딸 아끄마트Aqmat' 라고 새겨져 있다.

되었다. 무슬림은 특히 이러한 건물의 폐허와 자신들의 신으로부터 경고를 받았다. 《꾸란》(89장 5-15절)의 한 절인 "여명"의 내용을 살펴보면 다음과 같다.

너의 주님께서 아드 백성에게,
기둥을 가진 이람 백성에게 어떻게 하셨는지를
너희는 보지 못했느냐.
그와 같은 자들은 이곳에서 창조되지 않은 자들과 같도다.
계곡에 있는 바위들을 파낸 사무드 백성
그리고 강한 군대를 가진 파라오에게
어떻게 하셨는지를 너희는 보지 못했느냐
그들은 모두 대지 위에서 거만했고
그곳에서 타락한 짓을 많이 했느니라.
너의 주님께서는 그들에게 응징의 천벌을 내리셨으니
실로 너의 주님께서는 항상 지켜보고 계시노라.

《꾸란》의 계시를 추종하는 사람은 《꾸란》에 언급된 전설을 매우 잘 알고 있었을 것이다. 아드 백성, 사무드 백성 그리고 강한 군대를 지닌 파라오는 이슬람 이전 아랍 신화의 일부분이었고, 하나님의 예언자들의 말씀을 따르지 않아 천벌을 받고 사라진 민족에 대한 많은 고대 아랍 신화 가운데 하나이다. 이 많은 신화들은 마침내 중세의 이야기 모음인 《천일야화》에 삽입되었다.

과거에 대한 이슬람의 관념

위에서 인용한 것과 같은 문학적 증거와 각 지방 고유의 전설은 분명히 중세 무슬림이 유적의 폐허를 통해 삶을 인식했음을 보여준다(도판 20). 오늘날 남아 있는 것보다 당시에는 훨씬 더 많은 고대 유적이 남아 있었다. 14세기 북아프리카의 유명한 사상가 이븐 칼둔Ibn Khaldun은 역사 연구에 대한 철학적 입문서인 《무까디마Muqaddima》(서론)를 집필하면서 과거의 유적에 대해 다음과 같이 이야기했다.

아랍인들이 살고 있는 예멘은 소수의 도시를 제외하고는 많은 곳

20. 현재 이란 남서부의 타크-이 부스탄에 있는 사산 왕조의 부조浮彫에 대한 시리아인의 세밀화, 1570년경. 필사본, 30.5×26.2cm, 대영도서관, 런던.

이 세밀화는 알 까즈위니al-Qazwini 가 쓴 서적 《아자입 알-마클루까트Ajaib al-Makhluqat》(세계의 불가사의)에 실려 있다. 사산 왕조의 부조를 묘사한 이 기발한 그림은 구전된 이야기를 바탕으로 제작된 듯하다. 이러한 이슬람 이전의 기념물은 그것을 관찰했던 중세 무슬림의 마음속에 경이와 기발한 추측을 샘솟게 했다.

이 폐허가 되었다. 아랍인이 살고 있는 이라크의 페르시아 문명 유적지도 마찬가지로 완전히 폐허가 되었다. 예전에 수단 사람과 지중해 사람이 정착했던 곳의 중간 지대인 지금의 시리아에서도 마찬가지이다. 이러한 사실은 유적, 건축물의 조각 작품 그리고 마을과 부락에 있는 눈에 보이는 유물 등 그곳에 있는 문명의 자취를 보면 알 수 있다.

앞에서 말했듯이 아랍의 시인들은 유적에서 삶의 무상함과 덧없음을 느꼈다. 머지않아 그들의 이러한 생각은 이슬람 건축물에도 반영되었다. 알-우마리al-Umari(130 - 47년)는 다마스쿠스에 있는 우마이야 왕조의 궁전에 다음과 같이 시작되는 시가 적혀 있었다고 기록했다.

세밀화가는 이크밈Ikhmim 모스크의 옛 부지를 여기에 그렸다. 《키탑 알-불한》은 예언에 대한 서적인데, 이 책의 삽화는 고객의 관심을 끌곤 했다. 매우 기발한 이 그림에서 이집트인이 만든 어마어마하게 큰 이크밈 모스크는 거대한 아치로 묘사되고 있다. 여기에 묘사된 인물은 그리스도교 수사와 같은 복장을 하고 있는데 분명히 어떤 은자를 묘사한 듯하며, 알려지지 않은 신, 즉 악마에게 제물을 바치고 있는 듯하다. X자형 책상은 서안書案, 즉 독서대로 이교도의 주문呪文을 수록해 놓은 책을 받치고 있다.

"궁전이여, 너의 국민이 어찌 되었는지 내가 알아야만 하는가! / 너의 성벽을 높이 세웠던 그들은 어디에 있는가? / 너의 오만한 주인들, 그 왕들에게 무슨 일이 일어났는가 / 누가 그대를 강하게 만들었고 그 다음에 사라졌는가"

무슬림은 이슬람 세계에 남아 있는 로마와 사산 왕조 그리고 파라오의 유적에서 신비함과 두려움을 느꼈다(도판 21). 노아의 홍수와 같은 예언에 나오는 거대한 재앙을 극복하기 위해 고대 이집트인들은 지식을 보존하고 전파하기 위해 상징적인 프레스코화를 제작했다고 많은 사람들이 믿었다. 이와 동일한 이유에서 연금술사 이븐 우마일Ibn Umail은 10세기에 고대 이집트의 도시 아시무나인(당시 훼손된 상태였던)의 조각상들과 회화들에 대한 상세한 설명을 기록하는 데 수고를 아끼지 않았다. 이슬람 세계에서 그리스 예술은 심미적이라기보다는 교훈적이라고 여겨졌다. 9세기의 학자 후나인 이븐 이스하끄Hunayni-bn Ishaq는 저서 《나와디르 알–팔라시파 *Nawadir al-Falasifah*》(철학자들의 일화)에 그리스인과 다른 민족의 지배자들이 "마음을 정화시키고 시선을 끄는 다양한 그림들로 장식된 황금 집들을 세웠는데 거기에서 아이들은 그 그림들을 보며 교육받을 수 있었다."고 썼다.

과거의 조각상들로부터 교훈을 얻고자 했던 무슬림들은 종종 그것을 창조적으로 재해석했다. 예를 들면 이란 남서부의 나크시 루스탐에 있는 사산 왕조의 지배자 샤푸르Shapur를 표현한 돌조각은 이후에 이슬람 통속 문학에서 가장 인기 있는 주인공인 전설상의 장사 루스탐 Rustam 조각상의 원형이 되었다. 그리스도교도의 도상圖像은 매우 이상한 변화를 겪었다. 1350년 순례자 루돌프 폰 수켐Ludolph von Suchem이 예루살렘에 있는 성 안나 성당을 방문했을 때 그곳은 무슬림의 점령하에서 교육대학으로 바뀌어 있었다. 그러나 축복받은 동정녀 마리아와 그녀의 부모인 안나와 요하킴Joachim의 그림은 본래대로 남아 있었다. 폰 수켐은 다음과 같이 전했다.

내가 젊었을 때 이 그림에 대해 바구테스Bagutes라는 사라센 노파가 그리스도교도들에게 경건하고 종교적으로 설명하곤 했다. 그 노파는 늘 교회 옆에 살았는데, 요하킴은 무함마드를 나타내고 나무는 무함마드가 소녀들에게 키스했던 낙원을 뜻한다고 단언했다. 또한 그 그림을 무함마드와 관련지어 열정적으로 설명하곤 했

다. 노파는 두 눈에 눈물까지 글썽이며 무함마드에 대한 불가사의 한 이야기들을 해주곤 했다.

이슬람 초기에 무슬림은 이교도의 구상적인 조각상 혹은 살아 있는 생물의 조각상을 비롯한 과거 문명의 예술적 유물로 인해 혼란을 겪지 않았다. 오히려 무슬림은 그것을 종교적인 건물을 장식하는 데 사용하기도 했다(도판 22). 예를 들면 이라크의 도시 주파에 있는 7세기 모스크의 기둥은 히라에서 약탈한 것인데, 괴물, 머리, 날개, 그 밖의 다른 조형적인 조각상을 주로 다룬 페르시아식 기둥머리로 기둥 꼭대기 부분이 마무리되어 있었다.

사람들은 이슬람 이전에 예배 장소로 사용된 곳에 때때로 신비한 힘이 있다고 생각했다. 이러한 이유에서 다마스쿠스에 있는 우마이야 왕조의 대모스크는 세례 요한에게 헌정된 비잔틴 양식 교회 부지에 세워졌다. 어떤 교회는 원래는 고대 암몬인이 섬겼던 폭풍의 신 하다드Had-dad 사원의 부지였다가 다시 주피터 사원의 성역temenos이 된 곳에 세워졌다. 마찬가지로 예루살렘에 있는 우마이야 왕조의 바위의 돔Dome of the Rock은 유대인 사원 경내에 세워졌다. 세월이 훨씬 지난 뒤 1270년대에 이란의 몽골인 지배자 아바카Abaqa는 국가의 북동부에 여름 궁전을 건설했다. 그는 여름 궁전을 사산 왕조 시대의 건물들이 있는 조로아스터교의 신성한 부지 내에 짓기 위해 고심했다. 이슬람의 가르침이 있기 전의 왕조들과 그 유적은 후세 사람들에게 경이로운 주제가 되었고 경건한 반성의 계기가 되어주었다. 무슬림은 고대 건축물을 통해 모든 쾌락이 덧없다는 교훈을 얻었다. 《꾸란》(3장 137절)에서는 이에 대해 다음과 같이 말하고 있다. "너희 시대 이전에 많은 생명이 소멸했노라 / 그러므로 이 세상을 돌아다녀 무슨 일이 있었는지 살펴보라."

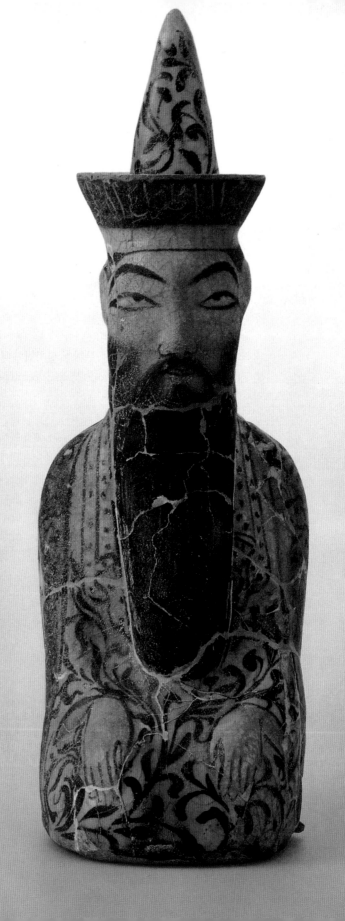

이슬람의 세계

이슬람 왕조들이 통치한 영토는 너무나 광대하고 다양하기— 지중해의 모로코 해안 지방에서 인도 북부까지 펼쳐진—때문에 이슬람 예술에 대해 연구할 때는 이슬람의 역사와 종교 연구에서 출발해야 한다. 특히 이슬람 문화와 예술을 세부적으로 깊이 연구하기 전에는 반드시 이러한 점을 이해해야 한다. 그러나 지면이 한정되어 있기 때문에 이 책에서는 중요한 사건, 개념, 인명, 장소 등에 대해 간략하게 소개하고 설명했다.

600년대 초 비잔틴 제국과 사산 왕조 사이에 수세기에 걸친 격렬한 전투가 일어났다. 사산 왕조의 황제 호스로우 2세는 614년에 예루살렘을 점령하고 619년에 이집트를 일시적으로 점령했다. 그 후 비잔틴 제국의 황제 헤라클리우스Heraclius(641년 사망)는 628년에 크테시폰을 약탈한 것을 비롯하여 비잔틴 제국에 대한 반격을 주도했다. 하지만 이러한 빈번한 군사행동 때문에 두 강성한 제국의 군대와 자원이 소모되어 전력이 결정적으로 악화되었다. 또한 두 제국은 630년 이후 아라비아 반도 밖으로 진출하기 시작한 무슬림으로 구성된 아랍 군대의 공격에 노출되었다(도판 24).

이슬람의 부흥

23. **카샨에서 나온 기도 드리는 투그릴 베그**Tughril Beg, 13세기 후반. 유약을 바른 도자기, 높이 43cm, 카릴리 컬렉션.

예언자 무함마드는 아라비아 서부 헤자즈 지역의 주요 도시 중 하나인 메카에서 570년에 출생했다. 헤자즈는 비잔틴 제국과 사산 왕조와 경제적·문화적인 유대 관계를 맺고 있었으며 그리스도교인과 아랍인

그리고 유대인이 어울려 살아가고 있었다.

610년경 예언자 무함마드는 대천사 가브리엘Gabriel을 통해 신의 계시를 받았다. 대천사 가브리엘은 예언자에게 하나님의 말씀인 《꾸란》 전체를 구술하도록 했다. 그 후 예언자 무함마드가 수십 년간 설파한 이슬람은 유대교와 그리스도교를 완성하고, 하나님의 말씀을 최종적으로 현시한 것이라고 여겨졌다. 처음부터 이슬람 신앙은 그 교의를 따르는 신자들을 새로운 공동체의 구성원으로 규정하고 받아들였다. 유일신교인 이슬람은 모든 신앙인이 같은 하나님을 숭배하고, 같은 법에 복종하며, 같은 성전聖戰 즉 지하드jihad를 위해 하나의 공동체에서 화합할 것을 요구했다.

이슬람의 간편하고 이해하기 쉬운 교리는 초기 이슬람 개종자들에게는 강한 호소력을 발휘했다. 게다가 이슬람은 아라비아의 부족 사회에 앞으로 오랫동안 지속될 독특하고 유례없이 강한 단일 문화적 정체성을 부여했다. 새로 생성된 공동체는 조직을 구성하고 보존하기 위해 공동의 목표를 세우고 정치 체제를 정비했다.

24. 낙타에 탄 음악가들을 소재로 한 이슬람 이전 시리아의(다마스쿠스에서 출토) 작은 조상, 로마 시대. 테라코타, 루브르 박물관, 파리.

낙타는 아랍의 경제와 복지에 중대한 역할을 했다. 초기의 아랍 시를 보면 낙타, 말, 가축의 아름다움에 대해 아랍인들이 어떻게 생각하고 있었는지 알 수 있다. 아름다움을 뜻하는 단어(자밀 jamil)와 낙타를 표현하는 단어(자말 jamal)가 같은 어원에서 비롯되었다는 것은 의미심장하다.

이슬람으로 개종하는 사람의 수가 엄청나게 증가했고 이슬람 군대는 승승장구했다. 632년에 무함마드가 서거했을 때 그의 추종자들은 메카와 메디나 시와 서부 아라비아의 많은 지역을 지배했다. 그를 계승한 칼리프caliph("계승자" 또는 "대리인"을 의미하는 칼리파khalifa에서 유래함)의 통치 아래에서 이슬람의 아랍 군대는 634년 팔레스타인 남부에 있는 아즈나다인에서 비잔틴인들을 패배시켰다. 그리고 636년 메소포타미아 남부에 있는 카디시야에서 사산 왕조를 패배시킴으로써 팔레스타인, 시리아, 이라크, 그리고 이란의 대부분을 포함하는 광대한 땅을 정복했다(도판 25).

우마이야 왕조와 압바스 왕조

칼리프 통치 지역의 초기 역사는 혼란스럽다. 656년

에 부족간의 전투가 원인이 되어 칼리프 우스만Uthman이 암살당했고, 그의 혈족 무아위야Muawiya가 무함마드의 사촌이자 사위인 알리 이븐 아부 탈립Ali ibn Abu Talib과 계승권을 두고 다투었다. 계승권 싸움은 661년에 알리가 암살된 후 종결되었다. 이후 무아위야(661–80년 재위)는 661년부터 750년까지 지속된 우마이야 왕조를 창건하고 자신의 후손이 칼리프의 지위를 세습할 수 있게 만들었다.

그러나 오직 예언자의 후손만이 이슬람 공동체를 이끌 권리를 갖고 있다고 생각한 사람들 특히 시아 알리Shia Ali(알리의 추종자), 즉 "알리의 당Party of Ali"은 우마이야 왕조에 계속해서 저항했다. 7세기에 계승권 분쟁으로 시작된 일은 결국 이슬람의 종교적 분열로 이어졌다. 즉 이슬람은 순니Sunni파와 시아Shia파로 분열되었다.

내부적인 알력에도 불구하고 우마이야 왕조의 칼리프들이 파견한 군대는 계속해서 이슬람 제국의 영토를 확장시켰다. 북아프리카는 7세기 후반에, 트란속사니아(옥수스 강 너머의 지역)는 8세기 초에 정복되었고, 710년에는 아랍 군대가 인더스 강에 도달했으며, 북아프리카의 베르베르인과 아랍인으로 구성된 연합군이 711년 서西고트족의 스

25. 중동의 이슬람 세계.

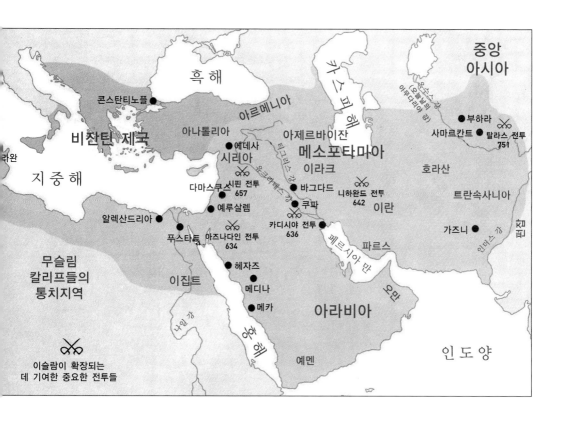

26. 사마라의 패널, 9세기.
티크재, 157.5×31.1cm.
대영박물관, 런던.

이 목재 패널은 당시
사마라에서(그리고
이집트에서) 생산된 목재를
스투코 장식 특유의 사선
양식으로 조각한 것인데
패턴화된 곡선이 반복적으로
나타나고 있다. 이러한
양식의 장식이 아라베스크의
원형 가운데 하나라고
여겨지고 있다.

페인을 점령했다. 중앙아시아에서 무슬림군은 751년 탈라스Talas 전투에서 중국인을 물리쳤다. 이렇게 해서 아랍인은 대서양부터 중국과 인도의 경계 지역에까지 이르는 제국을 건설하게 되었다.

750년 우마이야 왕조는 호라산(이란 동부에 위치)에서 시작된 반란으로 무너졌다. 그리고 예언자 무함마드의 숙부 알−압바스al-Abbas의 혈족이 압바스 왕조를 창건하고 칼리프의 지위를 계승했다. 압바스 왕조는 우마이야 왕조의 수도인, 시리아에 있는 다마스쿠스로부터 고대 사산 왕조의 수도 크테시폰에서 약 56킬로미터 떨어져 있는 바그다드로 수도를 옮겼다.

역사적으로 압바스 왕조의 칼리프들은 자신들이 몰아낸 우마이야 왕조의 칼리프들과 별로 다르지 않다는 평가를 받고 있지만, 그들이 반란을 일으켜 권력을 찬탈하리라는 것은 처음부터 예견된 일이었다. 바그다드는 처음에 "평화의 도시"라는 뜻의 마디나트 알−살람Madinat al-Salam이라고 불렸고 천년의 도시(심판의 날에 구세주가 강림하는 도시— 옮긴이 주)로 간주된 듯하다. 장엄한 바그다드의 원래 설계에 대해 알려주는 고고학적인 증거는 아무것도 없다. 그러나 문학 작품에서는 칼리프의 궁전과 인접한 사원으로 모이는 네 개의 방사상放射狀의 도로가 관통하는 이중의 성벽을 가진 원형의 도시로 계획되었다고 묘사되어 있다. 상징적으로 칼리프는 세계의 중심인 바그다드의 중심에 자리 잡았다.

압바스 왕조의 칼리프들은 맘루크mamluk, 즉 노예 군인의 숫자를 늘리곤 했는데, 836년에 이러한 노예 군인과 바그다드 시민 사이의 긴장 관계 때문에 수도를 바그다드에서 티그리스 강 위쪽의 사마라로 옮겼다. 사마라는 이슬람 세계의 문화 수도로, 그곳에 세워진 압바스 왕조의 궁전은 그 뒤를 이은 수많은 왕조의 궁전의 원형이 되었다(도판 26). 그렇지만 9세기 초부터 이미 다양한 지역의 지배자들이 칼리프의 영향력에서 벗어나 실질적으로 독립해 있었다. 압바스 왕조의 칼리프들은 노예 군인 출신 장교로 구성된 친위대에 속박당해 9세기 내내 한정된 권력만 행사했을 뿐 원래의 힘을 되찾지 못했다(후에 이러한 노예 군인 장교들은 허울뿐인 복종의 의무를 내던지고 맘루크 왕조를 세웠다). 그들은 945년부터 1055년에 이르기까지 카스피해 해안(부이Buyid 왕조 사람들)에서 온 전사들의 앞잡이 역할을 해왔으며, 자신들의 왕조를 세우기 전까지는 칼리프에게 명목상의 충성을 바치고 있었다.

이집트 파티마 왕조와 스페인의 무슬림

850년 이후 압바스 왕조의 종주권은 북아프리카에서 인정받지 못했다. 900-10년 사이에 예언자 무함마드의 딸 파티마Fatima와 알리의 직계임을 주장하는 파티마 혈족의 일원인 우바이달라 알-마흐디 Ubaydallah al-Mahdi(906-34년 재위)가 시아파 반란을 주도하여 튀니지에서 권력을 잡았다. 969년에 파티마 왕조의 군대는 이집트를 점령하고 카이로에 새로운 도시를 세웠다. 10-12세기에 파티마 왕조의 칼리프들은 전성기에 북아프리카의 대부분과 시칠리아, 예멘, 헤자즈(아라비아 반도의 서부), 시리아 지방을 포함하는 제국을 관장했다. 이 제국은 세속적인 정부라기보다는 오히려 선교사들이 지복 천년을 설파하는 종교적인 왕조였다. 그러나 이슬람 세계 도처에 계시를 전파하려고 한 신자들의 노력 덕분에 이 제국의 영토는 나날이 확장되었다.

스페인에서 이슬람의 역사는 압바스 왕조에 권력을 찬탈당하고 이곳으로 도피해온 우마이야 왕조의 군주 압드 알-라흐만Abd al-Rahman(756-88년 재위)으로부터 시작되었다. 그는 갈리시아를 제외한 스페인 전역을 포함하는 우마이야 왕조의 제후 국가(즉 공국, 제후를 뜻하는 아미르는 문자 그대로 "명령을 내리는 사람"을 의미함)를 세우는 데 성공했다.

스페인의 우마이야 왕조는 초기에는 시리아 우마이야 왕조의 일종의 망명 정부였다. 압드 알-라흐만은 코르도바 북서쪽에 세운 새로운 궁전을 유프라테스 강에 있는 조부祖父의 궁전 이름을 따서 "알-루사파"라고 명명했고, 그 궁전을 장식할 식물을 시리아에서 수입하라고 명령했다. 우마이야 왕조의 아미르들(나중에 칼리프라고 자칭했다)은 이슬람화된 스페인을 소규모 공국으로 조각조각 분할하여 1031년까지 통치했다.

사만, 가즈나, 셀주크 왕조

압바스 왕조의 칼리프 치하에서 페르시아인들은 이슬람 국가의 통치와 문화 전달에서 차차 중요한 역할을 하게 되었다. 압바스 왕조가 쇠퇴하기 시작했을 때 페르시아인이 세운 사만 왕조(819-1005년)가 호라산과 트란속사니아의 동부 지방에서 일어났다. 사만 왕조는 트란속

사니아에 있는 부하라를 이슬람 문화의 중심지로 만들었고, 특히 시가
時歌를 부흥시켰다. 시인 피르다우시Firdawsi(935년경 – 1020년경)에게
페르시아의 역사와 신화를 노래한 위대한 서사시이자 이후 수세기 동
안 회화의 소재가 된 작품인 《샤흐나마Shabnama》(제왕의 열전)를 짓
게 한 사람은 바로 사만 왕조의 지배자였다(도판 27). 사만 왕조의 옛 영
토 대부분을 점령한 투르크계 가즈나 왕조는 훗날 사만 왕조의 문화를
극찬했다. 가즈나 왕조는 호라산, 아프가니스탄, 이란 대부분을 지배했

**27. 《샤흐나마》에 나오는
무함마드 주키Muhammad
Juki의 이야기로,
시야부시Siyavush는 호된
불의 시련을 겪고 있다.**
15세기. 필사본, 33×22cm.
왕립 아시아 학회, 런던.

시야부시 왕자는
《샤흐나마》에 나오는
페르시아의 전설적인 영웅 중
한 사람이었다. 피르다우시의
시에 따르면 왕자의 계모는
왕자가 자신을 유혹하려고
했다고 거짓으로 고발했다.
왕자는 자신의 무죄를
입증하기 위하여 불의 산을
통과해야 했는데, 이러한
고된 시련을 성공적으로
통과했음에도 불구하고
시야부시는 나중에 또 다른
누명을 쓰고 살해되었다.
결국 왕자는 페르시아
신화에서 위대한 순교자들
가운데 한 사람이 되었다.

28. 파리드 알−딘 알−아타르Farid al-Din al-Attar의 《만티크 알−타이르Mantiq al-Tayr》(새들의 회담)에 나오는 가즈나 왕조의 **마흐무드와 나무꾼**. 15세기. 필사본, 대략 15×8cm. 보들리언 도서관, 옥스퍼드.

가즈나 왕조의 마흐무드가 역사적인 인물이기는 하지만 그의 이야기는 역사적 사실에서 신화가 되었다. 그의 용기와 관대함, 그리고 지혜에 관한 모든 이야기는 전설이 되었다. 이 그림에 묘사된 것은 파리드 알−딘 알−아타르의 신비적인 시가詩歌《만티크 알−타이르》에 수록되어 있는 짧고 뛰어난 이야기 가운데 하나이다. 사냥에 나선 마흐무드를 나무꾼은 알아보지 못했는데 짐을 너무 많이 실은 그의 당나귀가 쓰러지자 나무꾼에게 손을 내민다. 다음에 만났을 때 그 나무꾼이 위대한 지배자를 알아본다. 후하기로 유명한 마흐무드는 좋은 가격에 그 나무를 사려고 했으나 나무꾼은 그 나무가 상서로운 지배자가 만진 나무이기 때문에 더 많은 돈을 받아야 한다고 주장했다.

을 뿐만 아니라 반복적으로 인도를 침략하여 마침내 펀잡에 자리를 잡았고, 인도의 예술품으로 아프가니스탄 동부에 있는 수도 가즈니를 장식했다. 가즈나 왕조의 마흐무드Mahmud(998-1030년 재위)는 인도 무슬림의 후손이 존경하는 영웅이었다. 또한 그는 성공한 장군이자 예술의 보호자였으며, 훌륭한 이슬람교도로 훗날 투르크인과 몽골의 지배자들에게 본보기가 되었다(도판 28).

가즈나 왕조는 오그주Oghuz(투르크족의 부족 연합)를 용병으로 채용하면서부터 몰락하기 시작했다. 1030년대 셀주크 일족의 통솔하에 용병 출신의 많은 투르크인이 반란을 일으켜 셀주크 일족의 지도자 투그릴 베그Tughril Beg가 (1038-63년 재위, 도판 23 참조)이 호라산에서 가즈나 왕조를 몰아내고 바그다드로 입성했다. 그는 압바스 왕조의 칼리프를 설득하여 술탄sultan(글자 그대로의 의미는 "권력")이라는 칭호를 얻어냈다. 비록 칼리프의 이름을 빌렸지만 셀주크 왕조는 이란, 이라크, 시리아의 대부분을 지배했다. 11세기에 셀주크 왕조의 분가分家가 아나톨리아로 이주하여 비잔틴 제국의 영토였던 곳에 룸의 셀주크 술탄 왕조를 세웠다.

확고히 정립된 이슬람

가즈나 왕조가 번영하다가 셀주크 왕조가 일으킨 반란으로 멸망한 뒤다시 압바스 왕조가 들어섰다. 압바스 왕조의 칼리프들은 대대적으로 투르크인 노예 군인을 모집했다. 이를 계기로 향후 수세기 동안 동부 이슬람 지역의 군과 정부 조직에서 중추적인 역할을 하게 될, 투르크인의 시대가 열렸다. 멀리 서쪽의 스페인은 계속해서 북아프리카인 군주와 그 일족의 지배를 받았다.

투르크의 융성과 맘루크 술탄

셀주크 술탄 왕국의 말리크Malik 샤의 군대에서 복무한 노예 군인의 아들인 투르크인 장기Zengi(1127-46년 재위)는 12세기 초 이라크와 시리아 지역의 실질적인 지배자가 되었다. 장기의 아들 누르 알-딘 Nur al-Din은 1146년에 다마스쿠스를 지배했고 파티마 왕조의 이집트를 재정복하고자 했다. 1169년 이후 누르 알-딘은 관료 가운데 한 명

29. 코르도바 외곽의 10세기 알-마디나
알-자흐라al-Madinat al-Zahra 궁전 유적의 항공 사진.

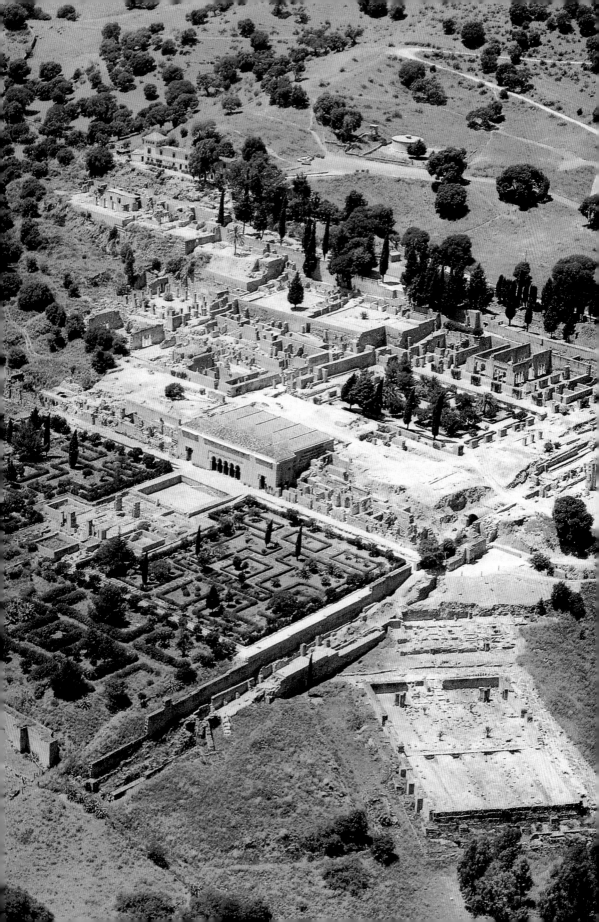

인 살라딘Saladin에게 권력을 빼앗겼고 1174년에 누르 알-딘이 죽은 후 살라딘은 시리아로 이동하여 제국을 확대했다.

살라딘은 그 이전과 이후의 무슬림 지도자들과 마찬가지로 무슬림을 십자군으로부터 보호해야 한다는 명분을 내세워 권력 찬탈을 정당화했다. 최초의 십자군 군대는 1097년에 시리아에 도착하여 1099년에 예루살렘을 정복했다. 무슬림에 대한 지속적인 놀라운 승리의 결과로 십자군은 트리폴리, 안티오크, 에데사에 작은 공국을 건설했을 뿐만 아니라 예루살렘에도 그리스도교인의 왕국을 세웠다. 장기, 누르 알-딘, 살라딘 그리고 13세기 이집트와 시리아의 맘루크 술탄들은 저마다 자신이 무슬림의 영토에서 십자군을 몰아내는 지하드를 수행할 지도자라고 주장했다. 그러나 장기가 1144년에 에데사를 점령했고, 살라딘이 1187년 예루살렘을 점거했지만, 살라딘이 죽은 후 1193년에 아이유브 왕조의 후계자들은 이집트와 시리아의 지배권을 분할했다. 이집트와 시리아의 맘루크 술탄인 알-아슈라프 칼릴al-Ashraf Khalil(1290-93 재위)이 시리아와 팔레스타인 해안 지역에 있는 십자군의 점유지를 성공적으로 수복한 것은 1291년에 이르러서였다.

스페인에서의 후기 이슬람 시대

스페인의 우마이야 왕조는 11세기 초에 멸망하고 코르도바와 그 도시의 왕궁은 반역을 꾀한 베르베르 군인들에게 약탈당했다(도판 29). 비록 통합된 칼리프의 영토라는 가설이 1030년까지 지속되었지만 스페인의 이슬람 지역은 타이파Taifa, 즉 "공유하는" 왕들이라고 불리는 집단에 의해 분할 통치되었다. 말라가와 세비야, 그라나다, 톨레도, 발렌시아의 도시들은 타이파 귀족과 그 후원자들의 중심지가 되었다.

그 도시들을 따로따로 나누어 다스렸기 때문에 타이파 왕들은 스페인 북부에서 밀려오는 그리스도교 재정복자recon-quista의 전진을 저지하지 못했다. 1085년에 톨레도를 그리스도교인에게 빼앗긴 후 유수프 이븐 타슈핀Yusuf ibn Tashfin(1061-1106년)은 스페인의 무슬림을 도울 힘을 기른다는 구실 아래 북아프리카로 건너갔다. 타슈핀은 11세기 북아프리카에 제국을 세운 금욕적인 베르베르인들로 구성된 알 무라비툰 왕조의 지도자가 되었다. 알 무라비툰 왕조의 군대는 스페인에서 그리스도교인에 대항하여 초기 전투에서 승리했으며 또한 타이파

왕들의 영토를 성공적으로 빼앗아나갔다. 1140년대에 북아프리카를 지배한 알 무라비툰 왕조는, 이슬람 금욕주의를 내세운 또 다른 형태의 부흥 운동을 전개한 경쟁 관계에 있던 알 무와히둔 왕조의 지도자들의 위협에 직면했다. 알 무와히둔 왕조는 1147년에 알 무라비툰 왕조의 수도 마라케시를 점령한 후 스페인으로 건너가서 세비야를 수도로 정했다.

그러나 결국 알 무와히둔 왕조는 그리스도교 재정복자들의 기세를 저지한 알 무라비툰 왕조의 업적을 뛰어넘지 못하고 1212년에 라스 나바스 드 톨로사에서 대패한 후 스페인에서 철수했다. 스페인에 남아 있던 무슬림 영토는 1230년대에 스페인 남부의 그라나다에 술탄 왕국을 세워 1492년까지 존속된 아랍계 나스르 왕조의 수중으로 넘어갔다. 나스르 왕조는 인접한 그리스도교 국가인 카스티야 왕국과의 싸움에서 패하는 경우가 많았다. 하지만 스페인 남부를 지배한 마지막 무슬림 왕조인 나스르 왕조의 치세는 안달루시아 문화의 황금기였다. 알람브라 궁전도 나스르 왕조 술탄들의 후원을 받아 건설되었다(도판 30). 1492년에 가톨릭교도로 이루어진 카스티야 왕국과 아라곤 왕국의 연합군은

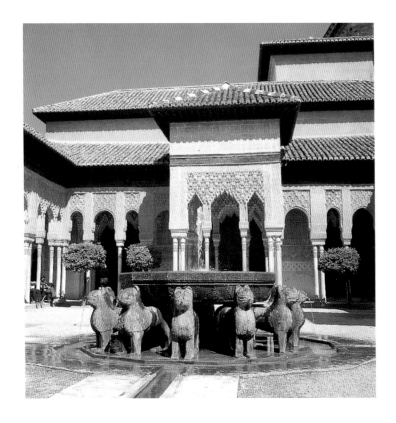

30. 그라나다의 알람브라 궁전 파티오 데 로스 레오네스patio de los Leones에 있는 사자들의 분수, 나스르 왕조의 무함마드 5세를 위하여 1370년대에 건설되었다.

그라나다를 점령하여 스페인에서 무슬림의 지배를 종식시켰다.

후기 맘루크 왕조 시대

맘루크, 즉 노예 군인은 많은 무슬림 정권을 운영하는 데 주도적인 역할을 했다. 특히 1250년부터 1517년까지 맘루크 왕조의 군대에서 높은 지위에 오른 술탄이나 또는 맘루크 술탄의 후손들이 이집트와 시리아를 지배했다(도판 31). 이 노예 군인 장교들은 또한 궁전, 군대, 영토의 관리에 있어서 중요한 직책을 거의 독점했다. 그들은 대부분 아랍인 종교 학자로부터 이슬람의 원리를 배웠고 그리스도교 십자군과 이교도인 몽골인에 대항하여 무슬림의 영토를 지키도록 교육받았다.

그러나 14세기 후반부터 맘루크 술탄 왕국을 몰락하게 만든 다양한 징후가 나타났다. 이집트와 시리아의 경우 1347–49년에 걸쳐 대역병(유럽의 "흑사병")이 돌았으며 연이어 전염병이 창궐했다. 또한 해마다 기근이 되풀이되었다. 유럽의 십자군과 해적은 나일 강 삼각주의 항구와 산업 중심지를 자주 급습했다. 또한 이집트의 농업은 지방의 인구 감소와 유목 민족인 베두인족의 잦은 습격으로 타격을 받고 있었다. 노예 군대는 잦은 폭동을 일으켜 급여 인상을 요구하는 파업을 계속했다. 이러한 상황에서 1400년 투르크인과 몽골인으로 구성된 군대의 사령관 티무르Timur(1370–1405년 재위)는 시리아를 침략하여 다마스쿠스를 약탈했다.

몽골 왕조와 티무르 왕조

몽골인들은 12세기 말 역사에 등장했다. 13세기 초반의 수십 년 동안 칭기스칸Chinggis khan(또는 Genghis Khan, 1167–1227년 재위)은 중국 북부에 접해 있는 스텝 지역의 몽골 부족을 통합한 후 중국과 중동을 공략했다. 1220년에 그는 트란속사니아를 점령했고 비슷한 시기에 서쪽 멀리 카프카스 산맥까지 진출하여 중동을 침범했다. 옥수스 강남부와 서부에 인접한 중동 지역은 1250년대에 몽골인에게 점령당하기 시작했다. 1256년에 몽골인들은 이라크 북부를 점령했고 1258년에는 바그다드를 탈취하여 압바스 왕조의 마지막 칼리프를 살해했다. 1260년대에 몽골인들은 팔레스타인의 아인 잘루트에서 이집트의 맘

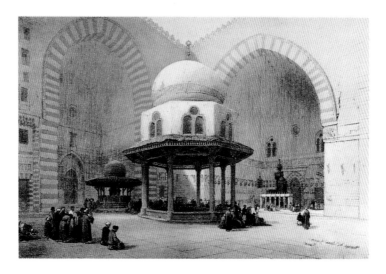

루크 군대에게 패배한 이후로 더 이상 서쪽으로 진출하지 못했다. 몽골인들은 이란, 이라크, 아나톨리아와 카프카스 산맥의 일부를 포함하는 지역에 일한 왕조를 세웠다. 일한 왕조의 가잔Ghazan(1295-1304년 재위, 일한은 "예하의 칸Khan" 즉 지방 통치자를 의미한다)은 이슬람으로 개종했다. 그 이후 이슬람은 이 공국의 공식 종교가 되었다.

트란속사니아에서 산적으로 활동하던 티무르(서양에서는 타메를란Tamerlane 또는 탬벌레인Tamburlaine이라고 알려져 있음)는 몽골인이 다스리는 세계 제국을 재건하려고 결심했다(그의 두 명의 아내는 칭기스칸의 후손이었다). 결국 티무르는 페르시아, 이라크, 호라산, 트란속사니아로 이루어진 제국을 건설했다. 그는 또한 시리아, 아나톨리아, 카프카스 산맥, 러시아, 아프카니스탄과 인도까지 출정했고 1405년에 임종할 무렵에는 중국 침략을 준비하고 있었다.

사파위 왕조와 오스만 투르크 제국

16세기 초까지 티무르 왕조는 호라산을 지배했다. 그러나 서쪽에 있는 티무르 왕조의 옛 영토 이란과 이라크는 1500-10년 사이에 사파위 왕조의 지배하에 있었지만 그 이전인 15세기에는 유목 생활을 하는 투르크멘 왕조의 수중에 있었다. 사파위 왕조의 창건자는 셰이크 사피 알-딘Shaykh Safi al-Din(1334년 사망)으로 그는 순니파 이슬람교의 수피 교단 지도자였다. 그러나 그의 후손인 샤 이스마일Shah Ismail(1501-24년 재위)은 메시아 신앙의 성격을 띤 시아파 운동을 주도하며 권력

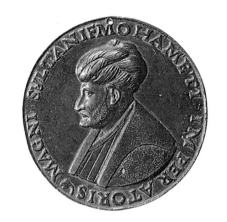

32. **젠타일 벨리니**Gentile Bellini(1429-1507년경)가 제작한 메흐메드 2세의 초상이 새겨져 있는 큰 메달, 동제품, 직경 9.5cm. 대영박물관, 런던.

동시대인들이나 르네상스 시대 이탈리아의 제후들처럼 메흐메드 2세는 자신의 궁전에 예술가들과 학자들을 초대하는 등 인문주의의 후원자로서 모범을 보였다. 베네치아 출신 화가 벨리니는 1479년 9월부터 1481년 1월까지 콘스탄티노플에 있었다.

을 잡았다. 그리고 그와 그 후계자들은 12세기 후반에 이집트의 파티마 왕조를 정복한 후 거대한 시아파 제국을 지배했다.

오스만인들(오스만으로부터 우스만 1세 Uthman I 까지, 1259-1326년)은 1300년경에 소아시아에 자리잡기 시작한 호전적인 투르크족으로 본래 탁월한 종족이었다. 그들은 그 지역에 있던 몽골인의 영토가 분열된 틈을 타서 비잔틴 왕조의 정착지를 침략하기 시작했다. 오스만 군대는 1345년에 처음 유럽을 침략했고 수차례 공방전을 벌인 후 1453년에는 마침내 고대 비잔틴 제국의 수도 콘스탄티노플을 점령했다. 메흐메드 2세(1451-81년 재위, 도판 32)는 점령한 도시 안에 이슬람을 장려하기 위한 토대를 다양한 방법으로 구축했고, 다른 많은 무슬림 후원자들처럼 예술을 후원하여 이슬람 신앙을 전파하고 사회 복지를 증진시키고자 했다. 따라서 16세기 초 이후로 중동은 경쟁 관계에 있는 이란의 시아파 사파위 왕조가 지배하는 지역과 오스만 투르크 제국으로 나뉘었다.

수피와 데르비시 교단

사파위 왕조의 창시자인 14세기 인물 사피 알-딘 Safi al-Din은 수피 셰이크 Sufi shaykh였다고 한다. 수피 Sufi 교단의 기여를 고려하지 않고는 12세기 이후 이루어진 역사적으로 중요한 이슬람 세계의 정치와 문화 발전을 이해할 수가 없다(도판 33). 이를 위해 수 세기 전 이슬람 세계의 초기로 돌아갈 필요가 있다.

수피즘 Sufism은 단일한 운동이 아니었으며 오늘날에도 그렇다. 이

용어는 이슬람교 내에서 신비한 신앙과 경건한 의식을 설명할 때 광범위하게 혼용되고 있다. 이슬람교 주류의 신앙과 의식에서 결코 벗어나지 않고 오로지 독실한 믿음과 수도 생활에만 몰두한 수피가 있는가 하면, 그리스도교의 신비주의, 유대인의 카발리즘kabbalism, 중앙아시아인의 샤머니즘에 영향을 받은 수피도 있다. 따라서 순니파이든 시아파이든 위대한 중세 수피 지도자들은 정통 이슬람교를 지탱해주는 존재로 여겨졌고 현재도 그러하다. 반면에 일부 사람들은 다양한 이단 종파에 빠져들었다(도판 34). 간단히 말하면 수피는 신비주의자이다. 가장 널리 알려진 초기 수피로는 라비아Rabia(801년 사망), 둘 눈 알-미

33. 후사인 바이끄라Husayn Bayqara(1469–1506년 재위)의 마자리스 알-우슈샤끄Majalis al-Ushshaq(애호자들의 파티) 데르비시의 춤을 소재로 한 투르크의 세밀화, 16세기. 필사본, 대략 25×15cm. 보들리언 도서관, 옥스퍼드.

몇몇 사람들이 비난하기도 했지만 음악 감상, 빙글빙글 돌기, 춤추기는 많은 수피 종단에서 시행한 의식이다. 춤은 하나님에게로 향하는 영혼의 움직임을 의미했을 것이다.

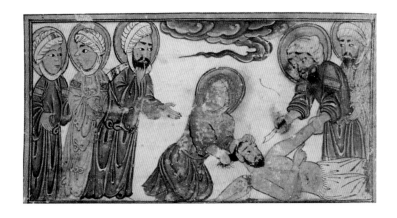

34. 알 비루니al Biruni의
《키탑 알-아타르
알-바끼야Kitab al-Athar
al-Baqiyya》(고대 국가들의
연대기)에 나오는 수피
알-할라즈al-Hallaj의 처형,
타브리즈, 1307년경. 필사본,
전체 페이지 32.2×20cm.
에딘버러 대학 도서관.

많은 사람들이 알-할라즈를
신비주의 순교자로
간주하거나 이단자로
간주했다. 아랍인과
페르시아인 화가들은
통상적으로 후광後光을
신성神性의 표시가 아니라
시각적인 효과를 나타내기
위해 사용했다. 그러나 이
세밀화에서 알-할라즈를
처형하는 사람들에게는
후광이 있는 반면 알-할라즈
에게는 없다는 사실은
의미심장하다.

스리Dhul Nun al-Misri(859년 사망)와 아부 야지드 알-비스타미Abu
Yazid al-Bistami(874년 사망)가 있다. 그리고 이교도의 영토에서 이슬
람을 전도한 수피들도 있다. 예를 들면 셀주크 투르크 제국 사람들은
10세기에 터키의 스텝 지역을 여행한 수피들의 전도 활동을 통해 이슬
람으로 개종했다.

　"한 사람의 노인"을 의미하는 셰이크Shaykh는 부족의 장, 종교 지
도자 혹은 조합의 지도자를 가리키는 용어이다. 그것은 특히 데르비시
Dervish(수피 결사 집단의 탁발 수도승) 교단 내에서 수피 제자를 지도
하고 가르치는 "지도자"를 지칭하는 말이다. 지도자와 제자의 관계가
확립된 성직자단, 그리고 신비적인 전달의 계통을 갖고 있는 데르비시
교단들은 12세기 후반에 형성되기 시작한 듯하다. 데르비시는 페르시
아어로 '수피' 또는 무슬림 신비주의자를 뜻한다. 가장 초기의 교단은
샤드힐리스Shadhilis와 수흐라와르디스Suhrawardis였다. 그 후로 데르
비시 교단의 수가 증가했으며 그 권위가 나날이 커졌다. 예를 들면 나

35. 12세기 수피 셰이크,
아흐마드 야사비Ahmad
Yasavi의 사당에서 나온
수반水盤, 1397년경. 동제품,
높이 1.6m. 에르미타슈
박물관, 상트 페테르부르크.

몽골의 지배자 티무르는 수피
셰이크들과 그 추종자들을
양성하는 데 공을 들였는데
셰이크 아흐마드 야사비를
위한 사당은 그의 후원으로
건립되었다.

크슈반디Naqshbandi 교단은 인도, 트란속사니아, 동남아시아, 카프카스 산맥, 그리고 중동에서 신자를 모았다. 위대한 차가타이Chagatay 계통의 투르크 시인이자 예술 후원자였던 미르 알리 시르 나바이Mir Ali Shir Navai(1441-1501년)는 나크슈반디에 속해 있었는데 그 교단의 구성원들은 사마르칸트와 부하라의 궁전에서 유명했다. 나크슈반디 교단의 전도사들은 16세기에 카자흐인을 이슬람으로 개종시켰고 또한 말라야와 자바에서 활동했으며 오스만 제국 지도층의 문화 형성에 중요한 역할을 했다. 다른 많은 수피 교단도 비슷한 역할을 했다(도판 35).

수피즘과 이슬람 예술

수피의 저술과 미학美學을 이해하는 것은 이슬람 예술 연구의 필수 조건이다. 수피는 공예조합과 예배의식에 관여했을 뿐만 아니라 저술 활동을 통해 예술품이 이슬람 세계에서 어떤 역할을 했는지 기록했다. 수피들은 "신은 아름다우시고 아름다운 것을 사랑하신다"라는 예언자의 말을 즐겨 인용했고 미美는 수피 사상에서 중요한 역할을 했다. 셀주크 제국의 고관 니잠 알-물크Nizam al-Mulk(1018-92년)의 후원하에 교육과 저술 활동을 했으며 생의 후반에 이슬람으로 개종한 종교사상가 알-가잘리al-Ghazali(1059-1111년)는 자신의 책에서 중국인과 그리스인 화가 사이의 경합에 대해 썼다. 중국인 예술가는 벽에 매우 정교하고 사실적인 그림을 그린 반면, 그리스인 화가는 그 중국인의 그림을 고도의 광택으로 반사하기 위하여 벽에 윤만 냈다. 알-가잘리는 이 이야기를 신성한 빛을 반사하는 거울이 되기 위해 자신을 정화시키려는 수피의 노력을 비유하는 것으로 해석했다.

알-가잘리는 1106년경 저술한 《키미얄-사다트Kimiyal-Saadat》(행복의 비법)에서 심미적인 문제를 다루고 있다. 사람은 자신을 온전히 완성하고 싶어하기 때문에 아름다움에 내재된 완전함을 사랑한다. 미는 순수하게 외적인 것이 아니다. 알-가잘리는 예술적 미를 내적인 미의 반영으로 생각했다. 따라서 내적인 미를 감지할 수 있도록 마음의 눈을 훈련해야 한다. "외적인 미 때문에 벽 위에 그려진 그림을 사랑하는 자와 내적인 미 때문에 예언자 무함마드를 사랑하는 자 사이에는 커다란 차이가 있다." 예술가의 내적인 미는 그들이 만들어낸 예술 작품의 외적인 미를 통해 드러난다.

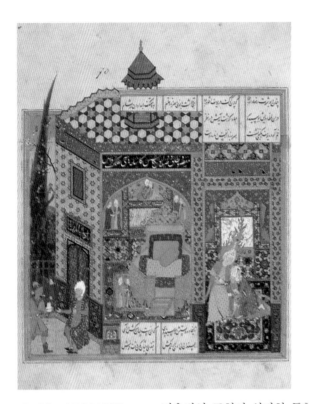

아나톨리아에 정착한 페르시아인 잘랄 알－딘 알－루미Jalal al-Din al-Rumi(1207－73년)는 위대한 신비론자 가운데 한 명으로 신비적인 진실을 가르치기 위하여 시와 우화 형식으로 많은 작품을 쓴 작가이다. 그는 27,000개의 2행 연구聯句로 이루어진 작품 《마트나위Mathnawi》(압운押韻한 담화)에서 예술품과 공예품에 대해 은유와 비유의 형태로 우화와 이야기를 서술했고, 수피의 이론을 대화를 통해 상세하게 설명했다. 그는 이 책에서 목욕탕의 수증기로 인해 벽에 그려진 프레스코화 속 형상이 생생하게 보이지 않는 함맘hammam (목욕탕)의 예를 들고 있다.

36. 사디Sadi(1292년 사망)의 《부스탄Bustan》(정원)에서 나오는 사랑의 누곽에 들어가는 유수프와 줄라이카를 묘사한 페르시아 세밀화, 16세기, 필사본, 전체 페이지 25.1×16.8cm, 빈 국립 도서관.

비유적인 표현이 상당한 통찰력을 제공한다고 믿는 수피즘에서는 이슬람의 연애 이야기를 때때로 신비적으로 해석하곤 한다. 예를 들면 많은 작가들이 포티파Potiphar의 아내 줄라이카Zulaykha와 성서에 나오는 유수프Yusuf(요셉Joseph)의 이야기를 찬미했는데, 페르시아 시인 자미Jami(1414－92년)도 그 중 한 사람이다. 비록 줄라이카는 요셉을 유혹하는 데 실패했지만 그녀와 요셉은 색정적인 그림들로 장식된 방 안에 있었다(도판 36). 표면상 욕망에 관한 이 이야기는 일반적으로 하나님의 미를 찾기 위한 영혼의 신비한 탐색을 비유한 것으로 해석되었다. 신비로운 의미가 담겨 있지 않은 글조차도 수피 주석자들은 신비로운 것으로 해석했다. 따라서 루미는 동물 우화 선집選集인 《칼릴라와－딤마Kalila wa-Dimma》를 수피의 우화 시리즈 가운데 하나라고 보았다. 또 피르다우시의 서사시 《샤흐나마》의 문구가 새겨져 있는 광채나는 도자기들이 사원에 전시되어 있었다는 사실은 이 시가 때때로 종교적인 관점에서 읽혀졌음을 보여준다. 새로운 입문자의 시각으로 보았을 때 주인공인 루스탐의 형상은 장사壯士나 인기 있는 영웅의 형상 이상의 의미를 갖고 있었을 것이다. 또한 《샤흐나마》에 나오는 알렉산드로스Alexandros 대왕의 멋진 원정은 하나님에게로 가는 신비주의자

37. 무함마디

Muhammadi(1560–87년 활약함)의 젊은 이슬람 금욕파의 수도사를 소재로 한 문학 선집 그림, 1575년경. 전체 페이지 20.5×12.6cm. 인디아 오피스, 런던.

탁발하는 이슬람 금욕파 수도사들의 모습을 사실적으로 혹은 이상화하여 그리는 것이 16세기 페르시아에서 유행했다. 금속 방울, 가죽 주머니, 창칼, 나무 국자, 금속 사발 등의 여행 용품을 주목하라. 무함마디는 헤라트에서 태어났으며 이 작품은 간단한 선묘와 제한된 범위의 색채로 특징되는 까즈빈Qazvin 양식으로 제작되었다.

의 여정에 대한 비유로 읽혔음이 틀림없다. 만일 이러한 주제에 대한 수피의 선집이 평범한 것이었다면 이것을 다룬 삽화를 이교적인 입장에서 보지 않았을 것이다. 세밀화의 각 부분은 신비적으로 해석될 수 있는데, 새장의 새는 지상에 갇힌 영혼을 의미하고 긴 머리는 미의 애호자들을 빠져들게 하는 신의 상징적인 그물이며, 얇은 실로 된 직물은 카우사르의 에덴 동산에 있는 샘을 암시하며, 문은 어쩌면 천국으로 가는 출입구를 상징하는 것일 수도 있다.

"순교자"와 "증인"을 의미하는 샤히드Shahid는 외관의 베일을 꿰뚫어보는 통찰력을 얻고자 갈망했던, 현세의 미에 대해 명상하는 수피를 지칭하는 용어였다(도판 37). 이러한 명상자는 하나님에게 다가가기 위하여 참으로 자신을 버려야 했을 것이다. 이렇게 하여 명상은 순교의 개념과 밀접하게 연관되었다. 확실히 미에 대한 명상은 많은 수피들의 예배에서 중요한 역할을 했다. 안달루시아의 유명한 신비주의자 이븐 알–아라비Ibn al-Arabi(1165–1240년)는 "예언자 무함마드로부터 상속받은 하나님의 사랑이기 때문에 여성의 사랑은 영지주의靈智主義자들의 훌륭한 특징을 지닌다"라고 밝혔다. 이븐 알–아라비에 따르면 하

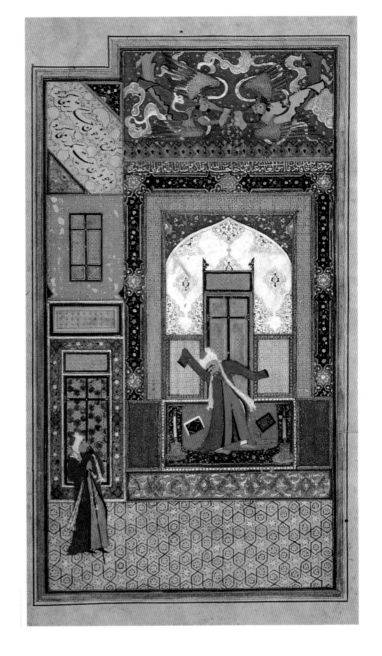

38. 자미의 《수브핫 알-아브라르Subhat al-Abrar》(경건한 사람의 묵주)에 나오는 무아의 경지에 있는 시인 사디Sadi를 지켜보는 수피교도를 소재로 한 우즈베키스탄의 세밀화, 1564-65년. 잉크, 채색, 종이 위의 금박, 28×17cm. 알-사바 컬렉션, 쿠웨이트.

《수브핫 알-아브라르》는 교훈적인 종교시宗教詩였다. 이 사본은 우즈베키스탄에 있는 부하라의 지배자 압달라 바하두르 칸Abadallah Bahadur khan의 도서관을 위하여 제작된 것이다.

나님을 한 여성의 형태로 보는 것은 가장 완벽한 통찰이었다. 비록 많은 사람들이 비난했지만 어떤 수피들은 인간 육체의 아름다움에 대한 명상을 통해 무아경(도판 38)에 도달하고자 했으며, 한편으로 벡타시 Bektashi 수피들은 하나님에게 다가가는 수단으로 풍경을 응시했다. 사상적 기초를 다진 입문자가 어떤 건물에 들어갈 때 그는 세속적인 동료들처럼 행동할 필요가 없었다.

건물의 명각은 때때로 그 의미를 직접적으로 드러낸다. 예를 들면 그라나다의 무슬림 지배자들이 거주했던 14세기 알람브라 궁전의 벽 위에는 다음과 같은 명각이 있다. "이 가운데 있는 물동이의 물은 하나님의 기억을 믿는 신자의 영혼과 같다." 좀더 보편적으로는 하나님을 제외하면 모든 형태가 소멸하며 세상 만물이 덧없다는 관념이 알람브라 궁전의 아치형 건조물을 장식하는 정교한 그물무늬 세공 조각에 담겨 있다. 건축물의 둥근 지붕을 관습적으로 천국에 있는 하늘의 둥근 지붕을 비유한다는 문학과 금석문의 기록도 있다.

그러나 건축물이 지닌 신비적 의미가 무엇인지를 전해주는 문헌은 드물다. 그렇지만 페르시아 책의 삽화에 대한 수피 고유의 "해석" 방법이 있었을 것이다. 그 증거로 제시할 수 있는 예는 없지만 말이다. 이슬람 문화의 종교적이고 신비적인 본질을 과장하는 위험 요소도 존재하지만 이슬람 예술의 "영적靈的인 면"에 대한 많은 저술은 증거를 제시하기보다는 오히려 혼란을 가중시키고 있다. 현재 남아 있는 증거들에 뿌리 깊은 편견이 반영되어 있다는 것을 무엇보다 유념해야 한다. 종교적인 건축물과 유물은 경건하게 숭배되고 때로는 법적·재정적 보호를 받기도 한다. 세속적인 물건들, 삽화가 들어 있는 아름다운 문학 서적, 장엄한 궁전, 가정의 건축물은 이러한 보호를 받지 못했다. 그 결과 매우 적은 수의 유물만이 현재까지 남아 있다. 다음 두 장章에서 살펴볼 것은 종교적이며 세속적인 건축물—특히 모스크는 이슬람의 신앙과 이슬람교 공동체 안에서 은유적으로 혹은 글자 그대로 두 가지 모두에서 그 중심적인 지위에 있다—과 세속적인 예술 및 그 후원자들이다.

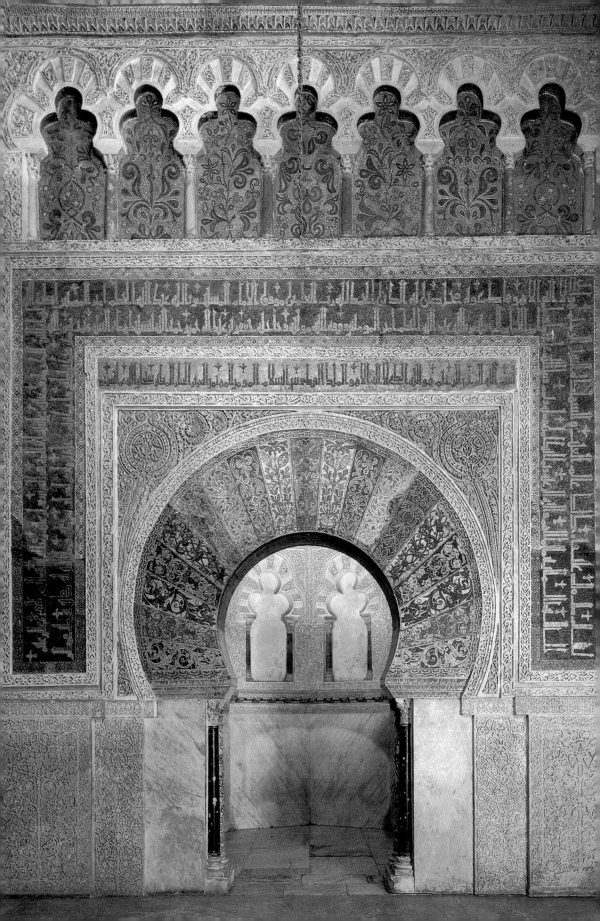

종교 건축물과 세속 건축물

모스크를 중심으로 하는 이슬람 신앙의 기원과 발전에 대해 고찰하다 보면, 이슬람 건축에 대한 논의에서 가장 먼저 고려되는 것은 최초의 "이슬람" 건축의 형태에 관한 것임을 알 수 있다. 특히 이슬람의 세속 건축물과 종교 건축물은 많은 특징과 개념을 공유하고 있다. 예를 들면 한 도시 복합체에서는 세속 건물과 종교 건물의 특징이 모두 나타난다. 이번 장에서는 이슬람 세계 전체에서 예를 선정하여 이슬람 사회 내에서 모스크가 차지하는 위치를 자세히 설명함으로써 우선 모스크의 건축적 발전을 개괄적으로 조망하고 이슬람 건축에 대한 특별한 후원 사례를 상세히 고찰하고자 한다.

모스크의 발전

예배는 이슬람의 다섯 가지 근간 중 하나이다. 다른 네 가지는 자선, 단식, 성지순례, 신앙의 증언이다. 독실한 무슬림은 하루에 다섯 번 기도하며, 가정이나 자신이 마련한 어느 장소에서나 예배를 드릴 수 있다. 그러나 함께 예배하고 설교를 듣기 위하여 일주일에 한 번, 금요일 정오에 모든 성인 남자는 공동체의 중심이 되는 모스크, 이른바 금요 모스크 즉 마스지드 알－자미 masjid al-jami에 모여야 한다. 초기 이슬람 시대에는 각 도시에 단 하나의 금요 모스크가 있었지만 곧 한 건물에 거대한 도시의 모든 예배자를 수용할 수 없게 되었다. 따라서 다마스쿠스(도판 40), 바그다드, 카이로, 이스탄불과 같은 거대한 수도들에 몇 개의 금요 모스크가 건설되었다.

39. 코르도바 대모스크의 미흐라브. 11세기. 대리석에 황금과 유리 모자이크로 장식했다.

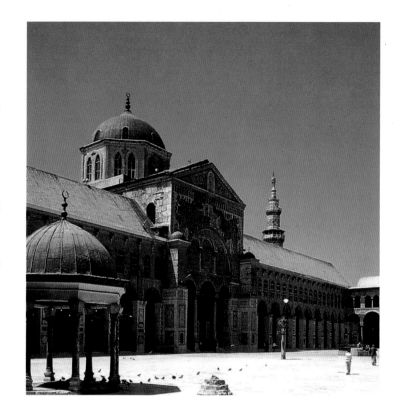

40. 다마스쿠스 대모스크의 안마당, 706–15년.

이 대모스크는 이전에 그리스도교 교회가 있던 자리에 들어서 있다. 신성한 경내에 원래는 이교도 사원의 성역, 즉 그리스도교 교회가 위치해 있었던 것이다. 금요일 정오 예배 시간에 그 안마당은 참배자들로 가득 했을 것이다. 따라서 안마당은 지붕으로 덮인 예배를 위한 모스크의 일부로 간주되었다. 경내의 예배실 위 정면 중앙부에 높은 익랑翼廊(transept, 십자형 건물의 양쪽 끝에서 튀어나온 부분)이 있는 이 대모스크는 칼리프의 영토 내에 있는 다른 많은 모스크의 원형이 되었으며 우마이야 왕조의 위대한 황제의 모스크 중 하나였다.

또한 예배는 드리지만 설교는 행해지지 않는 특정한 장소에 있는 작은 규모의 모스크들이 있다. 금요일 정오 이외의 시간에 사용되는 이러한 모스크는 글자 그대로 "고개 숙여 엎드리는 장소"를 의미하는 마스지드masjid라고 불린다.

무슬림이 예배를 드리기 위하여 함께 모인 최초의 모스크는 예언자 무함마드의 집 안마당이었다. 간소하고 실용적인 이 공간은 나란히 줄을 지어 엎드려 예배를 행하는 예배자들의 편의를 위해 길이보다 폭이 더 넓게 설계되었다(도판 41). 638년에 건설된 오늘날 이라크의 쿠파 시에 있는 모스크처럼 예배자들에게 그들을 제공하기 위해 야자 나무 지붕을 씌운 이 건물은 특정한 목적을 위하여 세워진 최초의 모스크이다.

이슬람 군대가 활발한 정복 활동을 시작한 시기에는 교회나 이교도 사원 또는 집들이 징발되고 개조되어 무슬림을 위한 모스크로 변형되었다. 예를 들면 예루살렘과 코르도바에서 무슬림은 일부 교회를 차지했으며 시리아 서부에 있는 홈스, 다마스쿠스, 알레포(시리아 북서부)에서는 한동안 그리스도교도와 같은 건물을 공유했다.

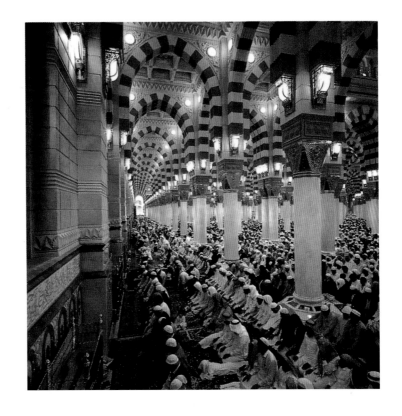

41. 신도들이 모여 있는 모스크. 사우디아라비아 메디나에 있는 예언자 무함마드의 모스크에 있는 예배자들.

그리스도교와 달리 이슬람 예배 의식에는 성찬식 행렬이 없기 때문에 예배당의 중심 공간은 폭이 넓어야 편리하다. 최초의 모스크에서 나타나는 평평한 지붕은, 일정한 간격을 두고 기둥을 나란히 세운 "다주식多柱式" 건물 형태를 창출했다. 670년경에 예루살렘을 방문한 그리스도교 신자인 순례자 아르쿨프Arcuif는 다음과 같이 전하고 있다. "한때 사원이 있었던 그 (도시) 동쪽 성벽 근처의 유명한 유적에 곧추선 지지대와 커다란 대들보를 이어 맞춰 건설한 타원형 예배소가 있어 사라센인들이 자주 출입하고 있다. 그 건물에는 3,000명 정도 수용할 수 있다고 한다." 이러한 간소한 건축 양식 때문에 늘어나는 예배자들을 수용할 수 있도록 모스크를 손쉽게 확장할 수 있었다. 638년 쿠파에 세워진 원래의 모스크는 670년에 훨씬 더 거대한 규모로 다시 세워졌고 스페인 최초의 아미르인 압드 알-라흐만Abd al-Rahman이 784-86년에 건설한 코르도바의 모스크는 그 후 961-66년과 987-90년에 다시 확장되었다.

모스크의 기능

모스크는 집회소, 회의실, 법정, 금고, 군사 작전의 중심지로 공동체에 기여했다. 모스크에서 행정적인 공고를 했고, 정치적인 충성을 맹세했으며, 상인과 학자가 모였고, 큰 소리로 책을 읽기도 했다. 집 없는 사람들은 건물 경내에서 잠을 청할 수도 있었다. 또한 모스크에서 만찬회까지 개최할 수 있었다. 모스크는 한 도시의 중요한 집회소로 전통적인 집회장과 광장을 대체했다. 몇 세기 안 되어 이 공간은 신성하게 여겨졌으며 성스러운 지역이라는 서양의 개념에 좀더 가까워졌다.

모스크의 장식

앞에서 언급한 바와 같이 사람이나 동물의 형상으로 모스크를 장식하는 것이 금지되어 있었지만 모스크 벽면을 장식하는 데 건물이나 식물의 형상, 또는 추상적인 무늬를 이용할 수 있었다. 우마이야 왕조의 칼리프 알-왈리드 1세al-Walid I(705-15년 재위)가 세운 다마스쿠스 대모스크의 내부를 비잔틴 모자이크 공예가들이 우거진 나무들 가운데 서 있는 건물의 그림으로 꾸몄다(도판 42). 이러한 그림은 무슬림이 살기로 예정된 낙원의 주택과 정원을 묘사한 것이라고 한다. 반면에 건축가의 아들이었던 10세기 지질학자 알-무까다시al-Muqaddasi는 이러한 모자이크화에 묘사된 모든 도시와 나무는 단순히 벽면을 아름답게 장식하기 위한 것일 뿐 특별한 의미를 지니지 않는다고 주장했다.

모스크에서 가장 멋진 장식은 미흐라브 또는 예배실 벽감 주변에 집중되는 경향이 있는데, 무슬림이 건물 중앙에 있는 미흐라브 벽을 마주하면 메카(도판 43, 도판 41 참조)를 향해 기도하는 것이 되었다. 따라서 미흐라브는 일종의 눈에 보이는 비망록으로, 서양인의 관점에서 성스러운 제단이라고 여기는 것은 잘못된 생각이다.

미흐라브의 아치와 그 둘레의 벽은 채색된 대리석이나 스투코로 장식되어 있다. 코르도바 대모스크의 미흐라브(도판 39 참조)도 비잔틴 제국의 모자이크 공예가들이 만든 모자이크 장식의 견본이다. 아마도 이것은 다마스쿠스 모스크에 있는 초기 우마이야 왕조의 장식적인 설계를 모방하여 만들어진 듯하다. 몽골인 지배자 울자이투Uljaytu(1304-17년 재위)가 만든 이란 이스파한에 있는 금요 모스크의 미흐라브는

42. 다마스쿠스 대모스크의 실내도, 풍경과 건물을 소재로 한 8세기 초 모자이크화.
나무들이 가지를 드리운 가운데 작은 집들이 그림자를 남기고 있다. 이러한 풍경화에 사람이나 동물이 등장하지 않는 것에 주목해야 한다.

43. 광택도자기 타일로 만든 미흐라브("소금으로 표면을 처리한" 미흐라브), 14 세기 초. 재료 광택도자기, 62×42cm. 빅토리아 앤드 앨버트 박물관, 런던.

미흐라브의 기원은 단어의 어원을 고려할 때 "전쟁"을 의미하는 하릅harb과 관련이 있어 보이나 분명하지 않다. 아마도 이맘imam, 즉 예배 인도자가 그 앞에서 이슬람의 승리를 설교했거나 혹은 초기 이슬람 시대에 칼리프 또는 통치자의 왕좌를 벽감 안에 마련해 놓았을지도 모르겠다. 원래의 의미가 무엇이든 훗날 미흐라브는 정신적인 세계로 들어가는 일종의 상징적인 관문으로 여겨졌다.

정교한 스투코 작품의 귀감이다(도판 44). 13세기부터 광택도자기 Iustreware(금속성 광택 유약을 입혀 광택을 내는 도기) 타일로 장식되기 시작한 이란의 많은 모스크에 있는 미흐라브도 웅장한 걸작이다.

금요 모스크에 있는 민바르, 즉 설교단은 미흐라브 오른편에 위치해 있다. 매주마다 쿠트바khutba(설교)에서 지배자의 이름을 각인시켰다. 민바르는 보통 돌이나 나무로 제작했는데(도판 45) 대체로 상아나 자개, 여러 다른 종류의 나무로 무늬를 아름답게 장식했다. 사실상 민바르는 그 주변 건물의 장식적인 주제를 반영하고 좀더 작은 규모로 만든 일종의 축소형 건축물이었다. 이슬람 시대에 민바르는 설교자를 위한 단순한 연단 이상의 의미를 갖고 있었다. 왕관처럼 민바르는 정치적인 권위와 지배자가 자신의 명령을 하달하는 장소를 상징했는데 그 때문에 때때로 지배자의 행위에 불만을 품은 사람들에게 공격당하거나 파괴당했다.

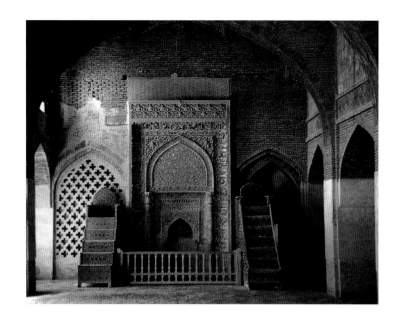

모스크의 조명과 비품

모스크에서 조명의 형태와 효과는 대단히 중요했다. 《꾸란》의 알–누르 Surat al-Nur 장, 즉 "빛의 장"(수라 24)에는 다음과 같은 구절이 나온다.

> 하나님께서는 하늘과 땅의 빛이시니
> 그 분의 빛과 유사한 것은
> 안에 등불이 있는 벽감과 같아
> (그 등불은 유리 안에 있으며,
> 그 유리는 반짝이는 별과 같도다)
> 축복받은 나무로 빛나느니……

적어도 12세기 이후부터 이러한 구절은 신비적으로 해석되었고 모스크 등불 위에 쓰였다. 신앙심이 깊은 위대한 사상가 알–가잘리 al-Ghazali는 《미슈캇 알 – 안와르*Mishkat al-Anwar*》(등불을 위한 벽감)에서 빛인 하나님과 신자를 분리하는 7만 개의 빛과 암흑의 장막에 대해 묘사하면서 종교적 상징인 빛에 대해 설명했다. 금으로 도금한 모스크 등불은 집중적으로 배열되어 있어 서로 빛을 반사했기 때문에 눈부신 효과를 만들어냈다(도판 3 참조). 1490년대에 예루살렘을 방문한 독일인 기사騎士 아르놀트 폰 하르프Arnold Von Harff는 바위의 돔에서

46. 맘루크 모스크 등불.
14세기. 금도금과 에나멜로
장식된 유리 제품, 높이
35cm. 대영박물관, 런던.

맘루크 왕조, 아미르
샤이크후 알-우마리Shaykhu
al-Umari(1357년 사망)를
위하여 만든 등불이다.

47. 터키의 쿠르시. 13세기.
목재, 50×115.5cm. 베를린
국립미술관.

쿠르시는 돌 또는 나무로
만드는데, 나무 쿠르시에는
상아와 자개를 정교하게
조각해서 박아넣어 장식했다.

500개의 모스크 등불이 타오르는 것을 본 적이 있다고 기록했다. 에나멜을 바르고 금도금을 한 모스크 등불의 전성기는 맘루크 술탄들과 아미르들의 후원을 받던 13세기와 14세기였다. 천장 대들보에 사슬로 매단 이 등불들은 몸체와 발화부가 넓은 형태였다(도판 46). 그러나 필사본 삽화를 보면 같은 종류의 등불을 세속의 주거지에서도 사용했음을 알 수 있기 때문에 이러한 형태의 등불이 모스크에서만 사용되었다고 추정해서는 안 된다.

모스크에는 그리스도교의 교회와 비교하면 가구가 적게 비치된 듯하다. 《꾸란》 낭독대, 즉 쿠르시kursi는 모스크에서 일반적으로 발견되는 몇몇 가구 중 하나이다(도판 47). 몇몇 거대한 모스크에는 마끄수라라고 불리는 특별 구역이 있었는데, 그것은 지배자와 그 측근을 위한 곳으로 암살의 위협을 차단하는 곳이다.

모스크 건축물의 향후의 발전

미나레트minaret(뾰족탑)는 현재 무슬림의 종교 건축 양식에서는 한결같이 나타내는 특징이지만 최초의 모스크에서는 찾아볼 수 없다. 모스크의 지붕에서 예배 시간을 알리는 관례가 있었다. 이와 관련하여 무에진muezin(예배 시간을 알리는 사람)이 하루에 5번 미나레트에서 예배 시간을 알렸다는 것은 오늘날 널리 알려져 있지만 그것이 미나레트의 원래 용도였는지는 알 수 없다. 미나레트라는 단어는 빛을 의미하는 단어 누르nur와 관련되어 있는데 알렉산드리아에 있었던 고대의 파로스 등대의 형태에서 영향을 받았을 가능성이 있다. 또한 초기의 많은 미나레트를 보면 예배 시간을 알리기 위한 용도로 설계되지 않았을 가능성이 있다. 실제로 모스크와 연관이 없는 미나레트도 있다(도판 48). 미나레트가 바다와 사막을 가로지르는 여행자를 위한 등대 역할을 한 경우도 있다. 그 외에 망루로 사용되었거나 무슬림의 승리를 축하하기 위한 기념탑으로 건설된 미나레트도 있다.

모스크에 부속된 가장 초기의 미나레트는 오늘날 남아 있지 않지만 전하는 바에 따르면 660년경에 이라크 남부의 바스라에 세워졌다고 한다. 만약 초기의 모스크에 미나레트가 있었다 해도 그 수는 단 하나였을 것이다(도판 49). 그러나 수세기에 걸쳐 미나레트의 수는 서서히 늘어났다. 이렇게 추가된 미나레트에는 기능성보다는 오히려 장식성

48. 아프가니스탄의 잠에 있는 벽돌로 건조된 미나레트, 12세기.

이 홀로 서 있는 미나레트는 65m 높이로 온전하게 보존되어 있다.

이 강조되었다. 이후 수세기 동안 미나레트는 더 높아지고 가늘어져서 오늘날에는 예배 시간을 알리는 장소로서의 기능과 목적을 잃어버렸다. 미나레트는 예언자 무함마드 생전에는 존재하지 않았기 때문에 종교법을 엄격하게 따르는 무슬림은 미나레트가 과시적이며 불필요한 새로운 구조물이라고 비난했다(그리고 계속해서 비난하고 있다).

미나레트를 추가하는 것과는 별도로 모스크의 단순한 다주식 구조에 추가되거나 그 구조를 좀더 정밀하게 만드는 다른 요소들이 있었다. 예를 들면 879년에 카이로에 세워진 이집트의 통치자 이븐 툴룬 Ibn Tulun의 모스크에서 볼 수 있듯 거리의 혼잡과 소음을 차단하기 위해 모스크의 경내 주변에 만든 지야다 ziyada가 있다. 다마스쿠스의 대모스크에는 미흐라브를 향한 예배 구역 입구 중앙부에 높은 익랑翼廊(tr-ansept, 십자형 건물의 양쪽 끝에서 튀어나온 부분)이 있었다. 미흐라브의 바로 맞은편 공간은 스퀸치 squinch(건축에서 돔을 지지하기 위해 만든 고안품)나 무까르나 muqarna(벌집 모양, 혹은 종유석 모양의 둥근 천장)를 이용하여 정교한 둥근 천장 형태의 돔을 지붕에 씌웠을 것이다. 이러한 돔은 미흐라브의 특별한 의미와 예배 방향을 강조하기 위해 사용되었다.

결국 튀니지의 카이라완에 있는 대모스크(도판 50)와 같은 다주식 모

49. 모로코의 라바트에 있는 하산Hasan 모스크의 미나레트.

스크는 더욱 정교하게 설계된 모스크에 밀려났는데 당시 인기를 끌었던 모스크의 형태는 각 면의 중앙에 하나의 이완이 있고 안마당이 사면으로 트인 것이었다. 이런 유형의 모스크는 12세기 이후로 이란에서 유행하여 다른 지역들로 퍼져나갔다. 가장 큰 이완은 예배를 보는 방으로 사용되었을 것이며, 다른 이완은 아마도 종교 지도자들이 사용했을 것이다. 점점 더 공을 들여 건물을 지었기 때문에 하나 또는 모든 이완에 피슈타끄pishtaq라는 정교하게 장식한 정면 입구를 설치했다. 11세기와 12세기에 재건축된 이스파한의 대모스크, 즉 금요 모스크의 이완의 아치와 피슈타끄는 빛나는 타일로 장식되어 있는데, 이처럼 모스크의 중요한 출입구는 조각이나 타일로 뒤덮인 피슈타끄를 통해 구획되었을 것이다. 웅장한 모스크는 황제의 야망을 나타냈다. 예를 들면 1085년경에 이스파한에 있는 금요 모스크를 셀주크 제국의 술탄 말리크Malik 샤(1072-92년 재위)를 위하여 최초로 재건하면서 그를 기리는 명각을 미흐라브 정면 돔 받침 건조물 주변에 새겼다. 훗날 이란의 왕조 또한 이 모스크를 증·개축하면서 자신들의 업적을 명각하여 기념했다.

모스크 복합 건축물

이슬람 사회 내부에서 모스크가 여러 기능을 하게 되자 자연적으로 모스크와 연관된 다른 건축물이 늘어났다. 예를 들면 위대한 건축가 시난Sinan(1588년 사망)이 오스만 제국의 술탄 셀림 2세Selim II(1566-74년 재위)를 위하여 건설한 터키 북부의 에디르네에 있는 셀리미예Selimiye 모스크 복합 건축물(도판 51)에는 소년 학교, 마드라사madrasa(교육 대학), 《꾸란》 낭독자를 위한 숙소, 지붕이 있는 시장, 한 개의 지야다, 공동묘지 한 곳이 있었다.

모스크와 모스크 부속 고등교육 시설

초기 이슬람 이래 모스크는 특별한 교육 시설이 딸려 있지 않은 경우에도 교육의 중추 역할을 했다. 시아파의 전도로 지적인 면을 위협받게 된 순니파 무슬림은 모스크에 부속된 교육대학인 마드라사를 세우기 시작했고 학생들은 그곳에서 묵으며 《꾸란》과 예언자 무함마드에

51. 터키 에디르네에 있는 셀리미예 모스크.
1569-75년.

육중하게 펼쳐진 모스크의 돔은 건축사의 자랑거리로 정방형 건물의 정점이다. 이 모스크를 설계한 시난은 이스탄불에 있는 하기아 소피아 모스크를 계획적으로 모방했다고 말했다. 높이가 각각 70m 이상인 네 개의 날씬한 미나레트가 이 모스크를 더욱 돋보이게 한다.

관한 전통, 그리고 이슬람법을 다룬 종교 과학에 대해 배울 수 있었다. 마드라사에서는 천문학과 시詩 작법과 같은 다른 과목도 비공식적으로 가르쳤지만 종교법의 연구가 무엇보다 중시되었다.

최초의 마드라사는 이란 북동부에 있는 호라산 지역에서 11세기에 설립되어 셀주크 제국의 영토를 통하여 서쪽으로 퍼져나간 듯하다. 초기 마드라사 가운데 가장 유명한 니자미야Nizamiyya는 1067년에 셀주크 제국의 고관 니잠 알-물크 Nizam al-Mulk가 바그다드에 세운 것이다. 마드라사 제도는 12세기 초에 시리아로 파급되었으며 1169년 살라딘의 지배 이후 이집트에도 전파되었다. 건축 형태로 마드라사를 모스크나 가정집과 구별하는 것은 쉽지 않지만 전형적인 마드라사는 네 개의 이완으로 둘러싸여 있고 그 안마당은 트여 있었던 듯하다. 네 개의 이완 가운데 끼블라qibla(메카의 방향) 쪽에 있는 이완 하나는 보통 다른 것들보다 더 넓고 안으로 깊숙이 들어가 있다.

순니파 이슬람에는 네 개의 중요한 마드하브madhhab, 즉 법률학교가 있다. 그런데 이 법률학교들은 종교적인 법률 문제에 대해 경중의 가치를 달리한다는 데서 차이가 난다. 과거에는 마드라사의 네 개 이완 각각에 법률학교가 하나씩 들어서 있었을 것이라고 추측했다. 그러나 이것은 그다지 타당성이 없다. 첫째로 다양한 법률학교의 신자들이 이슬람 세계 전체에 결코 고르게 분포되어 있지 않았다. 둘째로 하루 중 태양 빛이 뜨거운 어느 시간에는 이완 가운데 하나에는 거주할 수 없게 된다는 것은 상식이다. 그러므로 하루 종일 활동하기 위해서 그늘이 필요했고 또한 건물의 균형을 고려할 필요성이 있었기 때문에 네 개의 이완 구조가 나타났다고 보는 것이 더 타당할 듯하다.

마드라사의 교육 기부금의 규모는 상당했다. 1356년과 1363년 사이에 세워진 카이로의 술탄 하산 모스크에 부속된 마드라사에는 506명의 학생들이 지원했으며 그 중에서 4,000명은 법률을 공부했다. 이 모스크에는 또한 120명의 《꾸란》 낭독자가 고용되어 있었다.

모스크 부속 고등교육 시설과 이슬람의 자선 단체

마드라사 당국은 기부금에서 나온 수입으로 교사와 학생을 지원했다. 이러한 기부금은 토지나 부동산 임대와 같은 소득 창출원에서 나온 것으로 오직 종교적 용도로 사용하기 위해 조성되었다. 이런 종류의 기

부는 와끄프 waqf(자선 단체)라고 불렸다. 이렇게 하여 창출된 수익은 먼저 모스크와 마드라사 또는 적절한 건물을 건축하는 데 쓰였고 그 다음에 재단의 유지와 직원 배치를 위해 사용되곤 했다. 때때로 소득을 창출하는 상점이나 숙박소(도판 52) 등이 모스크 둘레의 복합 건물에 편입될 수 있었다. 술탄 하산 모스크에서는 시장과 공동주택 건물, 수차水車 등이 종교 건물 바로 서편에 위치해 있었다.

이슬람 종교법은 모스크와 세속 기관이 와끄프를 점유하지 못하도록 방어 역할을 했는데, 이것은 일종의 가족 위탁인 와끄프 아흘리 waqf ahli("가족 자선 단체")의 창설로 이어졌다. 와끄프 아흘리에서는 기부받은 사람의 가족 구성원이 기부받은 모스크와 마드라사 또는 다른 자선 단체를 경영해야만 했고 그에 대한 보수도 기금에서 받아야 한다고 명시되어 있다. 이것은 정세가 불안정한 상황에서 한 사람의 부를 후손들에게 국가의 몰수나 과세를 피해 비교적 안전하게 물려주는 방법으로 간주되었다.

와끄프의 목적과 기능을 고려하지 않고 이슬람 건축물의 역사를 이해하는 것은 불가능하다. 가령 종교적인 건축물에 대한 후원을 설명할 때 그렇다. 그러나 기부금으로만 운영되는 와끄프는 인플레이션에 대비할 수 없었기 때문에 자금이 원활하게 돌지 않을 경우 제대로 기능할 수 없었기 때문에 많은 종교 건물이 황폐화된 원인 가운데 하나가 되기도 했다. 맘루크 왕조의 통치자 깔라윤Qalawun(1279-90년 재위)이 1284-85년에 걸쳐 카이로에 세운 병원과 같은 가장 거대한 종교

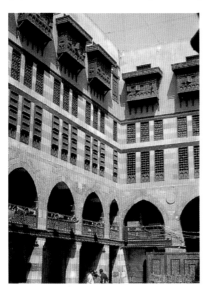

52. 맘루크 왕조의 끝에서 두 번째 술탄인 깐수 알-구리 Qansuh al-Ghuri(1501-16년 재위)의 이집트에 있는 대칸the great Khan 또는 대상 숙박소의 안마당.

주랑이 있는 아래의 두 개 층은 순례자나 상인, 또는 공예가들에게 임차된 공동주택이다.

재단만이 후원자들로부터 정기적으로 기부금을 받을 수 있었다. 와끄프에서 지원하는 거대한 종교 복합 건축물, 즉 이마렛imaret은 1453년에 오스만 제국의 술탄 메흐메드 2세가 콘스탄티노플을 정복한 후 그 도시의 이슬람화에 결정적인 역할을 했다. 예를 들면 콘스탄티노플을 정복한 후 메흐메드 2세가 설립한 파티흐Fatih 모스크에는 직원 시설 및 무료 급식 시설, 후원 상점과 기업체가 부속되어 있었다. 이 모스크는 콘스탄티노플의 한 지역을 실질적으로 지배했다.

와끄프는 다른 측면에서도 중요했다. 각각의 와끄프는 재단의 경영이나 건축 예정인 건물의 설계도에 대해 알려주는 합법적인 증서인 와끄피야 waqfiyya를 작

성해야 했다. 때때로 와끄피야에는 방 하나하나의 세부 설계에 대한 내용도 담겨 있었다. 와끄피야는 그 설립자의 계획이 어떻게 실행되었는지에 대해 완벽하게 알 수 있는 지침은 아니지만 문서 증거로 매우 중요하다. 예를 들면 많은 와끄피야를 통해 여성이 커다란 경제력을 행사했음을 알 수 있는데, 그들은 경영자였을 뿐만 아니라 설립자였으며 종교의 후원자이기도 했다.

공공 분수, 말 여물통, 장식된 《꾸란》(도판 53)이나 혹은 금도금한 모스크의 등불 등과 같이 값비싼 물건 또한 와끄프에 기부하면 보존 대상이 되었다. 현존하는 가장 초기의 《꾸란》 와끄프는 9세기 후반에 설립되었다. 14세기 초반 이란에서 몽골 왕조의 고관이 된 자로 유대교에서 이슬람으로 개종한 라시드 알-딘Rashid al-Din은 자신이 쓴 세계사 텍스트를 보다 널리 알리기 위해 와끄프를 세웠다. 이것은 계속해서 필사되었을 뿐만 아니라 각각의 사본에 대해서는 공무상의 증인으로 근무한 타브리즈의 까디qadi(종교재판의 재판관)들이 그 완벽성을 입증했다. 그리고 나서 모스크에서 그 완성된 텍스트를 축복하는 특별 기도를 올렸다.

이슬람의 웅장한 무덤들

이슬람 초기 수세기 동안 화려한 무덤을 세우는 것은 용인되지 않았다. 따라서 무슬림은 표시 없는 무덤에 매장되는 것을 선호했다. 예언자 무함마드의 가르침으로 여겨지는 말씀에 따르면 무덤 앞에서 예배드리는 것조차 금지되었다. 그럼에도 불구하고 얼마 지나지 않아 무덤 건축물이 발전했다(도판 54).

따라서 존경의 표시로 안치소 위에 돔, 즉 꿉바를 올려 꾸민 무덤의 최초의 주인은 성자들이었다. 10세기 이후 지배자들과 아미르들 역시 특권을 나타내는 이러한 형태로 무덤을 짓기 시작했다. 전하는 이야기에 따르면 압바스 왕조의 칼리프 무끄타디르 Muqtadir(908-32년 재위)의 그리스인 모친이 북부 시리아의 루사파에 장엄한 무덤을 최초로 건설했다고 한다. 계속해서 지배자들이 모스크 안에 자신들의 무덤을 안치하기 시작했다. 마드라사의 구내 역시 술탄과 아미르들의 묘지로 각광받았다. 군대의 지배자들은 마드라사를 교육적인 필요보다는 무덤의 용도로 더 많이 후원한 듯하다. 사실 13세기 이후 이집트에서 장

53. 이집트의 군주 바이바르스 자슈나기르Jashnagir의 《꾸란》 7권에 속한 권두 삽화로 펼친 두 페이지 중 왼쪽 편 삽화. 1304-06년. 필사본, 47×32cm. 대영박물관, 런던

1309년 폐위당해 살해되기 전에, 맘루크 왕조의 아미르였던 자슈나기루는 술탄이 되었는데 이 장대한 《꾸란》은 그가 자금을 조달하여 만든 작품 가운데 대표작이다.

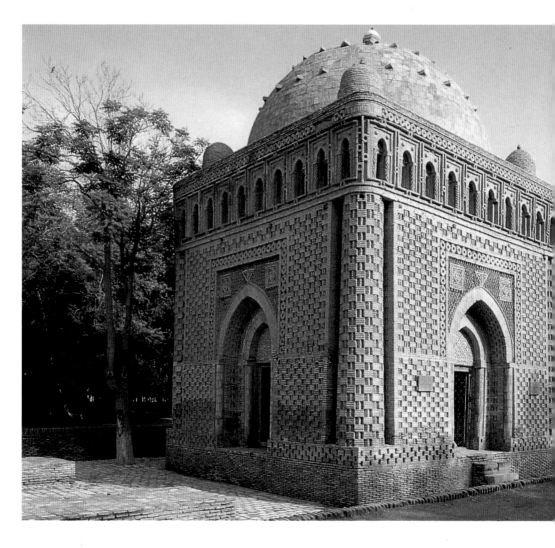

54. 부하라에 있는 사만 왕조 이스마일의 무덤, 10세기 초.

이란의 사만 왕조는 819년부터 1005년까지 호라산과 트란속사니아를 지배했다. 이 장려한 무덤은 이슬람 벽돌 건축물의 걸작이다. 무덤 장식에 드리워지는 빛과 그림자의 움직임은 색채 장식에 가까운 효과를 만들어내고 있다. 입방체 위에 돔을 올린 건축물의 기본 형태는 장려한 무덤의 전형이다.

례 문화와 의식을 위한 건축물에 쏠린 관심은 파라오 시대에 비견될 만한 것이었다.

웅장한 무덤이 마드라사에 종종 부속되기도 했지만 수피 여행자 숙박소나 수도원 등의 또 다른 편의시설도 부속되었다(수도원이라는 용어를 사용할 때는, 수피들이 수도 생활을 위해 수도원에 들어가는 것이 아니며 또한 일반적으로 수도원 내에서 그들의 일생 대부분을 보내는 것도 아니라는 것을 고려해야만 한다). 수피 재단 즉 칸까khanqa는 한 명의 셰이크(수피의 종정宗正)와 일반적으로 상당히 폐쇄된 환경 속에서 예배와 헌신의 시기를 보낸 수피들에 의하여 운영되었다. 마드라사와 마찬가지로 칸까는 동부 이란에서 처음 설립되었고 11세기(셀주크 왕조 시대)에 서쪽으로 전파되었다. 가장 초기의 칸까는 단순히 경

건한 개인을 위한 믿음의 중심지였고, 구조적·기능적으로 마드라사
와 매우 유사했다. 특징적으로 칸카에는 한 개의 예배실과 한 개의 주
방, 그리고 개인 거주자를 위한 독방이 있었다.

건축에 대한 후원

중세의 이슬람 세계에서도 그리스도교 세계에서와 마찬가지로 건축
등과 같은 비용이 많이 드는 예술 작품을 만들기 위해서는 후원자가
필요했다. 그러나 이슬람 사회에서 예술가와 후원자 간의 관계를 추
적하는 것은 일반적으로 매우 어렵다. 르네상스 시대 이탈리아에서
발견된 것과 같은 계약서가 대부분 존재하지 않기 때문이다. 예를 들
면 아불–파라즈 알–이스파하니 Abul-Faraj al-Isfahani(897–967년)가
《키탑 알–가니 Kitab al-Ghani》(노래 책)를 후원했던 것과 같은 아주
많은 일화가 있기는 하지만 대개 건축가, 조각가 또는 화가보다는 시
인과 음악가(도판 55)와 관련된 것이다. 더욱이 이슬람의 초기 수세기
동안 예술품에 대한 후원은 특별한 행위가 아니라 아랍의 지도자라면
누구나 중요하게 생각했던 관용의 일부분으로 여겨졌다. 예를 들면
압바스 왕조 시대 페르시아의 바르메시데 Barmecide 일가의 행정관들
은 관용을 베푼 것으로 전설적인 명성을 얻었다. 그들은 바그다드에
훌륭한 왕궁들을 지었지만 이름 있는 특정한 건축가를 선호한 것은
아닌 듯하다. 이슬람 건축가들은 실명보다는 익명을 내세우는 경향이
있었기 때문에 건물은 그 설계자보다는 오히려 후원자와 연관짓는 것
이 더 낫다.

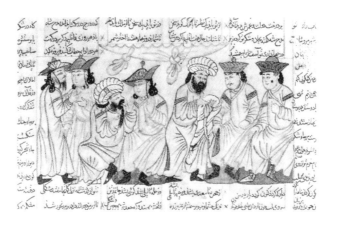

55. 《고관들의 명시 선집 the
Anthology of Diwans》에
나오는 한 명의 시인과 그의
몽골인 후원자들을 소재로 한
페르시아의 세밀화, 1315년.
필사본, 8.5×17.5cm, 인디아
오피스, 런던.

최초의 건축 후원자들

우마이야 왕조의 칼리프 압드 알–말리크Abd al-Malik(685–705년 재위)는 680년대 후반 예루살렘에 바위의 돔을 건설하라고 명령했기 때문에 이슬람 최초의 건축 후원자로 여겨진다. 그러나 실제로는 왈리드 1세Walid I(705–15년 재위)가 우마이야 왕조의 군주들 가운데 최초의 건축 후원자이다. 중요한 종교 건물을 화려하고 웅장하게 장식하여 제왕의 모스크로 바꾸기 위해 여러 모스크를 재건하라고 명령한 사람이 왈리드 1세였다. 다마스쿠스에 있는 대모스크, 성스러운 도시 메디나의 예언자 무함마드의 집터에 있는 모스크, 그리고 예루살렘에 있는 알–아끄샤al-Aqsa 모스크 등이 그 예이다. 우마이야 왕조의 군주들이 다마스쿠스와 예루살렘에서 이 지역의 장엄한 그리스도교 교회들보다 훌륭한 종교 건축물을 짓고 후원한 것은 자신들의 신앙심과 의지를 표명하는 동시에 영토의 중심에 위치한 시리아의 위상을 높이기 위해서였다. 이것은 알–무까다시al-Muqadasi의 다음과 같은 글에 잘 나타나 있다.

> 칼리프 알–왈리드는 그리스도교인들이 오랫동안 점거했던 시리아에 건설한 성묘(예수의 무덤)의 교회the Church of the Holy Sepulchre나 리다와 에데사의 교회들과 같이 아주 매혹적이며 아름답고 유명한 건물에 주목했다. 그래서 그는 무슬림을 위하여 아주 색다르고 경이로운 모스크를 다마스쿠스에 건설하려고 했다. 마찬가지로 그의 부친 압드 알–말리크도 장엄한 성묘의 교회에 무슬림이 압도당하지 않도록 지금의 자리에 바위의 돔을 건설했음이 분명하지 않은가?

도시에서 다르 알–이마라Dar al-Imara 즉 "통치의 집"은 지배자의 위험과 불편을 최소화하기 위해서 관례대로 모스크 오른편 옆에 위치했다. 우마이야 왕조의 여러 군주들도 건축에 대한 이러한 후원의 일환으로 사막(도판 56)에 왕궁을 건설했다. 이러한 왕궁의 용도는 제5장에서 논의될 것이다. 우마이야 왕조는 공식적인 건축 작업장을 운영하지 않고 특정한 일이 있을 때마다 일꾼들을 한 곳에 소집했던 듯하다.

사마라: 도시 건축

836년에 압바스 왕조의 칼리프 알－무타심al-Mutasim(832～42년 재위)
이 수도를 바그다드에서 사마라로 이전했을 때 그는 초기 이슬람 건축
후원자들과 상당히 다른 행보를 보였다. 9세기의 역사가 알－야꾸비
al-Yaqubi(874년 사망)는 다음과 같이 전하고 있다.

알－무타심은 건축가들을 데려와 가장 적합한 장소를 선택하라고
했다. 건축가들은 왕궁을 짓는 데 적합한 장소를 여러 군데 택했
다. 그는 부하들에게 건설될 왕궁을 한 개씩 주었다.……그리고
군대와 민간인 관료들과 국민들에게 일정한 지역을 나누어 주었
으며 대모스크에도 할당지를 주었다. 그리고 그는 바그다드의 시
장을 모방해서 설계한 배치에…… 모스크 주위에 모든 다양한 상
품이 구비된 넓은 시장 거리를 만들었다. 그는 바스라 …… 바그
다드…… 그리고 안티오크와 시리아의 해안 도시에 노동자, 벽돌
공, 금속 세공장, 목수와 같은 기술공 그리고 다른 분야의 공예가

를 보내라는 편지를 썼다. 그리고 티크재材를 비롯한 여러 종류의 나무, 야자나무 줄기도 보내고, 대리석 세공인과 대리석 포장 공사에 경험이 있는 사람도 보내라고 썼다.

알-무타심은 이처럼 새로운 수도 건설을 진척시키기 위하여 신하들에게 투자의 형태로 새로운 도시 건설에 참여하라고 제안했고 신하들은 할당된 구역 내에 시장과 모스크, 함맘 등을 건설하는 조건으로 사마라에 있는 토지의 양도 증서를 받았다.

전 이슬람 세계로부터 건축가들과 공예가들이 차출되었고 이로 인하여 사마라의 양식은 압바스 제국 전역으로 퍼져나갔다. 예를 들면 정면 25칸 측면 9칸인 거대한 사마라의 금요 모스크(848–52년)를 모방하여 작은 규모로 만든 것이 카이로에 있는 이븐 툴룬의 모스크(879년)이다.

셀주크 왕조 치하에서의 건축 후원

셀주크 왕조 시대 건축 후원의 효용에 관한 몇 안 되는 저작물 중의 하나인 《시야사트나마 *Siyasatnama*》(정부서政府書)는 셀주크 왕조의 술탄 알프 아르슬란 Alp Arslan(1063–72년 재위)과 말리크 샤 밑에서 고관을 지낸 니잠 알-물크가 작성한 것이다. 1080년대에 말리크 샤를 위하여 저술한 《시야사트나마》의 첫 장에서 니잠 알-물크는 이상적인 지배자의 행위를 열거했다. 이상적인 지배자는 "지하 수로를 건설하고, 중요한 운하들을 파고, 거대한 바다를 가로지르는 다리를 건설하고, 마을과 농장을 복원하고, 요새를 세우고, 새로운 도시를 건설하며, 높은 건물과 훌륭한 집을 세우는 것과 같은 문명의 진보를 이룰 것이다. 또한 지식을 구하는 사람들을 위하여 대로변에 여관과 학교를 지을 것이다. 그리고 그러한 일을 통해 영원히 이름을 남길 것이다." 니잠 알-물크는 분명히 자신의 영주를 보다 좁은 의미의 예술품 후원자로 보지 않고 공공 토목공사를 지휘할 가능성 있는 지도자로 생각했던 것이다.

럼Rum의 소小셀주크 왕조가 특별히 후원한 공공 토목공사는 여행자들과 상인들을 위한 대상隊商 숙박소 건설이었다(도판 57). 13세기에 대상 숙박소는 아나톨리아에서 교역로의 망상 조직을 따라 건설되었

다. 아나톨리아인은 산적의 습격에 대비하여 대상 숙박소를 요새처럼 지었고 때때로 모퉁이나 벽 위에 망루를 설치했다. 대상 숙박소는 일반적으로 2층짜리 건물로 대문 가운데 하나는 항상 열어두었다. 열린 대문으로 들어서면 홍예랑이 있는 안마당이 나왔다. 안마당의 제일 끝에 있는 현관은 지붕이 덮인 커다란 홀로 통했다. 또한 1층에는 마구간과 창고가 있었으며 위층의 방은 직원과 여행자들이 사용했다. 안마당 가운데에 솟아오른 단壇 위에 모스크가 있는 대상 숙박소도 몇 군데 있었다. 대상 숙박소는 정교하게 조각된 석조 건축물과 무까르나스 사용하여 외부 현관을 화려하게 장식한 점을 제외하고는 외관보다 기능 위주로 설계되었다. 이러한 건물은 여행하는 상인들을 위한 창고와 숙소를 결합한 것보다 조금 더 규모가 컸을 뿐이다. 그러나 술탄이 자신의 영토를 여행할 때 이용하기 위해 만든 대상 숙박소도 있었다. 신분이 보다 낮은 사람들은 술탄이 없을 때만 그곳을 사용할 수 있었다.

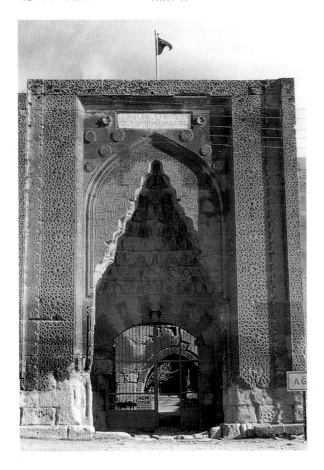

57. 터키의 비단길 선상에 있는 아크사라 근처의 아그지카라 한에 있는 셀주크 왕조. 대상 숙박소의 입구.

대大셀주크 왕조의 군주들이 예술과 건축물에 대해서 적극적인 관심을 가졌음을 증명할 수 있는 것은 남아 있지 않다. 그들은 자신들이 압바스 왕조의 군주보다 우월함을 입증하기 위해 고대의 많은 압바스 왕조의 궁전을 부숴버리고 바그다드를 거대하게 건설했다. 또한 이란의 이스파한을 도시로 개발했으며 종종 그곳에 머물며 통치했다. 이스파한의 대모스크는 말리크 샤의 통치 기간에 전면적으로 재건되었고 건물의 남쪽 둥근 지붕 위에 있는 명각에는 셀주크 왕조의 술탄과 그 대신들의 이름이 기념으로 새겨져 있다. 셀주크 왕조와 장기 왕조, 그리고 그 뒤를 계승한 아이유브 왕조의 특징은 과장이다.

이 돔 모양의 건축물은 훌륭한 술탄이며, 위엄 있는 왕 중 왕, 동양과 서양의 왕, 이슬람과 무슬림의 기둥, 무이즈 알-둔야 왈-딘 Muizz al-dunya wal-din, 다윗David의 아들인 무함마드의 아들 압둘-파트흐 말리크 샤, 하나님의 칼리프의 심복, 충실한 신자들의 지도자—그의 승리를 하나님께서 축복해 주시기를—이자 (또한) 보물 관리자 무함마드의 아들 압둘-파트흐를 아버지로 가진 하나님의 자비를 열심히 구하는 헌신적인 사람인 알-하산 이븐 알리 이븐 이샤끄al-Hasan ibn Ali ibn Ishaq의 시대(말하자면 고관 니잠 알-물크가 살던 시대)에 지어졌다.

58. 이스파한에 있는 대모스크, 즉 금요 모스크.

옛 모스크 부지 위에 세워진 이 모스크는 셀주크 왕조의 술탄 말리크 샤 1세(1073–92년 재위)가 위임한 것이다. 원래는 이완이 있는 정면 남쪽 편에 한 개의 성소聖所가 있는 단순한 건축물이었다.

이스파한의 대모스크, 즉 금요 모스크(도판 58)는 과거에는 일반적으로 셀주크 왕조의 후원 아래 건설되었다고 여겨졌다. 그러나 오늘날 남아 있는 이스파한의 대모스크는 11세기에 셀주크 왕조가 건설한 것이 아니다. 현재 이 모스크에 있는 미흐라브는 몽골 왕조 시대로 거슬러 올라가는 것이며 마드라사는 몽골 왕조 이후에 이란인이 세운 소小 왕조 무자파르 왕조 시대에 덧대어 지은 것이다. 한편 현관과 겨울철

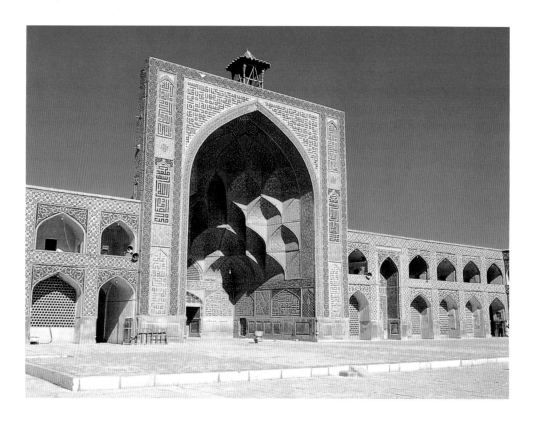

에 사용하는 예배실은 티무르 왕조 시대의 것이다. 미나레트는 도자기 타일 제품의 현란한 마무리 치장으로 미루어보아 사파위 왕조 때 제작된 것이다. 따라서 어떤 점에서 11세기 후반 셀주크 왕조가 시작한 작업이 17세기까지도 계속된 것이다.

지속되는 증축과 개축

중요한 이슬람 건축 유물 대부분에 대하여 비슷한 이야기를 할 수 있다. 카이로에 있는 알−아즈하르 al-Azhar 금요 모스크는 970년에 파티마 왕조의 장군 자우하르 Jawhar가 그 기초를 세운 것으로 언제나 10세기의 건축물로만 거론된다. 그러나 오늘날 남아 있는 이 모스크는 많은 세기 동안 몇 사람의 후원자들에 의해 증축되고 개축된 것이다(도판 59). 1171년에 살라딘이 시아파 파티마 왕조 정권을 전복한 이후 장식 몇 개를 이 모스크로 옮겨왔고 순니파 아이유브 왕조가 세운 정권은 이 모스크를 격하시켰다. 그 모스크는 맘루크 왕조의 술탄 바이바르스Baybars(1260−77년 재위)가 입구에 있는 미나레트를 웅장한 규모

59. 카이로에 있는 알−아즈하르 금요 모스크의 안마당. 10세기 그리고 그 이후.

이스파한에 있는 대모스크(그림 58 참조)와 카이로에 있는 알−아즈하르 모스크는 모두 수 세기에 걸쳐서 용도와 형태가 변경된 건축물의 견본이다. 알−아즈하르 모스크는 파티마 왕조 시대 카이로에서 최고의 모스크이자 시아파의 교육과 선전의 중심지였다. 살라딘이 이집트를 지배했을 때 순니파 무슬림이 점거했고 이집트에 있는 많은 모스크 중에서 유일한 모스크가 되었다.

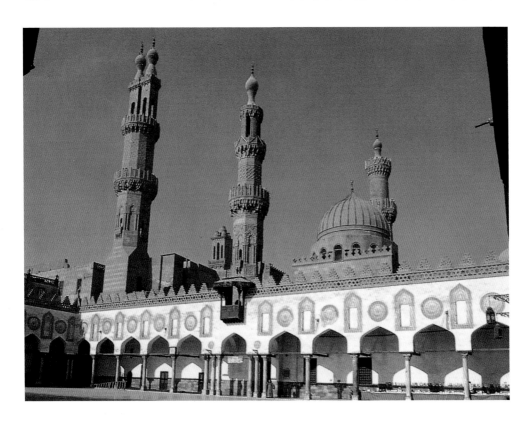

로 재건하고 그때까지 방치되어 있던 한 건물을 대대적으로 보수한 후에야 원래의 지위를 되찾았다. 바이바르스의 아미르 가운데 한 사람인 아이다무르 알-힐리 Aydamur al-Hilli는 예배실을 복원했다. 14세기 초에 대지진이 일어난 후 더 많은 보수 작업이 시행되었다. 1303년에 아미르 살라 Salar는 그 미흐라브를 재건했고 주변 지역을 다시 장식했다. 14세기 초에 대리석 외장外裝이 추가되었다. 1309년부터 1310년까지 상급의 맘루크 아미르인 타이바르스 알-카진다리 Taybars al-Khazindari는 그 복합건물 내에 마드라사를 건설했다. 1339년에 아미르 알라 알-딘 아꾸부가 Ala al-Din Aqbugha가 그 경내에 수피와 《꾸란》 낭송자를 위한 여행자 숙박소 하나를 세웠다. 14세기 후반에는 술탄 바르꾸끄 Barquq(1382-89년 재위, 1390-99년)가 바이바르스의 미나레트의 높이를 좀더 낮추었고 술탄 알-무아야드 셰이크 al-Muayyad Shaykh(1412-21년 재위)는 바르꾸끄의 미나레트를 다시 변형시켰다. 맘루크 왕조의 술탄 알-아슈라프 까이트바이 al-Ashraf Qaytbay는 1469년에 광범위한 복원 작업을 시행했는데 특히 서쪽 문을 부수고 미나레트 한 개를 추가해 새롭게 만들었다. 1476년 그는 테라스 위에 있는 작은 건물을 많이 해체했고 1494년부터 1496년까지 또 다른 미나레트를 추가한 듯하며 전면적인 복원 작업을 시행했다. 술탄 깐수 알-구리 Qansuh al-Ghuri는 1510년에 또 다른 미나레트를 추가했다. 알-아즈하르 금요 모스크는 오스만 왕조 시대에 신앙과 학문의 중심으로 격상되었고 이에 따라 많은 건설과 복원 작업이 이루어졌다. 알-아즈하르 금요 모스크에 대한 여러 복원 작업과 해체 작업 그리고 증축 작업은 현재까지 지속적으로 이루어지고 있다. 전문가가 아닌 한 파티마 왕조 시대에 처음 건설된 이 모스크의 원래 모습을 알아보기는 힘들다. 이슬람의 건축물은 하나의 건축 작품일 뿐만 아니라 이슬람 건축 후원자들의 존재를 입증하는 증거물이기도 하다.

예술과 예술 취향

"이슬람의" 예술과 건축 개념은 다소 역설적이다. 그 실제 주제는 어떤 면에서 "비非이슬람적인 경우가 빈번하다. 앞에서 이야기한 것처럼 최초의 모스크의 중요한 용도는 종교적인 중심지로서의 역할은 아니었다. 일부 무슬림은 미나레트를 부정적으로 평가하곤 했는데, 이들은 능묘를 부정했으며 왕궁이나 화려하게 장식된 집에 발을 들여놓는 것조차 꺼려했다.

아마도 중세의 많은 무슬림이 회화나 조각품, 장식 예술품을 혐오스러운 것으로 생각했으리라는 것을 염두에 두어야 한다(도판 61). 이슬람 예술의 추상적인 본질의 문제는 이미 서문에서 언급했고, 앞장에서는 건축 장식(의장)의 예를 논의해보았는데, 이러한 문제가 자주 거론되는 것은 그만큼 결코 명쾌하지 않다는 것을 말해준다. 이 장에서는 우선 종교에 관해 살펴본 후 정교하고 장식적인 예술품에 대한 보다 세속적인 저술을 살펴보고, 특정한 후원자의 실례實例와 스타일을 살펴나갈 것이다.

예술품과 권위

60. 이란의 비단 벨벳 상의, 17세기 초, 높이 1.23m. 로열 아머리, 스톡홀름.

이와 같은 호화로운 직물 생산 산업은 사파위 왕조 사들의 내정을 간섭했던 왕족의 후원 하에 번창했다.

일반적으로 용인되지 않은 형상 표현을 시도했던 무슬림들은 자신들의 견해를 정당화하기 위하여 초기 이슬람의 가르침을 근거로 내세웠다. 《꾸란》(5장 90절)에는 다음과 같이 언급되어 있다. "신자들이여 술과 도박, 타스위르taswir(우상숭배)와 점술은 혐오스러운 것이며 사탄의 소행이니 그것들을 피하라." 타스위르는 모든 상像을 지칭하는 단

61. 터키 아나톨리아에 있는 코니아의 요새에서 출토된 천사를 소재로 한 셀주크 왕조 양각陽刻 조각상, 1221년경. 석제물, 153×94cm. 인스 미나레 박물관, 코니아.

코니아에 있는 셀주크 왕조의 요새 입구에 조각된 한 쌍의 천사 중 하나이다. 이 상은 요새를 마법으로부터 보호하고자 하는 의도로 만들어졌다. 비록 많은 무슬림이 조각상을 부정했지만 형상을 표현한 조각상이 이슬람 세계의 다양한 지역에서, 특히 셀주크 투르크 제국에서 생산되었다(도판 89 참조).

62. 《시팟 알-아시낀Sifat al-Ashiqin》(연인들의 특징)에서 나오는 우상을 파괴하는 줄라이카를 묘사한 페르시아 세밀화, 16세기. 필사본, 19.7×12.1cm. 대영도서관, 런던.

이 책은 페르시아어로 글을 쓴 투르크인 알-힐랄리al-Hilali(1528년 사망)가 16세기에 쓴 것이다.

어이다. 향후 수세기 동안 사우와라sawwara라는 동사의 어근에서 파생된 이 단어와 그와 관련된 어형語形들은 그림을 언급할 때 사용되었다. 그러나 타스위르는 또한 조각품, 특히 우상을 언급할 때도 사용되었는데, 7세기에 《꾸란》에서 금지한 것은 이교도의 우상(도판 62)에만 적용되었을 뿐 예술가들의 형상 표현까지 부정했던 것은 아님이 확실하다. (이교도들의 숭배 대상인 조각상에 대한 무슬림의 두려움은 조각상이 마법의 도구로 사용된다는 두려움으로 조금씩 변해갔다. 그중에서도 특히 시리아와 이라크의 칼데아인과 나바테아인이 주술적인 목적으로 조각상과 부적을 만든 일이 아랍 정복자들의 두려움을 키웠다.)

그러나 그 후 수세기 동안 일부 종교학자들은 《꾸란》의 구절을 유연하게 해석했다. 그들은 또한 《하디스hadiths》(예언자 무함마드와 그의 교우의 언행을 기록한 전승)에 형상을 인정하는 부분이 있음을 발견했

다. 예를 들면 예언자 무함마드가 전하는 말씀에 "천사는 개나 그림이 있는 집에는 들어가지 않을 것이다"라고 분명히 말하는 부분이 있다고 한다. 또한 하나님께서는 위대한 무사우위르musawwir(모양을 만드시는 분 또는 상을 만드시는 분)이시기 때문에 생명 있는 것의 형상을 만들려는 사람은 누구나 신과 같은 권력을 남용하는 것이라는 견해가 있었다. 예언자는 또한 "이러한 그림을 만드는 사람들은 예언된 심판의 날 너희가 창조한 것이 살아나게 하여 벌을 받을 것이다"라고 말했다고 한다.

《하디스》에 언급된 지침이 천편일률적은 아니었다는 사실은 중요하다. 제한적으로나마 암시적으로 형상을 허용하는 지침도 있었다. 예언자 무함마드는 메카에서 카아바의 이슬람 이전 이교도들이 숭배하던 모든 신의 형상을 파괴했지만, 그리스도교의 아기 예수와 함께 있는 성모 마리아의 그림은 남겨두도록 허용했다. 예언자 무함마드의 어린

63. 베두인의 야영지와 인물이 묘사된 알-하리리al-Hariri의 《마까맛Maqamat》 사본에 나오는 세밀화. 13세기, 필사본, 26.5×21.5cm. 에르미타슈 박물관, 상트 페테르부르크.

일부 신앙심이 깊은 사람이 초상의 목 부분을 선으로 그어버렸다.

64. 니자미의 《캄사》 사본에
나오는 기품 있는 야외
축제를 소재로 한 페르시아의
세밀화, 1574-75년. 필사본,
페이지 전체 크기
25×15.5cm. 인디아 오피스.
런던.

인물의 얼굴을 후대의 작품
소유자가 지워버렸다.

신부인 아이샤Aishah가 인형을 가지고 논 것이 알려지자 소녀들은 인형을 가질 수 있게 되어 모성 본능을 키울 수 있었다.

종교의 권위자 가운데 사람이나 다른 살아 있는 동물을 그림자와 함께 그려서는 안 된다고 주장한 사람도 있었지만 예술가들이 나무나 식물, 건물 등을 모방하는 것은 일반적으로 허용되었다(그림자가 있는 그림을 이슬람의 회화에서 찾아보기 어렵다). 사람과 동물의 목 부분에 펜으로 줄을 그은 삽화가 일부 남아 있는데(도판 63), 이는 죽은 것을 묘사한 것으로 간주할 수 있다. 어떤 화가가 《하디스》 전문가에게 물었다. "단 한 번만이라도 살아 있는 생명체를 묘사할 수는 없을까요?" 전문가가 대답했다. "할 수 있다. 그러나 동물의 머리를 반드시 잘라내어 그것이 살아 있는 것처럼 보이지 않게 해야만 한다. 마치 꽃과 같이 보이도록 해야 한다."(도판 64)

탐욕과 과시도 비난받았다. 《꾸란》 9장 34절은 다음과 같이 전하고 있다. "금과 은을 저장하여 두고 하나님을 위하여 사용하지 않는 자들이 있으니 그들에게 고통스런 응징에 대하여 말하라." 어떤 《하디스》는 예언자 무함마드가 다음과 같이 말했다고 전한다. "은으로 만든 잔을 사용하는 자의 뱃속에는 지옥의 불이 있을 것이다." 유사한 《하디스》들이 대중주의자, 反 엘리트주의자로 하여금 모든 형태의 사치를 더욱 반대하도록 부추겼다. 예언자 무함마드의 《하디스》 전승으로 이름을 얻은 아흐마드 이븐 한발Ahmad ibn Hanbal(855년 사망)은 최초의 무슬림 세대가 그랬던 것처럼 이슬람의 교리, 의식, 일상의 관례를 주의 깊고 엄밀하게 살펴보아야 한다고 주장했다.

그러나 일부(한발리Hanbali 학파가 아닌) 궤변가들은 금 또는 은으로 만든 잔으로 마시는 것은 금지되지만 금 · 은식기로 음식을 먹는 것은 허용된다고 주장했다. 다른 사람들은 금과 은그릇을 이용하여 마시거나 먹는 것은 모두 잘못되었다고 주장하기도 했다. 그러나 그럼에도 불구하고 식기를 만드는 것 자체는 금지되지 않았다. 14세기의 유명한 여행가 이븐 바투타 Ibn Battuta는 페르시아의 한 아미르가 일부 손님들에게는 금과 은으로 만든 그릇으로 접대하고 더욱 신앙심이 깊은

65. 압바스 왕조 시대
이라크의 형상 없이 서예
장식만 있는 사발, 9-10세기.
불투명 흰색 유약을 입힌
청화 장식 도기, 높이 6.4cm,
직경 20.4cm. 카릴리
컬렉션.

"축복, 살리Salih를 위하여
제작"이라는 글이 쓰여 있다.

66. "보브린스키Bobrinski" 물통, 1163년. 상감한 청동 제품, 높이 18.5cm. 에르미타슈 박물관, 상트 페테르부르크.

유명한 "보브린스키 물통"은 1163년 헤라트에서 만들어졌다. 가장자리에 있는 명각에는 이 제품이 라시드 알-딘 아지지 이븐 아불 후사인 알-잔자니Rashid al-Din Azizi ibn Abul Husayn al-Zanjani(부유한 헤라트의 상인으로 추정됨)를 위하여 제작되었다고 적혀 있다. 그러나 이 고급 제품은 구매자가 구매하기 이전에 만들어졌으며 "후원자"의 이름은 판매가 결정된 이후에 추가되었을 가능성이 있다. 상감된 청동 제품이 증가하는 것은 12세기 이후이며 금과 은으로 상감된 도안이 있는 이러한 물건은 중간 계층의 아미르와 상인들을 위하여 제작된 것이다. 이것은 지배자가 사용하기 위해 만든 금과 은 제품의 장식을 모방하고 있다.

사람들에게는 나무나 유리그릇으로 접대했다고 썼다. 보다 수수한 용기(도판 65)와 유약 또는 금 도금한 유리나 도자기류의 그릇을 만들게 된 이유는 엄격하고 독실한 무슬림들이 값비싼 금속으로 만든 잔을 쓰는 것에 대하여 강한 반감을 가졌기 때문이다. 또한 순금이나 은으로 만든 찻잔과 접시를 써서 먹거나 마실 수 없는 사람들을 위하여 아주 적은 부분에만 금과 은을 사용한 상감 청동 제품이 생산되었을 것이다. 이러한 예를 통해 종교적인 억압으로 인해 새로운 형태의 예술이 탄생했음을 알 수 있다(도판 66).

과시에 대한 혐오 역시 건축물과 밀접한 관련이 있다. 예언자 무함마드는 다음과 같이 말했다고 한다. "진실로 신자가 재산을 탕진하는 가장 무익한 짓은 건축물을 세우는 것이다." 거대한 건물은 오만과 사치와 타락의 징후였다. 그리고 《하디스》에 따르면 거대한 건물은 최후의 심판일이 다가오는 조짐 가운데 하나였다. 경건한 전통주의자들은, 갈대로 만든 모스크를 지은 사람이 진흙 벽돌로 모스크를 지은 사람보다 낫고 진흙 벽돌로 모스크를 지은 사람이 구운 벽돌과 모타르로 모스크를 지은 사람보다 낫다고 설교했다 .

우마이야 왕조의 제왕 가운데 히샴Hisham(724-43년 재위)과 왈리

드 2세는 위대한 건설자였지만 그들의 건축에 대한 열의는 신하들에게 적의를 불러일으켰다. 이러한 적의가 너무 강해서 야지드 3세 Yazid Ⅲ(744년 재위)는 즉위 서약을 할 때 벽돌 위에 벽돌을, 돌 위에 돌을 쌓아올리지 않을 것이며, 운하를 건설하지 않겠다는 서약을 해야 할 정도였다. 1350년대에 맘루크 왕조의 술탄 알-나시르 하산al-Nasir Hasan(1334-62년) 또한 이집트에서 사치와 건축에 대한 열의로 인해 사람들에게 적대감을 불러일으켰다. 특히 카이로에 웅대한 모스크를 건설하여 자신의 무덤으로 삼고자 한 계획은 반대에 부딪쳤다. 이 모스크의 건축은 1356년에 시작되었는데 1361년에는 그 모스크의 미나레트 중 하나가 붕괴되어 300명의 목숨을 앗아갔다. 사람들은 사건을 술탄의 도를 넘은 행위에 대한 하나님의 심판이라고 받아들였다(도판 67). 그는 두 달 후에 폐위되었다.

청교도적이고 엄격한 사람들의 의견은 전염병이나 기근 또는 군대의 패배와 같은 위기가 발생했을 때 더욱 설득력을 발휘하기 마련이다. 그러한 시기에는 사치스러운 의복, 금은 장식구의 착용, 모든 형태의 도덕적인 해이를 경고하는 법령이 반포되곤 했다. 그러나 사치를 금지하는 법률이 매우 빈번하게 포고되었다는 사실은 그것이 결코

68. 《마잘리스 알-우슈샤크*Majalis al-Ushshaq*》에 나오는
서적 도둑의 처벌을 소재로 한 페르시아의 세밀화, 1560년경에 제작됨.
필사본, 전체 페이지 크기 27.5×15.5cm.
국립 도서관, 파리.

일시적인 효력 이상을 발휘하지 못했다는 것을 보여준다. 그러나 만약 예술의 검열관들이 예술가와 공예가 그리고 그 고객에게 종교적 법률에 대한 자신들의 해석을 따르도록 강요하지 못했다 해도 최소한 그들의 저작물은 이슬람의 예술과 예술 취향에 어느 정도 영향을 미쳤을 것이다.

시장의 규제

신앙심이 깊은 "검열관"은 예술품과 공예품을 통제하고 규제하는 많은 보고서를 작성했다. 그러한 유형의 책에는 종교적 의식, 일 그리고 삶에서의 니야 niya 즉 (좋은) 의도에 대한 내용이 담겨 있다. 1360년대에 다마스쿠스의 수석 까디 즉 종교 재판관이었던 타즈 알-딘 알-수브키Taj al-Din al-Subki는 그 시대의 다양한 예술 행위에 대한 자세한 정보를 다룬 《키탑 무이드 알-니암 와-무비드 알-니캄*Kitab Muid al-Niam wa-Mubid al-Nikam*》(총애寵愛를 되찾는 자와 응징을 자제하는 자)을 출판했다. 알-수브키는 술탄이 해야 할 행동과 해서는 안 되는 행위에 대해 다루면서 그들이 단지 자신들의 이름을 영광되게 하기 위하여 모스크를 지어서는 안 된다고 주장했다. 주택 도장공들의 임무에 대해 이야기하면서 그는 벽에 살아 있는 생물을 그려서는 안 되고 《꾸란》의 사본에 금박을 입히는 것을 제외하고 어떠한 것에도 도금을 해서는 안 된다고 경고했다.

무흐타시브muhtasib(도덕 검열관이자 시장 조사관)는 수석 까디 밑에서 일했는데, 그의 권위는 《꾸란》의 7장 157절에서 유래한 것이다. "이러한 나라가 되어야 하리니, 선善을 구하고 명예를 장려하며 불명예를 금하도록 하라. 그런 자는 번성하리라."(도판 68). 무흐타시브의 임무 가운데는 시장에서 무게와 치수를 재고 물품의 품질을 검사하는 일이 있었다. 《히스바*hisba*》 또는 시장 검사에 대한 보고서가 필요한 이유는, 모든 무슬림에게는 옳은 일을 행하고 그른 일을 금해야 할 의무가 있기 때문이다. 광범위한 과제를 이행하도록 하기 위해 《히스바》 소책자들이 발간되었고, 이러한 소책자에는 예술품과 공예품에 대한 소중한 정보가 들어 있다. 예를 들면 12세기에 이븐 압둔Ibn Abdun이라는 무흐타시브는 세비야의 건축 현장에서 사용하기 위해 《히스바》 소책자 한 권을 발간했다. 그는 건축 재료의 크기에 관한 규정을 정했

으며, 타일과 벽돌은 도시의 성 밖에서 제조해야 한다고 규정했다. 그리고 유리그릇 제조업자들은 포도주용 유리잔 제조를 중단해야 한다고 말했다(비슷한 예가 도공들에게 적용되었다).

맘루크 왕조 시대에 저술 활동을 했던 이븐 우쿠와Ibn Ukhuwwa (1329년 사망)가 편찬한 보고서를 보면 무흐타시브가 부정적인 역할만 한 것은 아님을 알 수 있다. 그는 수준 높은 공예품 제조를 위해 표준 규정을 강화했다. 여기서 그는 도공들과 자기 제조자들과 나눈 이야기 가운데 기술적인 부분을 자세히 설명했다. "제조자들을 감독하기 위하여 그들이 상투적으로 사용하는 술책과 부패한 행동을 꿰뚫고 있는 신뢰할 만한 사람을 임명해야 한다. 주바디zubadi 단지(크림색 자기로 만들어진)는 축연에서 사용할 것이 아니라면 모래가 아닌 빻은 자갈만으로 만들어야 한다. 자기는 조직이 균일해야 하며 완벽하게 유약을 바르고 질 좋은 옥토로 만들어야 한다. …… 그릇은 음식을 담을 수 있도록 쉽게 깨지지 않고 견고해야 한다." 잘못된 그릇들은 따로 두고 음식을 담는 이외의 다른 용도로 사용해야만 한다. 무흐타시브는 다양한 동업조합의 대리인으로 활동하는 역할을 동업조합 내부에서 선출된 대표자가 아니라 자신이 지명한 아리프arif(무흐타시브가 직접 감독하는 재무 대리인)에게 맡겼다. 예를 들면 이븐 바삼Ibn Bas-sam(맘루크 왕조 시대의 《히스바》에 대한 14세기에 제작된 다른 보고서의 저자)은 유리 그릇 제조업자를 대표하는 아리프가 있어야 한다고 명시했다.

《히스바》의 내용은 《비다bida》, 즉 비난의 소지가 있는 비이슬람적인 혁신을 다룬 다른 보고서의 내용과 중복된다. 17세기에 여러 작품을 쓴 터키 작가 카티브 첼레비Katib Celebi는 《비다》에 대해 다음과 같이 설명했다. "혁신이란 두 번째 시대 혹은 그 이후(즉 최초의 네 명의 정통 칼리프와 우마이야 왕조 시대 이후)에 나타나는 종교적이거나 세속적인 면에서의 새로운 발전을 의미하며, 예언자 무함마드(그 분께 하나님의 평화와 축복이 있으시길)와 그 분의 동료들의 시대에는 존재하지 않았던 것이며 순나Sunna(관행)의 세 가지 범주 중 그 어디에서도 찾아볼 수 없고 그와 관련된 어떤 전승도 없다." 그러나 카티브 첼레비는 이처럼 엄격한 견해를 현실주의와 조화시켰다. 그는 좋은 혁신에는 미나레트 제작, 서적 제작과 같은 것이 포함되는 반면에 나쁜 혁신에는 이단, 새롭게 고안된 예배 형태와 같은 것이 있다고 주장했다. 첼레비는 또한 (엄격하게 금지되었다기보다는) 오히려 사람들의 공감

을 얻지 못한 혁신을 공동체에 억지로 적용하는 경우 기존의 관습과 충돌만 일으킬 뿐 아무런 의미가 없다고 생각했다.

예술품의 초기 후원자들과 후원

우마이야 왕조의 칼리프들은 여러 가지 형상이 묘사된 그림으로 궁전을 장식했지만 사람과 동물의 모습은 이 시대의 종교적인 건축물 장식에서 거의 나타나지 않는다. 예를 들면 다마스쿠스의 대모스크에 있는 모자이크화에는 대단히 많은 건물과 나무 그리고 식물이 묘사되어 있지만 그 풍경들 속에는 어떠한 인물도 나타나지 않는다(도판 42 참조). 종교적 건축물에서 살아 있는 형상을 묘사하는 일이 부적절한 것으로 간주되었음을 보여주는 증거는 요르단에 있는 므샤타 사막의 궁전 외벽에서도 찾을 수 있다. 그곳에 있는 네 개의 벽 가운데 세 개에 돌을 조각하여 만든 잎 장식 사이로 움직이는 동물 형상이 묘사되어 있는 반면에 네 번째 벽인 끼블라에는 식물 형상만 묘사되어 있다(도판 69). 초기 비잔틴 제국과 사산 왕조의 동전들과 마찬가지로 가장 초기에 주조된 이슬람의 화폐에는 형상이 묘사되어 있다(도판 70). 그러나 690년

69. 요르단 므샤타 왕궁의 벽에 있는 세부 장식들, 740년대로 추정. 석재, 전체 높이 5m. 아래의 끼블라 세부 장식에서 새나 짐승의 형상은 찾아볼 수 없고 식물의 무늬만 볼 수 있다. 오른편 므샤타 정문 탑의 세부 장식에는 삼각형 안에 꽃과 풀과 사자가 묘사되어 있다. 베를린 국립 미술관.

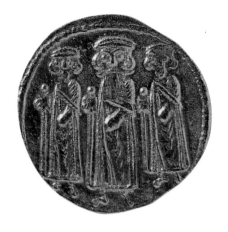

70. 형상이 새겨진 압드 알-말리크의 통치 시대에 주조된 화폐 디나르의 앞면(왼쪽)과 뒷면(오른쪽), 691-93년경. 금제품, 직경 2cm. 카릴리 컬렉션.

대에 우마이야 왕조의 칼리프 압드 알-말리크(685-705년 재위)가 화폐 개혁을 시행한 이후로 동전에는 아랍어 외에 아무런 형상도 새겨지지 않게 되었다(도판 71). 그 이후의 왕조들 역시 대부분은 이와 비슷하게 형상이 아닌 명각만 새겨진 동전을 주조했다.

순니 Sunni와 시아 Shia를 엄격히 추종하는 사람들은 때때로 지배자들과 후원자들을 설득해서 조각가와 화가를 후원하지 못하도록 했다. 이것이 우상 파괴와 같은 예술품 파괴 행위를 불러왔다. 특히 사마라의 자우사끄 알-카까니 Jawsaq al-Khaqani 궁전에 있었던 많은 회화 작품을 악명 높았던 압바스 왕조의 칼리프 알-무흐타디 al-Muhtadi(869-70년 재위)가 모조리 파괴했다. 10세기 초 연대기 기록자인 알-마수디 al-Masudi는 이 칼리프에 대해 다음과 같이 말했다. "의복과 양탄자, 음식과 음료의 사치를 금했고 왕족의 금고에서 금과 은으로 만든 그릇을 꺼내어 디나르 동전과 디르함 동전을 주조하는 데 사용했다. 그의 명령으로 그 방들의 채색된 형상 장식이 지워졌다." 때때로 신앙심이 깊고 엄격한 사람들이 이슬람 이전의 문화 유물을 파괴했다. 예를 들면 722년 또는 723년에 야지드 2세 Yazid II(720-24년 재위)는 비록 실행 불가능한 것으로 판명되어 실패했지만 이집트에서 이슬람 이전의 이교 신앙과 연관된 모든 유물을 파괴하라고 명령하기도 했다. (무슬림은 중세 내내 이집트에 있는 이슬람 이전의 유물을 파괴했다. 1378년에 광신적인 수피가 스핑크스의 얼굴 일부를 훼손했다. (도판 72)

71. 우마이야 왕조의 상이 새겨지지 않은 동전, 705년. 금제품. 애슈몰린 미술고고학 박물관.

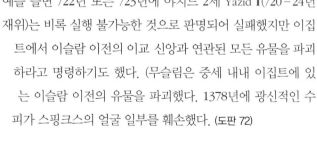

직물에 대한 후원

직물은 압바스 왕조의 궁정 의례에서 매우 중요하게 간주된 품목이었다. 직물은 압바스 왕조의 신분 제도와 밀접하게 관련되어 있다. 압바스 왕조의 칼리프와 관료, 그리고 지지자들은 검은 제복을 입었다. 검은색이 압바스 왕조의 색으로 선택된 것은 그 종말론적인 의미뿐만 아니라 우마이야 왕조에 대항하여 압바스 왕조의 군대가 검은 깃발(일단一團의 사람들이 검은 깃발을 들고 동양으로부터 올 것이라는 예언자 무함마드의 예언대로) 아래 승전을 거두었기 때문이다. 또한 검은색 옷을

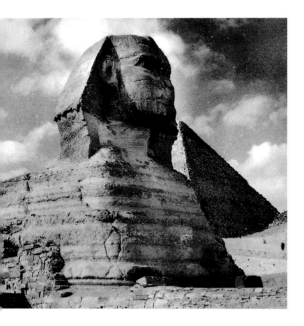

72. 코 부분이 손상된 기자의 스핑크스 상(아랍어로 아불-하울Abul-Hawl, 즉 "두려움의 아버지").

이러한 이름에도 불구하고 일반적으로 이슬람 예술에서 스핑크스는 길조로 간주되었다.

입는 것은 우마이야 왕조의 시조에게 살해당한 알리Ali의 아들들에 대한 애도로 해석할 수 있다. 압바스 왕조 시대의 직물은 2세기가 지난 후에도 일부 견본을 카이로에 있던 파티마 왕조의 칼리프들이 귀중품으로 여기고 열렬히 수집할 정도로 가치가 높았다.

칼리프가 의복을 하사하는 것은 신하에 대한 총애를 의미했다. 또한 모든 중요한 공식 임명식에는 의복을 하사하는 절차가 반드시 포함되어 있었다. 칼리프가 관리로 임명하는 사람들과 총애하는 사람들에게 하사하는 의복은 다르 알-티라즈Dar al-Tiraz라는 국가가 운영하는 직물 공장에서 만들어졌다. 티라즈tiraz 의상의 특징은 제조 장소와 일자, 칼리프의 이름을 띠에 새겨서 소매의 윗부분을 장식하는 것이다. 북아프리카의 역사가 이븐 칼둔Ibn Khaldun(1332 – 1406년)은 다음과 같이 말하고 있다. "준비된 비단과 문직紋織 또는 비단 의상에 지배자의 이름이나 그들의 특별한 상징을 수놓는 것은 왕족과 관료들에게 지배자의 힘을 과시하는 수단으로, 왕조의 관습이다." 아쉽게도 오늘날 압바스 왕조의 직물은 남아 있지 않다. 그러나 이븐 칼둔은 이러한 의복이 지배자의 권위를 나타내고, 이러한 의상을 하사함으로써 명예를 부여해준 사람들의 권위를 증대시키려 한 것이었음을 알려준다.

직물은 부를 축적하는 가장 중요한 방법 가운데 하나가 되었다. 예를 들면 칼리프 하룬 알-라시드Harun al-Rashid는 809년에 임종하면서 와시wasi라는 화려하게 장식된 4,000여 점의 특이한 천을 남겼다.

알-마수디 역시 한 여성의 취향이 특정 직물의 생산과 후원에 영향을 미친 사례에 대한 상세한 기록을 남겼다. 하룬 알-라시드의 아내 주바이다 Zubayda는 지나친 사치로 유명했고 "값비싼 보석들로 수놓은 슬리퍼에 어울리는 유행하는 물건을 소개했다." 그녀는 또한 왕립 티라즈 공장에서 생산된 터번과 옷을 시중드는 소녀들에게 제복으로 입히는 풍습을 만들었다. 알-마수디는 "까바 qaba(소매가 꼭 끼는 상의)를 입고 벨트를 맨 짧은 머리의 어린 노예 소녀를 소유하는 풍속이 그 시대에 사회의 모든 계층에서 유행했다."고 기록했다.

여성의 후원

여성이 예술과 건축물의 후원자로 중요한 역할을 했다는 것은 분명하다(비록 세상에 널리 알려진 여성 건축가와 화가는 없지만). 그 예 가운데 하나로 압바스 왕조의 칼리프 알-문타시르al-Muntasir(861-62년 재위)의 어머니 후브시야Hubshiyya는 비잔틴 제국 출신이었는데 사마라 맞은쪽 강에 팔각형의 닫집 모양의 차양인 꾸밧 알-술라이비야 Qubbat al-Sulaybiyya를 건설했다. 이것이 오늘날 남아 있는 가장 오래된 이슬람의 장려한 무덤이다. 그러나 후브시야가 노예 출신으로 이 무덤의 주인이라는 사실 이외에는 알려진 것이 없다. 아랍의 작가들은 여성에 대해 언급하는 것을 꺼려했기 때문에 건물을 건립한 여성보다는 그 건물에 대한 기록이 훨씬 더 많이 남아 있다. 예를 들면 1388년 경에 완공된, 여자 영주 툰슈끄 알-무자파리야 Tunshuq al-Muza-ffariyya의 궁전은 예루살렘에 있는 가장 당당한 중세 건축물 중 하나이다. 그러나 그녀에 대한 정보는 조금도 남아 있지 않다. 그녀는 아마틀림없이 부유했겠지만, 그녀의 부모나 남편 또는 자녀에 대한 정보와 그녀가 예루살렘에 도착하기 이전에 어디에서 태어났고 살았는지에 대한 기록은 없다.

13세기 이후로 여성은 그 이전의 아랍과 이란 사회에서보다 투르크-몽골계 정권 아래에서 더 높은 지위를 향유했던 것 같다. 14세기 이후의 그림에서 여왕과 공주는 페르시아의 필사본에서와 마찬가지로 왕위에 앉아 있는 모습으로 등장한다. 우스쿠다르와 에디르네카피(이스탄불의 한 지역)에 있는 오스만 투르크 제국 시대에 건설된 두 곳의 모스크는 위대한 술레이만Suleyman의 딸 미흐리마Mihrimah가 시난에게

건축을 맡긴 것이다. 초석에 여성의 이름이 새겨져 있다 해도 그 여성이 건물을 지었는지는 분명히 알 수 없다. 1539년에 시난은 이스탄불의 아크사레이 지구에 거대한 모스크 – 마드라사 복합건물(마드라사 하나, 무료 급식 시설 하나, 초등학교 하나, 병원 하나 그리고 분수 시설 하나로 이루어진)을 건설했다. 이 복합건물에는 술레이만의 아내 하세키 후렘Haseki Hurrem의 이름을 붙였지만 술탄은 그 건물을 아내에게 비밀로 하고 지은 후 아내를 그곳으로 데려갔다는 이야기만 전해진다. 하지만 술레이만이 이스탄불의 다른 곳에서 그리고 오스만 제국의 나머지 지역에서 아내가 건축물을 후원하도록 지원했다는 점은 분명하다. 또한 황제의 후궁으로 살았던 여자들이 호화로운 건축물의 중요한 고객이었다는 것도 사실이다. 단지 하렘harem 내에서 어떤 양식樣式이 형성되었는지 알 수 없다는 것이 유감스러울 뿐이다.

몽골 왕조와 티무르 왕조 아래에서의 후원

앞에서 이야기한 것처럼 이슬람 초기 수세기 동안 왕립 작업장은 없었지만 특정한 계획 사업이 시행될 때마다 공예가들이 고용되고 소집되었다. 그러나 이란의 일한 왕조와 그 계승자들 치하에서 수차례에 걸친 몽골 왕조의 침략 이후 도서관은 예술품을 후원하는 중요한 중심지가 되었다. 이러한 제도상의 혁신은 몽골 왕조가 익히 알고 있던 중국의 학술원과 화원 제도에서 유래한 것일 터이다. 이러한 발전이 낳은 한 가지 중요한 결실은 삽화가 있는 서적들이다. 또한 서적과 서법, 페이지 배열, 금박 입히기, 가죽 제본의 도안 등에 종사하는 사람들이 타 분야인 회화와 건축에서 중요한 지위를 갖게 되었다. 따라서 티무르 왕조 아래에서 최초로 서적을 위해 개발되었던 도안들은 다른 재료로 자른 돌, 타일, 요업 제품, 자개, 안장 제조 그리고 천막 만들기 등에 사용되었다(확신할 수는 없지만 이슬람의 초기 수세기 동안 귀금속 장신구의 도안이 요업 제품과 같은 다른 제품의 도안으로 사용된 듯하다). 《샤흐나마》의 "드모트Demotte" 판본과 같은 책에 실려 있는 삽화뿐만 아니라 이 당시에 생산된 이란의 술타나바드Sultanabad와 라즈바르디나 요업 제품에 나타나는 어둡고 음울한 빛을 띠는 독특한 색채는 중국의 영향을 받은 것일 수도 있다(도판 73). 몽골 왕조의 엘리트와 특히 일한 왕조의 가잔Ghazan 왕은 자신들이 정복하려 한 보다 넓은 세

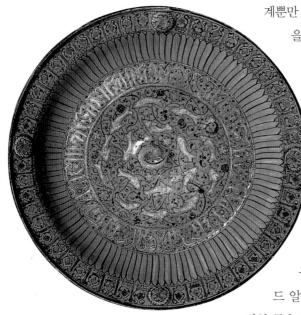

73. 이란의 라즈바르디나 접시. 13세기 후반. 유약을 바른 요업 제품. 직경 35.7cm. 루브르 박물관, 파리.

이 접시의 훌륭한 보존 상태로 보아 대다수의 라즈바르디나 제품과 마찬가지로 이 접시도 장식용으로 사용된 것임이 명백하다.

계뿐만 아니라 그 국민의 역사에 커다란 관심을 가졌다. 이러한 취향은 삽화가 있는 역사서의 출간으로 이어졌는데 그것은 티무르 왕조와 오스만 왕조와 같은 왕조들의 후원하에 이란과 터키의 문화 분야에서 지속적으로 이루어졌다.

공예 기술을 가진 고관 라시드 알–딘 Rashid al-Din은 자신이 섬긴 가잔 왕의 이름을 드높였다. 일한 왕국은 목재 공예와 금 세공에 뛰어난 것으로 알려졌는데, 라시드 알–딘은 그림을 그렸으며 안장과 굴레, 박차 등을 만들었다. 사실 몽골 왕조와 투르크계 왕조에서 지배자나 군대의 요인이라면 누구나 예술적인 안목이나 기술을 갖고 있어야 한다는 인식이 일반화되어 있었던 듯하다.

티무르의 아들이자 계승자인 샤 루크 Rukh(1405–47년 재위)는 가잔 왕을 귀감으로 여겼던 것 같다. 그와 그의 아내 가화르샤드 Gawhar-shad(1447년 사망)는 대부분 종교적인 이유에서 예술품을 후원한 듯하다. 여기에서 여성들이 이전 아랍과 터키의 정권들 아래에서보다 일한 제국과 티무르 제국에서 정치와 예술 모든 면에서 더 중요한 후견인 역할을 했다는 데 주목해야 한다. 티무르의 첫째 왕비 사레이 물크 카눔 Saray Mulk Khanum은 사마르칸트에 있는 금요 모스크 맞은편에 마드라사를 건립했다. 또 다른 왕비 투만–아가 Tuman-Agha는 수피의 칸까 khanqa(재단) 하나를 세웠다. 가화르샤드는 종교적인 기념물을 복원하고 개축하는 공사를 지원했을 뿐만 아니라 헤라트에 모스크–마드라사 복합건물을 세웠다.

1434년에 아버지보다 먼저 사망한 샤 루크의 아들 바이순꾸르 Baysunqur는 그림을 그리고 시를 쓰는 전문적인 서예가이자 제본가였다. 그러나 이슬람의 예술 후원에 대해 연구하는 사람들이 그를 특별히 주목하는 것은 그가 1420년대에 도안 작업장을 설립했기 때문이다. 이 작업장에 대해 기록한 아르자다슈트 arzadasht(청원 기록)는 특별한 가치를 지닌다. 이 아르자다슈트는 1429년경에 시설물 책임자가 바이

순꾸르에게 보낸 일종의 경과 보고서였다. 이 보고서에는 그 작업장 즉 키탑카나 kitabkhana(문자 그대로의 뜻은 책을 보관하는 창고이지만 실제로 필사본과 문화 유물을 보관하기 위한 도서관과 작업장이다)에 는 도안가, 화가, 제본 직공, 석공, 호화로운 천막 만들기에 종사하는 노동자 외에 40명의 서예가가 고용되어 있었으며 22개 정도의 계획 사 업이 진행 중이라고 쓰여 있었다. 상당히 많은 예술에 대한 후원 활동 이 기품 있는 "도서관"을 통하여 이루어졌고 감독되었다.

티무르 왕조 시대의 위대한 후원자들 모두가 왕족은 아니었다. 미르 알리 시르 나바이 Mir Ali Shir Navai(1441–1501년)는 조신으로 헤라트 에서 1470년부터 1506년까지 티무르 왕조의 군주였던 후사인 바이까 라 Husayn Bayqara와 차茶를 함께 마시는 사이였다. 나바이는 오늘날 차가타이 투르크어로 글을 쓴 가장 위대한 시인으로 유명하다. 그는 자신의 부와 신분을 바탕으로 건축물과 예술의 후원자로서 대단히 중 요한 역할을 했다. 그는 건축물을 통해 자신의 이름을 후세에 영원히 남기기 위해 대단히 많은 돈을 썼다. 그는 다음과 같이 말했다. "(길이 남을) 건축물을 짓는 사람은 누구나 (자신의) 이름을 그곳에 새겨넣는 다. 건물이 남아 있는 한 자신의 이름도 사람들의 입에 오르내릴 것이 기 때문이다." 나바이는 서적 예술도 후원했다. 당대의 가장 위대한 세 밀화 화가로 널리 인정받게 된 비흐자드 Bihzad는 나바이의 도서관 관 장으로 고용됨으로써 사회에서 경력을 쌓기 시작했다(도판 74).

우리가 사마르칸트와 헤라트에서의 나바이와 티무르 왕조의 예술 가 군주들의 활동에 관하여 알고 있는 정보는 바로 티무르 왕조의 군 주 자히르 알–딘 바부르 Zahir al-Din Babur의 회고록 《바부르나마 Baburnama》(바부르의 서적)에서 나온 것이다. 사마르칸트와 후일 카 불을 일시적으로 지배했던 바부르 Babur는 1526년부터 1530년까지 인 도 북서부를 지배했고 그곳에서 무굴 제국을 창건했다. 바부르의 회고 록을 보면 그가 풍경의 미에 대해 대단한 안목을 갖고 있었음을 알 수 있다. 그의 미적 안목은 페르시아의 그림에 대한 해박한 지식에서 연 유한 것이다. 어떤 그림에 묘사된 사과나무의 잎의 배치에 대해서 그 는 "만약에 화가들이 모든 노력을 기울였다면 그들은 이렇게 표현하지 않았을 것이다."라고 논평했다. 명백히 그는 회화 감정가이자 평론가 였다. 그러나 아마도 그는 다소 고지식한 사람이었던 것 같다. 따라서 비흐자드의 예술에 대해 논평하면서 그는 다음과 같이 언급하는 데 그

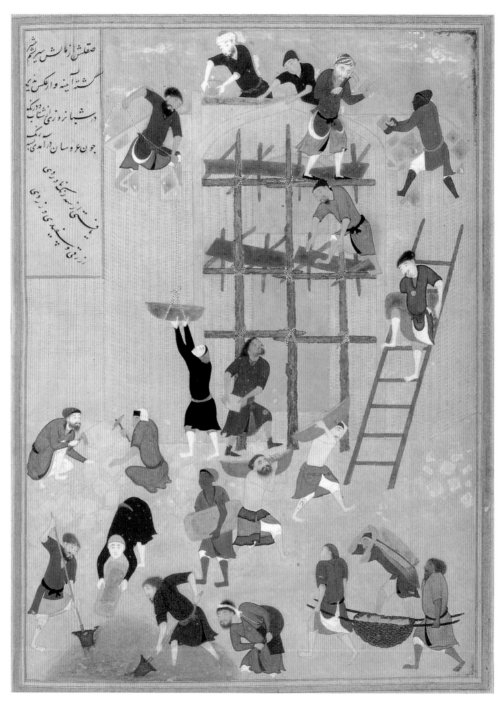

74. 비흐자드(1450년경-1530년경),
니자미의 《캄사》 사본에 나오는 카와르나끄Khawarnaq **성의 건설을 소재로 한 세밀화**, 1494-95년. 필사본,
17.5×13.5cm. 대영도서관, 런던.

비흐자드는 풍속화의 대가였다. 이 그림은 이슬람 이전의 궁전 건설에 대해 알려주려는 취지에서 제작되었지만
실제로는 비흐자드 당대의 건축 관례를 설명하고 있다.

쳤다. "그는 매우 섬세하게 그렸다. 그러나 그는 이중 턱을 너무 크게 그림으로써 턱수염이 없는 사람의 얼굴을 불완전하게 만들었다. 그는 턱수염이 있는 사람의 얼굴을 매우 잘 그렸다."

사파위 왕조와 후기의 후원

티무르 왕조의 군주들은 여러 분야에서 눈부신 업적을 남겼다. 이를 본받기 위해 오스만 투르크 제국과 같은 이웃 국가들, 그리고 인도의 무굴 제국과 이란의 사파위 왕조, 트란속사니아의 우즈베크 투르크 왕조 등 그 뒤를 계승한 왕조들은 티무르 왕조의 예술 후원 정책 또한 모방했다. 그 예로 어떤 학자가 우즈베크 왕조의 지배자에게 다음과 같이 조언한 일이 있다. "그 시대의 술탄들과 강력한 카깐khaqan(군주)들은 안목을 키우고 마음 — 마음의 평화와 평정을 위해 필요한 것 — 을 일신하기 위하여 지위가 높은 왕에게 봉사하는, 매혹적이며 놀라운 한 집단의 세밀화가들을 항시 고용해서 총애했습니다." 16세기에 이르러 지배자는 비록 예술에 대한 흥미를 갖고 있지 않다 해도 교양을 쌓아야 했고 건축물, 고급 서적과 다른 예술을 후원하는 것을 지배자의 의무라고 여겼다.

사파위 왕조의 군주들은 비흐자드를 티무르 왕조의 예술적 유산을 이어받는 자로 여겼다. 1514년에 오스만 투르크 왕조가 이란을 침략했을 때 샤 이스마일Ismail의 주요한 관심사 중 하나는 비흐자드를 어떤 동굴에 안전하게 숨겨두는 것이었다. 1522년에 비흐자드는 서예가, 화가, 채식사彩飾師, 여백 제도사, 금을 혼합하는 사람들, 금박사金箔師의 우두머리로서 사파위 왕조의 키탑카나(작업장)를 지휘하도록 임명받았다.

한때 그 필사본을 소유했던 미국인 수집가의 이름을 따 "휴턴 Houghton" 《샤흐나마》라고 불린 서적은 실제로 "샤 이스마일" 《샤흐나마》라고 부르는 것이 더 타당하다. 1522년 최초로 그것을 제작하도록 명령한 사람이 샤 이스마일이기 때문이다(도판 75). 그것은 모든 쪽에 — 2절지二折紙 759쪽이었다 — 금박을 입히고, 크기를 맞추고 광택을 냈다. 250장 이상의 삽화가 있는 필사본을 완성하는 데는 10년쯤 걸렸을 것이다. 세 명의 선임 예술가들이 그 책의 삽화를 관장했다. 이러한 계획은 느리게 진행되었고 그 작업은 이스마일의 아들과 후계자

샤 타흐마습Tahmasp(1524–76년 재위)의 치세에 이르러서야 겨우 완성되었다. 이 책과 많은 삽화가 실려 있는 유사한 책들은 제국의 전도 활동의 일환으로 제작된 것이라는 견해가 있다. 그러나 특권을 가진 소수층만이 그 책들을 접할 수 있었기 때문에 이것은 사실이 아니다. 만약 이러한 책이 전도용이었다면 그것은 대부분 개종한 사람들을 위한 것임에 틀림없다.

타흐마습이 말년에 종교에 몰두하여 예술품에 무관심해지고 타브리즈 작업장을 폐쇄하자 이란의 예술가들이 인도, 터키 그리고 우즈베키스탄으로 흩어졌다. 그러나 이란의 왕실이 예술가를 다시 고용한 것을 수십년 후의 일이었다. 샤 압바스 1세 Abbas I (1587–1629년)는 예술가와 공예가를 존경했다. 일설에 따르면 그는 알리 리자 Ali Riza(1627년경 사망)의 손에 입을 맞추고 그가 그림을 그리는 동안 양초를 들고 있었다고 한다. 활발한 개혁을 추진한 군주 샤 압바스는 그루지아 사람과 체르케스 태생의 많은 노예를 모집했다. 그들은 궁전, 행정부, 군대에서 중요한 직책을 차지하기 위해 궁전의 학교에서 훈련받았다. 이러한 노예들은 군사와 행정 기술을 교육받았을 뿐만 아니라 시와 회화까지도 배웠다. 사파위 왕조 군대에서 장교들이 예술을 위해 군인이라는 직업을 버린 것은 드문 일이 아니었다. 사디키 베그 Sadiqi Beg(1553/54년–1609/10년)는 화가로 전직했다가 샤 압바스의 사서가 된 투르크 군인이었다. 세기말에 이란을 방문한 프랑스인 장 샤르댕 Jean Chardin은 샤 압바스가 72명의 화가에게 연봉을 지불했다고 전했다. 도서관 직원은 도서관에서 마땅히 할 일이 없으면 개인적으로 일을 의뢰받을 수 있었다. 여행가 피에트로 델라 발레 Pietro della Vale(1586–1652년)는 이스파한에서 베네치아 그림을 파는 이탈리아 상점을 언급했고, 샤 압바스가 일부 유럽 화가를 후원했다는 것 역시 잘 알려져 있다. 예술품에 대한 샤의 관심이 순수하게 미적美的인 이유에서 비롯된 것은 아닌 듯하다. 그는 궁전 사람들을 기쁘게 하기 위해 고급 서적을 출판하는 것보다 공공 토목

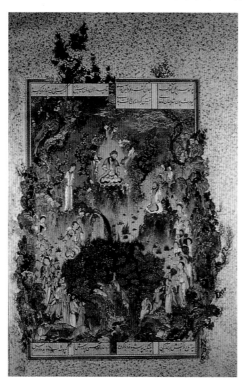

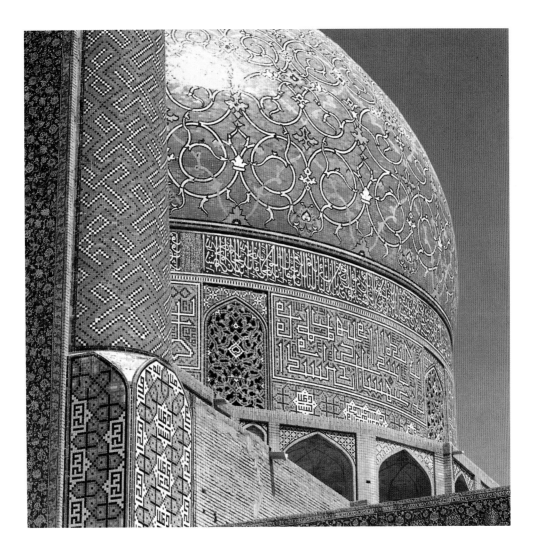

76. 이스파한에 있는 사파비 왕조 성원(마스지디 샤)의 외부장식. 1611-37. 성원 윗부분 돔의 아라베스크 장식은 사파비 왕조 건축의 전형인 광택 타일들을 사용한 것이다.

공사와 수출 산업을 육성하는 데 더 관심이 있었을 것이다. 그는 비단 생산(왕의 독점 사업; 도판 60 참조)을 장려하기 위하여 많은 일을 했고, 크고 훌륭한 카펫이 이스파한에 있는 왕립 작업장에서 생산되었다.

메흐메드 2세

콘스탄티노플의 정복자 메흐메드 2세(1451-81년 재위)가 시행한 서양 예술 후원 정책으로 인해 이슬람의 예술 전통은 맥이 끊겼다. 메흐메드 2세는 정복 활동을 통해 자신이 고대 세계사에서 중요한 의미를 지니는 도시 중 하나를 손에 넣었다고 생각했고, 또한 자신이 이전에 사라진 칼리프와 술탄의 후계자일 뿐만 아니라 비잔틴 제국 황제들과

심지어 카이사르 Caesar 와 알렉산드로스 대왕의 후계자라고까지 생각했다. 메흐메드 2세는 그리스인 화가들을 고용했고 그리스 조각상을 수집했다. 또한 고전 문학을 읽어줄 그리스와 라틴 학자들을 고용했고 그 도시의 조각상을 보존하는 조치를 취했다. 그는 또한 많은 이탈리아 예술가들에게 이스탄불에서 일하라고 권유했다(도판 32 참조).

그러나 서양이 오스만 투르크 제국의 예술에 미친 영향을 과대평가해서는 안 된다. 오랜 세월에 걸쳐 궁전의 작업장과 토착 산업을 토대로 예술이 발전해왔다는 사실이 더욱 중요하다. 오스만 투르크 제국의 궁정은 화가와 금 세공인, 제본업자를 포함한 에흘-이 히레프 Ehl-i Hiref, 즉 "재능 있는 사람들의 공동체"로 알려진 수백 명의 장인을 고용했다. 궁전의 작업장에서 일하는 도안가들의 광범위한 역할은 "커다란 원형 무늬" 우샤크 카펫의 도안을 통해 알 수 있다. 우샤크는 서부 아나톨리아에 있는 지역이다. 그러나 그곳에서 생산된 융단의 무늬는 분명히 국제적인 티무르 왕조 양식의 꽃무늬 밑그림 제본과 권두 삽화

78. 1574-75년에 완성된
아야소프야의 술탄 셀림
2세의 무덤에서 나온 4개의
이즈니크 타일판.
25×25cm, 개인소장품.

를 위한 궁전의 밑그림에서 파생되었다(더 일반적으로 말하자면 외부
의 테두리로 둘러싸인 중앙의 원형 또는 계란형 무늬와 귀퉁이에 사등
분된 원형 무늬가 있는 융단 도안 양식은, 사서-도안가가 제작한 가죽
과 다른 재료로 만든 제본의 도안에서 파생되었으며 그것들을 모방한
것이다).

궁정의 적극적인 개입이 없었다면 오스만 투르크 제국에서 호화로
운 직물 생산 산업은 발달할 수 없었을 것이다. 요업 제품 생산 산업도
마찬가지이다. 1514년에 술탄 셀림 1세는 사파위 왕조가 지배하는 이
란의 수도 타브리즈를 약탈하고 1516-17년에 맘루크 왕조가 다스리
던 시리아와 이집트를 정복했다. 이때 그는 막대한 수량의 중국산 자
기를 전리품으로 획득했다. 1470년대 이후부터 북서부 아나톨리아에
서 생산된 초기 이즈니크 도기는 왕궁에서 근무하는 하위 계층의 식기
로 제조된 것으로 보이는데, 청·백자(덩굴 잎이 있는 포도송이 도안)
를 모방한 것인 듯하다. 국제적인 티무르 왕조 양식의 품격이 드러나
는 작품의 도안을 사용한 다른 이즈니크 도기 제품은 아마도 셀림 1세
의 후원으로 출판된 서적에 나오는 도안을 모방한 듯하다.

그러나 보다 큰 시장이 곧 개척되었고 그릇, 접시, 뚜껑과 손잡이가 달려 있는 큰 컵, 주전자 등의 이즈니크 도기를 구매한 사람은 대부분 평민이었다. 일부 이즈니크 도기에는 유럽의 후원가들이 특별히 주문했음을 보여주는 문장紋章이 있다. 그러나 이러한 거대한 시장이 있었다고 해도 이즈니크 도기를 만든 도예가들이 오스만 왕조 궁정의 후원 없이 사업을 운영할 수 있었는지는 의문이다. 왜냐하면 술탄과 대신들이 모스크와 다른 건축물의 벽을 보강하기 위하여 이즈니크에 막대한 양의 요업 제품 타일을 주문했기 때문이다(도판 78). 17세기에 거대한 규모의 건설 계획 사업이 줄어들자 이즈니크 도예가들의 주머니 사정도 역시 기울었다. 물론 모두가 그런 것은 아니지만 우샤크 카펫과 이즈니크 도기 사업은 모두 국가에 과도하게 의존했다.

위대한 술레이만 황제

술레이만Suleyman 황제(1522-66년 재위, 도판 79)는 서양인들의 연구에서 드러나듯이 가장 돈을 잘 쓰는 후원가였다. 그가 시인이었고 무엇보다 시에 관심을 기울였다는 데 주목해야 한다. 서예가이기도 한 술레이만황제는 시각적인 예술품에 관심을 나타냈으며, 그러한 점은 오스만 왕조의 다른 술탄들도 마찬가지였다. 오스만 왕조 예술가들의 삶을 소재로 한 16세기 후반 저작 《메나키비 후네르베란 *Menakibi Hunerveran*》(숙련가들의 이야기들)에서 무스타파 알리 Mustafa Ali는 서예가의 지위가 화가보다 더 높다는 것을 당연시했기 때문에 책의 대부분을 서예가에게 할애했다. 술레이만이 때때로 이란인 화가이자 제도가였던 샤쿨리Shahquli(1555/56년 사망)를 찾아가서 일하는 모습을 지켜보았다는 것은 사실이다. 그는 또한 최고의 건축가인 시난과 협의했다. 그러나 그가 실제로 자신에게 봉사하는 화가와 도안가와 직접 의사소통을 했다는 증거가 많지는 않다. 사람들이 흔히 술레이만의 후원하에 만들어졌다고 여기는 많은 것들은 사실 그의 관료들, 특히 고위급 대신들의 관리하에 제작되었을 것이다. 그리고 또 이스탄불에 있는 술레이마니예Suleymaniye 모스크는 술레이만의 이름을 따 명명되었고 통치자로서 그의 권력을 과시하기 위해 엄청난 규모로 건설되었지만 건설 자금은 대부분 공공 기금으로 충당했다.

티무르 왕조에서처럼 왕가의 여성은 왕족 후원자로서 중요한 역할

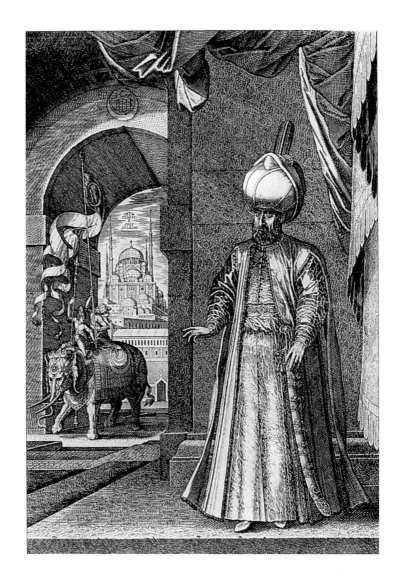

79. 멜키오
로리히(1527-83). 위대한
술레이만(1520-66 재위)의
조각화,
1559. 대영박물관, 런던.

을 했다. 술레이만의 왕비인 후렘과 딸 미흐리마는 당대의 가장 훌륭
한 건축물 중 몇 곳의 설립을 의뢰하고 건축 경비를 기부했다(도판 80).
왕의 건축가인 시난은 술레이만의 왕비와 딸뿐만 아니라 고관들을 위
해서도 일했다. 시난이 술탄과 왕비들 그리고 대신들을 위하여 모스크
를 세우는 데는 건축가들과 석공들만 필요했던 것이 아니다. 예를 들
면 술레이마니예 모스크(1550-57년 건설)의 경우 건물 내부의 벽을
덮는 데 막대한 수량의 이즈니크 타일(이즈니크에 타일을 주문한 최초
의 대규모 건축 공사)이 소모되었다. 뿐만 아니라 《꾸란》과 모스크 등
불, 채색 유리 창문, 카펫 그리고 모스크를 장식하기 위한 가구 등을

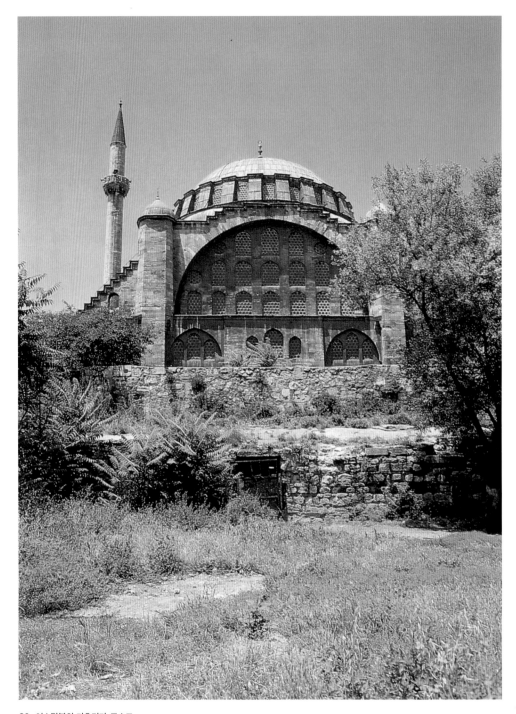

80. 이스탄불의 미흐리마 모스크,

16세기, 술레이만의 딸 미흐리마가 건축가 시난에게 건설하게 한 이스탄불에 있는 제국 최고의 모스크 중 하나이다. 시난의 다른 많은 건축물들처럼 이스탄불의 여러 언덕들 중 위압적인 한 곳에 접하고 있다. 이 자리는 원래 주변에 마드라사, 학교, 목욕탕 그리고 상점 등의 많은 건물들이 자리 잡고 있었으나 지진으로 파괴되었으며 일부는 아예 전부 사라지기도 했다.

그 복합건물을 짓기 위해 특별히 주문했다. 오스만 투르크 왕조에서 이른바 "비주류 예술"의 역사는 거대한 건축 계획 사업과 긴밀한 관계가 있다. 그러한 대규모 건축 계획 사업은 또한 신용 및 자금과 밀접한 관계가 있었다. 오스만 제국의 전성기는 1683년 빈 공략과 함께 시작되었다. 18세기와 19세기에 오스만 왕조의 건축가들은 이스탄불과 지방에서 지속적으로 훌륭한 건물을 세웠으나 계획 사업의 규모는 점점 작아지는 추세였고 이즈니크 타일과 다른 비품에 대한 수요도 줄어들었다. 그래서 예술품의 발전 향방을 결정하는 데 술탄과 왕립 작업장은 더 이상 주도적인 역할을 할 수 없게 되었다.

터키와 이란 양쪽 모두에서 후원 활동 전성기에 발달했던 고급 필사본의 시대 또한 막을 내렸다. 많은 삽화가 실린 책은 왕족 수집가들의 기호에 맞추어 한 쪽짜리 삽화와 그림으로 대체되었고 그 결과 무라까 muraqqa 즉 증정 선집選集이 생겨났다. 평민들은 한 장으로 된 삽화와 그림을 입수할 수 있었다. 왕족 후원자들의 전성 시대가 끝나고 시장 예술의 시대가 도래했다.

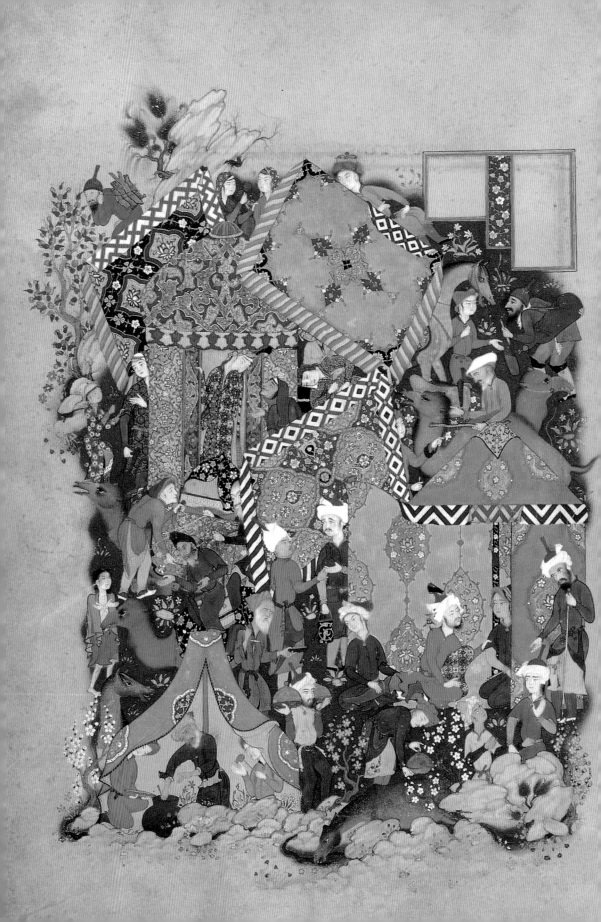

궁전 생활

가즈나 왕조의 술탄 마흐무드 Mahmud(998－1030년 재위)는 할와 halva(참깨 등으로 만드는 사탕 과자)로 먹을 수 있는 누각을 만들도록 명령했다. 아나톨리아의 셀주크 왕조의 술탄 알라 알－딘 카이꾸바드 Ala al-Din Kayqubad(1219－37년 재위)는 유리로 궁전을 건설하도록 했다. 티무르의 손자이자 1447년부터 1449년까지 사마르칸트의 지배자였던 울루흐 베그Ulugh Beg는 세밀화 작품을 전시할 누각으로 사용하기 위하여 중국에 도기로 만든 탑을 주문했다. 이처럼 유리나 도기로 만든 부서지기 쉬운 건축물만큼이나 돌과 스투코로 만든 이슬람의 궁전은 내구성이 약했기 때문에 오늘날 거의 남아 있지 않다. 따라서 이슬람 궁전의 형태와 용도에 대해 알기 위해서는 중세의 문예 자료를 참고할 수밖에 없다.

이러한 중세의 자료에는 궁전을 의미하는 영어 단어 "팰리스palace" 와 정확하게 부합하는 단어가 하나도 없다. 중세 아랍인들이 궁전을 가리키기 위해 사용한 단어는 어의語義가 훨씬 더 넓은 까스르qasr였다. 까스르는 성, 누각, 전망대, 주거 지역, 격리된 건축물 또는 돌로 지은 항구적인 건축물을 의미하기도 한다(또 다른 용어 다르 알－이마라 dar al-imara, 즉 정부의 주택은 왕의 주택보다는 오히려 행정 건축물이라는 의미에 더 가까웠지만 때때로 궁전의 의미로 사용된다). 페르시아어와 터키어에서 사라이saray라는 단어는 이탈리아어와 영어 단어 "시랠조우seraglio"(터키의 궁전)의 어원인 까스르 대신에 사용되었다.

81. 자미Jami(1414－92년)의 《하프트 아우랑Haft Awrang》(7개의 왕좌)의 사파위 왕조 시대에 제작된 사본에 나오는 라일라Layla 천막 앞의 마즈눈Majnun, 1556－65년. 필사본, 34.2×23.2cm 프리어 갤러리, 워싱턴.

우마이야 왕조와 사막의 궁전

앞으로 살펴보겠지만 까스르의 정확한 의미는 최초의 몇몇 아랍 궁전 — 우마이야 왕조 시대에 세워진 — 을 어떻게 생각하느냐와 밀접한 관계가 있다. 그러한 궁전은 초기 칼리프들의 권력의 근거지였던 시리아와 팔레스타인에 집중되어 있다. 따라서 중요한 궁전과 정부 건물은 다마스쿠스와 같은 도시에 있었지만 남아 있는 것은 거의 없다. 이른바 "사막의 궁전들" 즉 꾸수르qusur(까스르의 복수형)는 보다 나은 상태로 남아 있고 고고학자들과 역사가들의 많은 관심을 끌고 있다. 이러한 "궁전들"에는 키르밧 알-마프자르, 므샤타(도판 69 참조), 자발 사이스Jabal Sais, 까스르 알-하이르 알-가르비al-Hayr al-Gharbi(도판 82) 그리고 까스르 알-하이르 알-샤르끼al-Hayr al-Sharqi 등이 포함된다. 최근 학자들 사이에서 이러한 교외 저택의 정확한 용도에 대해서 많은 논쟁이 일어났다. 그리고 이러한 주택이 확산된 원인에 대한 다양한 가설이 제기되었다.

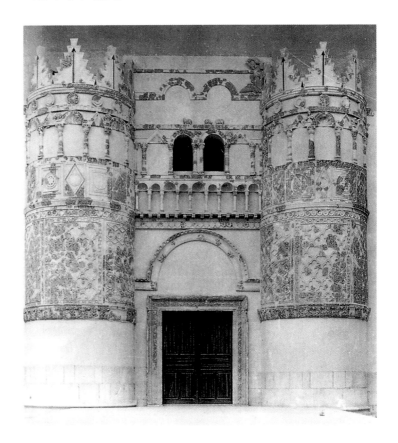

82. 까스르 알-하이르 알-가르비 출입구, 727년. 다마스쿠스 국립박물관, 시리아.

이것은 가장 초기의 이슬람 스투코 장식이 있는 건물 파사드 가운데 하나이다.

첫째, 이러한 유적의 주변 지역이 오늘날 어떤 모습을 띠고 있든 간에 7세기와 8세기에 시리아와 팔레스타인에는 지금보다 훨씬 더 나무가 많았다는 것을 상기해야 한다. 이러한 저택은 한편으로 농경지 관리를 위한 중심지로 사용된 적도 있었다. 이러한 점에서 그것은 16세기 후반에 북부 이탈리아에 안드레아 팔라디오Andrea Palladio(1508-80년)가 지은 시골 별장과 비교된다. 다른 한편으로 그것은 사냥용 오두막집으로 사용되었다.

둘째, 이러한 지방에 있는 궁전에서 우마이야 왕조 칼리프들과 그 일문一門, 그리고 행정관들이 아랍의 토착민과 긴밀한 접촉을 했던 것에

서 볼 수 있듯 정치적인 용도로 이용되기도 했다. 이곳에서 족장들을 위한 연회가 벌어지기도 했다. 이처럼 함맘과 모스크, 저장실이 딸려 있는 궁전 복합건물을 지역 공동체들은 다양한 용도로 사용한 듯하다.

셋째, 우마이야 왕조의 군주들에게 이러한 궁전은 도시의 여름 더위, 전염병, 통치에 대한 걱정, 신앙심이 투철한 신하들로부터 받을 수 있는 감시로부터 벗어나 쾌락을 즐길 수 있는 도피처였다(도판 83). 그 시대 아랍의 문학은 나즈nazh 문학, 즉 신선한 대기와 즐거운 전원생활을 표현한 문학이다. 아불-파라즈 알-이스파하니Abul-Faraj al-Isfahani(897-967년)의 문학 전집인 《키탑 알-아가니Kitab al-Aghani》(노래 책)는 우마이야 왕조의 군주 왈리드Walid가 743-44년, 잠시 칼리프의 지위를 차지하기 이전에 키르밧 알-마프자르에서 즐겼을 달콤한 생활에 대한 풍부한 자료를 제공해준다. 왈리드는 그 궁전을 가수들과 무희들에 둘러싸여 있었던 쾌락의 장소이자 연회장으로 이용했다. 인공적으로 만든 작은 못에는 때때로 포도주를 가득 채워 넣었고 목욕탕은 알현실의 두 배 크기였다(도판 84).

그러나 키르밧 알-마프자르와 사막의 다른 몇몇 궁전들이 화려하게 장식되었다고는 하지만, 유럽의 궁전과 비교하면 시설이 상당히 뒤떨어진 편이었다. 특정한 기능이나 내구성 있는 가구가 구비된 방은 드물었던 것 같다. 복도가 없었기 때문에 특정한 방에 가려고 하면 다른 방을 거쳐서 가야만 했다. 방들은 대개 적은 수의 사람들만 들어갈 수 있을 정도로 작고 어두웠다. 그 이유는 우마이야 왕조의 군주들이 동시대의 유럽인들처럼 "궁전"에 머물지 않았기 때문이다. 오히려 벽돌과 석재로 만든 건축물 — 목욕탕과 모스크, 저장실 등이 딸린 — 은 주로 천막에서 생활했던 군주와 조신에게는 부수적인 공간에 지나지 않았다. 천막(재질은 주로 비단 또는 문직)에서의 생활이 우마이야 왕조 군주들이 열정을 쏟은 유일한 대상은 아니었다. 그것은 이슬람 문화가 전파되는 과정에서 나타나는 특징이며, 이번 장후에서 다시 한 번 언급할 주제이기도 하다.

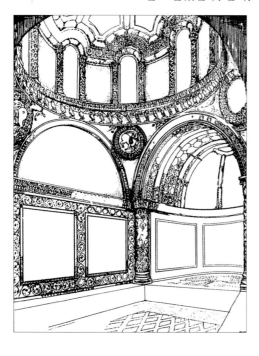

84. 키르밧 알-마프자르 궁전 욕실의 복원도, 8세기.

키르밧 알-마프자르 궁전의 유적은 조형적인 조각 작품, 스투코 조각품들 그리고 모자이크 장식 바닥으로 풍부하게 장식되어 있다. 모자이크화는 비잔틴 양식이고 스투코는 사산 왕조 양식이다.

압바스 왕조의 궁전: 바그다드와 사마라

우마이야 왕조의 궁전을 그 뒤를 이은 압바스 왕조가 치밀하고 계획적으로 파괴한 것은 아니라는 데 주목해야 한다. 그것은 다만 관행이었을 뿐이다. 바스라의 수필가 알-자히즈al-Jahiz(869년)는 다음과 같이 썼다.

> 왕과 군주들은 적들의 기억을 없애기 위하여 이전 왕조의 자취와 흔적을 없애려고 했다. 이런 이유로 그들은 많은 도시와 요새를 파괴했다. (사산 왕조의) 페르시아인들 그리고 이슬람 이전 아랍 사람들이 이런 일을 저질렀다. 이슬람의 시대가 도래했지만 이러한 일은 거의 변하지 않았다. 칼리프 우스만Uthman은 굼단의 탑을 쓰러뜨리고 메디나의 고대 유적도 파괴했다. 우마이야 왕조의 총독이었던 이라크의 지야드Ziyad(지야드 이븐 아비히Ziyad ibn Abihi, 675/76년 사망)는 우리 지배자들(압바스 왕조의 칼리프들)이 마르와이드Marwaid, 즉 우마이야 왕조가 시리아의 여러 도시에 세운 건물을 부순 것과 마찬가지로 이븐 아미르Ibn Amir(지야드의 전임자)의 궁전과 예술품을 파괴했다.

압바스 왕조의 칼리프들은 시리아의 루사파에 있었던 궁전처럼 파괴하지 않고 내버려둔 우마이야 왕조의 궁전에서 때때로 머물렀지만 도시의 거대한 궁전에서 더 많은 시간을 보냈던 것 같다. 압바스 왕조가 바그다드에 최초로 세운 궁전인 황금 문의 궁전은 원래 원형 도시의 중심에 있었다. 황금 문의 궁전은 이슬람 이전 사산 왕조의 수도였던 완전한 원형 도시이자, 네 개의 문이 있었던 고대도시 피루자바드를 모방한 듯하다. 칼리프 알-만수르 al-Mansur(754−75년)가 건설한 황금 문의 궁전은 규모가 거대했다. 그러나 정말로 이 궁전에 4,000명의 백인 내시, 7,000명의 흑인 내시 그리고 4,000명의 온전한 백인 남자들이 있었다면 이 궁전의 노예 수만도 8세기의 웬만한 유럽 도시의 인구보다 더 많았을 것이다. 궁전 내부에는 커다란 이완이 있었고 그 뒤편에는 좀더 아늑한 알현실이 있었다.

비록 문학적 기록이 남아 있진 않지만 알-만수르의 치세에 다른 궁전들이 바그다드의 교외에 건설되었다는 것은 널리 알려져 있다. 알−

만수르는 775년에 도시 외부에 다른 궁전을 짓도록 했고, 이 궁전이
완공된 후 황금 문의 궁전은 군주의 주거지라기보다는 행정의 중심지
로 사용되었다. 압바스 왕조 후기에 사마라로부터 되찾은 다르 알-칼
리파Dar al-Khalifa(칼리파의 저택)라고 알려진 궁전 지역은 티그리스
강변을 따라 배치된 3개의 커다란 궁전과 수많은 보다 작은 누곽들로
구성되어 있었다.

압바스 왕조의 칼리프들은 "남이 사용한" 궁전을 꺼려해서 궁전을
새로 지으려고 했던 듯하다. 노동력은 저렴했고 건축 자재 — 굽지 않
은 벽돌, 구운 벽돌, 스투코, 목재 — 도 마찬가지였다. 그러나 황제들
은 후세를 위해서라보다는 자신들의 향락을 위하여 궁전을 지었고, 쉽
게 옛 건물을 버리고 새 건물로 이주했다. 셀주크 왕조의 술탄 투그릴
베그는 1055년에 바그다드에 입성한 후 새로운 궁전을 세우기 위해 티
그리스 강 오른편 강둑 위에 있던 170여 개의 궁전을 파괴하라고 명령
했다.

또한 압바스 왕조의 궁전에 있던 방들은 특정한 용도로 사용되지 않
은 듯하며 많은 방이 무대 장치이거나 전시 화랑이었던 듯하다. 그 방
들은 스투코와 목재 조각품으로 장식되기도 했지만 대개 직물 커튼으
로 장식되었다. 917년에 바그다드에서 비잔틴 제국 사절을 환영하는
행사가 열렸을 때 다르 알-칼리파 궁전의 건축물에 3만 8천 개의 커
튼이 전시되고 2만 2천 개 이상의 깔개와 카펫이 칼리프 알-무끄타디
르al-Muqtadir의 면전에 이르는 길에 줄지어 놓여 있었다고 한다. 바그
다드의 11세기 역사가 알-카팁 알-바그다드 al-Khatib al-Baghdad는
비잔틴 제국의 사절이, 그리스의 사절이 의도적으로 멀리 돌아가듯이
칼리프에게 인도되었다고 이야기했다고 기록으로 남겼다. 사절들은
강 위에 있는 통로를 거쳐 대리석 기둥이 있는 마구간을 통과해서 사
자와 코끼리 우리를 지나쳤다. 그 다음에는 자우사끄 알-무흐디스
Jaw-saq al-Muhdith(새로운 누각, 이슬람의 건축물에서 누각은 큰 천막
형태이다)와 마주쳤다. 금으로 도금한 동제銅製 용기에 담긴 멜론 화
단과 키 작은 야자나무들이 있는 누각의 정원 중앙에 작은 장식용 배
들을 위한 항구로 사용된 액체 백납으로 만든 반짝이는 인공 연못이
있었다. 그리고 사절들은 기계로 만든 노래하는 새들이 있고 은으로
만든 나무가 있는 누각 다르 알-사자라Dar al-Sajara(나무의 집)로 인
도되었다. 그곳에서 그들은 다시 알-무끄타디르의 치세에 병기고로

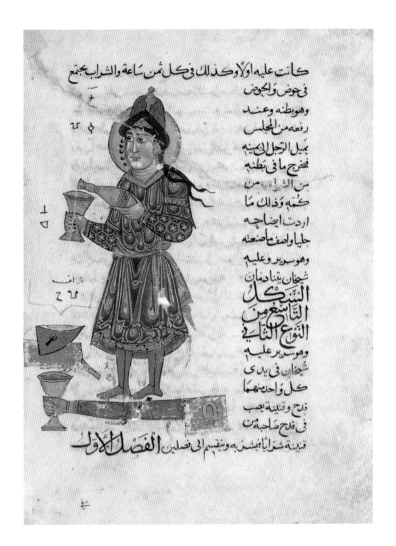

85. 알-자자리의 《키탑 피
마리팟 알-히얄
알-한다시야》의 사본에
나오는 자동 기계로 물을
따르는 장치. 시리아 또는
이집트, 1315년. 필사본,
31×22cm. 데이비드 컬렉션.

사용된 듯한 까스르 알-피르다우스 Qasr al-Firdaws(낙원 궁전)로 나아
갔다. 사절단은 웅장한 까스르 알-타즈 Qasr al-Taj(왕관의 궁전)에 있
는 칼리프에게 이르기 전에 23개의 궁전 건축물을 통과했다. 비잔틴
제국 사절은 이러한 광경을 보고 더할 나위 없이 감탄했을 것이다. 그
러나 위엄 있는 압바스 왕조의 궁전 양식은 비잔틴 제국의 궁전을 모
방한 것이었기 때문에 군대의 도열, 왕의 재보財寶, 뛰어난 자동 기계
장치들은 그들에게 생소한 것이 아니었다.

　13세기 초엽, 티그리스 강 상류에 있는 아미드의 아르투키드 시에
서 일한 알-자자리 al-Jazari는 금고와 문에 쓰이는 복잡하고 정교한 자
물쇠뿐만 아니라 시간을 알려주고, 필요할 때마다 물을 따르거나(도판
85) 음악을 연주하는 장치를 만드는 방법에 대해 정성들여 기술한 《키

탑 피 마리팟 알-히얄 알-한다시야
Kitab Fi Marifat al-Hiyal al-Handasiyya》
(교묘한 기계 장치 지식에 관한 서적)를
발행했다. 그는 운치 있는 저녁 연회에
서 쓰이는 포도주를 따르는 장치와 혼
합기, 세면기구에 대해 강조했다. 알-
자자리의 필사본을 직접 또는 간접적으
로 참고하여 만든 삽화가 현재 15점 남
아 있다. 그것들에는 궁정의 모습이 사
실적으로 묘사되어 있다. 삽화에 묘사
된 이 건축물들은 특정한 양식을 띠고
있는데 삽화가 있는 아랍의 다른 필사
본에서는 찾아보기 어렵다. 삽화에는
크기를 암시하기 위하여 음영을 그려
넣었다. 그 색채는 밝고 이미지는 매우
매력적이다.

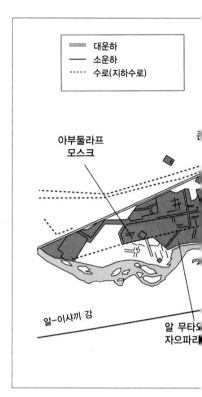

836년과 892년 사이에 사마라에 세
워진 압바스 왕조의 궁전은 이러한 사실을 뒷받침하는 고고학적인 증
거이다. 정원과 울타리를 친 2개의 수렵 금지 지역, 12개의 폴로 경기
장과 4개의 경주로가 있는 사마라는 세계에서 가장 큰 고고학 유적이
다(도판 86). 바그다드와 훗날의 카이로처럼 사마라는 궁전 복합 건축물
로 시작해서 하나의 도시로 성장했다. 30개 정도의 궁전이 이 근거지
에 강을 따라 40킬로미터에 걸쳐 세워졌다. 굽지 않은 벽돌이 가장 일
반적인 건축 자재였지만 대리석, 티크 목재(도판 26 참조), 그리고 스
투코로 표면을 덮은 구운 벽돌 등도 사용되었다. 또한 사마라에는 병
영 지구에 7만에서 10만 사이의 병력이 수용될 수 있었다.

사마라에 최초로 세워진 궁전인 자우사끄 알-카까니는 알-무타심
과 그의 후계자들이 세운 미로 같은 건축물이었다. 이 궁전은 매우 광
대해서 면적은 432에이커(175헥타르)에 달했으며, 당나귀를 탄 사람
들이 더 빠르게 왕래할 수 있도록 궁전 아래에 그물 모양으로 연결해
놓은 지하 도로가 있었다. 궁전에 출입하려면 물가에서부터 대리석 단
으로 만든 넓은 계단을 따라가야 했는데 그것은 건물 중앙의 왕좌가
있는 공식 알현실로 들어가는 삼중의 아치 천장으로 덮인 출입구인 바

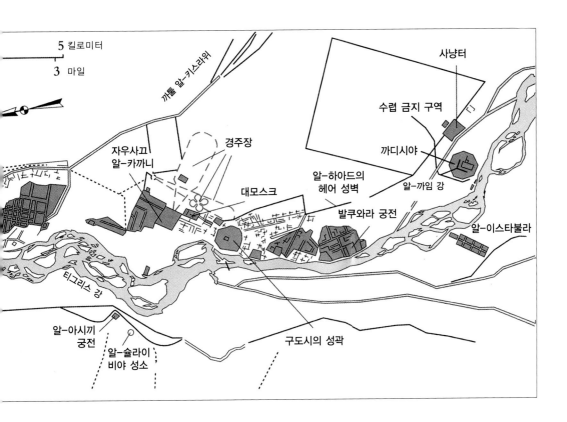

브 알-암마Bob al-Amma(국민의 문)까지 이어졌다. 건물에는 칼리프가 생활하고 내빈을 영접하며 가끔 포도주를 마시던 중심 구역이 있었다(도판 87). 그러나 신중하게 설계된 이 공개 장소 주위에는 방과 통로가 몹시 혼잡하게 얽혀 있었다. 궁전의 벽은 조형적인 회화로 장식되어 있었다. 이 그림들 가운데 어떤 것은 제1차 세계대전 이후까지 남아 있었으나 그 이후에는 더 이상 알아볼 수 없을 정도로 훼손되었다. 교통 통로인 지하 도로와는 별개로 시르다브sirdab라는 것이 지하에 있었다. 이중의 벽 사이에 얼음이나 물을 채워넣은 지하의 방인 시르다브는, 이슬람 이전에 이란인이 냉방을 위해 최초로 고안한 것이다.

아랍의 지리학자 알-야꾸트 al-Yaqut(1299년 사망)에 따르면 칼리프 알-무타와킬al-Mutawakkil(847-61년 재위)은 19개의 궁전을 세웠다. 불쿠와라Bulkuwara 궁전(그는 자신의 아들 알-무타즈를 위해 849년경에 이 궁전을 건설하기 시작했다)은 그가, 중앙을 축으로 날개를 펼친 전장에서의 군대의 배치를 모방하여 건설된 히라의 이슬람 이전 왕의 궁전에 대하여 들은 정보를 토대로 세운 것이다. 10세기 초의 아랍의 역사가 알-마수디는 "사람들은 알-무타와킬의 궁전 양식으로

집을 지었다"라고 적었는데 신하들이 지배자의 예술 취향과 기술을 흉내냈던 것이다.

892년 이후로 사마라는 버려졌고 바그다드가 다시 압바스 왕조의 수도가 되었다. 사마라는 인위적으로 만들어진 도시로 경제적으로 자립할 수 없었기 때문에 칼리프의 후원에 과도하게 의존했다. 따라서 그 후원이 없어지자 도시는 사라졌다. 공중에서 보면 사마라에는 6,314개의 건축물 윤곽이 보이지만 오늘날 그러한 폐허 위로 상징적으로 솟아 있는 것은 9개의 벽뿐이다. 시투에 남아 있는 것은 약탈당할 가치가 없었기 때문에 보존될 수 있었다. 스투코는 남아 있지만 대리석이나 모자이크, 목재 패널 벽은 오래 전에 사라졌다.

사마라와 지방 왕조들

압바스 왕조 시대 지방의 통치자들이 궁전을 세우면서 사마라를 모방한 것은 당연한 일이다. 868년에 이집트를 지배했던 투르크인 아흐마드 이븐 툴룬Ahmad ibn Tulun은 — 명목상으로는 압바스 왕조의 칼리프의 대리인이었지만 실제로는 왕과 같은 권력을 행사했다 — 사마라를 본떠 자신의 궁전과 행정 중심지를 만들었다. 그 궁전은 남아 있지 않지만 궁전에 부속된 모스크는 사마라의 대모스크를 작은 규모로 모

86. 836년부터 883년까지 압바스 왕조의 수도 사마라의 평면도.

87. 자우사끄 알-카까니 궁전에서 나온 수사修士의 형상으로 장식된 포도주 병의 복원도. 에른스트 헤르츠펠트Ernst Herzfeld가 복원. 사마라, 9세기.

88. 왕좌에 앉은 셀주크 왕조의 군주와 수행원들, 공작이나 상상의 동물이 그려진 법랑琺瑯 장식을 갖고 있는 이란의 미나미 사발, 13세기. 유약을 바른 요업 제품, 직경 19.7cm. 카로우스트 굴벤키안 파운데이션 박물관, 리스본.

왕좌에 앉은 군주의 형상은 도자기나 금속 세공품, 기타 다른 많은 예술품에 나타나는 터키의 도상 주제로 여러 세기 동안 이어지고 있다. 셀주크 왕조는 여기에 나타난 도상의 주제를 가즈나 왕조로부터 물려받았다.

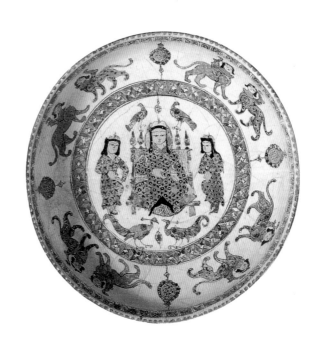

방하여 만든 것임을 분명히 알 수 있다. 마찬가지로 툴룬 왕조의 이집트에서 유행한 경사진 모양으로 조각한 목재와 스투코는 사마라의 장식 주제와 밀접한 관계가 있다. 툴룬 왕조의 궁정 의례와 소비 성향도 사마라에서 유래한 것이 분명하다. 이븐 툴룬의 아들이자 후계자인 쿠마라와위Khumarawayh(884-96년 재위)는 궁전 정원에 순금과 보석으로 장식한 자신과 첩들의 조각, 그리고 노래하는 소녀들을 실물보다 크게 조각한 목조물을 전시할 누각 하나를 세웠다. 쿠마라와위는 또한 수은으로 만든 호수 위에 비단 밧줄로 매어 놓은 침대에서 밤을 보냈다는 소문도 있다.

이슬람 세계의 다른 지역, 아프가니스탄 남서부의 라시카리 파자르에 있는 가즈나 왕조의 궁전 또한 사마라를 모방하여 건설한 것인 듯하다. 그 궁전은 단일 건물이 아니라 헬만드 강을 따라 연결된 복합 건물이었다. 궁전은 대리석과 술탄 마흐무드(998-1030년 재위)가 인도를 침공해서 가져온 많은 약탈품으로 꾸며졌다. 마흐무드는 가지와 식물의 잎으로 장식한 순금 왕좌에 앉았다(도판 88). 그의 왕관은 사산 왕조의 왕관처럼 사슬로 장식되어 있다. 그리고 왕관이 무거웠기 때문에 4개의 작은 상이 팔을 뻗쳐 왕관을 지탱하도록 만들었다. 왕좌가 있는 나머지 공식 알현실에는 벽을 향해 서 있는 채색 호위병의 상이 있다. 그것은 셀주크 왕조 궁전의 수행원과 비슷하게 실물 크기로 만든 스투코 형상이다(도판 89).

파티마 왕조의 카이로와 그곳에 있는 궁전

카이로의 파티마 왕조의 궁전과 궁전에서의 생활은 바그다드의 압바스 왕조에게 대항 의식과 경쟁심을 유발시켰다. 카이로에서 궁전 도시 건설은 969년에 시작되었지만 초기의 궁전 모습은 대략적으로만 재현할 수 있을 뿐이다. 칼리프 알-무이즈al-Muizz의 궁전인 까스르 알-무이지는 마이단maydan, 즉 연병장의 동쪽에 있었다. 알-무이즈의 후계자인 알-아지즈Al-Aziz는 마이단의 서쪽에 궁전을 또 하나 세웠다. 연병장은 오늘날까지 구 카이로를 관통하여 뻗어 있는 넓은 간선도로의 일부를 가리키는 바인 알-까스라윈Bayn al-Qasrayn(두 궁전 사이에)이라는 이름을 얻었다. 11세기에 까스르 알-무이지는 10개의 정자로 이루어졌던 듯하며 정자들은 서로 떨어져 있었지만 사마라에서처

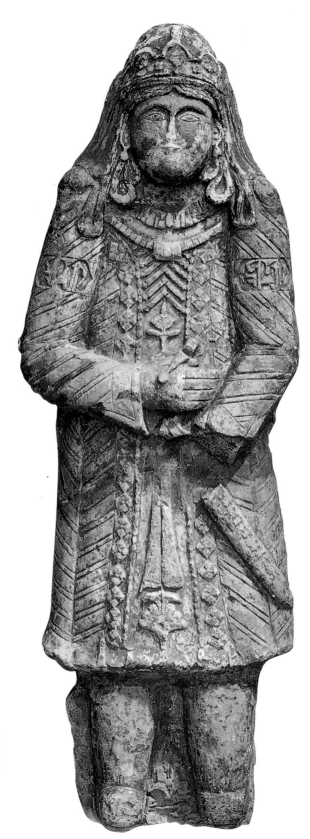

89. 셀주크 왕조의 이란인
수행원, 또는 궁전 호위병을
묘사한 스투코 형상, 12세기.
스투코(원래는 채색됨), 실물
크기. 메트로폴리탄 박물관,
뉴욕.

럼 지하 통로로 연결되어 있었다. 파티마 왕조의 칼리프들이 혈통을 내세워 자신들의 지배를 정당화했다고 가정하면 종묘를 궁전의 중요한 부분으로 구성한 것은 자연스러운 일이다. 파티마 왕조의 칼리프는 선조들의 유골을 궁전 내에 재매장하기 위하여 카이라완에서 이장해왔다. 따라서 궁전의 크기는 묘 때문에 두 배가 되었다.

궁전을 건설하는 주 이유 가운데 하나는 부를 과시하기 위해서였다. 11세기 중반 파티마 왕조의 궁전을 방문했던 이란의 시인이자 여행가 호스로우Khusraw(1003-61년)는 다음과 같이 말했다.

나는 연속되는 건물과 넓은 복도, 방들을 보았다. 그 중의 한 곳에는 방 전체를 차지하고 있는 왕좌가 있었다. 금으로 만든 왕좌의 옆면 중 삼 면에는 말을 타고 사냥을 하는 장면이 묘사되어 있었다. 다. 또한 아름다운 명각이 있었다. 그리스산 공단과 물결 무늬 직물로 만든 깔개와 벽걸이 천이 있었다. 말로 표현할 수 없을 정도로 아름다운 왕좌는 황금빛 격자 무늬가 새겨져 있는 난간에 둘러싸여 있었다. 왕좌 뒤에는 은으로 만든 계단이 있었으며 설탕으로 만든 나뭇가지·잎·열매가 달린 오렌지 나무처럼 보이는 나무가 있었다. 그곳에는 설탕으로 만든 1,000개의 작은 조상과 작은 장식용 입상도 있었다.

그러나 이러한 자료는 그 건축물에 대한 어렴풋한 인상만 전달해줄 뿐이다. 방문자들에게 감명을 준 것은 분명히 그 건물의 외관보다 건물 내부였다. 무엇보다도 파티마 왕조의 궁전은 보물 창고였다. 칼리프 알-무스탄시르al-Mustansir(1036-94년)의 시대에 작성된 보물 목록이 하나 남아 있다. 보물 목록에는 고대 압바스 왕조의 직물뿐만 아니라 보석, 조각한 수정, 흑단, 상아, 귀금속으로 만든 체스 세트 및 압바스 왕조 칼리프 하룬 알-라시드의 이름이 새겨진 100개의 잔과 다른 물품, 티베트에서 온 사향 마대, 옷을 세탁하는 거대한 동물 모양의 통, 하룬 알-라시드의 아들이 결혼식날 밤에 사용한 황금 매트, 금 또는 은 손잡이가 달린 양산, 3만 6천 개의 수정, 2만 2천 개의 호박琥珀으로 만든 작은 장식용 입상, 보석이 점점이 박혀 있는 황금 공작, 비슷하게 장식한 황양黃羊, 실물 크기의 은으로 만든 범선帆船 등이 포함되어 있다(도판 90).

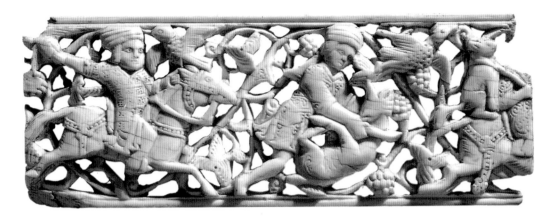

90. 사냥 장면을 소재로 한 이집트의 투공 패널 벽, 11세기. 상아 제품, 5.6×10.2cm. 루브르 박물관, 파리.

1067년에 난폭한 군대가 파티마 왕조의 궁전을 노략질하고 약탈했다. 그 궁전의 보물이 일반 시장으로 흘러나와 궁정의 세련된 취향이 세간에 전파되는 데 기여했다. 하지만 이러한 보물 중 오늘날 남아 있는 것은 단 하나도 없다. 단지 한때 그 궁전을 장식했던 목재 조각품들만이 남아 있다. 이러한 패널 벽에는 대부분 덧없는 쾌락, 사냥, 향연, 음주, 춤, 음악 등이 묘사되어 있다. 같은 시기에 제작된 이 상아 조각품은 그 궁전의 보물과 장식에 대한 어떤 단서를 제공해 줄 수 있을 것이다.

91. 파티마 왕조 알-아끄마르 모스크의 파사드, 1125년, 카이로.

원형 무늬와 벽감, 무까르나 패널로 이루어진 아치의 견고한 장식을 볼 수 있다.

파티마 왕조의 칼리프는 신하들에게 자신의 영화와 위엄을 과시하기 위해 행진과 공공 행사를 거행했다(이 점에서 그들은 과시를 위한 행진을 하지 않은 압바스 왕조의 군주들과 달랐다). 그들은 온갖 구실을 달아 행진을 했다. 무슬림의 종교 축제, 공개 서임식敍任式, 나일 강의 홍수나 심지어 그리스도교인의 축제까지도 기념했다. 훌륭한 조각으로 장식된 파사드가 있는 알−아끄마르al-Aqmar 모스크(1125년 건설)는 그 정수를 보여준다(도판 91).

카이로와 성채에서의 맘루크 왕조

비록 후기 맘루크 왕조의 술탄들은 행진에 덜 집착하긴 했지만 파티마 왕조의 칼리프들이 만든 대중 의식 가운데 일부는 유지했다. 궁전과 모스크가 궁정 의식의 배경 역할을 했기 때문에 왕의 영화를 과시하는 행진은 카이로의 건축물과 밀접한 관계가 있었다. 바인 알−까스라윈 주변에 있는 파티마 왕조의 궁전을 대체한 아이유브 왕조와 맘루크 왕조의 건축물 중에는 알−살리 아이유브al-Salih Ayyub의 마드라사와 장려한 무덤(1242−44년), 깔라운의 병원과 마드라사 그리고 장려한 무덤(1284−85년), 바르꾸끄의 모스크와 마드라사(1384−86년), 알−나시르 무함마드al-Nasir Muhammad의 모스크(1318−35년) 그리고 바이사리 Baysari와 바슈타크Bashtak 궁전들(13세기 말과 1330년대) 등이 있었다. 이러한 장대한 건축물이 만들어낸 협곡과도 같은 길을 따라 행진을 한 군의 정예병은 이러한 건물의 현관과 앞마당에서 충성심과 힘을 과시했다.

맘루크 왕조의 카이로 정부는 1183년 또는 1184년에 살라딘이 도시 남부의 높은 언덕에 세우기 시작한 성채城砦에 위치했다. 이 성채는 맘루크 왕조 말기까지, 그리고 그 이후에도 계속 증축 · 재건되었다. 15세기 맘루크 왕조의 관리인 칼릴 알−자히리Khalil al-Zahiri는 "그곳에서 볼 수 있는 궁전과 방, 응접실, 전망대, 화랑, 안마당, 광장, 마구간, 모스크, 학교, 시장, 목욕탕에 대해 자세히 설명하려면 너무나 긴 시간이 걸릴 것이다"라고 기록했다. 성채 안에서 가장 중요한 건물은 맘루크 왕조의 세번째 술탄인 알−나시르 무함마드의 치세(1310−40년)에 지어졌다. 까스르 알−아블라끄al-Ablaq(황색과 검은색 돌을 번갈아 사용한 층의 이름을 따 "줄무늬가 있는 궁전"이라고 불림)를 건설한 사

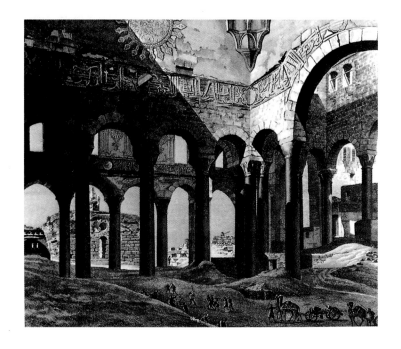

람은 바로 그였다. 까스르 알-아블라끄(도판 92, 93)는 건축물, 안마당
그리고 넓은 베란다로 이루어진 미로 같은 복합건물이었다. 궁전에서
가장 인상적인 것은 술탄이 사절을 영접하고 부대를 사열하며 재판의
개정을 관장한 커다란 이완이다. 이완의 뒤에 위치한 것은 넓은 대리
석 바닥과 녹색 목재로 지은 둥근 지붕이 있는 거대한 접견실이다. 성
채 안 북부 경내境內에는 맘루크들이 사용하는 긴 병영 건물이 있었
다. 정원 안에 세워진 정자들, 그리고 폴로 경기장이 있는 하우시
Hawsh(경내)는 까스르 알-아블라끄 남부에 위치했다. 하우시는 처음
에 각각의 아내가 저마다 정자를 갖고 있었던 비공개의 하렘이었다.
그러나 후기 맘루크 왕조 시대에 하우시는 주로 공적인 용무로 사용되
었고 술탄은 장대한 마구간에서 방문객을 접견하는 것이 예사였다.

15세기에 성채를 방문했던 플라망의 주스 반 기스텔레Joos van
Ghistele는 하우시에 있는 황금색과 다양한 색으로 화려하게 채색된 그
림에 대해 말했다. 오늘날 남아 있는 맘루크 왕조의 예술품과 건축물
은 대개 종교적이기 때문에 살아 있는 형상이 표현되어 있지 않다(도판
94). 성채에 있던 프레스코화나 모자이크화가 남아 있었다면 맘루크
왕조 예술의 발전에 대한 우리의 견해는 틀림없이 매우 달라질 수 있
을 것이다.

마찬가지로 까qaa라고 불리는 그들의 집에 대한 정보가 좀더 많았

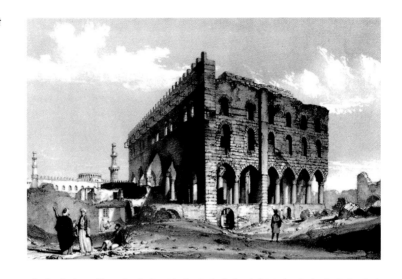

93. 카이로 성채에 있는 술탄 알-나시르al-Nasir 궁전, 까스르 알-아블라끄의 거대한 이완을 소재로 한 19세기 판화. 빅토리아 앤드 앨버트 박물관, 런던.

94. 맘루크 왕조의 카드, 15세기. 채색된 카드 제품, 25.2×9.5cm. 톱카피 사라이 박물관, 이스탄불.

다면 맘루크 왕조의 아미르들이 좋아했던 건축물과 실내 장식의 양식에 관해 매우 다른 견해를 가질 수도 있었을 것이다(까는 알현실이다. 기록자들은 아미르의 집에서 가장 중요한 까에 대해서는 모든 부분을 언급하곤 했다). 많은 아미르들이 성 벽 아래에 있는 경사지 위에 저택을 갖고 있었다. 이러한 저택들이, 바인 알-까스라인 옆의 가장 중요한 부지에 1330년대에 건설된 바슈타크의 저택 유적을 보면 그 건축물의 배치 형태에 대해 알 수 있다. 바슈타크는 알-나시르 무함마드 밑에서 근무한 고위 아미르였고 그의 저택은 원래 5층짜리 건물이었다. 상점들이 1층에 있었고 까는 가장 중요한 층, 즉 피아노 노빌레piano nobile(응접실이 있는 보통 2층)에 있었다. 아미르의 집안 여성들은 중이층中二層 형태로 목재로 만든 격자 무늬 칸막이인 마슈라비야 Mashrabiyya를 통해 아래층에서 벌어지는 축연을 내려다보았다. 예전에 술탄의 집사로 일했음을 알려주는 그 아미르의 마름모꼴 문장은 장식용 의장의 주요 요소로 정기적으로 반복되어 사용되었다(도판 95).

천막과 궁전

이슬람의 예술과 건축은 주로 도시 문화의 산물이지만 이슬람의 궁전에 대해 알기 위해서는 천막이 궁정 생활에서 어떤 역할을 했는지 고찰해볼 필요가 있다. 카이로 파티마 왕조의 칼리프들에게 천막은 보물 창고에 보관된 가장 귀중한 물건이었다. 어떤 천막은 백 마리의 낙타가 있어야만 운반할 수 있었고 또 어떤 천막은 천막을 세울 때마다 적

95. 한 개의 문장이 있는 이집트의 융단 조각,
15세기 후반 또는 16세기 초, 양모 제품, 2.2×2.1m. 섬유 박물관, 워싱턴.

맘루크 왕조의 술탄과 아미르는 자신들이
주문한 건물이나 물건에 가문보다는 직위를 나타내는 군사軍使의 문장을 표시했다.
맘루크 왕조 초기(13세기와 14세기)에 아미르들은 카사키야Khassakiyya의 한 사람이었다는 사실
즉 그가 궁전에서 젊은 맘루크로서 정예의 왕실 직책 중 하나를 차지하고 있었다는 것을
나타내는 휘장을 달았다. 따라서 술탄의 실라흐다르silahdar,
즉 무기 소지자로서 근무한 젊은 맘루크는 훗날 아미르가 되었을 때 그 검劒을 자신의 표상으로 삼았다.
15세기 후반 이러한 표상은 세 개의 무늬를 합성한 문장의 표상으로 대체되었다.
가장 위에는 잠다르jamdar, 즉 의상 담당관의 표상인 마름모꼴 무늬가 있었고,
중간에는 사끼saqi의 잔 양 옆에 두 개의 뿔로 만든 화약통이 있었고 다와다르dawadar의 펜 통 문양이 있었다.
가장 아래에는 또 다른 잔이 있다. 이 합성된 문장은 특정한 아미르의 소유는 아닌 것으로 보이며 1460년경 이후로 술탄 아래에
근무한 모든 맘루크의 표상이었던 듯하다.

어도 두 사람이 죽었기 때문에 "살인자"라고 불리기도 했다. 14세기 북아프리카의 철학자이자 역사가인 이븐 칼둔은 천막을 왕의 권위와 사치의 상징 중 하나로 꼽았다. 이러한 천막의 규모는 웅장했다. 카스티야 왕국의 사절인 클라비조Clavijo에 따르면 사마르칸트 외곽 카니-길의 평지 위에 세운 티무르 천막 가운데 하나는 1만 명의 사람이 들어갈 수 있을 만큼 넓었다(도판 96). 1404년에 사마르칸트에 있었던 클라비조는 티무르의 천막 중에는 여러 개의 대문과 둥근 천장, 상부의 회랑들, 성루城樓 하나, 총안銃眼을 낸 흉벽이 있는 것도 있다고 기술했다. 색실로 무늬를 짜 넣은 주단이나 명주로 만든 물건, 황금 문직을 포함한 비품을 만드는 데 막대한 비용이 들었다. 유목 생활을 하는 차가타이 몽골인들 사이에서 성장한 티무르는 사마르칸트에 있었던 궁전, 곧 사라이Gok Saray를 창고이자 감옥으로 사용했다. 15세기와 16세기에 제작된 세밀화는 티무르 왕실의 옥외 문화를 고증할 수 있는 자료이다(도판 81 참조). 근대 이전의 중동에서 제작된 문화 유물 가운데 오늘날 가장 높이 평가되는 것은 대개 옥외용으로 설계된 것이다. 유명한 아르다빌Ardabil 카펫(1539-40년에 제작된 것으로 현재 런던의 빅토리아 앤드 앨버트 박물관에 소장되어 있음)은 길이가 311미터이고 폭은 5.3미터에 달해서 페르시아 북서부에 있는 아르다빌의 유명한 종교 성지의 어떤 방에도 맞지 않았다고 한다. 그것은 옥외에서의 알현과 축제를 위한 용도로 사용되었다. 16세기 이후에 제작된 가장 훌륭한 유물인 이란의 정원용 카펫 가운데 일부에는 보도, 수로, 나무와 꽃이 있는 정원을 작게 양식화한 표현이 나타난다. 맘루크 왕조의 그릇들(도판 97)이 야외 식사용으로 제작된 것처럼 고급스러운 상감 금

96. 티무르의 천막 복원도.

속 세공품이 중세 후기에 맘루크 왕조가 지배한 이집트와 시리아에서 많이 생산되었다.

스페인의 무슬림 왕궁들

스페인에 세워진 최초의 무슬림 왕궁이었던 8세기 우마이야 왕조의 루사파Rusafa 궁전은 완전히 사라져버렸다. 그러나 스페인의 칼리프 압드 알-라흐만 3세Abd al-Rahman Ⅲ(912-61년 재위)와 그가 총애한 왕비의 이름을 붙인 알-마디나 알-자흐라al-Madinat al-Zahra 즉 꽃의 도시의 광대한 유적(아직 발굴중임)이 남아 있다. 이것은 스페인의 우마이야 왕조 칼리프의 여름 궁전으로 왕조의 수도 코르도바 북서부에서 약 5킬로미터 떨어져 있는 높은 대지 위에 건설되었다. 나중에 1만 2천 명까지 수용한 그 궁전 도시는 936년에 건설되기 시작되어 완공하는 데 25년이 걸렸다고 한다(도판 29 참조). 알-마디나 알-자흐라의 건축물들은 시에라 모레나의 경사지에 비스듬히 자리 잡았다. 이러한 공간의 계단식 형태는 우마이야 왕조의 계급 구성 형태를 상징했다. 칼리프는 저택과 알현실(도판 98)을 가장 높은 곳에 두고, 접견실에서 유유히 궁전의 전망을 내려다보았다. 칼리프를 알현하는 절차는 복잡하여 관문, 통로, 대기실을 통과해야 했다. 알현실 중에서 코린트식 기둥머리가 받치고 있는 편자 모양의 아치들이 가로로 나란히 서 있는 세 개의 통로가 있는 살롱 리코Salon Rico(도판 99)는 현대에 성공적으로 복원되었다. 상급 관리는 알-마디나 알-자흐라의 중앙의 넓은 베란다에 거주한 반면, 군인과 하인은 가장 낮은 쪽을 사용했다. 이 궁전 도시에도 역시 목욕탕, 작업장, 병영이 딸려 있었다.

4,313개의 기둥이 있는 이 궁전은 경이로운 장소였다. 파티마 왕조와 압바스 왕조의 궁전처럼 이 궁전에서도 자동 기계 장치가 사용되었다. 궁전에는 또한 수은 연못(이집트에 있는 쿠마라와위 궁전의 못과 같은)이 있었는데 연못 수면에 태양빛이 반사되어 그 뒤에 있는 정자의 천장에 매혹적인 효과를 만들어냈다(코르도바에서 우마이야 왕조의 군주들은 자신들의 뒤를

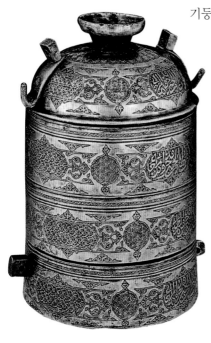

97. 다마스쿠스의 음식 용기, 15세기. 청동 제품, 높이 18.4cm. 대영박물관, 런던.

이러한 용기에는 칸이 나뉘어 있어서 다양한 음식을 담을 수 있었고 독을 넣는 것을 예방할 수 있도록 자물쇠를 채울 수 있었다. 나팔꽃 모양의 테두리가 있는 맘루크 왕조의 거대한 세면기들은 야외에서 목욕물을 가져오기 위하여 사용되었을 것이라는 추정 또한 그럴듯하다.

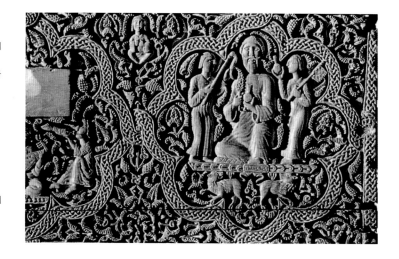

98. 칼리프 양편으로 수행원들이 서 있는 팜플로나의 작은 상자, 11세기 초, 상아 제품, 23.6×38.4×23.7cm, 나바라 박물관, 팜플로나.

상아를 조각해 만든 작은 상자는 스페인의 우마이야 왕조 궁전에서 매우 소중히 여겨졌고 용연향이나 사향, 장뇌와 같이 귀중한 향수를 보관하는 데 사용되곤 했다. 팜플로나의 작은 상자 측면에 있는 꽃 장식 테두리 안에 우마이야 왕조 칼리프, 히샴 2세 Hisham II(976–1009년, 1010–13년 재위)가 두 명의 수행원 사이에서 왕좌에 앉아 있는 것이 보이고, 한편으로 악사와 기수騎手들, 동물들이 또 다른 꽃 장식 테두리를 채우고 있다. 이 작은 상자는 칼리프의 고위급 대신 중 한 사람인 하지브 사이프 알-다우라 압드 알-말리크Sayf al-Dawla Abd al-Malik의 소유였다. 이것은 알-마디나 알-자흐라 궁전에 있는 왕립 작업장에서 제작된 듯하다. 상자의 정면에 있는 명각은 "하나님의 이름으로, 하나님의 축복, 호의와 행복, 그리고 경건한 작품을 통한 기대의 달성"이라고 해석되고 있다.

이은 그라나다의 나스르 왕조 의 군주들과 마찬가지로 빛의 움직임이 빚어내는 효과에 관심을 가졌다). 알–마디나 알–자흐라 al-Madinat al-Zahra 궁전과 코르도바 남동부에 976년에 세워진 하지브hajib(칼리프 의 최고 대신이었던 고관)의 저택인 알–마디나 알–자히라al-Madinat al-Zahira는 1013년에 반란을 일으킨 베르베르족 군대에 약탈당했다.

알람브라 궁전

나스르 왕조의 수도인 그라나다의 암석이 내려다보이는 언덕 위에 세워진 알람브라 궁전(붉은 성채)은 오늘날 두 개 남아 있는 중세 무슬림 궁전 가운데 하나이다(다른 하나는 이스탄불에 있는 오스만 왕조의 톱

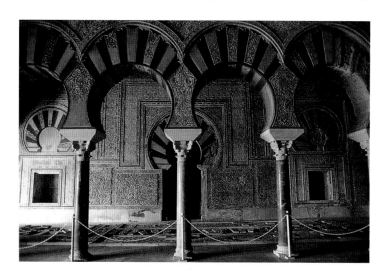

99. 코르도바 근처에 있는 알-마디나 알-자흐라 궁전의 살롱 리코, 10세기.

카퍼 궁전). 이 언덕 꼭대기에 들어서 있었던 성채를 약 4만 명의 사람이 거주할 수 있는 궁전 도시로 만든 사람은 바로 무함마드 3세(1302-08년 재위)였다. 알람브라 궁전 역시 하나의 궁전으로 이루어진 건물은 아니었으며 성벽으로 둘러싸인 경내 안에 일련의 요새와 궁전이 있었다. 14세기 말에 이르러서는 궁전이 수는 여섯 또는 일곱 개에 달했다. 이 가운데 코마레스Comares 궁전과 사자들의 궁전만이 현재까지 거의 완전하게 남아 있다.

병영과 다른 방들 옆에 있는 회의실인 멕수아르Mexuar를 통해서 코마레스 궁전에 들어갈 수 있다. 궁전은 아마도 대부분 정식 접대와 공적인 용무를 위하여 사용된 듯하다. 비어 있는 공간에는 직사각형 연못이 있었다. 그 주변에는 이른바 "도금양桃金孃(남유럽의 향기 나는 상록 관목 —옮긴이)들의 궁전"이 있었다. 연못 주변의 정원을 보면 그 정원의 아름다움을 짐작할 수 있지만 오늘날 연못을 따라 죽 늘어선 도금양은 원래부터 심어져 있었던 것이 아니기 때문에 그 원형을 추측하는 것은 불가능하다. 무함마드 5세(1354 — 59년, 1362 — 91년)가 1360년대에 코마레스 궁전을 완공했고 살라 델라 바르카`Sala della Barca(축복의 방)를 추가했는데, 이 건물은 침실용 주실로 통하는 골방들이 있는 그의 개인 숙소로 여기서 도금양들의 궁전을 내려다볼 수 있었을 것이다. 살라 델라 바르카 뒤에 있는 사절들의 응접실은, 그 방의 명각 중 하나에 "하나님께서 총애하시는 나의 군주 유수프Yusuf께서 자신의 왕좌로 나를 선택하셨다"라고 쓰여 있는 것에서 알 수 있듯 왕좌가 있는 공식 알현실이었다. 또 다른 명각에는 나스르 왕조의 왕 유수프(1333 — 54년 재위)를 태양에 비유한 내용이 쓰여 있다. 그리고 천장을 이러한 태양의 미소를 의미하는 상징적인 건축 형태로 만들었고(도판 100), 또한 일곱 개의 천국을 양식화하여 나타냈다.

사자들의 궁전이라는 이름은 궁전 안마당 중앙에 있는 분수에서 유래했다(도판 30 참조). 이 분수의 물을 담고 있는 수반형 구조물은 대리석 사자의 등으로 지탱되는데 거기에는 다음과 같은 명각이 새겨져 있다. "사자들을 흠뻑 적시는 분수로부터 밖으로 뿌려지는 안개 외에 참으로 그밖에 무엇이 있는가? 그것(분수)은 칼리프의 손이 전쟁의 사자들을 향하여 도움을 줄 때와 비슷하다." 사자들의 궁전은 아마도 무함마드 5세의 개인 숙소로 사용되었을 것이다. 그 궁전에는 이른바 굉장히 복잡한 무까르나로 만든 천장이 있는 아벤세라헤스 Abencerrages의

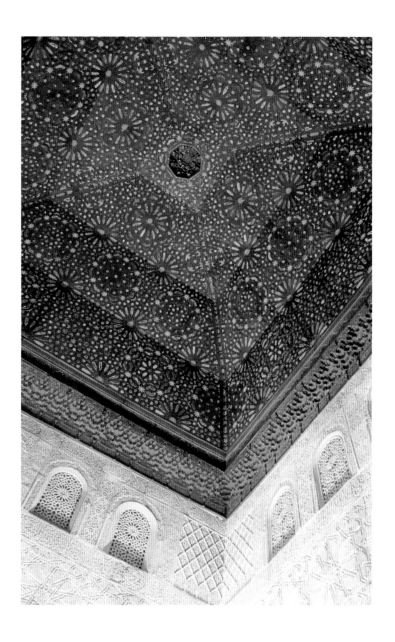

100. 사절들의 응접실 천장,
1370년대, 알람브라 궁전,
그라나다.

큰 방과, 마찬가지로 기발하게 명명된 두 자매들의 큰 방이 있다(궁전의 다양한 건물의 현대적인 이름은 대개 인위적으로 붙인 것이다). 1370년대부터 시작된 왕들의 큰 방은 사자들의 궁전으로부터 시작되었고 공개 행사와 야외 의식을 위한 새로운 구역으로 설계되었다.

아마도 알람브라 궁전은 기록으로 남아 있는 모든 이슬람 건축물 중에서 가장 유명할 것이다. 그것은 교과서적인 건물이며 무궁무진한 읽을거리이기도 하다. 궁전을 통과하여 걸어가다 보면 궁전의 탑 중 하

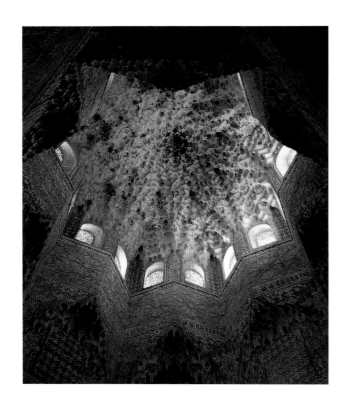

102. 건축가 오웬 존즈Owen Jones가
그린 도면을 기초로 한 개략도.

101. 그라나다에 소재한 알람브라 궁전의
아벤세라헤스의 큰 방에 있는 스투코 장식.

나에는 "어떤 것도 이 건물과 견줄 수 없다"고 쓰여 있고 "이 분수의
물을 담고 있는 수반형 구조물에 견줄 수 있는 것은 없다. 고귀하신 하
나님께서 그 구조물이 세상에서 가장 아름다운 것이 되기를 원하셨
다."라는, 사자들의 궁전 분수에 대한 자부심을 나타내는 문구도 볼 수
있었다. 정자 안에 있는 출입구와 방문에는 각각 그 기능을 알리는 글
이 쓰여 있었다.

 알람브라 궁전을 장식하고 있는 많은 문구는 상당히 낮은 곳에 위치
하고 있다. 이것은 칼리프와 조신들이 보통 방석과 깔개 위에 앉곤 했
으며 낮은 시선에서 알람브라 궁전의 전망을 감상할 수 있도록 궁전이
설계되었음을 상기시켜준다. 궁전 설계자들은 시선의 집중과 방향을
가장 중시했다. 알람브라 궁전의 설계자들은 사마라의 압바스 왕조 궁
전의 특색이었던 웅장한 축을 이루는 설계를 포기했다. 놀랍고 또 빠
르게 변하는 전망과 시선을 선호했기 때문이다. 왜냐하면 궁전에 들어
간 사람은 안뜰과 회랑, 그리고 비스듬히 위치한 방들 때문에 돌고 또
돌아야만 했기 때문이다. 알람브라 궁전의 더욱 두드러진 특징은 장식
의 완벽한 마무리, 복잡한 결정체로 이루어진 형태 그리고 빛의 변화
에 따라 다양한 효과를 빚어내는 무늬이다. 5,000개에 달하는 다채로

103. 그라나다에 소재한
알람브라 궁전 내 사자들의
궁전에 있는 기둥.

운 무까르나 무늬가 두 자매들의 큰 방의 천장에 사용되었다(도판 101, 102, 103).

알람브라 궁전의 또 다른 두드러진 특징은 비어 있는 또는 닫힌 공간 사이에 다양하면서도 단순한 변화를 준 것이다. 정원들은 명백히 궁전의 부속물로 여겨졌다. 두 자매들의 큰 방 바로 옆의 미라도르 mira-dor, 즉 전망실에서는 다락사 Daraxa 정원을 볼 수 있었다. 미라도르에는 무함마드 5세 밑에서 근무했던 고관인 이븐 잠락이 쓴 시구가 시선을 끄는 위치에 이렇게 새겨져 있었다. "나는 아름다움으로 꾸민 정원이네. 나의 사랑스러움에 눈을 돌리면 당신은 이것이 진실이라는 것을 알게 될 것이리라." 알람브라 궁전과 그 정원은 그 자체로도 매우 훌륭하다. 그러나 그것이 작은 왕조의 창작품이고 스페인이 이슬람의 영향 아래 있던 시기에 지어졌음을 상기하는 것도 의미가 있을 것이다. 10세기 우마이야 왕조의 궁전 알-마디나 알-자흐라는 분명히 더욱 웅장하고 훌륭했다. 그리고 그 궁전은 사마라에 있었던 웅장하고 화려한 궁전들을 모방하여 지은 것 같다.

몽골 왕조의 궁전

이란과 이라크에서 몽골의 일한 왕조는 천막을 치고 한 야영지에서 다른 야영지로 이동하는 데 많은 시간을 보냈다. 오늘날 남아 있는 유일한 일한 왕조의 궁전은 아바까 Abaqa(1265-82년 재위)가 여름 궁전 부지로 1270년대에 선택한 타브리즈 남서부의 탁흐티 술레이만 Takhti Sulayman(솔로몬의 왕좌, 도판 104)에 있다. 그 궁전은 사산 왕조 시대에 이미 호화로운 건물과 다른 건축물이 들어서 있었던 화구호火口湖의 가장자리에 지어졌다. 몽골 왕조는 이러한 건축물을 자신들의 궁전 복합 건축물에 통합했고 그렇게 함으로써 상징적으로 자신들이 사산 왕조 황제의 후계자임을 천명했다. 그들은 새로운 이완 하나와 두 개의 팔각형 정자를 건설했다. 스투코, 대리석, 광택이 나는 타일과 라즈바르디나 타일로 만든 많은 장식이 그 부지에서 출토되었다.《샤흐나

104. 아제르바이잔 있는 탁흐티 술레이만의 몽골 왕조 궁전의 유적.

마)에 나오는 문구나 장면을 소재로 한 몇몇 명각과 그림은 아마도 몽골의 지배자들이 자신들을 사산 왕조의 후계자일 뿐만 아니라 피르다우시의 서사시에 나오는 전설적인 왕들과 영웅들의 후계자로 천명했음을 암시하는 듯하다. 또한 용과 봉황, 연꽃과 같은 중국풍의 모티프가 그 궁전 장식의 특징을 이루고 있다. 용과 봉황은 중국에서 제왕의 권위를 나타내는 전통적인 상징이었고 몽골 왕조 치하에서는 대大 칸과 그 가족만이 쓸 수 있었다. 그러나 14세기에는 이와 다른 중국의 장식 모티프가 훨씬 더 널리 보급되어 사용되었다(예를 들면 중국풍의 장식 모티프를 사용한 맘루크 왕조의 공예가들이 있다).

몽골인이 세운 일한 왕조는 겨울에는 이라크에 머물다가 여름이 오면 아제르바이잔에 있는 탁흐티 술레이만과 같은 장소로 이주하곤 했다. 이것을 몽골 왕조가 유목 생활을 했음을 보여주는 증거로 볼 수도 있다. 그러나 몽골 왕조만 여름 궁전을 이용했던 것은 아니다. 많은 무슬림 지배자들은 주기적으로 궁전을 옮겨 살았으며, 일반적으로 계절 특히 여름과 겨울에 따라 모든 종류의 의식과 행사가 구분되는 경향이 있었다. 카이로의 맘루크 왕조는 5월에 시작되는 여름을 의례적인 행진을 통해 경축했는데 이때 술탄과 조정의 신하들은 겨울옷인 착색된 모직 예복을 입지 않고 얇은 흰색 예복을 입었다.

티무르의 아끄 사라이 궁전

비록 티무르가 사마르칸트의 곡 사라이 궁전 근처의 야영지를 선호했던 듯하지만 그는 인도로 가는 길목에 있는 사마르칸트 남부 샤흐리 사브즈에 또 다른 궁전 아끄 사라이Aq Saray(백색의 궁전)도 소유하고 있었다(도판 105). 1380년에 그 궁전을 건설하라고 명령한 티무르는, 궁전을 마음대로 할 수 있다고 여긴 압바스 왕조의 왕들과는 다른 생각을 갖고 있었던 듯하다. 비록 출입구 일부만이 남아 있지만 그것을 통해 궁전의 원래 규모를 충분히 짐작할 수 있다.

궁전의 이름에도 불구하고 아끄 사라이 궁전 유적은, 벽이 대부분 엷거나 짙은 청색으로 채색된 도자기 타일로 싸여 있어 흰색이라기보다는 오히려 청색에 가깝다. 형용사 "백색"은 건물의 색을 뜻하기보다는 실제로 "장대함"을 의미했다. 궁전의 용도는 지배자의 위엄과 신성한 지위를 나타내기 위한 것이었다. 출입구의 명각 가운데 하나에는 "술탄

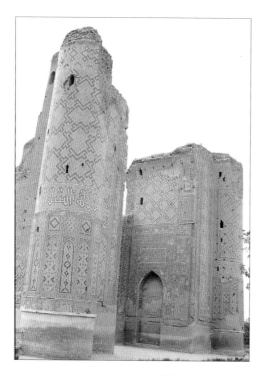

105. 우즈베키스탄 샤흐리 사브즈에 있는 15세기 초 티무르 왕조 궁전 아끄 사라이 유적.

은 지상에서 하나님의 그림자이다"라고 새겨져 있었다. 카스티야 왕국의 사절 클라비조는 궁전 건설을 명한 지 이십 년 후에도 여전히 건설 중에 있었던 그 궁전의 안을 걸어다녔다. 거대한 현관은 긴 출입구 복도와 청색 타일을 붙인 벽돌로 지은 아치 길로 통했다. 복도 끝에 폭이 300보 정도이고 거대한 이완이 측면에 있는 넓은 안마당으로 들어가는 또 다른 출입구가 있었다(티무르 왕조의 군주들은 옥외에서 많은 업무를 수행했기 때문에 이처럼 비어 있는 공간의 규모와 건축의 구조는 실내 장식만큼 중요했다). 먼쪽에 한 마리 사자와 태양의 형상이 위에 얹혀 있는 또 다른 문이 있었는데 그 벽은 황금색과 청색 타일로 장식되어 있었다. 이 문을 통과하면 천장에 도금이 된 접견실이 나왔다. 알현실 너머와 주변에 다른 방들과 연회장이 하나 있었다.

이스탄불의 톱카피 궁전

콘스탄티노플을 정복한 후 메흐메드 2세는 대개 나무로 지어진 구조물로 구성된 "구舊 궁전"인 에스키 사라이 Eski Saray 궁전을 건설하라고 명했다. 그러나 그의 치세에 이미 에스키 사라이 궁전은 보다 새로운 다른 궁전에 대체되고 있었다. 1450년대에 건설 작업이 시작된 톱카피 궁전은 최초에는 행정과 공공 행사의 중심지로 사용될 예정이었다. 술탄의 하렘은 1541년 화재가 발생할 때까지 에스키 사라이 궁전에 있었고, 화재 이후에 톱카피 궁전으로 옮겨졌다(그 후 에스키 사라이 궁전은 총애를 받지 못하는 후궁이 머무는 곳이 되었다). 톱카피는 글자 그대로 "포문砲門"을 의미한다(더 이상 남아 있지 않은 궁전의 작은 구역). 널리 알려진 것처럼 이 궁전과 알람브라 궁전은 본래의 모습이 거의 온전하게 남아 있는 근대 이전의 무슬림 궁전이다. 알람브라 궁전과 마찬가지로 톱카피 궁전 역시 거대한 규모보다는 궁전의 위치와 조망에 더욱 중점을 둔 건물이다. 본질적으로 이 궁전은 수세기 이

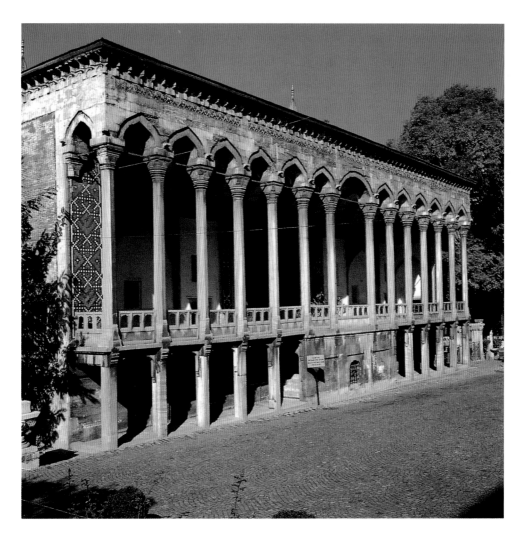

106. 이스탄불의 톱카피
궁전에 있는 치닐리
정자(1465–72년)

상을 유유히 자리 잡고 있는 높이가 낮은 건축물들의 집합체이다. 오래된 건축물이 화재로 많이 파괴되었으며 남아 있는 건축물은 대개 비교적 근대의 것이다. 그러나 하진 Hazine 즉 보고寶庫는 15세기에 지어진 것이고 주방과, 의사가 사용한 건물도 마찬가지이다. 한편 치닐리 정자 Cinili Kiosk(도판 106) 즉 타일을 붙인 정자는 이란인 건축가가 1465년과 1472년 사이에 세운 것이다.

처음 설계할 때 톱카피 궁전은 물가에 여름 정자가 많이 있는 형태였다. 남아 있는 겨울 궁전은 비잔틴 왕조의 성채 부지였던 높은 산마루 위에 자리 잡고 있고 연속되는 안마당에 기초를 두고 있다. 제왕의 문인 바비 후마윤Bob-i Humayun을 통해서 방문객들은 첫 번째 궁전으로 들어갈 수 있는데 이곳은 대중에게 공개되었고 연병장으로 사용

되었다(치닐리 정자가 이곳에 있다). 중간 문을 통해 출입할 수 있는 두 번째 궁전에는 공공의 용무 처리를 위한 협의회장과 보물창고가 있었다. 오스만 제국의 술탄은 대신들과 함께 앉지 않고 격자가 달린 창문을 통해 디반divan 즉 협의회를 내려다보았다(군주가 이렇게 베일로 자신을 가리거나 반쯤 격리된 장소에 위치하는 관습은 압바스 왕조와 파티마 왕조의 관례를 따른 것이다). 두 번째 궁전에 주방과 마구간이 있었다. 지복至福의 문은 세 번째 궁전으로 통했다. 톱카피 궁전에는 왕의 저택만큼 많은 훈련 시설이 있었기 때문에 이 궁전에는 노예 신병들이 군무에 종사하기 위해 무술을 배웠던 궁전 학교가 있었다. 세 번째 궁전에는 왕좌가 있는 공식 알현실 하나, 도서관, 모스크, 술탄의 개인 숙소가 있었다. 두 번째 안마당에서 세 번째 안마당까지 한 방향으로 뻗어 있는 하렘에는 불규칙하게 퍼져 있는 방들과 통로들이 빽빽하게 모여 있었다. 수세기가 흐른 후 술탄들은 점점 더 하렘에만 칩거하여 스스로를 세상으로부터 격리시켰다. 한 지역에서 다른 지역으로의 접근이 점진적으로 제한되는 톱카피 궁전의 상자 같은 구조는 베이징의 자금성紫禁城을 연상시킨다.

이스파한의 사파위 왕조 궁전

이와는 대조적으로 이란 사파위 왕조의 샤들은 신하들과 훨씬 더 가깝게 지냈다. 특히 샤 압바스는 저녁에 신하들과 함께 이야기하고 농담하며 상품 진열대 위의 물건들을 검사하며 이스파한의 마이단 maydan(광장)을 걸어다닌 것으로 유명하다. 이러한 상대적인 관계는 사파위 왕조 시대의 건축물에 반영되었다. 알리 까푸Ali Qapu(높은 문을 의미함)는 열병식, 박람회, 처형 등에 이용된 광대한 사각 지대인 이스파한의 중심부 마이단을 내려다보고 있다. 알리 까푸는 원래 궁전 복합 건축물로 들어가는 파수막으로 사용되었으나 높은 개랑開廊과 노대露臺를 전망실과 응접 구역으로 사용하기 위해 17세기 초에 개조되었다. 그 건물은 6층 높이였고 최상층에 있는 음악실에 도자기를 전시하기 위해 만든 벽감의 장식이 유명하다.

　사파위 왕조의 궁전 복합 건축물은 무엇보다도 관상용 공원이었다. 비록 그 건물들은 유럽 여행자들의 기록과 그림을 통해 잘 알려져 있지만 궁전 주위에 산재해 있었던 보존하기 어려운 정원들은 대부분 사

라졌다. 그러나 17세기 중반에 지어진 정원 정자인 치힐 수툰Chihil Sutun은 남아 있다(도판 107). 치힐 수툰은 "40개의 기둥"을 의미하는데, 전랑全廊의 천장을 받치고 있는 기둥의 수는 실제로는 20개이지만 정자 바로 밑의 연못에 비친 기둥의 그림자까지 합하면 "40개"가 된다. 또한 기둥이 있는 지역에 연못이 하나 있고 그 안의 응접 구역에 또 다른 연못이 있다. 확실히 그 건물은 돌과 물 사이에 상호 작용이 일어나도록 설계되었다. 그리고 비록 전혀 다른 방법을 사용하긴 했지만 탁흐티 술레이만이나 알람브라와 같은 궁전도 동일한 효과를 발휘하도록 설계되었다. 알리 까푸와 마찬가지로 치힐 수툰은 정면에서 볼 때 가장 멋있는데 이 건물은 아마도 옥외에서 향연을 여는 동안 샤와 축연에 참석한 조신들이 물과 정원을 내다볼 수 있게 설계된 듯하다.

알리 까푸와 치힐 수툰 그리고 사파위 왕조의 다른 궁전과 정자는 정원에서 즐기고 있는 조신들의 형상으로 장식되었다. 금욕주의자이

107. 이스파한에 있는 치힐 수툰 정자의 정면 사진.

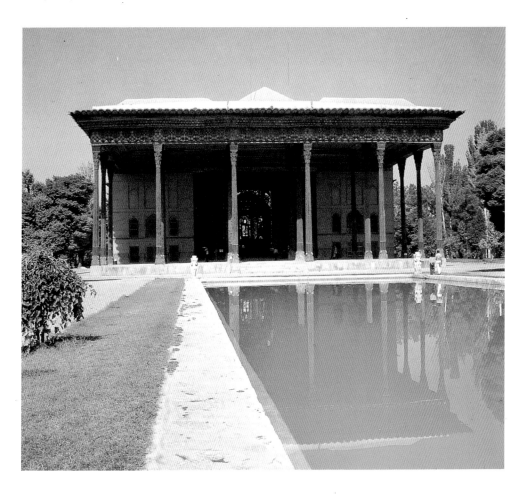

자 윤리사상가인 로마의 귀족 피에트로 델라 발레는 샤 압바스의 치세에 이란을 방문한 적이 있었다. 그는 사파위 왕조 시대 프레스코화의 부적절한 특징에 대해 다음과 같이 말했다. 이란의 예술가들은 "우리와는 달리 역사적이고 신화적인 장면을 그리는 관례를 따르고 있다. 도발적인 자세로 홀로 또는 무리지어 있는 남성과 여성이 단순하게 묘사되어 있다. 어떤 사람들은 포도주 잔과 병을 손에 든 채 술을 마시면서 서 있는 모습으로 묘사되어 있다." 우마이야 왕조의 군주들처럼 사파위 왕조의 군주들은 아마도 안일한 생활에 빠져 있었던 듯하고 그러한 삶의 즐거움을 예찬하기 위해 예술 작품을 주문했다고 비난받았다. 그들은 또한 옥외 생활을 즐겼다는 점에서 이번 장에서 거론한 우마이야 왕조와 공통점이 있으며 주변의 경관을 자신들의 궁전 생활을 일부로 만들었다.

예술가, 동업조합, 공예기술

이번 장과 다음 장에서는 우선 서로 다른 중동의 이슬람 국가에서의 동업조합guild 제도와 도제 제도의 발전에 대해 다룰 것이다. 그리고 이를 통해 실용적·기술적·경제적 견지에서 이슬람의 예술품을 고찰할 것이다. 그 다음으로는 건축술과 목공예부터 시작하여 여러 가지 기술을 계속해서 살펴볼 것이다. 언급한 바와 같이 서양에서 건축이 회화 또는 조각과 같이 주류 예술로 간주되었다고 해도 예술을 이처럼 주류 예술과 비주류 예술(장식 예술 또는 공예)로 나누는 서양의 관점을 이슬람 예술에 적용해서는 안 된다. 앞으로 살펴보겠지만 많은 건축가들이 건축 이외의 다양한 분야에서 활동하면서 그 기술을 건축에 접목했다. 특히 건축과 목공예는 강한 연관을 맺고 있다.

건축과 목공예 다음으로 이번 장에서는 금속공예(서양에서 특히 중요하게 여겨진 무기 제조를 포함하는), 요업, 유리 제조, 수정·상아·비취와 같은 준 보석을 재료로 사용하는 조각술, 그리고 견직물 제조 방법과 융단 제조 과정과 같은 이슬람의 직물 제조에 대해서 고찰할 것이다. 이슬람 예술에서 매우 중요한 비중을 차지하는 서적 기술에 대해서는 다음 장에서 별도로 고찰할 것이다.

비록 오늘날 회화에 몰두한 군인이나 서예에 열중한 술탄의 이야기가 널리 알려져 있기는 하지만 이슬람의 예술과 건축물은 대부분 이름 없는 장인의 창작물이었다. 특정한 가문이 공예 기술을 독점하는 경향이 있었으며 기술은 한 세대에서 다음 세대로 전해졌다. 1301년에 요업 제품 기술에 대한 귀중한 정보가 담겨 있는 백과사전을 쓴 이란인 아불-카심Abul-Qasim은 4대째 이란 북서부의 카산에서 광택도자기

108. 오스만 왕조 또는 맘루크 왕조의 말 투구, 15세기 또는 16세기. 강철 제품, 높이 54cm. 카릴리 컬렉션.

lustreware(금속성 광택 유약을 입혀 광택을 낸 도기)를 주로 생산한 아부 타히르Abu Tahir라는 가문 출신이었다. 1380년대에 다마스쿠스를 방문한 이탈리아인 순례자 시몬 시골리Simone Sigoli는 금속 상감 기법이나 다른 기술들이 대대로 아버지로부터 아들에게 전수되었다고 말했다.

도제 제도와 동업조합 체제

수위首位의 장인은 일반적으로 아랍어로 우스타드ustadh 또는 무알림 mualim이었고 도제는 무타알림mutaalim이었다(장인은 남성이었으므로 "장master"과 "장인craftsman"이라는 용어로 부르는 것이 더 적합할 듯하다). 16세기 사마르칸트의 도제 제도 계약서를 보면 도제는 우두머리 장인에게 복종을 약속하고 그 대가로 훈련을 받는다고 명시되어 있다(도판 109). 장은 도제가 숙련된 기술자가 되면 자격증인 이자자

109. 피르다우시의 《샤흐나마》 복사본에 나오는 페르시아 세밀화로 잠시드Jamshid가 기술을 가르치는 모습을 묘사했다. 1370년경. 채색 사본, 24×18.5cm. 톱카피 사라이 도서관, 이스탄불.

잠시드는 직조, 무기 제조와 여러 가지 기술을 동시대 사람들에게 소개했다고 하는 전설적인 왕 중 한 사람이다.

ijaza를 주었다. 장인은 특정한 시기에 특정한 장소에 일련의 작품을 제공함으로써 승진했다. 예를 들면 톱카피 궁전 학교에서 자개 상감 세공인으로 훈련을 받은 다음 훗날 17세기 초 일류 건축가 가운데 한 사람이 된 메흐메드 아가Mehmed Aga는 상감한 《꾸란》 낭독대, 즉 쿠르시kursi와 그것과 비슷하게 장식된 화통을 술탄 무라드Murad 3세(1574-95)에게 바침으로써 훈련 과정을 끝마쳤다. 한때 이슬람의 세계에서는 동업조합 제도가 9세기에 시작되었다고 여겨졌다. 사실 장인들은 자주 혈연이나 지연에 따라 긴밀한 협력 관계를 맺었지만 서양의 예술사에서 말하는 동업조합이라고 부를 수 있었던 것은 14세기까지는 중동 또는 북아프리카에 등장하지 않았던 듯하다.

엄격한 의미에서 동업조합은 기술 또는 직업상의 이익을 보호하고 장려하기 위하여 결성된 단체이다. 동업조합과 매우 유사한 기술자 집단이 존재했다. 북아프리카의 여행가 이븐 바투타가 이스파한에 있었을 때 그는 "각 기술 부문의 기술자들이 자신들 가운데 한 사람을 지도자로 뽑아 킬루kilu라고 부르고, 그렇게 해서 사회의 선도적인 시민 계급으로 자리 잡는 것"을 보았다. 그러나 이러한 기술 집단의 중요한, 그리고 아마도 유일한 활동은 경쟁적으로 축연을 벌이는 것이었기 때문에 그들은 동업조합보다는 사회 집단과 더 유사하다. 만약에 기술 집단이 한 도시에서 특정한 지구地區에 집중되면 그들은 무흐타시브의 감독을 받아야만 했다. 무흐타시브는 한 명의 아리프를 임명할 수 있었다. 아리프는 특정한 기술을 지닌 장인을 단속하는 임무를 지녔을 뿐 장인의 이해를 대변하는 사람은 아니었다. 때때로 장인들은 종교적인 이유에서 스스로 집단을 구성했다. 맘루크 왕조의 영토에서 동업조합과 유사한 가장 오래된 단체는 그들의 장으로 셰이크를 두었으며, 특별한 제복을 입었던 다마스쿠스에 있는 수피 비단 직공들이 결성한 종교 집단이다. 1492년에 이 다마스쿠스의 비단 직공들은 강압적인 맘루크 왕조의 세금 징수에 반대하기 위해 단합하여 저항했지만, 수피 단체가 그 저항을 주도했는지 또는 그 저항이 효과적이었는지는 알 수 없다. 오스만 왕조 아래에서 동업조합은 이방인에게 호의를 베풀고 선행을 행하는 데 전념한 준準 종교적인 우애 단체로 서서히 발전했다. 그 구성원들은 아히스Ahis(형제들)라고 불렸고 서서히 그러한 단체들은 기술 조합의 형태를 띠었다. 15세기 말에야 오스만 투르크 제국에 동업조합이 등장했다.

110.(뒤페이지) 무라드 3세의 《수르나마Surnama》(할례割禮 축전의 서적)에서 나오는 오스만 왕조 동업 조합 도공들의 행진, 1582년경. 채색 사본, 32×44cm. 톱카피 사라이 도서관, 이스탄불.

하나의 행사에 박제사剝製師와 야담가野談家들, 정신병원의 수위들과 사형 집행인들이 결성한 단체를 비롯하여 700개 이상의 동업조합이 이스탄불을 통과하여 행진했다.

오스만 왕조는 어떤 특정한 장소에서 종사할 수 있는 장인의 수효를 엄격하게 규제했다. 가령 장인이 이사를 할 때 그는 자신의 작업장과 도구나 물건에 대한 소유권을 보장하는 허가증인 게딕gedik을 갱신해야 했다. 오스만 왕조는 또한 직공들에게 규격을 지키도록 강요하기 위하여 동업조합을 이용했고 재료와 가격을 규제하고자 했다. 축제 때 동업조합의 구성원은 자신들의 작업 도구나 제품을 전시하며 술탄 앞에서 행진해야만 했다(도판 110).

북아프리카에서의 동업조합 체제

16세기 초 셀림 1세Selim I가 많은 영토를 정복한 후 동업조합은 이집트, 시리아, 북아프리카의 많은 지역으로 퍼져나갔다. 1670년대에 카이로를 방문한 투르크인 저술가 에블리야 첼레비Evlia Celebi는 카이로에 300여 개의 동업조합이 있었다고 전했다. 일반적으로 이집트에서는 동업조합의 장으로 조합의 이익을 대변할 내부 인사가 아니라 수석 판사가 선출한 인물이 임명되었다. 이러한 동업조합은 오스만 투르크 제국의 중요한 세원稅源 가운데 하나였다. 예를 들면 건축업자나 석수, 건축가, 석재 장식가들로부터 세금을 징수하는 수석 건축가인 미마르바시mimarbasi라는 직위가 있었다.

이집트에서 동업조합의 장은 셰이크라고 불렸지만 또 다른 관리인 나끼브naqib는 의식을 주관하고 동업조합의 지식을 보호하는 직무를 다했다. 오스만 왕조의 이집트에서 셰이크는 일반적으로 동업조합의 특정 기술을 연마한 사람에게 이자자ijaza를 주는 역할을 했다. 또 도제가 만든 작품의 품질을 검사했을 뿐만 아니라 보다 수준 높은 장의 작품 제작을 공표하는 일도 했을 것이다. 16세기 모로코의 여행가 레오 아프리카누스Leo Africanus는 이에 대해 다음과 같이 기술했다.

이전에는 없었던 아름답고 독창적인 세공 작품을 만든 장인은 아름다운 무늬가 있는 상의를 입고 악사들을 데리고 당당한 걸음으로 이 상점에서 저 상점으로 걸어다니며 예우를 받는다. 그러면 모든 사람이 그에게 돈을 주었다. 나는 카이로에서 종이 위에 벼룩을 묶어 놓을 수 있는 사슬을 만들어낸 장인이 이러한 예우를 받는 것을 보았다.

대략 150개의 조합이 있었던 14세기 모로코의 페즈에서 동업조합의 기술은 고도로 특수화되었다. 따라서 수도관을 만드는 도공, 지붕 기와를 만드는 도공, 유약을 바른 타일을 만드는 도공을 위한 세 개의 조합이 있었다. 오스만 투르크 제국의 도제들과 달리 모로코의 도제는 공식적인 시험을 치르지 않았다. 그러나 오스만 왕조의 동업조합과 마찬가지로 각각의 동업조합에는 수호성인이 있었다. 오스만 투르크 제국에서 비단 직공의 수호성인은 성서에 나오는 선지자 욥Job이었다. 페즈 도공들의 수호성인은 도공의 거리에 묻혔다고 하는 전설적인 도예가 시디 미노운Sidi Minoun이었다.

이란의 동업조합

동업조합은 기사도 정신이나 환대, 또는 신비적인 이유에서 결성된 중세 젊은이들의 우애 단체인 푸투와futuwwa 집단에서 비롯된 듯하다. 이란의 동업조합에 관한 자세한 정보는 사파위 왕조 시대 이후부터 알 수 있지만 그 당시에도 동업조합은 신비적인 양상을 띠고 있었던 듯하다. 직물 제조자들의 푸투와트나마futuwwatnama 즉 기사도騎士道를 다룬 서적에 의하면 각 동업조합의 활동이나 직조와 염색의 모든 측면은 상징적인 의미를 갖고 있다. 이러한 동업조합의 수호성인은 알리Ali를 계승한 시아파 이맘 중 여섯 번째 이맘이자 신비로운 지식을 가진 것으로 유명했던 자파르 알-사디끄Jafar al-Sadiq였다. 그러나 옷 염색법을 사람들에게 최초로 가르쳐 준 것은 대천사 가브리엘이었다고 한다. 이란의 동업조합에서 기술뿐만 아니라 뜻을 전수하는 것은 우스타드, 즉 수석 장인의 의무였다.

사파위 왕조의 이란에서 동업조합의 지도자는 카쿠다kakhuda라 불렸고 이란과 그 밖의 다른 곳에서 어떤 특정한 동업조합의 위상은 그들이 다루는 원재료의 가치에 따라 좌우되었다. 따라서 이스파한에서 금 세공인들이 가장 큰 존경을 받았고 아름다운 무늬를 넣어 비단을 짜는 직공들은 그 다음으로 존경받았다. 이렇게 권위 있는 동업조합의 직공들은 샤의 관리들의 엄격한 관리하에 있는 왕립 특매장에 작업장을 갖고 있었다. 규격에서 벗어난 제품을 만들어 유죄를 언도받은 사람들은 나무로 만든 모자를 쓰고 돌아다니는 처벌을 받았다.

국가와 노동력

일반적으로 이슬람 정부는 고급 물품 단속자, 생산자 그리고 구매자라는 매우 큰 역할을 수행했다. 또한 압바스 왕조의 국영 고급 직물 생산장인 티라즈 작업장의 역할에 대해서는 이미 언급한 바 있다. 중요한 건설 사업은 대개 국가 주도로 추진되었고 대부분의 무슬림 정권은 이러한 건설 작업에 노동자들을 강제로 소집했다. 740년대에 칼리프 왈리드 2세 Walid II는 므샤타에 사막 궁전을 건설하면서 강제로 노동자들을 소집했는데 8세기 연대기 편집자인 세베루스 이븐 알−무까파 Severus ibn al-Muqaffa에 따르면 막대한 사람들이 물 부족으로 사망했다고 한다. 사만 왕조와 가즈나 왕조의 지배자들은 건설 작업을 위하여 코르비corvee, 즉 강제 노동자들을 정기적으로 징집했고 살라딘은 카이로에 성채를 짓기 위하여 팔레스타인 출정중에 잡은 포로를 이용했다(카이로에서 십자군 포로들은 또한 무기 제작에 동원되었고 다른 동업조합들에 고용되었다). 노예 매매를 중계한 중세 아랍인들은 그리스 노예 동업조합의 기술을 이용했다.

이러한 노예 노동자들은 자신들이 속한 동업조합의 기술을 이용하여 커다란 명성과 재산을 모을 수 있었다. 셀림 1세의 수석 건축가 알리Ali는 셀림 1세가 1514년에 사파위 왕조의 샤 이스마일과의 전투에서 포로로 잡은 이란인이었다. 또한 노예 출신으로 오스만 왕조 건축가 가운데 가장 위대한 인물이었던 시난은 병참술의 대가이자 징집된 노동자의 훌륭한 지도자임을 입증했다. 술레이마니예 모스크 건설을 맡았을 때 그는 전투가 일어나지 않는 겨울철에 2만 5천 명의 오스만 투르크 제국의 정예부대 대원(이슬람으로 강제 개종한 그리스도교도 소년들을 징집하여 구성한 연대)과 갤리선 노예를 건축 노동자로 부렸다.

각 지역들은 서로 다른 제품을 전문화했다. 사마르칸트는 종이 생산으로 유명했고 이란의 북서부 도시 카샨은 광택도자기 생산으로 이름을 날렸다. 스페인의 쿠엔카에서는 상아 세공품이 제작되었고 다마스쿠스는 다마스크강鋼(watered steel, 손으로 두드려서 만든 강철) 생산에 대한 독점권을 갖고 있었던 듯하다. 후원자들은 때때로 자신들의 영토 밖에서 전문가를 초빙하려고 애썼다. 맘루크 왕조의 아미르들은 카이로에 있는 모스크를 치장하기 위해 이란계의 타일 세공인을 고용했으며, 훗날 위대한 술레이만 황제는 예루살렘에 있는 바위의 돔에

타일을 붙이기 위해 타브리즈에 장인들을 보내달라고 요청하기도 했다. 이러한 이란의 타일 세공인들은 알레포와 시리아의 다른 곳에서 다음 일자리를 찾았다.

전쟁으로 인한 노동자의 계속되는 이주는 새로운 지역으로 공예 기술을 전파하는 결과를 가져왔다. 11, 12세기 시리아와 팔레스타인 지방이 파티마 왕조와 셀주크 왕조 그리고 십자군 사이에 벌어진 전쟁의 불길에 휩쓸리자 많은 장인들이 비교적 안전한 이집트 쪽으로 남하하여 달아났다. 13세기 후반에 유프라테스 강 유역에 몽골 왕조의 군대가 출현하자 모술로부터 금속 세공인들이 피난해 왔고 라카로부터 도공들이 맘루크 왕조가 지배하는 이집트로 도피했다. 15세기에는 헤라트와 사마르칸트에서 빚어진 정치적인 혼란 때문에 많은 장인들이 이라크와 이란 서부로 이주했다.

문헌에 따르면 이슬람 예술에서 여성들은 극히 작은 역할을 했던 듯하다. 그러나 그 증거(문서는 대개 남성이 만든 것이다)가 항상 옳은 것은 아닐 것이다. 여성 도공도 있었다. 예를 들면 푸스타트(이전의 카이로)에서 발굴된 푸른 광택이 나는 요업 제품의 파편에는 "카디자 Khadija의 작품"이라는 명각이 있었다. 현대에도 중동의 여성들은 직공으로 일하는 경우가 많은데, 옛날에도 이것은 마찬가지였던 듯하다. 사랑에 대한 서적 《타우끄 알-하마마Tawq al-Hamama》(순결한 사람의 반지)에서 11세기 코르도바의 작가인 이븐 하즘Ibn Hazm은 실을 짜는 여성들은 "접근하기가 쉬웠기 때문에" 연애 상대로 인기가 있었다고 말했다. 직물을 짜고, 염색하면서 남성을 대하는 여성의 품행은 필연적으로 도덕검열관인 무흐타시브의 감찰 대상에 포함되었다. 이븐 압둔Ibn Abdun은 12세기 소책자에서 문직을 짜는 여성들은 "창부에 불과"하기 때문에 시장에서 추방되어야 한다고 역설했다. 마지막으로 서예는 과거와 현재 모두 가장 고귀하게 간주되는 예술이다. 일부 권세 있는 이들은 여성은 서예를 해서는 안 된다고 여겼지만 그것이 엄격하게 준수되지는 않았다. 예를 들면 "대머리의 딸"인 파티마 Fatima는 셀주크 왕조 초기에 가장 유명한 서예가 가운데 한 사람이었다. 자이나브 슈흐다 알-카티바Zaynab Shuhda al-Katiba(1178년 사망)도 중세의 탁월한 서예가였으며, 사파위 왕조의 샤 이스마일의 딸들처럼 공주들도 서예를 열심히 익혔다.

무슬림 건축가

이슬람 세계에서 건설 공사 설계자 또는 관리자를 가르키는 일반적인 단어는 "기하학幾何學"이라는 단어의 어원인 한다사handasa에서 파생된 무한디스muhandis였다. 무한디스는 기하학자, 기사, 수력학水力學 전문가, 측량기사 또는 건축가를 의미했을 것이다. 중세의 중동에 정식 건축술 교육과정은 존재하지 않았다. 심지어 18세기 알레포의 영사는 "건축업자들은 어떤 원리 또는 규칙에 대하여 교육받지 않고 일을 통해 배우고 있다."라고 언급했다. 건축의 역사는 통상 성공의 역사이지만 중세 이슬람 건축사에는 잊지 못할 실패도 포함되어 있다는 사실을 유념해야 한다. 어떠한 건축술 교육과정도 없었을 뿐만 아니라 압력을 계산하는 정확한 방법도 없었기 때문에 이것은 조금도 놀랄 일이 아니다. 1361년에 카이로에 있는 술탄 하산 모스크의 미나레트가 붕괴된 일에 대해서는 이미 언급한 바 있다(95쪽 참조).

위대한 역사가 이븐 칼둔은 건축가를 벽돌과 돌을 쓰는 예술가로 보기보다는 토목 기사와 공사 청부인으로 여겼다. 그는 건축가는 수리학을 이해해야 하고, 추선追線을 다루는 방법, 도르래로 무거운 짐을 들어올리기 위해 기계를 사용하는 방법 등을 알아야만 한다고 기록했다. 맘루크 왕조의 술탄이 지배하는 영토에서 확실히 건축술은 공병학과 부분적으로 동일한 것으로 간주되었다. 바이바르스 1세 Baybars I (1260-77년)의 치세에 아미르 이즈 알-딘 아이바크 알-아프람Izz al-Din Aybak al-Afram은 명목상 술탄의 아미르 잔다르Jandar, 즉 "호위 장교"였다. 그러나 실제로 이 맘루크 왕조의 상급 아미르는 중요한 모든 건축 계획 사업, 철거 감독, 축성築城, 그리고 관개灌漑 공사를 책임지고 있었던 듯하다.

동시대 인물인 사이 무스타파 첼레비Sai Mustafa Celebi는 위대한 건축가 시난의 전기 《테즈키레틀-분얀Tezkiretl-Bunyan》을 저술했기 때문에 시난이 어떤 훈련 과정을 거쳤는지 비교적 상세히 알 수 있다. 시난은 그리스도교인 마을에 대한 데브시르메devshirme 징집을 통하여 모집된 그리스 출신 투르크 정예부대 군인이었다. 그는 1538년에 미마르바시로 승진하기 전까지만 해도 방어 시설 공사나 도로, 교량 공사에 고용된 군대의 토목 기사로 일했다. 시난과 그의 제자들은 새로운 건물을 짓는 작업보다 주로 보수와 복원 공사, 토목 공사를 담당했다.

111. 후사인 바이까라의
〈마자리스
알-우슈샤끄Majalis
al-Ushshaq)에 나오는 수피
루미Rumi 앞에서 회개하는
어떤 금박사, 1552년에
복사됨. 채색 사본. 옥스퍼드,
보들리언 도서관.

이 그림에는 비교적 보기
드문 장인의 모습이 표현되어
있다. 비록 일반적으로 금은
세공인들이 다른 장인들보다
높은 권위를 지니고
있었지만, 예언자 무함마드가
금과 은으로 만든 도구를
사용하여 마시거나 식사하는
것을 금했고 또한 남자들이
금과 은으로 만든 장신구를
몸에 지니는 것을 금했기
때문에 그들은 경건한
신앙인들에게는 인정받지
못했다. 이 그림은
코니아에서 살았던 유명한
13세기 신비주의자 잘랄
알-딘 알-루미(Jalal al-Din
al-Rumi(1207-73년)가 어떤
금박사들 앞을 지나가다가
그들이 망치질하는 소리를
듣고 무아경에 빠져 춤을
추었다는 일화를 묘사한
것이다. 이 그림을 보면 어쩔
수 없는 사정 때문에 금
세공인이 된 루미의 옛
제자가 후회하고 다시 루미의
제자가 되었다는 것을 알 수
있다.

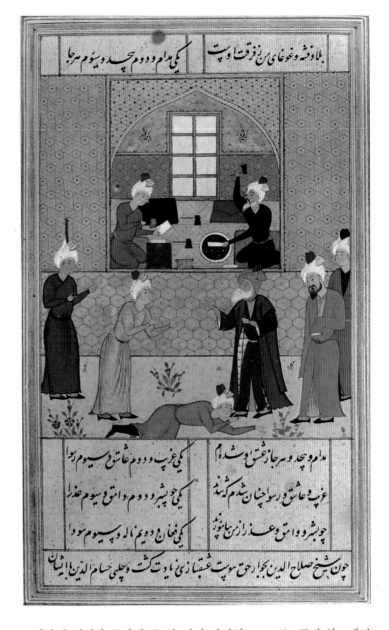

시난의 뛰어난 문하생 중 한 명인 달기치Dalgichi는 궁전 학교에서
우선 자개 상감법을 익혔는데 그것은 미래의 건축가가 기하학의 원리
를 익히는 일반적인 방법이었던 듯하다. 시난의 유명한 제자 메흐메드
아가를 보면 그것을 알 수 있다. 메흐메드 아가는 처음에는 황제의 정
원사로 일했고 그 다음에는 집시 악단에 관한 영적인 꿈을 꾸고 악사
가 되었다. 그는 데브시르메로 징집된 신병이었다. 그러나 그는 그 후
칼와티Khalwati 교단의 수피 셰이크가 이 하찮고 악마 같은 예술(**도판**

111)을 버리라고 설득하자 기하학 지식을 익힐 수 있는 자개 상감 분야로 진출했다. 그는 이렇게 쌓은 전문적 기하학 지식을 건축 업무에 반영했다. 메흐메드 아가는 1606년부터 1623년까지 궁전 수석 건축가의 직위에 있었다.

중요한 건축 기술은 구두로 전해졌다. 비록 건축학에 대한 포괄적인 지침이 담긴 중세의 책이 남아 있지 않지만(예를 들면 무까르나의 평면 기하학에 대해 알−카시al-Kashi가 지은 14세기 소책자처럼) 어떤 분야에 꼭 필요한 기하학 소책자들은 남아 있다. 때때로 모형 역시 사용되었다. 티무르를 위하여 출판된 샤라프 알−딘Sharaf al-Din의 《자파르나마Zafarnama》(승리의 책)의 복사본에 있는 비흐자드가 그린 15세기 세밀화를 보면 사마르칸트에 있는 비비 카눔Bibi Khanum 모스크의 건설 현장에서 일하는 감독관은 손에 모스크의 모형을 들고 있다.

이슬람 건축물에 사용된 자재

현존하는 건축물을 통해 알 수 있는 정보 외에도 이슬람의 건축가들이 자재를 어떻게 배치하고 썼는지 알려주는 소책자와 기록문자가 많이 남아 있다. 《무까티마Muqaddima》에서 이븐 칼둔은 점토와 생석회가 섞인 돌이나 벽돌로 만든 건축물과, 흙과 생석회로 만든 벽돌로 지은 건축물을 구별하는 중요한 방법에 대해 설명했다. 그에 따르면 벽돌을 만들기 위해서는 먼저 나무판 사이에 흙을 담은 후 바닥에 대고 새끼줄이나 노끈으로 나무 조각들을 묶는다. 그러고 나서 흙을 가루로 만든 생석회와 함께 이 틀에서 섞고 그 다음 더 많은 흙을 넣는다(이븐 칼둔이 이것까지 언급하고 있지는 않지만 짚과 왕겨도 넣을 수 있었다). 이 책에는 물로 희석한 생석회로, 흙으로 만든 벽을 덮는 세 번째 기술도 언급되어 있다. 이븐 칼둔은 실내 장식에 대해서도 간략히 기술했다.

따라서 석고로 만든 형상을 벽 위에 놓는다. 석회를 물과 섞으면 그 안에 남아 있는 얼마간의 습기와 함께 다시 응고된다. 그것이 훌륭하고 괜찮아 보일 때까지 철제 송곳으로 균형 잡힌 형상을 만든다. 벽은 때때로 생석회에 박혀 있는 대리석이나 벽돌, 점토, 껍질(자개) 또는 흑옥黑玉으로 완전히 덮여 있다. 따라서 벽은 다채

로운 꽃밭처럼 보인다.

자갈과 울퉁불퉁한 돌로 된 벽토 지스jiss를 처음으로 사용하기 시작한 것은 사산 왕조 치하의 이란인들이었다. 울퉁불퉁한 벽을 벽토를 바르기 위해 매끄럽게 다듬었고 누구라도 그 벽에 아슐라르ashlar(사각의 돌)를 붙일 수 있었다. 시리아인들은 석조 건축의 전문가들이었던 반면, 이란인들은 (내구성이 덜한 볕에 말린 또는 어도비adobe 진흙 벽돌과는 대조적으로) 가마로 구운 벽돌을 이용한 건축에 뛰어났다. 《히스바》 소책자에는 건축물에 사용되는 벽돌 크기가 규정되어 있었고 때때로 무흐타시브는 벽돌 크기로 만든 형판型板을 관람하라고 현지의 모스크에 보관 전시했다. 그 벽돌은 석고 또는 석회로 지탱했다. 석고(부드러운 광물인 함수솜水 황산 칼슘)는 시리아, 이란, 이라크에서 손쉽게 발견되며 가루로 만들어 석회보다 더 낮은 온도에서 굽는다. 이러한 재료는 조각칼로 복잡한 스투코 조각을 만드는 데 적합했다. 그러나 석회는 강력한 접착제로 또한 방수용 자재로 쓰였다.

중동에 대리석 채석장이 있긴 했지만 새로운 건축물에 필요한 대리석은 주로 오랜 건축물에서 조달했다. "알레판Aleppan 대리석"은 실제로 녹이 슨 석회석이었다. "맥脈이 있는", "물막이 말뚝", "살찐 고기" 등은 동일하지 않게 착색된 대리석의 형태를 설명하는 단어였다. 맘루크 왕조의 영토에서 건축가들은 채색 대리석을 잘 사용했고 돌과 대리석을 혼합해서 쌓는 데 능숙한 전문가들이었다.

목공예

중동에는 한때 현재보다 울창한 숲이 많았다. 12세기에 사람들은 북부 시리아의 대나무 숲이나 산림에서 사자를 사냥했고 사자왕 리처드 Richard는 아르수프의 숲에서 살라딘과 싸웠다. 터키, 북부 시리아 그리고 북부 페르시아에서는 목재로 집을 지었다. 심지어 페르시아에서는 돌로 집을 지을 때에도 탈라르talar, 즉 나무로 된 현관을 만드는 경우가 흔했다(치힐 수툰 정자가 그 예이다. 도판 107 참조). 다른 지역, 특히 아라비아 반도와 이집트, 북아프리카와 같은 곳에서는 목재가 몹시 부족했다. 그래서 많은 목재를 인도와 수단으로부터 수입했다. 최근 발굴된 시라프의 항구에 있던 집들은 인도 말라바르 해안에서 배로 운

송해온 티크 재로 지은 듯하다. 사마라의 압바스 왕조 칼리프들의 궁전에는 티크 재가 대량으로 사용되었다.

목재가 부족했기 때문에 역설적으로 무슬림 목공들은 고도로 정교한 조각 기법과 목재 장식법을 개발했다. 그들은 양각陽刻 세공 조각, 음각陰刻 조각, 구멍을 뚫은 격자 세공 무늬, 아래 부분 깎아내기, 경사면을 비스듬히 깎는 기법을 구사했다. 목재가 부족했기 때문에 목재를 다룰 때 각별히 주의해야 했다. 의기양양한 목수들이 작품에 서명을 남기는 것은 매우 흔한 일이었다. 이란의 목수들은 나무판 위의 복잡한 기하학적 틀 안에 작고 기다란 나무 조각을 박아넣는 카탐-카리 khatam-kari라는 상감 기술에 정통했다. 터키 장인들은 나무에 자개를 상감하는 것을 선호한 반면, 이집트 목공들은 상아 상감을 사용하여 별 또는 다각형의 기하학적 도형을 만드는 데 뛰어났다. 이집트 목공들은 또한 격자창格子窓 칸막이를 만들기 위하여 사용된 굽은 목재를 전문적으로 다루었다. 이런 종류의 작업(마슈라비야mashra-biyya를 제작하는 것을 통해)을 통해 이집트에서 목재가 부족해서 발생하는 문제를 어느 정도 해결할 수 있었다. 일반적으로 무슬림 목공들은 경쟁자였던 유럽의 그리스도교 목공들에 비해 더 정교한 기술을 갖고 있었다. 예를 들면 14세기에 교황이 아비뇽의 궁전 천장 작업을 위해 무슬림 목수를 고용할 정도로 그들의 기술은 뛰어났다.

금속공예

일반적으로 유럽의 예술사에서 금속공예는 비주류 예술로 취급되는 경향이 있다. 그러나 이슬람 지역에서 귀금속을 사용하는 일은 화폭에 그림을 그리거나 환조로 대리석을 조각하는 것과 비교해볼 때 결코 열등한 일이 아니었다. 오히려 금속공예는 오랫동안 선도적인 예술이자 가장 창의적이고 정교한 장식 예술품의 주축을 이루고 있었다. 금속공예 고유의 표현 방식과 장식 주제는 요업과 같은 다른 매체로 지속적으로 확산되었다. 금속 세공인들은 그들이 사용하는 재료의 가격이 비쌌기 때문에 장인 계급에서 높은 신분을 보장받을 수 있었다. 금속 세공인이 자신의 작품에 서명하는 것이 아주 흔한 일이었음을 그 예로 들 수 있다. 아마도 13세기 이후에야, 그것도 특정한 지역에서만 서적 기술이 금과 은 공예를 대신하여 선구적인 예술의 자리를 차지했다.

이란 북부 지역과 호라산의 도시 동쪽 지역이 뛰어난 품질의 금속공예품 생산의 중심지가 되었다. 이슬람의 금속공예 기술과 설계 기술은 대부분 사산 왕조 시대에 확립된 것이다. 13세기의 우주 구조론 학자 알−까즈위니al-Qazwini에 따르면 이슬람 시대에 헤라트는 금속공예의 중심지였다. 13세기 초 모술은 화려한 세공 기술로 유명했다. 안달루시아나 북아프리카 중의 한 곳에서 출생하여 1274년에 사망한 여행가 이븐 사이드Ibn Said는 "특히 상감한 구리로 만든 용기를 제조하는 동업조합이 그 도시에 많이 있었는데, 그 용기들은 그 지역에서 생산된 비단으로 만든 의상들처럼 수출되거나 지배자들에게 진상된다."라고 기술했다. "모술Mosul"이라는 의미의 용어 마우실리Mawsili는 몽골 왕조에 그 도시가 함락되고 나서 한참 뒤에 생산된 물건에 붙여진 명칭이다. 따라서 그것은 실제로 모술에서 만들어졌거나 모술에서 한때 살았던 장인에 만든 것임을 나타낸 것이라기보다는 특정한 작업의 기준을 의미하는 것인 듯하다. 몽골 왕조가 도래함에 따라 많은 금속 세공인이 이란과 모술로부터 서향西向하여 맘루크 왕조가 지배하는 이집트와 시리아로 달아났다.

그럼에도 불구하고 일한 왕조와 티무르 왕조 아래에서 품질이 뛰어난 금속 제품이 이란과 아프가니스탄에서 지속적으로 생산되었다. 막대한 금속이 금과 은 용기를 제작하는 데 투입되었다. 불행하게도 이렇게 값비싼 금속들로 만든 물건들은 훗날 금속을 재활용하는 과정에서 용해되었을 가능성이 매우 크다. 따라서 오늘날 박물관에 있는 최고의 금속공예 작품 대부분은 상감 기법으로 제작된 것이다. 즉 구리에 금, 은 또는 동을 새겨 넣은 것인데 심지어 금 또는 은이 한때 삽입되었던 홈만 남아 있을 뿐 금속은 사라지고 없는 것도 있다.

청동은 구리와 주석의 합금인데 합금할 때 주석을 많이 넣으면 황금처럼 빛나는 광택을 띠게 된다. 구리와 아연의 혼합물인 황동은 청동보다 다루기가 더 어렵기 때문에 황동을 사용한 고급 작업 기술은 훗날에 발달했다. 그러나 중세 아랍인의 기록을 보면 청동과 황동의 차이가 명확하게 구별되어 있지 않다. 두 가지 모두 수프르sufr라고 불렸다. 금속으로 형체를 만드는 기술에는 주조, 금속판을 두드리는 것, 금속판을 선반 위에서 회전시켜서 속이 빈 둥근 모양으로 만드는 것, 금속을 목재 또는 금속의 "큰 조각"에 대고 힘을 가하는 것 등이 있었다. 시레 퍼듀cire perdue("납형蠟型lost wax")는 전문화된 주조 형태였

다. 알-자자리는 저서《교묘한 기계 장치 지식에 관한 서적》에 밀랍이
녹아 없어지기 전에 주형鑄型을 밀랍 둘레에 만드는 납형 기술에 대해
썼다. 자동 기계 장치를 설계했을 뿐만 아니라 금속공예가였던 알-자
자리는 또한 일반적인 점토 대신에 녹사綠砂를 이용한 주조 형태에 대
해서도 설명했다. 전문 용어인 러퓨세repousse는 금속의 안쪽을 두들
겨 무늬가 겉으로 도드라지게 하는 세공을 가리키는 것으로 황동 판을
두들겨 표면을 도드라지게 만드는 고도로 숙련된 기술이다(도판 112).

　수학자이자 광학 이론가였던 이븐 알-하이삼Ibn al-Haytham(중세
서양에서 알하젠Alhazen으로 알려졌음, 1039년 사망)은 표면을 울퉁
불퉁하게 처리한 작품을 아름답다고 보고 "이런 이유로 금 세공인은
많은 가공품의 표면을 거칠게 하고 시각적으로 요철을 느낄 수 있도록
아름답게 꾸몄다"고 역설했다. 일단 성형이 된 금속은 조각할 수도 있
고 또 다른 금속을 새겨 넣을 수도 있었다. 황동이나 청동을 이용한 상
감 기법은 이란에서 최초로 나타나며 천천히 서쪽으로 퍼져나감으로
써 12세기 이후에는 널리 보급된 것 같다. 시몬느 시골리Simone Sigoli
는 1380년대에 다마스쿠스에 있었다. 그곳에서 그는 "그들은 또한 황
동으로 많은 물동이와 물병을 만들었는데, 그것들은 정말로 금처럼 보
인다. 물동이와 물병에는 형상과 나뭇잎을 새겨 넣었으며 은으로 다른
정교한 작업도 했는데 그것이 가장 아름다워 보였다."라고 전했다. 은
은 절개된 청동 또는 황동 본체에 상감을 할 때 가장 선호된 금속이었

112. 헤라트 물병의 어깨를
둘러싼, 새와 인간의 머리가
있는 글자 의장을 도드라지게
만든 세부 장식,
1180-1200년경. 상감 세공을
한 황동 제품, 전체 높이
40cm. 대영박물관(도판 131
참조). 런던.

지만 금, 구리 또는 흑금黑金의 판板 또는 선線을 함께 또는 대신 사용하기도 했다. 흑금은, 은 혼합물을 다른 금속과 함께 낮은 온도에서 용해시킨 검은 금속 합성물이다. 이는 검은 역청색의 물질로, 조각한 무늬에 채워 넣는 재료로 사용했을 것이다. 12세기 이후 이슬람 영토에서 은이 부족했고 상감 기술은 귀금속의 분량을 늘릴수 있는 방법 가운데 하나로 여겨졌다. 그러나 상감 기법은 단지 귀금속이 부족했기 때문에 발생한 것이 아니다. 이미 살펴보았듯이 많은 경건한 무슬림들이 금과 은으로 만든 그릇으로 마시거나 먹는 것을 피했지만, 상감 기법으로 장식된 용기를 그 대체물로 사용했을 것이다. 이슬람 세계에서 선호된 정교한 장식이 있는 물건으로는 커다란 물동이, 주둥이가 넓은 물 항아리, 향로, 손 난로, 촛대, 모스크의 등불, 정교한 기계로 이루어진 물품 등이 있다.

무기 제조인들

무기와 갑옷 중에서 의식용으로 생산된 것은 예술품이라 해도 무방하다(도판 108 참조). 중동에서 가장 생산량이 많은 철광산은 이란에 있었다. 스페인의 무슬림 무기 제조인들은 철과, 중세에 특별한 명성을 획득한 톨레도산 강철을 쉽게 접할 수 있었다. 강철은 작은 탄소를 가진 철로 만들어진다. 이란과 시리아는 물결무늬를 띤 강철의 산지(다마스쿠스)로 매우 유명했다. 사파위 왕조의 영토를 여행한 프랑스 위그노 교도 장 샤르댕(1643–1713년)은 이란의 검 제조인들의 기술에 대해 이렇게 설명했다. "그들의 언월도偃月刀에는 대단히 훌륭한 물결무늬가 있다. 이 칼은 유럽의 어떤 검보다 뛰어나다. 왜냐하면 내가 추정하기로는 우리의 강철에는 그들이 일반적으로 칼을 만드는 데 사용하는 인도의 강철처럼 맥脈이 가득 차 있지 않기 때문이다. 그들은 날을 차갑게 단조하고, 날을 담그기 전에 부러지지 않도록 수지獸脂나 기름 또는 버터를 이용하여 문지른 다음 그들이 다마스쿠스 세공이라고 부르는 기법으로 이러한 줄무늬 또는 맥이 나타나게끔 식초와 녹반緑礬(황산 제1철)을 부식시켜 담금질했다." 강철에 함유된 탄소의 양이 많기 때문에 생긴 광택 있는 무늬를 산을 이용한 식각법蝕刻法을 써서 다시 강조했다.

요업

무슬림 도공들은, 금속 세공인들과 서적 삽화가들이 채택한 것과 유사한 장식적인 무늬를 사용했고 다양하고 눈부신 전시 세공품을 제작했다. 도자 공예는 9세기 이라크에서, 10세기 이란과 아프가니스탄에서, 12세기에서 14세기까지 다시 시리아와 이란에서, 14세기와 15세기 스페인에서, 그리고 16세기 터키에서처럼 저마다 다른 시대에 각각 다른 장소에서 절정에 도달했다.

점토를 구워서 만든 토기는 자연 그대로의 우중충한 담황색 색채를 띠고 있다(도판 113). 그러나 프릿frit(합성 연질軟質 자기의 바탕 원료) 도기에 분말 석영石英을 점토 본체에 추가하고 그 다음 보다 높은 온도에서 굽는다. 이 작업으로 보다 단단하고 보다 미세한 반투명 몸체가 만들어진다. 프릿을 사용하여 작업하고 여러 번의 굽기를 한 도공들은 꽤 높은 신분을 향유했다. 연금술사처럼 이러한 예술가들은 때때로 직업상의 비밀을 간직하고 있는데 그 비밀은 그것을 갖고 있었던 사람이 죽으면 사라져버렸다. 이란인 아불-카심 알-카샤니Abul-Qasim al-Kashani는 그가 1301년에 저술한 책에서 "이 예술은 참으로 일종의 현자賢者의 돌이라고 할 수 있다."라고 적었다. 그는 계속해서 석영 분말을 함께 녹여서 프릿을 만드는 방법에 대해 설명했다. 그에 따르면 프릿 혼합물은 빻은 석영 10, 유리 프릿 1, 빻은 점토 1의 비율로 구성되었다. 프릿 도기는 더 크게 펴 늘릴 수 있다. 따라서 프릿 도기를 토기보다 더욱 정교한 형태로 만들 수 있었다. 자기磁器는 프릿 도기보다 더 희고 더욱 정교하다. 중국인들은 프릿 도기보다 더 높은 온도에서 자기를 생산했다. 무슬림 도공들은 중국 자기의 섬세함과 반투명성을 열렬히 찬양하고 중국 자기의 모양과 무늬를 모방하려고 시도했지만 자기를 만드는 데 적합한 점토를 구할 수 없었으며 충분한 온도를 얻을 수 있는 가마를 만들 수도 없었다(도판 114).

113. 이란 또는 이라크에서 출토된 대칭적인 '엘로필Aeolipile' (원뿔형 척탄擲彈, grenade), 12세기. 유약을 입힌 토기 제품. 대영박물관, 런던.

이와 같은 '척탄'은 일반적으로 전쟁에서 사용된 것으로 추정되고 있지만 향로 또는 도기 제조소의 가마를 위한 장치로 사용되었을 것이다.

프릿 도기 그릇은 12세기에 생산되기 시작했다. 그 이전에는 자기를 희게 만들기 위해 백색의 걸쭉한 점토액粘土液을 칠했다. 장식을 위해 슬립웨어slipware(이장泥漿으로 장식한 오지그릇)에 무늬를 새겨 넣기도 했다(도판 115). 항아리나 접시를 장식하기 위해서 유약을 칠하기도 했다. 그리고 9세기에 무슬림들은 중국 당唐나라 도자기의 백색과 겨루기 위해서 백색의 주석 유약 기법을 개발했다. 굽지 않은 점토의 몸체에 칠을 한 후 주석 유약을 도포하면 굽는 동안 물감이 배어나오지 않을 것이다. 코발트로 유약에 채색하면 푸른색을, 구리를 사용하면 녹색을, 망간을 쓰면 자주색을 얻을 수 있었지만 여전히 제한된 범위의 색채만 만들어 낼 수 있었다.

광택도자기

주석 유약 위에 다시 유약을 칠하고 그 다음 가마에서 두 번 굽는 작업이 정착됨에 따라 주석 유약의 발전은 광택도자기의 새로운 도입으로 이어졌다(도판 116). 주석 유약 위에 칠하는 유약은 유황, 산화은, 산화

114. 걸프 지역의 칸칸에 있는 오늘날의 도기 제조소 가마. 이 가마의 출입구는 점화點火를 위해 오래된 도기로 꽉 채워 막아 놓았다. 가마 출입구는 왼편에 있는 구조물의 토대에 있다. 이와 같은 가마들은 수천 년간 중동에서 사용되었다.

동에 식초로 녹인 붉은색 또는 노랑색 석간주石間硃 안료를 더한 혼합물이었다. 그것은 까다로운 기술로 얼마 안 되는 장인만이 구사할 수 있었던 듯하다.

많은 수량의 광택도자기가 이슬람 시대의 스페인에서 생산되었다. 모로코의 여행가 이븐 바투타는 "가장 먼 곳의 국가들로 수출되는 금빛이 나는 훌륭한 도기가 말라가에서 만들어진다."고 기록했다. 유프라테스 강가에 있는 라카는 약 1260년까지 시리아에서 광택도자기를 대량 생산하는 중심지였다. 13세기부터 약 1340년까지 이란 북서부의 카샨은 광택도자기와 다른 종류의 요업 제품을 생산하는 산업의 중심지였다(훗날 터키의 도시 이즈니크가 그러했듯이). 카샨의 항아리와 접시 생산은 타일 제조에 부속된 것이었다는 데 주목해야 한다. 사실 카샤니kashani는 페르시아에서 타일을 의미하는 단어이다.

유약과 같이 미나이와 라즈바르디나는 엘리트 계층의 취향에 맞는 장식용 고급 도자기를 만들기 위한 기술이었고 유약을 사용하는 것과 마찬가지로 어렵고 노동 집약적인 기술이었다. 그것을 만든 사람들은 자주 자신의 작품에 서명하고 날짜를 기록했다. 미나이는 글자 그대로 "유약enamel"을 뜻하고 라즈바르디나는 "청금석靑金石"을 의미한다. 미나이 기술을 사용할 때는 먼저 물감을 바른 후 비교적 높은 온도에서 굽기 전에 알칼리성의 유약을 입히고 구웠다. 그리고 나서 다시 물

115. 이란의 사만 왕조의 오지그릇 사발, 10세기. 유약을 입힌 도자기 제품. 직경 27.7cm. 카릴리 컬렉션.

먼 옛날 무슬림 도공들은 소다와 잿물로 만든 유약이나 납으로 만든 유약 중 하나를 사용했다. 알칼리성 유약인 전자는 매우 투명하지만 제한된 범위의 안료만을 허용한다. 이란의 도공들은 알칼리성 유약을 사용하는 경향이 있었다. 그리고 이것이 12세기에 소개되었을 때 알칼리성 유약은 프릿 도기에 사용되곤 했다. 대조적으로 이집트와 시리아 사람들은 납으로 만든 유약을 선호하는 경향이 있었다. 이것은 보다 많은 안료를 허용하지만 안료가 배어나왔다.

접시에 황금빛을 내는 유약
기술은 유리 공예에서 비롯된
것으로 9세기 이라크로부터
이집트로, 다시 그곳에서
12세기에 시리아로
퍼져나갔던 듯하다. 1047년에
카이로에 머물렀던 이란의
시인이자 여행가 나스리
호스로우Nasr-i Khusrau는
그곳의 주민들은 "사발, 잔,
접시와 여러 다른 그릇들을
만들었다. 그들은
부칼라문buqalamun(광선에
따라 빛깔이 변하는
비단)이라는 직물과 같이
그것들을 물감을 사용하여
장식했다."고 말했다.

감을 칠하고 낮은 온도의 가마에서 다시 구웠다(유약 기술과 마찬가지로 미나이 기술은 처음에는 유리 공예를 위하여 개발된 것으로 보인다). 미나이 기술과 이 기술을 쓰면 다양한 물감을 사용할 수 있어 접시와 도기에 세밀화처럼 정밀한 조형적인 상을 표현할 수 있었다. 라즈바르디나 공정은 라즈바르디나 제조자들이 추상적인 무늬를 선호했던 점을 제외하면 미나이 공정과 거의 동일했다(도판 117). 그러나 두 번째 굽기에서 전체적으로 더욱 칙칙한 물감들을 발랐다. 미나이와 라즈바르디나 기술을 적용하여 만든 그릇은 물로 씻으면 칠이 벗겨지기 때문에 주로 전시용으로 사용되었다는 것을 고려해야 한다(벽돌 가루와 분쇄한 탄산칼륨의 혼합물을 설거지를 할 때 세제로 사용했다는 내용이 담겨 있는 스페인의 무슬림 조리실 입문서에는 "토기 그릇은 매일, 유약을 바른 그릇은 5일에 한 번 바꿔야 한다."고 나와 있다).

술타나바드 도자기와 시리아의 도기

이란 북서부에 있는 도시의 이름을 붙였고 라즈바르디나와 대략 같은 시기에 생산된 술타나바드 도자기를 라즈바르디나와 비교해보면 색깔은 비슷하지만 무늬와 제조 기법은 전혀 다르다. 술타나바드 도자기 제작자들은 당시 유행한 중국 청자의 회록색 색채를 모방하고자 했다.

117. 이란의 라즈바르디나 접시, 14세기 초반. 유약을 입힌 요업 제품, 직경 1.2cm. 루브르 박물관, 파리.

이 접시의 이름에도 불구하고 청금석이 라즈바르디나(라피스 라줄리lapis lazuli[청금석]를 가리키는 페르시아어)를 만드는 데 사용되지는 않았다. 그러나 금을 망치로 쳐서 작은 조각으로 만들고 가위로 얇게 잘라 그릇에 접착제를 사용하여 붙여서 라즈바르디나 도자기를 장식했다.

그러나 중국 청자를 모방한 이러한 그릇과 접시들은 조악했고, 섬세하지 못했다. 또한 검은색으로 윤곽선을 그린 후 유약을 입히고 두껍게 상회칠을 해서 장식했다. 라즈바르디나에 청금석이 사용되지 않은 것과 마찬가지로 술타나바드 도자기는 술타나바드에서 만들어지지 않았다(그리고 미나이는 그 당시에 하프트 랭haft rang 즉 "7가지 색채"라고 불렸던 것을 가리키는 현대적인 용어이다).

12세기부터 15세기까지 맘루크 왕조 아래에서 이집트와 시리아는 고품질 도자기를 생산했다. 시리아의 도공들은 유약을 입히기 전에 청록색 또는 검정색 무늬를 흰색의 점토액 위에 그리고 칠을 한 용기를 전문적으로 생산했을 뿐만 아니라 왕실에 납품하고 수출할 사치스럽고 화려한 광택도자기도 만들었다. 유약을 사용하여 장식한 가장 우아한 작품은 알바렐로 항아리(향료 및 다른 물품을 저장하고 운송하는 용도로 사용된 중간부가 약간 가느다란 항아리)였다. 이집트와 시리아의 도공들은 점토액 덮개를 이용해서 무늬를 조각한 후 녹색, 노란색 또는 갈색 유약을 도포하여 하층민이 사용할 조악한 그릇을 생산했다. 문장을 그려 넣은 많은 그릇이 군대용으로 자주 생산된 듯하지만 이처럼 투박하게 장식된 토기 시장은 분명히 그보다 넓었을 것이다. 맘루크 왕조의 영토와 그 밖의 다른 곳에서 도공들은 대규모로 수입된 중국 자기와 경쟁했다. 15세기 이후 이란의 도공들은 당시 대규모로 수

입된 중국의 청화백자와 청자를 모방한 도자기를 생산하려고 시도했다. 17세기 후반 매우 아름다운 백색을 띤 "곰브룬Gombroon(백색 반투명의 도자기)" 도자기를 만들어냄으로써 이러한 시도는 결실을 거두었다(이 도자기는 반다르 압바스Bandar Abbas라고 알려진 항구에서 유럽으로 수출되었다).

이즈니크

평범한 토기 생산지였던 아나톨리아 서부에 있는 오스만 왕조의 도시 이즈니크는 15세기 들어 유약을 바른 요업 제품 생산의 중심지가 되었다. 이와 같은 고급 도자기류는 이전에 터키에서 찾아볼 수 없는 것이었다. 가장 오래된 이즈니크 도기는 이란의 청백색 도자기를 모방하여 유약을 바르기 전에 백색 바탕에 청색으로 그림을 그린 형태였다. 이즈니크의 도공들은 연구와 실험을 통해 여러가지 양식과 무늬와 색채를 개발해냈다. 이러한 도공들의 노력 덕분에 이즈니크의 도기 제품 생산 산업은 오랫동안 번영을 누렸다. 초기의 그릇들은 대개 국제적인 티무르 왕조 양식으로 장식되었다(도판 118). 이후 이즈니크 도기는 오

118. 이즈니크 도기. 15세기 후반. 유약을 입힌 요업 제품, 직경 42cm. 빅토리아 앤드 앨버트 박물관, 런던.

119. 이즈니크 도기 항아리 뚜껑, 1560년경. 유약을 입힌 요업 제품, 직경 42cm. 루브르 박물관, 파리.

이즈니크의 도공들은 이슬람 세계에서 선조들이나 경쟁자들보다 가마에서 높은 온도를 얻을 수 있었던 듯하다. 결과적으로 그들은 더 크고 훌륭한 작품을 생산할 수 있었다.

스만 왕조 술탄들의 투그라tughra(결합 문자monogram)의 배경 장식에서 비롯된 나선형 꽃 무늬로 장식되었다. 그러나 훗날 위대한 술레이만 황제의 궁정 화가 카라 메니Kara Meni(1545–66년 활약함)의 영향 아래에서 티무르 왕조 양식 특유의 잎 장식은 튤립과 다른 꽃으로 이루어진 좀더 자연스러운 무늬로 대체되었다. 색조 범위가 더 넓어졌고 이른바 "다마스쿠스" 도자기에도 다양한 푸른 색조뿐만 아니라 망간 자주색이 사용되었다(**도판 119**). "로디안" 도자기(이즈니크 도자기의 또 다른 잘못된 명칭)는 봉랍 적색이 색조에 도입된 것이었다.

카샨에서와 마찬가지로 이즈니크의 항아리 생산은 16세기 중반에 건축 산업을 위한 타일 생산에 부속되었다. 타일은 이슬람 초기부터 건축물을 장식하는 데 사용되었다. 예를 들면 사마라에 있는 압바스 왕조 자우사크 알−카까니 궁전은 타일로 장식되었다. 그러나 카샨을 중심으로 12세기에 셀주크 왕조 치하의 이란에서 타일 생산이 급격하게 증가했다. 건축물을 위한 타일 제작 이외에도 카샨의 도공들은 단색의 청색 타일뿐만 아니라 유약이나 미나이 또는 라즈바르디나를 사용하여 복잡하게 장식한 타일 미흐라브와 묘비에 사용하기 위해 생산했다. 카샨에서 항아리와 타일의 생산은 1350년경부터 감소된 것으로

보인다. 그러나 방대한 수량의 타일이 다른 지역에서 티무르 왕조 건축물의 외장 공사를 위하여 지속적으로 생산되었다. 격동의 시기 동안 이란의 타일공들이 맘루크 왕조와 오스만 왕조의 영토로 계속해서 이주해왔다. 이즈니크는 위대한 술레이만 황제의 거대한 계획 공사를 위하여 방대한 수량의 밑그림이 있는 타일을 생산했지만 건축 타일 수요는 17세기에 감소했다. 타일로 모자이크를 만드는 것은 티무르 왕조 시대에 이란에서 특히 선호되었다. 채색된 타일을 구운 후 서로 연결된 형태로 절단했다. 복잡한 모자이크 기술은 쿠에르다 세카cuerda seca("유약을 칠하지 않은 줄") 기술로 대체되었다. 쿠에르다 세카 기술을 사용하면 하나의 타일에 여러가지 물감을 사용하여 다양한 색을 나타낼 수 있었다. 유약을 사용하여 채색된 구역에 윤곽을 표시하고 구우면 물감이 번지지 않았다. 쿠에르다 세카 기술은 이란에서 이미 14세기 후반에는 발달한 듯하지만 17세기 사파위 왕조 치하에서 더욱 선호된 듯하다.

유리와 유리 제조

도공들이 사용한 몇몇 기술은 원래는 유리 제작자들이 개발한 기술이었다. 이슬람의 유리 세공인들은 고대의 유리 기술을 계승·지속시키고 발전시켰다. 시리아는 로마 시대에 유리 제조의 주요 중심지였고 이슬람에 정복당한 이후에도 그 상태는 지속되었다. "그것은 시리아의 유리보다도 더 투명하다."는 말은 유명한 아랍어 표현이다. 시리아에서 유리 제조업이 발달할 수 있었던 것은 유리를 만드는 데 필요한 알−칼리al-qali(영어 단어 '알칼리alkali'의 어원)라고 불리는, 수송나물 saltwort로 만드는 특수한 나무 재wood ash의 품질이 뛰어났기 때문이다. 시리아가 이 분야에서 우위를 차지할 수 있었던 또 다른 이유는 아커와 튀루스와 같은 항구에 가까운 해안 지역의 모래가 유리를 만드는 데 적합했기 때문이다. 유리는 모래나 플린트 규산염에 나무 재의 용해물을 섞어서 만들었다. 유리를 투명하게 만들기 위해 이 혼합물에 마그네슘을 첨가하기도 했다. 대신 유리는 금속 산화물로 착색할 수 있었다. 유리 제조인들에게는 유리를 녹이고 담금질하는(서서히 식히기) 작업에 사용할 여러 개의 격실이 있는 노爐가 필요했다. 특히 투명한 유리를 얻기 위해서는 규산염과 모래의 혼합물을 노에 있는 도가니

에서 녹이고 식혀야 했다. 투명한 유리를 얻기 위하여 이러한 방법으로 프릿frit(유리 원료의 혼합물)을 만든 후 다시 분쇄한 후 무수규산silica을 섞은 후 용해해서 사용했다.

유리로 형태를 만드는 기술에는 거푸집에 불어넣기, 구부리고 칠하기, 유리를 마버marver(유리를 성형하는 평평한 판)에 굴리기(색유리에 실 사용), 톱니 모양의 자국을 새기기, 카메오 조각 절단, 녹로 또는 다이아몬드로 절단하기 등이 있다. 8세기와 12세기 사이에는 유리 제품을 만들 때 유약을 칠하는 기술이 사용되었지만 그 후 알 수 없는 이유로 이 기술은 소실되었다. 이러한 기술은 사파위 왕조 시대가 돼서야 되살아났다. 13세기 이후로 유리에 유약을 입히거나 금박을 입혀 장식하는 것이 시리아와 이집트에서 보편화되었다(도판 120, 이란과 이라크에서는 한 세기 또는 두 세기 이전에 고품질의 장식된 유리 제품 생산이 중단된 듯하다). 붉은 법랑琺瑯으로 윤곽의 경계를 표현한 다음 (제한된) 범위의 물감을 분말 상태로 칠한 후, 낮은 온도에서 두 번 구우면 물감이 번지지 않았다. 금속공예와 요업에서 유약 물감을 사용할 때도 같은 기술이 사용되었다.

120. 이집트의 유약을 입힌 금빛 유리 꽃병. 14세기 초반. 높이 31cm. 쿠웨이트, 알-사바 컬렉션.

13세기와 14세기에 유리에 유약을 칠하고 금박을 입히는 기술의 발달로 유리 제품 생산의 전성기가 도래했다. 정교하게 장식된 몇몇 작품이 이 시기에 생산되었지만 변색되고 일그러져서 유리 자체의 품질은 많은 경우 오히려 떨어졌다.

수정과 비취, 상아

유리 세공은 수정 조각술과 밀접한 관련이 있다. 유리 세공인들은 수정 세공인들이 만들어낸 모양과 무늬를 모방했다. 이러한 수정 조각품들은 대부분 파티마 왕조의 칼리프들이 무색 수정 조각품을 수집하는 데 특별한 관심을 기울인 듯한 이집트에서 제작되었다. 대조적으로 15세기 티무르 왕조의 군주들은 비취 또는 연옥煉獄을 선호했다(도판 121). 실제로 비취를 조각하는 기술은 티무르 왕조 시대에 이슬람 지역에 전파되었다. 티무르 왕실이 비취 제품을 선호한 것은 아마도 중국 황실의 영향을 받았기 때문인 듯하다. 연옥은 대부분 중앙아시아의 곤륜산맥에서 채굴되었다. 비취 조각가들은 티무르 왕조의 금속공예 제

품의 모양을 모방하여 제품을 만드는 경향이 있었다. 비록 인도인들은 비취를 조각하기보다는 연마하고 윤을 내는 세공법을 선호하긴 했지만 사파위 왕조 치하의 이란과 인도의 무굴 왕조에서도 비취 제품이 계속 제작되었다. 그러나 이슬람 세계의 다른 곳에서는 비취 제품이 활발하게 제작되지 않은 듯하다.

비취 조각과 마찬가지로 상아 조각은 특정한 지역에서 특정한 시기에만 — 이슬람 정권들이 사하라 사막 이남의 아프리카로부터 쉽게 상아를 입수할 수 있었던 시대에 특히 스페인과 이집트에서 — 번성한 듯하다. 스페인에서 상아 세공품 산업이 번창한 시기는 10세기와 11세기 초였다. 조각가들은 (용연향, 사향, 장뇌 같은 고가의 물질과 화장품의 용기로 사용된) 상아로 만든 작은 상자와 성체聖體 용기를 만들었다. 명각을 보면 이처럼 많은 용기들이 귀한 선물로 사용되었음을 알 수 있다. 칼리프의 도시 코르도바는 예술품에 버금가는 상아 세공품 산업의 첫 번째 중심지였으나 11세기 초 베르베르인이 반란을 일으킨 이후로 톨레도의 타이파 왕국에 있는 쿠엔카에 그러한 지위를 빼앗겼다.

121. 울루흐 베그를 위하여 만든 백색 비취 컵, 15세기 초반. 높이 14.5cm. 카로우스트 굴벤키안 재단 박물관, 리스본.

상아 조각의 두 번째 전성기가 12세기에 파티마 왕조가 지배하는 이집트에서 열렸다(그러나 명각이 없었다면 이러한 작품들의 출처가 이집트임을 알 수 없었을 것이다. 오히려 스페인 또는 시칠리아산으로 추정되었을 것이다). 상아로 만든 조각품은 별도로 치더라도 가구, 건축용 패널 벽 등으로 사용된 목재에 상아를 박아넣는 콥트의 전통이 있었다. 이슬람 이전 시대에 이미 깊이 뿌리내린 이 전통은 파티마 왕조 이후에도 줄기차게 이어졌고 상아를 정교하게 상감 세공한 몇몇 걸작이 맘루크 왕조 시대부터 나타났다.

직물과 직조

중세 이슬람의 모든 직물이 예술 작품인 것은 아니지만 비단이나 금실과 은실을 주로 사용한 다양한 종류의 고급 직물은 처음부터 예술 작품으로 제작되고 거래되었으며 보존되어 왔다. 직물은 중세 이슬람 사회에서 오늘날보다도 훨씬 더 중요한 역할을 했다. 직물 제조와 염색 산업은 중세 근동과 북아프리카에서 단연 가장 큰 사업이었다. 직물 제조장이나 염색 사업장에는 여느 도시의 인구보다도 많은 사람이 고용되어 있었다. 이븐 알−무바라드Ibn al-Mubarrad라는 16세기 다마스쿠스 사람이 시장 조사관을 위해 쓴 소책자 《키탑 알−히스바Kitab al-Hisba》에는 그 도시에서 일하는 100가지 유형의 직공이 열거되어 있다. 의복은 선물로, 관직에 임명되었음을 나타내는 상징으로, 부를 축적하는 방편으로, 때때로 화폐로 사용되었다. 하지만 의복보다 가구로 사용된 깔개와 벽걸이 천의 수요가 직물 시장에서 더 커다란 비중을 차지했다. 중동과 중앙아시아에서는 목재가 부족했기 때문에 의자나 탁자보다 깔개나 매트에서 앉거나 식사하는 경우가 많았다.

　이슬람 직물의 역사를 종합하는 것은 어렵다. 직물은 썩기 쉬운 재료로 만들어졌으며, 본문에서 언급한 모든 종류의 직물은 완전히 사라졌다. 실제로 남아 있는 셀주크 왕조 시대의 양탄자 조각은 단 하나도 없다. 남아 있는 직물은 대개 디자인이 평범해서 연대를 추정하기가 어렵다. 자료에 나오는 이름에 해당되는 직물을 찾아내는 것 또한 어렵다. 이슬람 지역에서 제작된 직물을 이탈리아 또는 중국에서 제작된 것과 구별하는 것은 쉬운 일이 아니다. 중국의 직조공들은 이슬람 시장에 수출하기 위하여 이슬람식 무늬가 있는 직물을 생산했다. 심지어

직물의 제조 장소를 나타내는 기록이 있을 때조차도 그 진위를 판별하기는 어렵다. 산 페드로 드 오스마San Pedro de Osma의 수의로 불리는 우연하게 발견된 비단 유물 한 조각에는 사산 왕조 특유의 양식과 일치하는 커다란 괴물 무늬가 있다. 또한 "이 제품은 바그다드에서 만들어졌고, 하나님께서 그것을 지켜주시길"이라는 문구가 있다. 그러나 이 유물을 만드는 데 쓰인 직조 기술과 그 기록의 서체를 포함한 그 밖의 모든 정보를 종합해보면 실제로는 12세기 스페인에서 직조된 것임을 알 수 있다.

각 지역마다 직물 특산품이 있었다. 당시 식물과 광물에서 추출한 다양한 색상의 염료가 사용되었다는 점을 주목해야 한다. 따라서 특정한 기술과 특정한 계열의 색을 전문적으로 다루는 염색공이 출현했다. 또한 직물 직조공이 되는 데 걸리는 도제 기간이 너무 길었기 때문에 자연스럽게 전문화가 이루어졌다. 이슬람 국가에서 일반적으로 2차원의 추상적인 무늬와 반 추상적인 무늬가 반복되는 직물이 인기를 끌었다. 어떤 무늬는 대중적인 인기를 얻기도 했다. 메카로 가는 성지 순례Hajj의 달 동안 순례자의 항구인 젯다에서 커다란 직물 시장이 열렸는데 이를 통해 하나의 무늬가 이슬람 세계의 한쪽 끝에서 다른 쪽으로 널리 퍼져나갔다. 사산 왕조의 신화에 등장하는 동물이 있는 원형 무늬는 멀리 스페인까지 전파되었고 사파위 왕조 시대 이란의 직물에서도 여전히 찾아볼 수 있다(도판 122). 그러나 지역별로 선호된 무늬는 달랐다. 예를 들면 맘루크 왕조의 영토에서는 커다란 첨두尖頭 아치 곡선 무늬가 엄청나게 유행했다. 오스만 왕조의 많은 직물에는 지구를 도는 세 개의 달을 한 쌍의 호피 무늬로 강조하고 피라미드 모양으로 배열·구성·반복한 무늬인 친타마니가 나타난다. 이란에서 사파위 왕조의 엘리트들은, 보통 정원에 있는 가냘픈 젊은 남성 또는 여성의 모습으로 이루어진 무늬를 매우 선호했다(도판 123).

비단 직조

중세에 생활용품으로 사용된 직물이나 의류, 벽걸이 천은 부족의 직조공들에 의해서 가내 공업으로 생산되었음이 틀림없다(도판 124, 125). 그러나 오늘날 박물관에 전시되고 있는 대부분의 물건은 역사적 유물이라기보다는 예술 작품으로, 큰 도시의 작업장이나 궁정에서 운영하거

122. 머리가 개 모양인 새 무늬가 있는 스페인의 비단 제품으로 여자 주술사의 제단보祭壇褓.
11세기. 1.0×2.3m. 바르셀로나.

123. 정원에 있는 가냘픈 여성들을 보여주는 사파위 왕조의 우단.
17세기 초반 직조된 다색채多色彩의 우단 제품. 1.96m×57cm. 로열 온타리오 박물관, 토론토.

나 감독한 작업장에서 생산된 것이다. 여기에서 중점적으로 다루고자 하는 것은 이보다 크고 더욱 사치스러운 직물 예술 작품에 대해서이다 (예를 들면 일반적으로 벨벳에서 자수가 놓인 직물까지 비싼 직물의 디자인을 값이 싼 직물을 만들 때 모방했다). 이븐 칼둔은 도시 문명에서 번창한 고급 기술로 비단 직조공의 기술을 금세공인·구리 세공인·제본 직공·필사본 필경생筆耕生의 기술과 함께 나열하고 있다. 비단은 광택을 높이 평가받은 탁월한 고급 직물이었다(부칼라문이라고 불린 광선에 따라 무지개 빛으로 변하는 이집트 산 비단은 특히 높이 평가받았다). 비단은 이슬람 세계에서 고급품 교역의 가장 중요한 항목이었다. 비단은 무게가 가벼웠기 때문에 장거리 교역이 이루어질 수 있었다. 비단 실의 섬도纖度는 복잡한 무늬를 짤 수 있게 했고 곡선 모양의 무늬를 아름답게 표현할 수 있게 했다. 비록 비단 직조 기술이 고대 이집트 이후로 변화하지 않았지만 이슬람 시대에 비단 생산은 급격히 증가했다. 비단에 아름다운 무늬를 넣어 짜는 작업은 시리아와 이라크에서 시작되어 다른 지역들로 퍼져갔다. 비단은 중동의 모든 곳에서 생산되었지만 특히 이란, 스페인, 이슬람 통치하의 시칠리아 섬이 생산의 중심지였다. 비단 직물은 그 중에서도 특히 금실을 넣어 비단을 짜는 작업에 대한 면밀한 관리가 이루어진 티라즈 공장에서 생산되는 경향이 있었다.

아나톨리아 북서부에 있는 부르사는 오스만 왕조의 최초의 수도였다. 그곳은 또한 비단 직조의 중심지이자 직물 교역을 위한 거대한 무역항이었다. 부르사의 직조 작업장에는 일반적으로 10개 이하의 직기가 있었다. 도제 기간에는 직기를 다루는 훈련을 받은 후 2년간 작업장에서 근무하는 과정이 포함되어 있었다. 장인 단체들은 보호무역을 취했다. 도시의 벨벳 직조공들이 일주일에 한 번 한 곳에 모이면 직기와 작업장을 갖고 있는 많은 고용주들이 일꾼을 선발했다. 이것은 경쟁을 유발하고 임금을 낮추는 수단이기도 했다. 제품의 품질은 유지하되 생산비는 낮추라는 한 술탄의 명령이 부르사로 하달되었다. 생사生絲를 취급하고, 방적하고, 염색하고, 직조하는 업무를 다루는 각각 다른 동업조합이 부르사에 있었다.

오스만 투르크 제국에서와 마찬가지로 사파위 왕조 통치하의 이란에서는 국가의 번영이 무엇보다도 비단 수출에 달려 있었기 때문에 정권은 비단과 관련된 직물 생산과 판매의 모든 단계에 관여했다. 사

124. 알-하리리al-Hariri
(1054–1122년)의 《마까맛》
복사본에 나오는 물레를
돌리고 있는 여성, 1237년.
채색 사본, 전체 페이지
36×25.8cm, 국립 도서관,
파리.

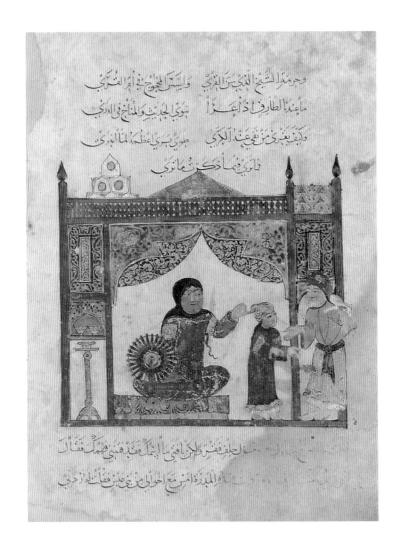

125. 1944년에 촬영한
이란의 화쟈 자마크
지역에서의 융단 직조.

직조공들은 이란에 사는,
터키어를 사용하는 원주민
카슈카이 유목민들이다.
도시의 작업장에서 발견된
것과 달리 이들의 직기는
단순한 수평 형태로 평평한
천flat과 파일pile 직물을
직조하는 데 사용된다.
이러한 직기 구조로 인해
부족이 새로운 지역으로
이동할 때 직기를 접어서
갖고 갈 수 있었다.

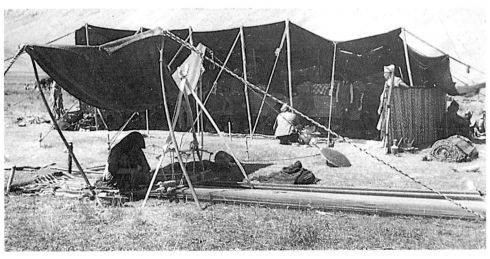

파위 왕조 최초의 샤 이스마일 1세 Ismail I(1501 –24년 재위)는 타브리즈에 염색공과 직조공을 위한 작업장을 세웠다. 샤 압바스 Abbas(1587–1629년 재위)는 비단 직조에 더욱 심하게 간섭하면서 접근을 시도했고 그 결과 이란은 중요한 비단 교역국이 되었다. 직조된 제품의 가격은 동업조합들과의 협상에 의하여 결정되었다. 카샨은 비단, 금과 은을 사용한 문직, 공단, 벨벳, 호박단, 자수 세공품을 포함하는 모든 종류의 직물 생산의 중심지가 되었다. 장 샤르댕에 따르면 카샨의 한 지역에서는 비단 직조공 1천 가구 이상이 살고 있었다. 궁정에 납품할 카펫과 수출용 카펫을 생산하는 왕립 카펫 작업장 또한 카샨에 있었다. 고급 직물 생산과 가격에 대한 중앙의 긴밀한 통제에도 불구하고 샤의 법령에는 지역적인 다양성을 인정할 필요성도 자세히 기록되어 있다.

카펫과 깔개

카펫은 자수로 무늬를 수놓은 직물이다. 앞에서 살펴본 것처럼 셀주크 왕조 시대 이전에 직조된 이슬람식 카펫은 남아 있지 않다. 그 이전에 융단에 대한 참고문헌을 쓴 저자들은 압바스 왕조의 조신들이 지시를 받고 기묘한 자세를 취하는 놀이 장면을 묘사한 "환희의 카펫"이나 보석으로 장식된 호스로우 황제의 카펫 같은 진기한 카펫만 다루는 경향이 있다. 회화(특히 티무르 왕조 시대 이란)에 묘사된 중세 카펫의 형태를 통해 카펫에 대한 제한된 정보를 얻을 수 있다. 하지만 세밀화에 묘사된 특정한 직물이 양탄자, 천, 모전毛氈 또는 보풀이 없는 카펫인지 알기는 어렵다.

비록 많은 카펫과 깔개가 유목민들과 국내의 직조공들에 의해 생산되었지만 가장 훌륭한 카펫은 큰 직기를 사용하는 왕립 직업장에서 생산되었다. 도시의 직조공들은 도안가와 염색가와 긴밀한 협조하에서 작업해야 했다. 무흐타시브의 직무 가운데 하나는 품질이 뛰어난 염료를 사용하도록 감독하는 것이었다. 예를 들면 이븐 우크후와Ibn Ukhuwwa는 무흐타시브를 위해 저술한 소책자에서 적갈색 안료를 얻기 위하여 지갑화指甲化보다 선명한 색을 얻을 수 있는 꼭두서니의 뿌리 사용했는지 확인해야만 한다고 말했다. 양홍洋紅과 양람洋藍 같은 염료는 고가였기 때문에 카펫 제조인들은 빚을 지는 일이 흔했다(오늘

날에도 그렇다). 그래서 도시와 지방 모두에서 많은 카펫 제조인들이 고리 대금업자들에게 종속되었다.

15세기 후반에 이르러 아나톨리아, 이란 북서부, 이집트에서 고급 카펫이 생산되었다. 그러나 붉은색으로 융단을 염색하고 중앙의 원 안에 다시 네 개의 원이 있는 무늬를 바탕으로 한 일반적인 디자인을 채택하는 등 많은 부분에서 터키의 카펫 직조인들은 이란의 카펫을 모방했다. 이란에서 사파위 왕조의 샤들은 가내 공업을 왕실이 통제하는 국가 산업으로 변형시켰다(도판 126). 샤 타흐마습(1524-76년 재위)은 직접 카펫 도안까지 했고 샤 압바스 1세는 이란의 모든 주요 도시에 카펫 공장을 설립했다.

전형적인 맘루크 왕조의 카펫은 크기가 크고, 조밀하게 자수되었고, 부드럽고 윤기 흐르는 양털이나 비단으로 만든 것이다. 사용할 수 있는 색은 진한 녹색, 연한 청색, 붉은색으로 제한되어 있었다. 가장 뛰어난 맘루크 왕조의 카펫들을 보면 대개 조밀하게 자수되어 있고 신비하게 반짝이는 복잡한 무늬가 있다(도판 127). 이러한 무늬는 중앙의 원형 무늬 — 그 안에 정사각형이 있고 정사각형 안에 8개의 꼭지점을 가진 팔각형 별이 있는 — 를 바탕으로 하고 있다.

15세기와 16세기에 활동한 맘루크 왕조 시대의 저자들은 카펫과 그 제작자에 대해 잘 몰랐기 때문에 카펫 제조에 대한 문헌 기록을 남기지 않았다. 또한 맘루크 왕조 시대 카펫 작품이 발견되기 전까지는 이집트에서 어떤 품질의 카펫이 생산되었는지 알 수 있는 자료도 없었다(도판 128). 자료가 부족하기 때문에 언제 최초의 맘루크 왕조 카펫이 생산되었는지 — 이르면 1450년, 늦으면 1517년(오스만 왕조가 이집트를 침략한 연도) — 에 대한 전문가들의 견해는 다르다. 대부분의 학자들은 이집트에서 최초로 맘루크 왕조 카펫이 생산되었다고 여기지만 일부 학자들은 시리아, 터키 또는 북아프리카에서 생산되었다고 생각한다. 아마도 맘루크 왕실의 주문(술탄 까이트바이Qaytbay의 치세에 일어난 예술과 건축의 부흥에 대한 일반적인 견해를 입증해 주는)과 같은 요소가 이 위대한 직물의 생산을 촉진했는지 추정해볼 수 있을 뿐이다.

맘루크 왕조의 카펫은 중앙에 기하학적 도형의 원형 무늬가 있는 카펫들 중 최초의 것이다. 이 원형 무늬는 태양같이 반짝이는 불꽃(왕권의 상징), 또는 중앙아시아의 만달라를 떠올리게 하는 정형화된 표현이나 안마당에 있는 분수를 형상화한 것이거나 카펫이 놓일 곳의 천장

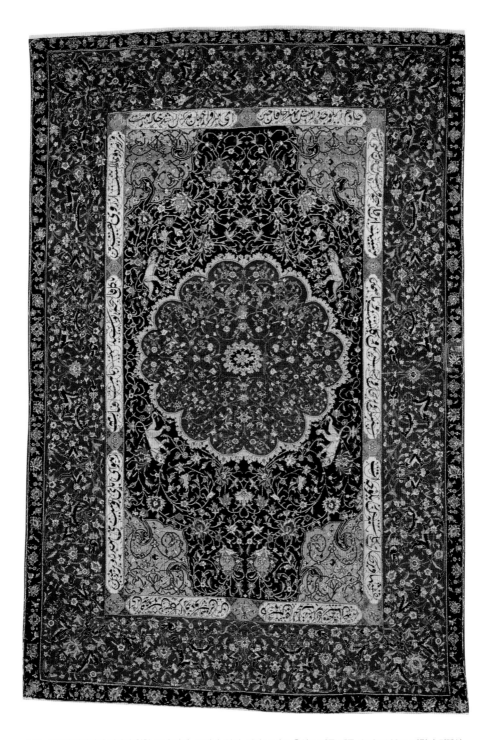

126. 이란의 카샨에서 생산된 원형 무늬 카펫, 16세기. 양털, 비단 그리고 은실로 만든 제품, 2.48×1.99m. 카릴리 컬렉션.

이것은 유목민 직조인들이 가장 입수하기 힘들었던 재료인 비단에 은실을 사용하여 직조한
섬세한 양모 파일 직물로, 커다란 궁전용 카펫이다.

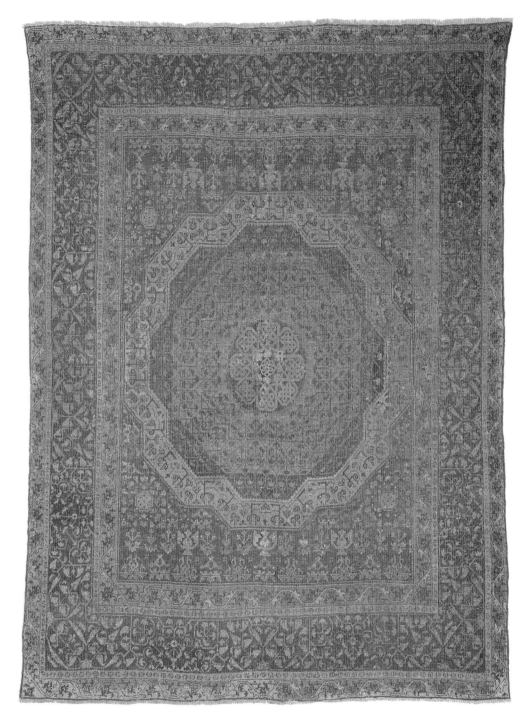

127. 이집트 맘루크 왕조의 파일 직물 카펫, 16세기. 2×1.5m. 데이비드 컬렉션.

이집트의 파피루스와 뾰족한 창을 모티프로 한 무늬가 잘 배열되어,
끊임없이 변화하는 장식의 보조 역할을 하고 있다.
이 카펫은 대단히 부유한 고객들을 위하여 제작된 고급 제품이다.

128. 팔각형 무늬가 있는 이집트 직물, 7-8세기. 양모와 아마 직물 제품, 105×108cm. 데이비드 컬렉션.

맘루크 왕조 카펫의 기본적인 특징인 정교한 팔각형은 그림에서 확인할 수 있는 것처럼 콥트인의 직물 무늬와 같은 좀더 단순한 팔각형에서 발전했을 가능성이 있다.

모습을 거울처럼 그대로 반사시킨 듯한 모습들이다. 궁극적으로 카펫의 팔각형은 바위의 돔을 상징하는 것이다. 이 카펫들이 실내용인지 실외용인지 여름용인지 겨울용인지, 벽걸이 천인지 식탁보인지 또한 알 수 없다. 역사학자들은 지금까지 맘루크 왕조 카펫의 무늬를 통해 맘루크 왕조 사회에 대한 어떠한 정보도 알아내지 못했다. 이러한 무늬는 그 자체로 아름답고 불가사의하며 간결하면서도 웅장하다.

장 샤르댕은 동양의 물질 문화에 대하여 이렇게 말했다. "모든 훌륭한 회화와 조각 작품, 선반 세공품과 자연을 단순하게 모방한 꾸밈없는 아름다움을 지닌 다른 많은 작품을 아시아 민족은 가치 있게 여기지 않는다. 그들은 이러한 것이 실용적이지 않다고 생각하기 때문에 고려의 대상으로 간주하지 않는다." 그러나 샤르댕의 이러한 견해는 공정하지 않은 것이다. 페르시아의 직물과 요업 제품, 금속 가공품을 예찬하긴 했지만 그는 자신의 이력상 회화나 조각만을 정식 예술로 간수하는 편견을 지니고 있었다. 때문에 그는 이러한 것들을 넓은 의미에서 예술로 간주할 수 없었다. 이슬람 예술의 역사는 무엇보다도 응용 예술의 역사이다. 지배자들과 왕의 도안가들이 적극적으로 이 예술에 참여했다. 직물과 요업 제품, 금속공예는 모두 미적인 이유에서 수집되고 진열되었다. 이 예술을 "비주류" 예술로 분류할 타당한 근거는 없다. 그러나 근대 이전의 이슬람 세계에서 예술 활동과 성취에 대해 가장 흥미를 자아내는 분야는 서적 예술이다. 다음 장에서 이 분야에 대해 다룰 것이다. 더구나 서양 예술의 역사에서 우리는 서적 삽화를 비주류 예술로 생각하는 경향이 있다. 그러나 앞으로 확인하겠지만 이슬람의 영토에서는 그렇지 않다.

문예 예술

10세기 초, 아랍의 역사학자 알-마수디는 직물과 요업 제품, 유리는 9세기 중반에 유행했다고 주장했다. 도자기를 장식하는 가장 일반적인 방법 중 하나는 그 소유자의 행운을 기원하거나 도덕적 가르침을 담고 있는 문구를 써넣는 것이었다. 이슬람 문화는 대단히 문예적이지만 다른 모든 중세 문화와 마찬가지로 광범위하게 전해오는 구전문화를 바탕으로 형성되었다. 당시에는 책을 소리 내어 있는 것이 일반적인 관습이었기 때문에 묵독하는 일은(참으로 그렇게 하려는 욕구는) 상대적으로 드물었다. 따라서 책에 있는 삽화를 보는 것은 일반적으로는 개인적인 행위로 취급되었지만, 읽는 것은 많은 사람이 들을 수 있는 공개적인 행위였다. 따라서 접시 바닥이나 잔 가장자리에 쓰인 "건강과 큰 행복" 혹은 "이것을 가진 이에게 영원한 행운" 등과 같은 글을 읽는 것은 동석한 사람을 소리내어 축복하는 행위였다(도판 129).

물건을 문자로 장식하는 풍습은 12세기 이후에 일반화되었다. 평범하고 경건한 말이나 교훈, 행운을 기원하는 문구가 대부분이었지만 재치 있는 말이나 심오한 사상을 표현한 문구도 있었다(도판 130). 티무르 왕조 시대에 생산된 어떤 사발에는 다음과 같은 재미있는 문구가 있다. "음식이 맛있다면 그것을 담고 있는 사발에 대해서 불평하지 마라." 하지만 장식된 글의 의미를 모두 쉽게 알 수 있었던 것은 아니다. 어떤 물건은 의미를 판독하기 힘든 서체로 장식되어 있었기 때문에 사람들은 그 의미를 해석하면서 긴 겨울밤을 보내거나 지루한 저녁 연회에서 그 의미를 알아맞추는 놀이를 했을 수도 있다. 때때로 아랍어 글자들은 인간 형상으로 위장되기도 했다(도판 131, 132). 심지어 예술가들

129. 이란 니샤푸르에서 나온 사발, 10세기, 유약을 바른 토기 제품, 높이 7.2cm, 직경 25.1cm, 카릴리 컬렉션.

130. 이집트의 필기구 함,
1300–05년경, 금, 은,
흑금으로 조각하고 상감한
두꺼운 황동 판,
6.5×7.9×33.2cm, 아론
컬렉션.

이 필기구 함은 소용돌이
장식과 작은 원형 무늬,
나스히체(이슬람식 필기체)로
쓰인 수많은 명각과 별이나
아라베스크로 장식되어 있다.
뚜껑 안쪽은 상자 외부보다
더 잘 보존되어 있는데,
"승신과 높은 관직, 끊임없는
영광으로 이어지는 행복의
상자를 열라. 이 필기구들은
부정에는 독약이 될 것이며
완강한 적을 정복할 수 있는
힘이 될 것이다"라고 쓰여
있다.

은 때때로 손으로 쓴 쿠파체Kufic(이슬람 세계에서 가장 오래된 서체와 비슷하게 보이는) 선을 이용해 접시와 잔을 장식하기도 했지만 그것은 순수한 장식용이었다. 이와 달리 글은 오로지 하나님과 새들만이 읽을 수 있도록 건물 모퉁이나 높은 곳에 적는다.

궁전과 무덤은 명각으로 뒤덮여 있다(도판 133). 이슬람 건축 연구가들은 거주하기 알맞도록 돌과 벽돌, 스투코로 만든 많은 건축물이 책 한 권의 내용을 담은 문자로 장식되어 있다는 놀라운 사실을 알게 됐다. 제5장에서 이미 논의되었던 바와 같이 알람브라 궁전은 아마도 이러한 현상을 가장 잘 보여주는 예일 것이다. 알람브라 궁전을 장식하고 있는 많은 시구는 나스르 왕조 시대 그라나다에서 궁정 시인이었던 이븐 잠락(1393년 사망)이 쓴 것으로 특별한 장소에 사용하기 위해 아껴두었던 것인 듯하다.

131. 사람 머리 모양으로 레터링한 헤라트Herati 물병, 1180-1200년경, 상감 세공을 한 황동 제품, 높이 40cm, 대영박물관, 런던.

이 물병의 세부 장식은 도판 112에 실려 있다.

132. 이라크 북부 자지라에서 나온 굽이 높은 컵, 13세기 초반. 상감 세공을 한 은제품, 높이 13.2cm, 카릴리 컬렉션.

활기 찬 사람 형상의 서체로 장식되어 있다.

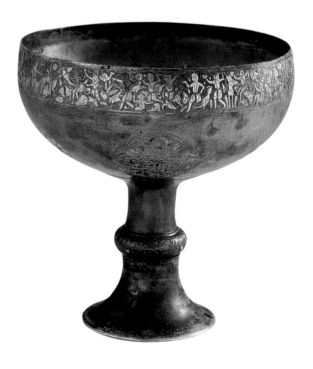

133. 터키 코니아에 있는 인세Ince 미나레 마드라사의 출입구 정면 세부 장식, 1260-65년경.

셀주크 투르크 왕조 시대에 모스크와 마드라사의 현관 장식을 화려하게 만드는 것은 관례였다. 여기에서 장식은 끈 모양의 서체로 구성되어 있다.

문예의 세계

이슬람 문예사에서 나딤nadim(대가를 받고 만찬 식탁에서 교훈적인 이야기나 재미있는 이야기를 해주는 교양인)과 자리프zarif(감식가)는 중요한 비중을 차지하고 있다. 그들은 바그다드, 카이로, 코르도바, 이스탄불, 이스파한의 거대한 궁전에서 일반인들의 취향을 좌우했다. 또한 궁정인들의 기호와 감수성을 충족시키기 위해 창작된 작품과 밀접한 관계를 맺고 있었다.

나딤과 자리프는 고급 문화계에서 중요한 인물로, 유럽의 미술 애호가와 미술품 감정가와 유사하다. 나딤은 박식하고 세련된 취향을 지닌

134. 니자미Nizami**(1209년 사망)의 시 〈일곱 개의 정자**Haft Paykar**〉에 등장하는 왕자 바흐람 구르**Bahram Gur**가 일곱 공주의 그림이 있는 큰 방으로 안내되는 장면을 소재로 한 페르시아의 세밀화.** 이란의 시라즈에서 1410년에 발행된 이스칸다르Iskandar 술탄의 명시 선집 채색 사본, 24×15cm. 카로우스트 굴벤키안 재단 박물관, 리스본.

이 삽화는 사냥을 끝낸 어느 날 전설의 왕자 바흐람 구르가 아름다운 일곱 명의 공주의 그림이 있는 신비한 정자로 들어가는 장면을 묘사한 것이다. 이 시에서 공주들(각자 다른 나라 출신임)과 사랑에 빠진 왕자는 그들 모두와 결혼하고 그들을 각기 다른 정자에 묵게 한다. 그후 공주들은 각자 그에게 한 가지씩 이야기를 들려주는데 이를 통해 그에게 사랑과 아름다움의 기준을 가르친다.

135. 이란의 요업 제품으로, 궁전 안마당을 본뜬 장난감으로 추정, 12세기. 길이 14.5cm, 국립 동양미술 박물관, 로마.

오늘날 박물관에 전시되어 있는 많은 유물은 나이루즈나 다른 축제일에 선물로 나눠주기 위해 만든 것으로 추정된다. 이 선물은 어린이들을 위한 것이다. 오늘날 남아 있는 건물, 사람, 동물 형상의 요업 제품 모형은 장난감이었을 것이다. 이븐 우쿠와의 《히스바》(97쪽 참조)에 따르면 "어린이 축제일에 판매되는 장난감 동물과 같은 점토 형상"의 판매는 금지되었다.

전문적인 좌담가로 경마용 말, 노예 소녀, 보석, 카펫, 의상, 유리 및 요업 제품의 가치를 판단하는 뛰어난 감식안도 갖고 있었을 것이다. 자리프의 예법은 사랑의 규약(도판 134)으로 서서히 변했고 자리프와 나딤 모두 3월 21일, 춘분에 행해진 이란의 나이루즈와 같은 축제일에 사랑이나 우정의 표시로 작고 간소한 선물을 교환했을 것이다. 전통적으로 이런 날에 사람들은 새 옷을 입고 우정의 표시로 선물을 교환했다(도판 135). 압바스 왕조의 칼리프들은 신하들로부터 선물받기를 기대했는데 어떤 신하는 경솔하게 그날 선물을 준비하지 않고 나타났다. 추분인 미흐르잔은 이라크와 이란에서 또 다른 선물 교환의 날이었다.

이와 같은 많은 선물에는 글을 적어 넣어 더욱 아름답게 꾸몄다. 바그다드에 거주했고 사랑의 예법에 대한 글을 쓴 자리프 알–와슈샤al-Washsha(860-936년)는 의복과 직물, 인장 반지에 자수나 황금빛 도료로 써넣는 시를 쓰기도 했다. 문학에 대한 조예가 대단히 높았던 중세 이슬람 궁정에서 조신들은 즉흥시를 지었고 그러한 시 가운데 많은 것이 물건을 장식하는 데 쓰였다. 직물, 특히 손수건인 만딜mandil에는 일반적으로 다음과 같은 시를 수놓았다.

나는 결코 눈물 닦기를 멈추지 않았던
사랑하는 이의 만딜이었네.
그는 자신의 입술에 묻은 와인을 닦아내던 나를
사랑하는 소녀에게 선물로 주었네.

11세기 이후로 나딤과 자리프의 개념과 활동에 대한 기록이 감소한

136. 한 쌍의 멋쟁이들이 묘사되어 있는 이란의 직물 세부 장식, 16–17세기, 우단 제품, 74.9×157cm, 빅토리아 앤드 앨버트 박물관, 런던.

샤 압바스의 통치 기간에 나태하고 우아하며, 술을 즐기고, 음악을 연주하거나 목적 없이 떠돌아다니는 멋쟁이들을 보여주는 문학 선집 초상화들이 만연했다. 압바스 왕조의 이스파한을 방문한, 약간 엄격한 취향을 지닌 이탈리아 사람 피에르토 델라 발레는 제5장에서 보았듯이 이란의 화가들이 그린 초상화의 "도발적인 자세"에 대하여 언급했다. 이 시기의 시들은 얻기 어려운 가장 사랑하는 사람 앞에 엎드려 우아하면서 우울한 집단을 찬양하는 경향이 있었는데 이것은 시각 예술에 반영되었다.

다. 그러나 이들이 아랍 중심부에서는 인기를 잃었지만 훗날 이들과 비슷한 역할을 하는 사람들이 페르시아에서 예술의 창조자이자 후원자로 활발하게 활동했음을 알 수 있다. 티무르 왕조의 군주인 후사인 바이까라Husayn Bayqara(1470–1506년 재위)의 젖형제이자 절친한 친우였으며 궁정에서 뛰어난 감식안을 지닌 것으로 이름을 날린 미르 알리 시르 나바이Mir Ali Shir Navai(1441–1501년)는 궁정 시인이자 화가들의 후원자였으며 건축 후원자였다. 16세기 이란의 세밀화 화가 아카 미라크Aqa Mirak는 사파위 왕조의 샤 타흐마습의 가까운 친구였다.

멋쟁이에 대한 예찬은 16세기와 17세기 사파위 왕조가 지배하는 제국에서 극치에 이르렀다(도판 136). 멋쟁이의 모습은 명화 선집의 주제나 요업 제품의 도안으로 인기가 있었다. 이들은 중국의 꽃병에 그려진 형상을 모방한, 콘트라포스토contr-apposto(인체가 비대칭적인 균형을 이루도록 감각적으로 왜곡해서 구성하는 표현법) 자세로 서 있는 모습으로 묘사되었다.

신하들과 차를 같이 마실 수 있는 친구에 대한 정보는 알–구줄리al-Ghuzuli의 《마탈리 알–부두르Matali al-Budur》(보름달의 떠오름)와 같은 미문학美文學 서적에 상세하게 수록되어 있다. 15세기 이집트에서 제작된 이 책에는 친구와 멋쟁이, 예쁜 여성, 정원, 훌륭한 가구, 체스, 담소 나누기, 즐거움을 주는 다른 것들에 관한 산문과 시가 수록되어 있었다. 알–구줄리가 함맘에 대해 언급한 내용은 미술사가에게 중요하다. 그에 따르면 대중목욕탕은 보통 프레스코화로 치장되었다고 한다. 그리고 이러한 프레스코화의 주제는 첫째 연인들, 둘째 목초지와 정원들, 셋째 사냥 장면의 묘사였다. 그는 고대 철학자들의 첫 번째 화두가 남성과 여성의 영혼을 강하게 하는 힘이었고 두 번째 화두는 그들의 육체적인 힘이었으며, 세 번째 화두는 동물적인 힘을 탐구하는 사람이었음을 언급했다. 이것은 비록 미숙하긴 하지만 미학적 이론이다. 그는 더 나아가 예술적인 그림은 치유의 능력을 갖고 있으며 우울증이나 망상, 사악한 생각으로부터 정신을 보호한다고 주장했다. 만약 자연에서 아름다움을 발견하지 못한다면 "그는 책이나 사원 또는 장대한 성을 그린 것과 같은 아름답고 예술적인 그림에 대해 명상하여야만 한다."고 주장했다.

미학의 표현

아름다움에 대한 개념은 대체로 학문적인 용어를 사용하는 문필가들에 의해 규정되었다. 반드시 예술적인 맥락에서는 아닐지라도 문학에서 미에 대한 토론을 발견할 수 있다. 혼란스럽게도 중세의 어떤 아랍어 사전에서는 "용해된 기름이나 녹은 기름, 또는 빵에 바른 다음 가열하여 녹인 기름"이라고 자밀jamil의 첫 번째 의미를 설명하고 있지만 자밀은 미를 뜻하는 아랍어이다. 세 자음으로 구성된 jml은 낙타에 관한 다양한 단어의 어원으로 자말jamal은 낙타를 가리킨다(도판 24 참조). 그러나 "놀라운" 또는 "불가사의한"을 뜻하는 아지브ajib는 미적인 인식을 나타내는 용어만큼 빈번히 사용되었다. 또한 앞으로 살펴보겠지만 아름다움에 대한 개념은 흔히 "균형"을 뜻하는 이티달itidal과 "조화"를 뜻하는 타나수tanasuh라는 개념과 긴밀한 연관이 있다.

미는 시각 예술의 맥락에서 거의 논의되지 않았다. 오히려 미에 대한 개념은 시 또는 일반적으로 여성의 형태로 표현되는 인간의 아름다움과 관련되어 공식화되는 경향이 있었다. 여성이 조형 미술에서 어떻게 묘사되었는지 고려해보면 초기 이슬람 궁전 특히 우마미야 왕조의 궁전을 장식한 프레스코화나 스투코 작품에 표현된 벌거벗은 여인의 형상이 얼마나 감각적이고 관능적이었는지 알 수 있다. 그러나 이러한 취향은 그 후 점차 사라졌고 살라딘과 바이바르스가 벌거벗고 음탕한 여성들이 묘사된 프레스코화로 장식된 알현실에서 신하들을 영접하는 것을 상상하기는 어렵다. 티무르 왕조와 초기 사파위 왕조 시대에 발달된 것과 같이 이란의 회화(도판 137)에서 여성은 가냘프고 단정한 모습으로 묘사되었다. 여성을 주제로 한 회화 작품은 대개 우의적인 메시지를 나타내고 있다. 예를 들면 15세기 이란의 수피 시인 자미는 유수프에 대한 줄라이카의 사랑에 대해 이야기했다. 그의 성적인 욕망을 일깨울 수 있을 것이라는 헛된 희망에 찬 그녀는 그를 유혹하기 위하여 자신의 방을 사랑을 나누는 그림으로 가득 채웠다. 그러나 자미와 그의 시를 그림으로 표현한 화가들은 그 이야기가 육욕을 나타내고 있다는 점을 중요하게 여기지 않았다. 자미가 각색한 이야기에서 유수프의 아름다움에 대한 줄라이카의 사랑은 곧 회개를 통해 하나님에 대한 사랑으로 바뀔 것이다. 여러 해 동안 외롭게 금욕 생활을 한 후에야 그녀는 유수프를 다시 우연히 만나게 되고 그 후에 하나님은 젊음과 아

름다움을 그녀에게 되돌려준다. 자미의 연애 이야기(이란의 화가들에게 인기 있는 주제임)에서 줄라이카는 하나님을 찾는 성스러운 아름다움에 열중한 정신을 상징하고 있다. 성욕은 이 문제와 아무런 관계가 없다. 따라서 라일라Layla와 마즈눈Majnun 또는 후마이Humay와 후마윤Humayun의 사랑 이야기와 같이 유수프와 줄라이카의 사랑 이야기 또한 비유적인 의미를 지니고 있다.

아랍 시인들 특히 페르시아의 시인들은 묘사의 대상이 된 사랑하는 여인에 대해 전체적인 인상을 표현하기보다는 애교 점, 머리카락, 뺨, 눈썹, 눈 등 얼굴에서 가장 뛰어난 부분만을 예찬했다. 그 대신에 달과 같은 얼굴, 삼杉나무와 같은 가냘픈 허리, 사냥꾼의 은신처처럼 곱슬한 머리카락 등 각각의 이목구비에 대한 상세한 묘사가 발달했다. 페르시아의 시에서 이상적인 아름다움을 지닌 것으로 묘사된 여성은 페르시아 세밀화 화가들의 작품에서 나타나는 것처럼 입이 너무나 작아서 어떻게 숨을 쉬나 싶을 정도였다.

그럼에도 불구하고 인간의 아름다움에 대한 더욱 깊은 관찰이 이루어졌다. 9세기에 평론가 알-자히즈al-Jahiz는, 사전에서 "배가 작고 살

137. 사발의 물을 먹고 있는 강아지와 이를 지켜보는 한 여성을 소재로 한 《미르 아프잘 투니Mir Afzal Tuni》 문학 선집의 그림에 실린 삽화, 이란, 1640년경. 채색 사본, 11.7×15.9cm. 런던, 대영박물관.

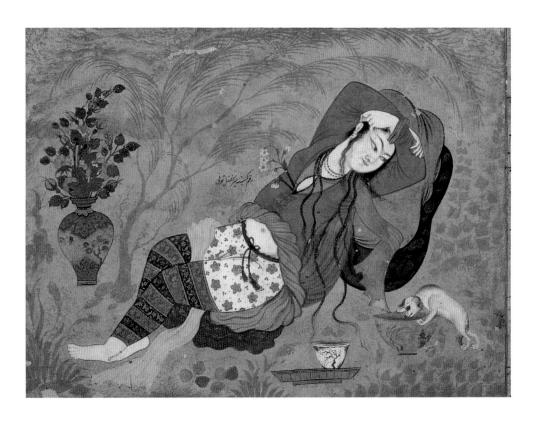

집이 탄탄한" 여성으로 표현되는 마즈둘라majdula를 더 좋아한다고 말했다. 알–자히즈는 (아마도 그리스 철학에서 유래된 개념인) 이상적인 균형에 대해 논했던 듯하다. 그에 따르면 이상적인 여성은 "우아하고 균형 잡힌 모습으로 어깨는 대칭적이며 등을 곧게 펴고 있고(그래야만 한다) 또한 너무 살이 쪄서도 너무 말라서도 안 된다." 마즈둘라는 또한 다음과 같이 묘사되었다. "상체는 식물의 줄기 같고 하체는 모래 언덕 같다." 그는 지나친 것은 추하다고 생각했다. "중용은 한 사물의 균형에 존재한다." 인간의 육체에 대한 이러한 논평 이외에도 그는 다음과 같은 말을 남겼다. "설계와 구성에서 균형을 중시하는 것과 마찬가지로 또한 건축물, 카펫, 자수, 옷 또는 운하 등에서도 균형을 중시해야 한다." 13세기의 의사 압드 알–라티프 알–바그다디Abd al-Latif al-Baghdadi 또한 균형과 비례를 강조했다. 비록 그가 논의한 조각 작품은 이슬람 이전 시대나 파라오 시대의 이집트 사람들이 만든 작품이었지만 조각과 관련된 아름다움을 이례적으로 다루었다. 그는 이 조각상들의 "형태, 정확한 비례와 자연과 비슷한 면"을 칭찬했다. 자연과 마찬가지로 예술에서 아름다움은 조화로운 비례의 산물이다.

중세 아랍의 기록을 살펴보면 미에 대한 논의에서 동일한 말이 반복되는 것을 알 수 있다. 14세기의 철학자이자 역사가 이븐 칼둔은 음악에 대한 논문에서 다음과 같이 말했다.

> 만약 시각의 대상이 그 질료에 어울리는 조화로운 형태와 선으로 이루어져 있다면, 즉 완벽한 조화와 배열을 이루고 있다면 — 아름다움과 사랑스러움을 의미하는 용어가 감각적 지각의 대상에 사용될 때 — (시각의 대상)은 (그것을) 인식하는 정신과 조화를 이룬다. 따라서 정신은 그것과 조화를 이루는 대상을 지각함으로써 기쁨을 느낀다.

이븐 알–하이삼Ibn al-Haytham은 11세기 광학光學에 관한 독창적인 논문의 저자로 동일한 주제를 다룬 자신의 논문에서 다소 실망스러운 견해를 피력했다. 태양, 달 그리고 별들이 방출하는 것과 같이 빛은 아름답다. 색은 아름다움을 만들어내고 염색한 의복도 마찬가지이다. 입체성, 크기, 독립성, 그리고 동작은 모두 한 사물의 아름다움에 기여할 잠재적인 가능성을 지니고 있다. 어떤 사물의 아름다움은 배열과 구도

에 의해 좌우된다(예를 들면 멀리 떨어져서 보면 사물의 결점이 눈에 잘 띄지 않는다). 위치와 배열은 절대적으로 중요하다. 따라서 서예에 서 "아름다운 서체는 오직 배열에 따라 결정되기 때문에 그것만 고려 하면 된다. 서체의 아름다움은 글자 모양보다 구도에 달려 있다. 비록 글자 모양이 훌륭하지 않더라도 서체는 규칙적인 구도로 이루어졌을 때 아름답다고 간주된다. 마찬가지로 눈에 보이는 사물의 형태는 단 지 부분들의 구도와 배열로 인해서만 아름답고 매력적인 것으로 느껴 진다."

서예

시인과 미문학자美文學者가 화가나 건축가보다 훨씬 높은 지위를 누 렸을 뿐만 아니라 문학 작품의 필사생인 서예가 역시 보다 높은 지위 를 향유했다. 서예는 영마靈魔 또는 마술사에 의하여 원숭이로 변한 어떤 왕자가 이상한 항구에 도착한 이야기가 실려 있는 《천일야화》의 "두 번째 이슬람의 금욕파 수도사"에서 찬양되었다. 이 이야기의 주인 공은 도착한 항구에서 펜과 종이를 움켜쥐고 리까riqa, 무하까끄 muhaqqaq, 라이하니rayhani, 나스키naskhi, 툴루스thuluth, 투마르 tumar 서체로 연속적으로 시를 써서 자신의 진정한 인간성을 나타냈 다. 게다가 원숭이로 변한 왕자는 자신이 쓴 시에서 다음과 같이 서예 를 비유적으로 표현했다.

유일하시며 비할 것이 없으시고 영원하신 하나님의 이름을 걸고,
나는 맹세했노라, 글을 쓰기 위하여
나를 사용하는 자는 하나님의 축복을 받을 것이다.
하나님께서는 그 펜으로 쓴 획劃 중 하나라도 갖고 있는
모든 사람의 생계를 보살펴주시리라.

가장 오래된 아랍어 서체는 쿠파체로, 직선적이며 초기 형태는 땅딸 막했다. 직선적인 서체 모양이 암시하듯 쿠파체는 고대 아라비아 금석 문의 비명체碑銘體에서 비롯된 것이다. 가장 오래된 《꾸란》은 쿠파체 로 쓰였고 대략 11세기까지 쿠파체는 《꾸란》을 필사하는 데 사용된 유일한 서체였다. 그것은 마그레브(북부와 북서부 아프리카)에서 사

138. 이븐 무꿀라의
균형잡힌 서체의 체계.

용된 유일한 서체였지만 동쪽의 땅에서 《꾸란》과 다른 책은 초서체草
書體로 제작되었다. 12세기 이후 쿠파체는 건축물과 물건을 장식하고
마법과 부적을 만드는 데 쓰였지만 나스키는 일반적으로 서적에 사용
되었다.

　원숭이로 변한 왕자가 시연한 여섯 가지 서체는 "서예의 선각자"인
이븐 무끌라Ibn Muqla(886-940년)의 유명한 여섯 가지 서체에 필적한
다. 이븐 무끌라는 완벽하게 균형을 갖춘 서체의 원리를 규명한 바그
다드의 고관이었다(알-카트 알-만숩al-khatt al-mansub, 도판 138). 이
븐 무끌라는 종이 위에 펜(붓)으로 눌렀을 때 남은 장사방형長斜方型
의 잉크(먹) 반점을 단위로 삼았다. 서체에 따라 글자 알리프alif(영어
의 알파벳 "a"에 해당하는)의 높이는 장방형 반점 3개와 12개 사이에
해당되었다. 이븐 무끌라를 선각자라고 여겼던 이븐 자위Ibn Zayyi가
이븐 무끌라의 "선물은 벌이 벌집을 지을 때 받는 영감에 필적하는
것"이라고 말했을 때 틀림없이 그 장방형을 염두에 둔 것이다. 이제 이
븐 무끌라(도판 139) 서체를 상세하게 설명한 여섯 가지 필체를 살펴보
면 나스키 즉 "습자본 서법"은 공무를 볼 때 서기들과 삯일하는 필경
생들이 주로 사용한 서체로 부지런히 일하는 사람의 필체 같은 데가
있었다. 둥근 모양의 나스키체는 13세기에 그 정점에 달했다. 툴루스
즉 "3분의 1"은 커다란 초서체였다. 그것은 기념 건축물의 명각과 《꾸
란》의 황금빛 글자에 많이 사용되었다. 라이하니 즉 "나륵풀basil 식물
의"라는 뜻의 서체는 나스키가 우아하게 발전된 서체로 《꾸란》을 기록

139. 서체 표본.
위에서 아래로
쿠파, 나스키, 라이하니,
무하까끄, 툴루스 서체.

140. 나스탈리끄 서체의 장식적인 표본. 빅토리아 앤드 앨버트 박물관, 런던.

전해오는 이야기에 따르면 예언자 무함마드의 사촌 알리Ali의 꿈에 이란의 서예가 미르 알리 타브리지Mir Ali Tabrizi(1346년 사망)가 나타나 나스탈리끄 서체를 전수했다고 한다. 독학으로 유명한 서예가가 된 티무르 왕조의 군주 바이순꾸르(1434년 사망)는 이 서채를 헤라트에서 장려했다. 그 후 이것은 이란의 필사본에서 사용된 표준 서체가 되었다.

하는 데 대단히 자주 사용되었고 때때로 물건을 장식하는 데 사용되었다. 이 서체의 길고 얇은 수직선은 점차 가늘어져 끝이 뾰족해졌다. 글자 모양이 둥근 무하까끄 즉 "확실한"이라는 뜻의 서체는 《꾸란》을 만드는 데 사용되었지만 다른 데에도 간혹 사용되었다. 리까 서체는 필기체로 사용되었고 장식적인 용도로는 결코 사용되지 않았다. 원숭이로 변한 왕자가 투마르tumar(왕이 서명할 때 쓰는 커다란 서체)를 숙련된 솜씨로 써 보였지만 이븐 무끌라가 여섯 번째로 선호한 서체는 대법관이 사용한 법원 서체 타우끼tawqi 즉 "서명"이었다. 나스탈리끄 즉 "아래로 늘어진 상태"라는 뜻의 서체(이것은 문외한에게 녹은 아이스크림과 비슷하게 보일 수 있다)는 14세기 말엽에 발달했고 특히 이란에서 선호되었다(도판 140).

그러나 그 서예가는 전형적인 여섯 가지 서체와 나스탈리끄 이외의 서체도 능숙하게 구사할 수 있었다. 장식적인 용도나 사람들을 깜짝 놀라게 하기 위하여 사용된 온갖 서체들이 있었다. 구바르ghubar(먼지)는 《꾸란》의 모든 내용을 달걀 하나에 기록할 수 있을 정도로 글자가 작은 서체로 세밀화에 사용되었다. 구바르의 초기 용도 가운데 하나는 전서구傳書鳩를 통한 서신 교환을 위한 것이었다. 편지봉투를 봉인할 때 사용하려고 개발한 왼쪽의 것이 오른쪽의 것을 비추는 마쿠스makus, 즉 거울 서체는 건축물의 명각에 사용되었다. 샤트란지shatranji 즉 서양 장기판 서체(도판 141)는 쿠파체를 봉인된 정사각형 내에서 회전시켜 대칭 형태로 만든 것이다. 나스탈리끄에서 발전한 시카스타shikasta, 즉 "고르지 않은 형태"라는 의미의 서체는 발음 구별 부호를

141. 패널 벽 타일.
(아프가니스탄의
헤라트 지역의) 가자르가에
있는 압둘라
알-안사리Abdullah
al-Ansari의 15세기 묘에서
나온 정사각형의 쿠파체인
샤트란지 서체로 장식되어
있다.

필요 없게 만드는 형태가 뚜렷한 서체이다. 긴 수직선으로 이루어진 정교한 투그라이tughray 서체는 문서의 위조를 방지하고 그것이 진짜 임을 증명하는 수단으로 오스만 투르크 왕조의 관리들에 의하여 발전 되었다.

서예의 발전: 10-13세기

수집가들은 유명한 대가들의 서예 작품을 찾았고 이븐 무끌라의 작품 은 특히 높은 가격을 받았다. 서예 작품에 대한 수요와 높은 가격은 위 조품 제작을 불러왔다. 예를 들면 알-무자우위르al-Muzawwir(위조자) 라고 불린 무함마드 이븐 무함마드 알-아흐다브Muhammad ibn Muh-ammad al-Ahdab(981년 사망)는 뛰어난 위조술로 혼란을 불러일으켰다 고 한다. 종이를 오래된 것처럼 보이게 하는 기술 또한 발전했다. 수집 가들과 위조자들을 유혹하는 것 외에도 서예는 오랫동안 그 교육과 감 정업鑑定業에 대한 문헌이 제작된 유일한 예술이었다.

이븐 무끌라 이후의 세대 가운데 유명한 문학자인 아부 하이얀 알-타우히디Abu Hayyan al-Tawhidi(1009/10년 사망)는 서예에 대한 당시

의 조언과 과거의 금언을 집대성한 논문을 썼다. 알−타우히디는 갈대 펜의 모양과 준비, 글자의 형성, 손을 보호하는 데 필요한 물건, 낮잠 의 유용성과 같은 문제에 대한 여러 가지 견해를 총망라했다. 한 항목 에서 그는 "서예는 어려운 기하학이다"라고 썼다. 또 다른 항목에서는 무거운 동작을 경쾌한 동작과 혼합하거나, 또는 무거운 동작을 하기 위하여 경쾌한 동작을 줄이며, 한 박자 빨리 혹은 한 박자 느리게 호흡 을 조절하며 작업을 하는 서예가는 음악가와 비슷하다며 서예를 음악 과 비교했다. "서예 기술을 통해 그는 섬세한 마음과 연관된 가장 정교 한 감각을 표현하고 있다."

서예가들은 적어도 14세기까지 화가들보다 더 높은 지위를 누렸다. 알−타우히디와 동시대인인 이븐 알−바우와브Ibn al-Bawwab(1022년 또는 1032년 사망)는 집(추측상 프레스코화)을 소재로 그림을 그리는 화가로 출발했지만 곧 서적 화가가 되었고 그 다음에는 서예가가 되었 다. 그는 이븐 무끌라가 피력한 미학을 발전시키고 다듬었으며 서예에 서 무사나바흐 musanabah(균형), 마까디르 maqadir(크기), 바야다트 bayadat(간격)의 중요성을 강조하는 송시頌詩를 썼다.

1022년 또는 1032년에 이븐 알−바우와브는 "소멸의 문필업을 끝내 고 (필기자筆記者의) 불멸不滅의 집을 향하여 여행을 떠났다." 그 다음 시대의 위대한 대가 야꾸트 알−무스타시미Yaqut al-Mustasimi(1299년 사망)는 바그다드의 마지막 칼리프에게 고용된 서기로 투르크인 환관 이었다. 야꾸트는 나스키 서체와 관련된 모든 문제의 최종적인 중재자 로 유명했다. 1258년에 바그다드가 함락된 이후 예술적인 서예 제작의 위대한 중심지들이 동쪽 지역에서 발견되었다. 야꾸트는 일한 왕조에 봉사한 여섯 가지 서체의 대가인 여섯 명의 제자를 길렀다고 한다.

채색 사본

현존하는 가장 오래된 아랍의 채색 서적의 출간 연대는 11세기로 거슬 러 올라간다. 압드 알−라흐만 이븐 우마르 알−수피Abd al-Rahman ibn Umar al-Sufi가 쓴 천문학 서적 《키탑 수와르 알−카와킵 알−타비타 *Kitab Suwar al-Kawakib al-Thabita*(항성들의 모양에 관한 서적)》는 1009년에 출판되었다. 그러나 그보다 훨씬 이전에 《꾸란》은 이미 가장 자리 장식과 권두삽화뿐만 아니라 장章의 표제標題들과 절節의 구분

을 표시하는 도안으로 장식되었다. 이러한 장식은 대개 추상적이었다. (그러나 연대가 불분명한 《꾸란》의 권두삽화의 일부분이 최근 예멘에서 발견되었다는 데 주목해야 한다.) 9세기와 10세기 파티마 왕조의 회화들과 파피루스에 그려진 그림의 단편 또한 남아 있다. 그 중 어떤 것은 유치한 낙서이지만 다른 것들은 명백히 서적 삽화이다.

8세기 이후에 이루어진 종이의 보급은 지식의 전파를 도왔고 책값을 떨어뜨렸다. 8세기 중반에 이미 압바스 왕조 군대의 포로가 된 중국 군인들이 종이 제조법을 전파했지만 대부분의 책이 종이로 제작되어 책의 보급이 원활하게 된 것은 10세기 중반 이후의 일이다.

이 시점 이전에 삽화가 수록되어 있는 서적이 이슬람 세계의 중동에서 배포되었다는 것은 분명한 사실이다. 규모가 큰 그리스도교 공동체가 삽화를 수록한 서적을 계속해서 출판하고 구매했고, 이슬람의 삽화가 수록된 서적은 그리스도교인의 서적 삽화 기술과 수법의 영향을 많이 받았다. 비록 책은 남아 있지 않지만 마니교도가 제작한 삽화가 수록된 서적도 지속적으로 배포되었다.

사산 왕조의 삽화 제작 관례는 이슬람 시대에도 지속되었다. 알-마수디al-Masudi는 915년 또는 916년에 이란의 도시 이스타크르에서 731년에 우마이야 왕조의 칼리프 히샴Hisham을 위하여 아랍어로 번역된 역대 이란 왕들의 역사서를 우연히 발견한 과정에 대해 기록했다. 이 서적에 실려 있는 사산 왕조의 왕위 계승 순서가 기록되어 있는 연대표에는 27명의 사산 왕조 지배자들의 초상이 수록되어 있다. 연대기 기록자 알-타바리al-Tabari는 압바스 왕조의 한 장군이 우상과 삽화가 실려 있는 서적을 소유하고 있다는 이유로 고발당하자 재판관도 인기 있는 인도의 동물 우화를 번역한 책으로 삽화가 실려 있는 채색 사본 《칼릴라 와-딤나Kalila wa-Dimna》를 갖고 있다고 지적하여 스스로를 변호했다고 841년에 기록했다(도판 142). 그러나 남아 있는 증거에 입각하면 (물론 이것은 확신하기 어렵다) 1200년경부터 서적에 삽화를 수록하는 것이 일반화된 듯하다. 이와 마찬가지로 1350년경에야 아랍에서 서적 삽화의 열풍이 막을 내렸지만 사본에는 계속해서 삽화가 실렸다. 하지만 이러한 삽화는 고급 예술보다는 민속 예술에 가까웠고 그 기예는 보잘것없었다.

《꾸란》의 채식彩飾 예술은 맘루크 왕조의 술탄과 몽골 일한 왕조의 후원 아래에서 13세기와 14세기에 절정에 달했으며 서예가와 화가로

142. 《칼릴라 와-딤나》의
1429년 헤라트 판版에
나오는 '여우와 북'. 채색
사본, 28.7×19.7cm. 톱카피
사라이 도서관, 이스탄불.

인도로부터 유래된 이 동물
우화 선집을 8세기 말에
이븐 알-무까파bn
al-Muqatta이 페르시아어를
아랍어로 번역했다. 아랍어
판본은 다시 계속해서 (다시
페르시아어로 번역되는 것을
포함하여) 여러 가지 다른
언어로 번역되었다. 본문이
확정된 판은 없다. (분명
14세기에 제작된) 어떤
필사본 판에서 이븐
알-무까파는 "다양한 색채와
그림물감을 사용해서 묘사한
동물 형상은 왕을 매우
즐겁게 하며 왕의 즐거움은
이 삽화를 통해 더욱
커진다"고 말하며 그 장점을
옹호하고 있다. 그는 또한 그
원본의 인기가 화가들과
필사자들에게 일거리를
제공할 것이라는 희망을
표현하고 있다. 그러나 보다
오래된 필사본에는 이러한
권고가 실려 있지 않기
때문에 그것은 또 다른
전문가가 삽입한 문구로
추정된다. 《칼릴라
와-딤나》가 "왕들의
마음"에만 호소하지 않았다는
것은 남아 있는 사본의
숫자와 출처로부터 명확히
드러난다.

이루어진 작업조作業組들이 금과 은으로 아낌없이 서적을 치장하는
작업에 종사했다.

교육 작품들과 손으로 쓴 채식

삽화가 실려 있는 서적은 대부분 교육 서적으로 논픽션 작품이었다.
삽화는 이슬람 이전 시대에 그려졌고 이미 삽화가 들어간 작품이 종종
출간되었다. 따라서 돌팔이 의사가 저술한 《키탑 알-디르야끄Kitab al-
Diryaq》(독극물 해독제에 대한 서적)에는 1199년에 이미 삽화가 수록
되었다(도판 143). 마찬가지로 서기 77년에 저술된 자연 요법에 관한 서
적인 디오스코리데스Dioscorides의 《드 마테리아 메디카De Materia
Medica》에는 훌륭한 삽화가 실려 있다. 그러나 이 경우 삽화의 용도는

여러 종류의 식물과 사물을 알아보기 쉽게 하는 것이었다. 하지만 대개의 경우 삽화의 기능은 장식이나 내용을 강조하는 것이었던 듯하다. 예를 들면 1224년에 제작된 디오스코리데스의 《드 마테리아 메디카》 필사본에는 어떤 사람이 들개에 물린 것을 소재로 한 것과 같은 훌륭한 풍속화가 실려 있다.

143. 아마도 이라크 모술에서 출토된 듯한 것으로, 한 명의 지배자와 궁정 생활을 묘사한 돌팔이 의사가 쓴 《키탑 알–디르야크》의 속표지 앞에 있는 권두 삽화, 13세기 중반. 채색 사본, 32×25.5cm. 국립 도서관, 빈.

군주가 신하들보다 더 크게 그려져 있는 사회적인 화법의 한 예이다.

약, 동물원, 제철술蹄鐵術, 철학에 대한 서적에 실려 있는 삽화에는 일반적으로 그리스 양식과 비잔틴 양식 서적 삽화의 전통을 차용한 흔적이 배어 있다. 따라서 현자들과 의사들은 그리스도교 목사와 같은 자세로 묘사되어 있다. 작가의 초상화 또는 후원자의 초상화들이 자주 아랍 필사본의 권두삽화로 크게 실렸는데 이것은 아랍의 화가들이 오래된 관행을 따랐기 때문인 듯하다. 따라서 1229년에 제작된 《드 마테리아 메디카》 필사본에 있는 디오스코리데스가 그린 작가의 초상화는 어떤 그리스도교 복음전도사의 초상화를 모방한 듯하다.

알–자자리의 자동 기계 장치에 대한 12세기 말의 서적과 전투에 대한 편람은 삽화가 실려 있는 다른 형태의 논픽션에 속한다. 비록 자동 기계 장치의 제작에 관한 알–자자리의 서적이 맘루크 왕조 시대에 유행했지만 자동 기계 장치가 실제로 제작되었거나 유행했다는 증거는 거의 없다. 따라서 이러한 삽화들은 실용적인 용도보다는 순수하게 장식적인 용도로 제작된 것 같다. 마찬가지로 맘루크 왕조의 군사 교범教範에 전투 배치의 계획에 대한 내용이 실려 있었지만 그것은 이슬람 이전의 군사 서적에서 차용한 매우 오래된 것이었다. 작고 아담한 연못 주변을 말을 타고 질주하는 사람들을 그린 삽화에 대해 말하자면 전투에 대한 결의를 다지기 위한 것이기보다는 시각적 쾌감을 위해 제작된 것이다. 일반적으로 왜 특정 서적에만 삽화가 수록되었는지, 또 수록된 삽화의 형태를 결정하는 요인인 무엇인지에 대한 의문이 제기되었다. 서적에 삽화를 싣는 횟수가 증가한 원인 가운데 하나는, 이슬람 시대 이전에 이미 프레스코화 형식이든 다른 형식이든 간에 텍스트

에 회화적 요소를 삽입하는 전통이 있었다는 데서 찾을 수 있다. 서적에 삽화를 넣은 이유는 (그리고 이것은 특히 권두삽화에 해당된다) 판매를 위해 독자의 시선을 끌기 위해서인 듯하다. 이런 관점에서 보면 삽화는 현대의 책 표지와 비슷한 역할을 했다.

상상의 산물에 삽화 넣기:
《칼릴라 와-딤나》, 《마까맛》, 《샤흐나마》

픽션 작품에 삽화를 수록한 예는 비교적 드물다(가령 중세에는 《천일야화》에 삽화가 결코 수록되지 않았다). 그러나 두 편의 아랍 문학 걸작에는 자주 삽화가 수록되었다. 《칼릴라 와-딤나》에 대해서는 이미 이야기한 바 있다(도판 142). 남아 있는 것 중 가장 오래된 아랍의 채색 사본인 《칼릴라 와-딤나》가 1200-20년에 제작되었다. 그러나 이 책이 만들어지기 전에 이미 삽화가 서적에 실렸고, 그 책에 수록된 동물 그림은 이슬람 이전 시대의 삽화를 싣는 전통을 따라 제작되었다는 여러 가지 단서가 있다. 그러한 삽화를 제작할 때 동물 우화 선집과 비슷한 인도의 《판차탄트라Panchatantra》에 나오는 장면을 묘사한 5세기에서 8세기까지 제작된 판지켄트(트란속사니아 - 소그디아나는 특히 6세기

144. 이집트 또는 시리아의 《칼릴라 와-딤나》에 나온, 어머니로부터 충고를 듣는 사자, 1354년. 채색 사본, 17×20cm. 보들리언 도서관, 옥스퍼드.

부터 8세기까지 문명이 번창한 사마르칸트와 부하라에 있는 도시 지역이다)에 있는 소그드의 프레스코화를 참고했다. 현존하는 가장 오래된 채색 사본이 1200-20년 사이에 제작되었다는 것은 놀라운 사실이다. 이보다 이전에 제작된 사본은 너무나 인기가 있었기 때문에 여러 사람의 손을 거쳐 전해지고 돌려 읽힌 탓에 훼손되었다. 《칼릴라 와-딤나》에서 삽화는 단지 이야기의 극적인 순간들에만 수록되었고 동물 주인공들은 도식적인 풍경들 속에서 격식 있게 배치되는 경향이 있다. 이븐 알-무까파Ibn al-Muqaffa가 8세기에 번역한 많은 판본들은 공조, 적에 대한 경계 그리고 전투작전 등에 대한 충고가 담긴 궁중의 음모를 파헤치고 있다. 그것은 "군주를 위한 귀감"으로 불렸지만 문체론상

145. 바그다드에서 출판된 알-하리리의 《마까맛》의 셰퍼Schefer 사본에서 나오는 마을 풍경, 1237년. 채색 사본, 34.8×26cm. 국립 도서관, 파리.

《마까맛》의 제목은 보통 "수업"이라고 해석되는데 엄밀하게는 "성적표"를 뜻한다. 주인공들은 서 있는 상태로 서로에게 말을 한다. 이 책은 화자인 알-하리스가 아부 자이드라고 불린 거침없고 교활한 늙은 악한을 계속해서 마주치고도 알아보지 못하는 다양한 장소를 배경으로 한 50개의 짧은 장들로 구성되었다. 이러한 우연한 만남은 아부 자이드의 (또는 실제로 알-하리리의) 놀라운 감언이설, 능숙한 익살, 넌지시 던지는 말, 그리고 다른 형태의 말장난을 과시하기 위한 장치이다. 구문은 많은 단어의 의미가 분명치 않아 주석을 필요로 하는 복문複文이며 이야기 속에 행동은 그리 많지 않다. 그리고 남아 있는 총 11편의 삽화가 실린 《마까맛》이 1223년과 1350년경 사이에 발간되었는데 이 책들은 과거에 그랬던 것만큼 삽화가 많이 실려 있지 않은 점에서 특이하다.

의 모범으로 간주된 그 서적을, 칼리프와 군주들에게 고용된 관료들과 서기들이 더 많이 읽었다. 대개의 경우 그 서적과 거기에 수록된 삽화의 독자층은 상당히 신분이 높은 계급이었다는 것이 틀림없다.

어린이들이 이 책의 주 독자층이었는데, 《칼릴라 와-딤나》나 《마까맛Maqamat》(수업修業) 같은 책은 부유층 어린이를 위해 제작되었을 가능성이 있다. 《칼릴라 와-딤나》는 훌륭한 아랍어 교본이었다. 후자의 사본 가운데 하나에 실려 있는 서문에서 이븐 알-무까파(또는 그를 흉내낸 후대의 저자)는 왜 그가 동물 우화에 대한 서적을 출간했는지 설명하고 있다(도판 144). 첫째로 동물을 의인화하여 어린이들의 흥미를 유발하고 둘째로 "다양한 색채와 그림물감을 사용해서 묘사한 동물의

형상은 왕을 매우 즐겁게 하며 왕의 즐거움은 이 삽화를 통해 더 커진다."고 그는 주장했다.

《마까마maqama》 이야기에 나오는 바디 알-자만 알-하마드하니 Badi al-Zaman al-Hamadhani(968-1008년)의 풍속화를 모방한 바스라 출신의 알-하리리(1054-1122년)가 쓴 《마까맛》(도판 145)의 채색 사본 가운데 13세기 초 이전에 제작된 것은 모두 소실되었지만 이 작품은 삽화가 수록된 픽션 작품의 대표적 걸작이다. 때때로 화가들은 알-하리리의 이야기에서 그다지 중요한 비중을 차지하지 않는 형상을 선택했다. 예를 들면 39번째 "수업"에서 화자인 알-하리스al-Harith는 이름 없는 섬에 정박한 배에 탔다. 1237년에 이라크에서 제작된 《마까맛》에 실린 유사한 삽화에는 화가의 상상력의 산물이라는 것을 제외하고는 본문에는 나와 있지 않은 탐욕스러운 사람들, 스핑크스와 같은 괴물이나 원숭이가 비중 있게 묘사되어 있다. 그럼에도 불구하고 《마

까맛》의 등장 인물 가운데 늙은 악당 아부 자이드와 알-하리스의 모습은 모스크, 도서관, 법정, 여인숙, 교실 등을 배경으로 책 속 이야기의 세계보다 한층 더 독자의 세계에 가깝게 묘사되어 있다.

이 작품의 서문에서 알-하리리는 교활한 악당 아부 자이드의 이야기를 통해 도덕적 교훈을 주고자 우화 형식을 택했다고 썼다. 대부분 경우 《꾸란》을 무사히 암기한 아이들은 문법적으로 더욱 복잡한 《마까맛》의 본문을 암기해야 했다. 이것은 아랍어 교본으로 사용된 서적에 수록된 삽화가 어린이들의 흥미를 유발하고, 책의 줄거리를 쉽게 이해할 수 있도록 도움을 주는 역할을 했다는 것을 다시 한 번 보여준다.

1010년경에 피르다우시가 저술한 《샤흐나마》는 5만에서 6만3천 정도 연구로 구성된 세계 문학사에서 가장 긴 시詩로 추정된다(고정된 원문은 없다). 이 책은 지상 최초의 왕이었던 가유마르스Gayumars의 이야기로 시작되어 "국왕이 성직자가 된" 때, 즉 아랍의 무슬림 군대가 이란을 정복한 시대에서 끝나는데 이란의 역사에서 전설적인 부분을 다루고 있다. 아랍인과, 옥수스 강 북부에 거주했고 고대 이란인의 영원한 적이었던 투란Turan 어족語族에 속하는 투르크인에 대한 피르다우시의 적의는 절반은 아랍인이며 식인食人을 한 자하크Zahhak 왕의 초상화에 명백하게 표현되어 있다. 《샤흐나마》는 전투, 사냥, 향연을 통해 왕과 전사의 세계를 묘사하고 있다. 그러나 피르다우시는 자신의 시에서 존경할 가치가 없는 왕들이 마지못해 충성하는 신하들에게 부여한 과제를 자주 다루고 있는데 여기서 그는 맹목적으로 왕들을 찬양하지는 않았다. 화려한 구경거리와 호전적인 허세를 넘어서는 더욱 심오한 차원에서 그는 자신의 시를 통해 운명과 우주의 난해함에 대해 노래했다.

피르다우시는 시 창작을 위해 구전 문학과 지금은 소실된 문예 자료들을 참고했고 시각 자료들도 이용한 듯하다. 이슬람 이전과 이슬람 초기에 그려진, 이란의 먼 옛날의 전설에 나오는 각각의 이야기가 묘사된 프레스코화는 같은 이야기를 삽화로 그린 서적 화가뿐만 아니라 피르다우시가 시를 쓰는 데도 영향을 주었음이 틀림없다. 예를 들면 니샤푸르에서 발견된 9세기 벽화는 사악한 힘에 대항하여 싸우고 있는 《샤흐나마》의 가장 유명한 주인공 루스탐을 그린 것으로 보인다(도판 146). 비록 현존하는 가장 오래된 피르다우시 작품의 채색 사본은 일한 왕조 시대의 것이지만 《샤흐나마》에 나오는 이야기는 12세기와 13

세기에 요업 제품과 금속 세공품의 모티프로 사용되곤 했다.

루스탐을 제외하고 삽화 소재로 가장 인기 있었던 인물은 노예 소녀 아자데Azadeh와 언제나 함께 동물을 타고 다니는 왕자이자 위대한 수렵가인 바흐람 구르였다(도판 147). 가즈나 왕조와 그 왕궁을 찬양하는 12세기의 궁전 라슈카-리 파자르Lashkar-i Pazar의 타일 위에《샤흐나마》의 문구로 추정되는 명각이 있다. 이것은 아마 가장 오래된 건물에 있는 세속적인 명각일 터이다. 훗날《샤흐나마》의 문구는 북부 이란의 담간에 있는 이맘자데 자파르Imamzadeh Jafar의 묘(1266-67년)와 타브리즈 남서부에 있는 탁흐티 술레이만의 궁전(1270년대)과 같은 건물에 사용된 광택도자기 타일 제품에 새겨졌다. 종교 건축물에서 볼 수 있는《샤흐나마》의 문구는 그것이 신비적인 의미로 해석되기도 했다는 것을 보여준다.

피르다우시의 작품은 이슬람 문학에서 다른 어느 작품보다 더욱 눈부시고 풍부한 삽화 소재를 제공했다.《샤흐나마》에 실린 삽화는 개별적으로 제작되었고 책 속에 주의 깊게 배치되었다. 작업조 화가들이 좀더 화려한《샤흐나마》판본을 제작했고 때때로 몇 사람의 전문가들이 단 하나의 세밀화를 제작하기 위해 공동으로 작업했다. 어떤 화가들은 풍경을 전문적으로 취급했고 어떤 화가들은 특정한 형태의 형상

147. 탁흐티 술레이만의 궁전에서 나온 타일, 바흐람 구르 왕자와 그의 노예 소녀 아자데가 낙타를 타고 있다. 1270년경. 코발트색 유약을 칠한 제품. 31.5×32.3cm. 빅토리아 앤드 앨버트 박물관, 런던.

또는 전투 장면을 그렸다. 이러한 《샤흐나마》 판본은 대개 궁전 작업장에서 제작되었다. 현존하는 가장 오래된 삽화가 들어 있는 《샤흐나마》 판본은 14세기 초반에 일한 왕조에서 제작되었는데 페이지의 일부만 차지하는 아주 작은 삽화가 수록되어 있다. 같은 시기 또는 약간 나중에 발행된 이른바 "드모트" 《샤흐나마》(도판 148)에는 더 큰 삽화가 실려 있다(이 필사본과 연관된 문제는 결론 부분에서 별도로 논의할 예정이다). 삽화에 대한 어떤 고정된 기준은 없었다. 대부분의 화가들은 극시劇詩 가운데 가장 중요한 극적인 장면을 소재로 삼아 구체적이라기보다는 상징적으로 삽화를 그리는 경향이 있었다. 또 어떤 그림에서는 생기 넘치는 경치가 딱딱하고 감정이 없는 등장인물을 두드러지게 만드는 효과를 냈다(도판 149).

전체적으로 보면 피르다우시의 《샤흐나마》는 왕들과 배반한 영웅들에 관한 음울한 서사시이다. 거친 우주에서 시작되는 그 서사시는 이란인이 아랍인에게 패배한 전투 이야기로 마무리된다. 그러나 티무르 왕조와 사파위 왕조의 화가들이 그린 삽화를 보고 《샤흐나마》의 내용을 짐작하기는 어렵다. 그러한 삽화에서 비극의 배경이 되는 경치는 보석같이 투명하게 빛나고 피는 고급 포도주처럼 흐르고 있다. 삽화가 들어 있는 《샤흐나마》를 일한 왕조, 티무르 왕조 또는 사파위 왕조가 제국을 통제하기 위한 선전 수단으로 사용했다고 주장하는 학자들이 있다. 그러나 궁전에서 제작된 작품의 수준을 주의 깊게 살펴보면 실제로 제국의 선전수단으로 이용되었다고 보기는 어렵다. 작업에 조금이라도 개입했을 가능성이 가장 높은 사람은 신하들보다는 작업을 명령한 지배자들이었을 것이다.

148. "드모트" 《샤흐나마》에 등장하는 샤가드Shaghad를 죽이는 루스탐, 1336년경 타브리즈에서 복사됨. 채색 사본, 16×29cm. 대영박물관, 런던.

페르시아 시인들은 왕자들과 연인들, 아름다운 정원, 꽃으로 뒤덮인 목초지 등의 이상 세계에 대하여 썼다. 그것은 줄거리의 외적 전개와 은밀하고 보다 높은 차원의 진실을 암시하는 소재의 발현, 이 두 가지 요소가 내재된 이야기의 세계였다. 이 모든 것이 그림 속에 반영되었다. 화가들은 순수하게 채색된 풍경을 어둡게 만드는 어떤 음영도 그리지 않았다. 그들의 그림 속에서 대낮에 태양은 항상 빛나고 있었고 밤은 낮과 같이 밝았다. 군대는 연인들의 만남의 장소로 더 어울릴 듯한 아름다운 경치를 배경으로 서로 교전했다. 세밀화에서 싸우거나, 슬퍼

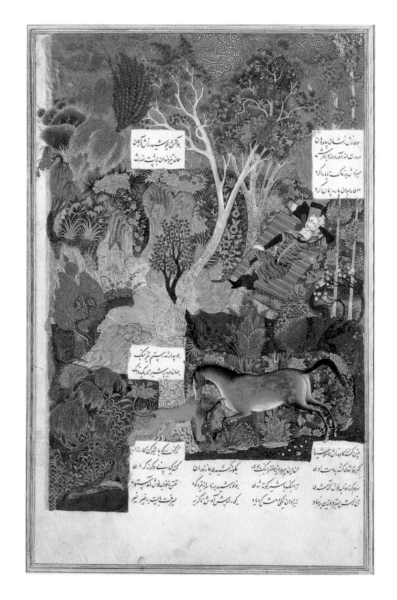

149. 미완성된 《샤흐나마》에 등장하는 잠을 자고 있는 루스탐,
1512–22년. 채색 사본, 31.8×20.8cm. 대영박물관, 런던.

성인 시장을 겨냥한 것으로 여겨지는 삽화가 들어 있는 서적에서도 유희나 퍼즐의 요소를 찾을 수 있다. 화려하게 채색되고 이상하게 뒤틀린 바위나 구름, 나무들 속에 사람과 동물의 얼굴을 숨기는 기법이 티무르 왕조와 더 뒤의 사파위 왕조 삽화에서 발전되었다. 샤 이스마일과 타흐마습이 고용한 탁월한 화가 중 한 사람인 무함마드Muhammad는 기묘한 예술 형태를 나타내는 데 가장 뛰어난 전문가였다. 그의 가장 유명한 작품인 이 그림에서 루스탐은 잠을 자고 있고 바위에 있는 얼굴들은 조소하고, 분노하며 날카로운 비명을 지르고 있다. 바위까지 궁정의 예의범절에 복종해야 한다고 생각하지 않았기에 이 바위들은 보통 그림의 등장인물보다 훨씬 더 강렬하게 표현되었다.

하거나 죽는 장면에서조차도 이상적인 경치를 배경으로 인물은 항상 예의 바르게 처신하고 있다(도판 150). 감정이 없는 얼굴을 한 이러한 주인공의 자세는 몇 가지 상징적인 것으로 한정되었다. 손가락을 입 속에 넣는 것은 놀람을 나타냈고, 양 손을 두 귀로 들어올린 자세는 존경을 표시했으며, 허리를 가리지 않은 사람은 노예이거나 포로이다.

열정은 바위와 나무의 뒤틀리고 소용돌이치는 형태로 암시적으로 표현되었다. 배경이 되는 경치는 그림 속 인물의 매력과 정서를 암시한다. 따라서 삼나무는 한 그루의 나무인 동시에 날씬하고 아름다운 사람을 뜻하는 비유이다. 튤립은 사랑을 암시하고 제비꽃은 비탄을 의미한다. 달을 보고 아름다운 사람의 얼굴을 연상하지 않는 이란인은 아무도 없었을 것이다.

페르시아어를 읽을 때와 마찬가지로 페르시아의 그림을 볼 때 오른편에서 왼편으로 그리고 위에서 아래로 시선이 이동했을 것이라고 추측하는 사람도 있을 것이다. 그러나 결코 그렇지 않았던 것 같다. 페르시아의 세밀화는 (아랍인 선임자들의 작품과는 달리) 관습적으로 시야의 윗부분에 해당하는 곳에 중심을 두었다. 일련의 행동을 그림으로 묘사할 경우 페이지 아래쪽에서 시작하여 위쪽으로 움직이는 모습으로 나타냈다. 두 명의 강력한 주인공이 벌이는 전투 장면의 절정은 페이지 윗부분 절반에 묘사되었을 것이다. 그러나 그림을 볼 때 오른쪽에서 왼쪽으로 읽는 규칙이 분명히 있었던 것은 아니다. 시선은 최초에 왼편 가장 끝에 있는 구덩이에서 끝이 뾰족한 말뚝에 찔린 루스탐의 말로, 그 다음에는 방금 있었던 말의 죽음에 대한 복수의 화살을 쏜 중앙에 있는 루스탐에게, 마지막으로 그림의 가장 오른편에서 화살에 관통된 샤가드에게 이동하기 때문에 "드모트"《샤흐나마》에 있는 샤가드

150. 슈크루 비틀리시Sukru Bitlisi(1520년 사망)의 《셀림나마Selimnama》의 사본에 나오는 찰디란의 전투, 1525년. 채색 사본, 26×18cm. 톱카피 사라이 도서관, 이스탄불.

찰디란 전투는 1514년에 오스만 왕조의 술탄 셀림 1세와 사파위 왕조의 샤 이스마일 사이에서 벌어졌다. 오스만 왕조 군대가 승리를 거두었다. 품위 있게 묘사된 이 사본에서 샤의 낙담과 놀라움은 손가락을 입 속에 넣는 몸짓으로 묘사되고 있다.

를 죽이는 루스탐의 모습(도판 148 참조)은 정반대의 예를 보여준다. 그러나 그림의 배치 방향은 반드시 정해진 것이 아니었고 또한 그림 내에는 강력한 중심점이 없었다. 페르시아의 세밀화를 볼 때 대부분의 경우 그림의 평면 위에 있는 색채 배열에 따라 시선이 움직이거나 그림 속 하인들과 부차적 인물의 시선의 방향에 따라, 세부 묘사에서 세부 묘사로 시선이 이동한다.

16세기 중반에 필사본 서적을 후원하는 위대한 시대가 도래했고 삽화가 수록된 서적은 무라까에 자주 실린 한 쪽짜리 선화線畵와 그림으로 대체되곤 했다. 보다 오래된 삽화가 수록되어 있는 서적은 이러한 문학 선집을 채우기 위해 해체되어 무단으로 사용되었다. 단 한 장으로 된 그림에 대한 새로운 수요는, 화가들이 이제 황제의 후원에 덜 의존하고 보다 넓은 시장을 확보할 수 있었다는 것을 의미한다. 풍속화와 초상화가 더욱 자주 제작되었다. 17세기 이후로 유럽의 영향을 받아 이란(그리고 인도 역시)의 화가들이 빛과 음영을 사용한 원근법과 입체 표현을 시도했다(도판 151). 유럽 미술의 음영을 그려 넣는 기법이 페르시아 회화에 도입된 것이다.

151. 파스 알리 샤 카자르Fath Ali Shah Qajar(1797-1834년 재위)의 초상을 그린 세밀화, 이란, 19세기 초반. 금에 법랑을 바른 제품, 6.2×4.4cm, 카릴리 컬렉션.

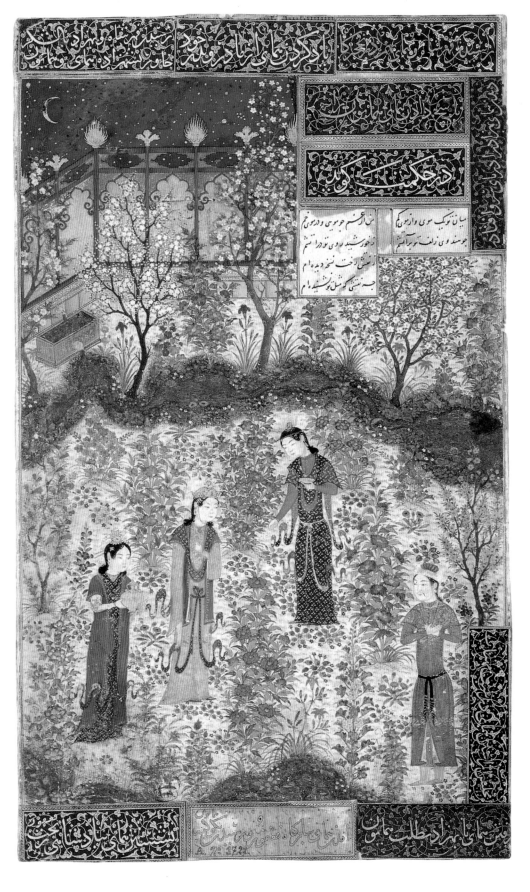

신비한 우주

중세 이슬람 세계에서 유용한 과학 지식은 대개의 경우 서양보다 훨씬 더 앞서 있었다(도판 153). 이러한 과학 지식에 대한 일련의 연구는 시각 과 색채, 양식에 대한 기존의 인식이나 믿음을 재조명하여 아랍인과 이란인 그리고 터키인이 어떻게 해서 지금의 이슬람 예술을 창조할 수 있었는지 보여준다.

광학 이론과 시각의 효과

두 가지 이상의 상반된 광학 이론이 있었다. 이븐 알-하이삼은 미지의 형상들로부터 방사되는 빛이 안구에 도달했을 때 눈이 형상을 인식한 다는 이론을 내세웠다. 이와 반대로 알-킨디Al-Kindi(870년 사망)는 에 우클레이데스의 학설을 신봉했고 눈이 광선을 방출하고 이러한 광선 이 한 사물에 도달했을 때 눈이 사물을 감지한다고 가르쳤다. 시선에 관한 알-킨디의 이론은 심오한 신비 철학에 속했지만 온건한 비교秘 敎적인 사상가들도 그의 관점에 동의했다. 예를 들면 코르도바에 살았 고 사랑과 요염한 시선에 대한 글을 쓴 이븐 하즘Ibn Hazm(1063년)은 두 눈의 광선이 사물과 만나기 위하여 밖으로 이동한다고 주장했다. 그는 이러한 올바르지 못한 주장을 입증하기 위해 거울을 사용한 실험 을 예로 들었다.

특히 스투코, 직물이나 목재와 같은 재료로 작업을 한 이슬람 예술 가들은 반복되는 추상적인 무늬를 선호했다. 그런데 이러한 무늬는 어 떤 고정된 시점을 전제로 하지 않는다. 예를 들면 알람브라 궁정 공사

152. 헤라트의 문학 선집 삽화에 묘사된 정원에 있는 후마이와 후마윤, 1430년경. 29×17.5cm. 장식 예술 박물관, 파리.

에 참여한 장인들은 움직이면서 다양한 각도에서 다층多層의 무늬를 관찰할 때 특정한 효과가 발생하도록 연출했다. 어찌 보면 이슬람 세계의 조형 미술에서조차도 어떤 고정된 지점을 추정할 수 없다. 선에 의한 투시화법의 원리에 무관심했던 무슬림 예술가는 주제를 나타내기 위해 가능한 한 가장 유리한 지점이나 좀더 유리한 지점들을 정하곤 하였다. 예를 들면 집 또는 성을 세밀화로 그릴 때 그러한 그림을 보는 모든 사람이 그 건물의 네 면 가운데 세

153. 선생과 제자들을 보여주는 이란의 광택도자기 접시, 12세기, 직경 47.5cm, 데이비드 컬렉션.

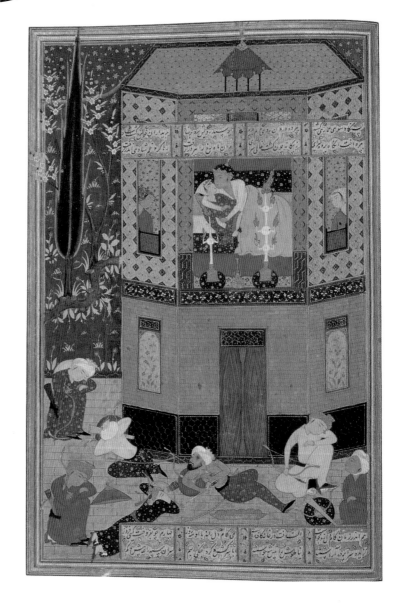

154. 시라즈에서 출판된 《샤흐나마》의 이란어 사본에 나오는 호스로우와 마리암Maryam의 정교情交 장면, 1599–1600년, 채색 사본, 34.5×20.5cm, 인디아 오피스, 런던.

면에서 일어나는 광경을 동시에 감상할 수 있게 했다. 또한 위에서 내려다본 경치(조감도鳥瞰圖)와 아래에서 위를 올려다보는 경치(앙시도仰視圖) 모두를 표현하기 위해 화가는 건물을 그릴 때 과거의 전통을 따라 측면에 있는 벽과 지붕을 비롯한 많은 부분을 묘사하려고 시도했다(도판 154).

"사회적인" 화법과 "서술적인" 화법

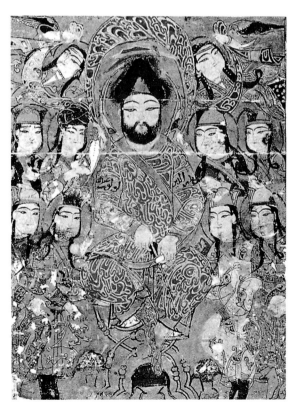

155. 수행원들과 함께 있는 어떤 지배자를 보여주는 《키탑 알−아가니》의 속표지 권두삽화, 이라크, 1218−19년경. 채색 사본, 17×12.8cm. 밀렛 쿠투파네시, 이스탄불.

화가들이 사회적인 화법을 항상 일관되게 사용한 것은 아니다. 드물기는 하지만 하인이 주인보다 뛰어나게 묘사된 세밀화도 있다.

르네상스 시대 이탈리아에서 레온 바티스타 알베르티Leon Battista Alberti나 다른 이론가들이 상세하게 설명한 선원근법linear perspective이 이슬람에는 존재하지 않았기 때문에 그림에 형상을 배치하기 위한 이론이나 방법 역시 없었다. 예를 들면 알−하리리의 작품 《마까맛》의 1237년에 제작된 판본에 수록된 삽화를 그린 알−와시티al-Wasiti는 이중의 기평면基平面을 자주 사용했다. 아랍의 화가들은 입체감을 나타내기 위해 산발적으로 노력은 했지만 보통 어떤 형상을, 개념적으로 더 먼 곳에 위치한 것보다 크게 그리는 투상면投象面을 보여주지는 못했다. 때때로 그들은 그림에서 보다 중요한 인물을 훨씬 더 크게 표현하여 회화에서 특정한 인물의 중요성을 강조하는 소위 "사회적인 화법social perspe-ctive"을 사용했다. 예를 들면 13세기에 제작된 《키탑 알−아가니》(도판 155)의 권두 삽화에 왕자는 신하들이나 수행인들보다 훨씬 더 크게 그려져 있다.

이란의 화가들 역시 때때로 사회적인 화법을 사용했다. 게다가 그들은 그림 안에서 이야기의 전개 과정을 보여주거나 서로 다른 요소를 동시에 표현하는 소위 "서술적인 화법narrative per-spective"을 이따금 사용했다. 14세기 초반 이란의 일한 왕조에 봉사했던 화가들은 단축화법短縮畵法으로 사람과

동물을 재현했다. 이러한 점에서 그들은 중국 미술의 영향을 받았다. 특히 단축화법은 명백히 중국의 회화로부터 유래한 《마나피 알−하야완Manafi al-Hayawan》(동물의 용도)에 삽화로 수록된 세밀화를 그리는 데 사용되었다. 마찬가지로 그림에 나타난 "눈으로 볼 수 있는 영역"을 초월한 어떤 것의 존재를 암시하기 위해 인물이나 사물의 일부만을 묘사하는 수법(도판 156) 또한 중국의 관습에서 파생된 것이다(그림의 프레임fram 바깥의 세계를 암시하는 방법 가운데 하나는 프레임을 파괴하고 창기병槍騎兵과 말들이 실제로 그 틀을 부수고 나오는 것을 보여주는 것이었다). 예를 들면 아랍인들과 마찬가지로 이란의 화가들은 측면을 표현하기 위해서 집의 가장 가까운 면이 나머지 것보다 더 작게 보이게 만드는 일종의 역전된 화법reverse perspective을 사용했다.

156. 이븐 바크티슈Ibn Bakhtishu(1056년 사망)의 《마나피 알−하야완》 사본에 나오는 말의 세밀화, 1354년. 채색 사본, 34.0×24.4cm. 피어폰트 모건 도서관, 뉴욕.

아랍의 화가들은 낮은 시계선을 선호했다. 처음 이란의 화가들은 이러한 관행을 따랐으나 14세기 초 이후에 높은 시계선으로 바뀌었다. 그리하여 관찰자의 시선을 반영하는 일종의 이동하는 조감도가 표현될 수 있었고 이를 통해 관찰자는 편리하게 카펫, 지붕, 탁자 상부 등 전체를 볼 수 있었다. 높은 시계선은 또한 그림에 꽤 복잡한 이야기를 전개할 수 있는 충분한 공간을 제공해주었다. 인물은 보통 그림의 아래쪽에 있는 가장 가까운 대상과 함께 멀어져 가는 연속된 기준선 속에서 배열되었을 것이다.

색채 이론과 상징주의

중세 이슬람 세계에는 단 하나의 색채 이론도 없었으며 각각의 색에 대한 견해는 종교적 · 정치적 상징주의, 신비주의, 민속, 광학 이론, 예술 양식을 포함하는 대단히 다양한 근원들로부터 유래했다. 최초의 이슬람 예술 애호자는 복잡하고 매우 미묘한 차이가 있는 색채와 명암 개념을 갖고 있었던 듯하다. 염색한 직물을 구매하면서 고객들이 요구한 "영양의 피 색", "양파 같은 색", "사향노루의 색" 등과 같이 색에

대한 구체적이고 상세한 주문 기록이 남아 있다.

색은 보는 사람이 그림을 이해하는 데 중대한 역할을 했고 때때로 입체감을 표현하려는 시도가 있긴 했지만 예술가들의 최대 관심사는 투상면 위에 색을 나란히 배치하여 표면 효과를 만드는 데 있었다. (강한 햇볕이 만들어낸 강렬한 색채로 이루어진 세계에서 많은 시간을 보낸) 아랍과 이란의 화가들은 순색을 선호했고 형태에 입체감을 살리기 위하여 밝거나 어두운 배색을 거의 사용하지 않았으며(그런 까닭에 예를 들면 휘장의 주름은 밝고 어두운 배색보다는 선으로 표현되었다) 단 하나의 광원光源도 나타내지 않았다. 따라서 화가들은 사실적인 음영 묘사를 하지 않았다. 화가들은 명암의 배합chiaroscuro 또는 하일라이트highlight 기법의 사용으로 얻을 수 있는 효과에 관심이 없었다.

정원에 있는 후마이와 후마윤(도판 152 참조)이나 일곱 명의 아내 중 한 명과 잠을 자고 있는 바흐람 구르를 그린 그림에는 밤의 정경이 완벽하게 묘사되어 있다.

색채에 대한 중세의 개념이 오늘날 우리가 당연시하는 것과 반드시 일치하는 것은 아니다. 예를 들면 9세기 후반경 백과사전을 공동으로 집필한 신비한 이크완 알-사파Ikhwan al-Safa, 즉 "청렴의 형제"는 무지개의 색 가운데 네 가지 중요한 색인 붉은색, 황색, 청색, 녹색만을 언급했다. 훗날 13세기의 우주 구조론자 알-까즈위니al-Qazwini는 총 여덟 개의 색에 대해 발표했다. 하지만 그때조차도 현대의 유럽인이 "청색"으로 분류하는 색을 중세의 무슬림은 그렇게 분류하지 않았다는 데 유념해야 한다. 예를 들면 남색은 청색보다는 검은색의 일종으로 "짙은 색"으로 간주된 듯하며 반면에 매우 밝은 색조는 흔히 "녹색"으로 분류되었다.

색에 대한 지역별 시대별 구분에 따른 견해의 차이를 보여주는 많은 예가 있다. 10세기의 위대한 의사 알-라지al-Razi가 의학적 효과가 있다고 옹호했음에도 불구하고 황색은 파티마 왕조 시대 이집트에서 금지된 색채였다. 그러나 1169년에 살라딘이 파티마 왕조를 무너뜨린 후 그와 아이유브 왕조와 맘루크 왕조의 계승자들은 황색을 왕실을 상징하는 색으로 선택했다. "붉은색은 아이들, 여성 그리고 기쁨의 색이다. 붉은색은 눈동자를 확대시키기 때문에 눈에 가장 적합하며 반면에 검은색은 눈동자를 수축시킨다."고 쓴 것을 보면 10세기 역사가 알-마수디는 붉은색을 대단히 좋아했던 듯하다. 셀주크 왕조와 오스만 왕조

에서 붉은색은 신부의 색이었지만 맘루크 왕조의 이집트에서는 창녀의 색이었다. 중동과 이슬람 치하의 스페인에서 상복의 색은 흰색이었고 다른 지역에서는 검은색이었다. 청색(예를 들면 푸른 눈)은 흔히 불행이나 불운을 연상시켰지만 청색이나 검은색의 긴 원피스가 여성복으로 광범위하게 선호되었고, 불운을 피하기 위해 청색 목걸이를 착용하기도 했다.

수피들은 색의 상징적 의미에 대해 매우 많은 글을 썼지만 공통의 색 분류 체계를 공유한 것은 아닌 듯하다. 알-수흐라와르디Al-Suhrawardi(1191년)는 영혼의 발전 단계를 색으로 표현했다. 그는 영혼이 가장 낮은 상태를 의미하는 검은색에서 붉은색을 거쳐 백색으로 발전한다고 생각했다. 알-안사리Al-Ansari가 쓴 수피 신비주의자의 올바른 행동에 대한 11세기 이란어 서적은 오늘날 널리 보급되어 있는 유도의 띠를 결정하는 방식을 어렴풋이 생각나게 한다. 자신의 세속적인 영혼을 길들인 사람은 시야siyah(검은 옷) 또는 카부드kabud(짙은 청색 옷), 회계와 정화로 인도하는 사람은 사피드sapid(백색 옷) 그리고 보다 높은 세계에 도달한 사람은 아즈라끄azraq(푸른 옷)를 입었다. 이처럼 입고 있는 의복의 색을 통해 수피의 위계를 나타냈다. 여러 가지 색으로 된 옷인 물람마mulamma는 신비주의자가 거쳐야 할 모든 단계를 통과한 사람이 착용했다. 수피주의자 나즘 알-딘 쿠브라Najm al-Din Kubra(1145-1221년)는 지성은 백색, 정신은 황색, 영혼은 녹색, 자연은 붉은색, 물질은 회색, 상像은 짙은 녹색, 물질로 이루어진 육체는 짙은 검은색으로 간주하고 우주에는 각각 특별한 색을 지닌 일곱 개의 수평면이 있다고 가르쳤다. 그는 또한 백색은 이슬람, 황색은 신앙, 짙은 청색은 선행, 녹색은 평온, 옅은 청색은 확신, 붉은색은 영적 지식, 검은색은 격렬한 사랑과 당황을 뜻한다고 주장했다. 그러나 다른 자료에는 아랍과 이란의 그림에서 색채가 실제로 어떻게 사용되었는지 알려주는 정보가 거의 없다. 예를 들면 본문에 실린 삽화에 묘사된 인물이 입고 있는 옷의 색을 보고 인물의 사회적·정신적인 신분을 추론하는 것은 현명한 일이 아니다. 색채는 다만 투상면 위에서 시각적인 효과를 일으키기 위하여 사용되었다. 실제로 이란에서 14세기 이후로 의도적으로 반 자연주의적 색채를 사용하여 나무를 파란색으로, 바위를 무지개색으로, 하늘을 초록색으로 그린 화가들이 나타난다.

무늬와 기하학

무엇보다도 이슬람 문화는 예술적인 효과를 발휘하는 기하학적인 무늬를 사용하는 데 뛰어났다. 건물의 파사드, 타일을 붙인 바닥, 제본, 상아로 만든 작은 상자에 이르기까지 추상적인 무늬를 관찰해본 사람이라면 그 무늬가 추상적이며 심지어는 신비한 사상을 구체적으로 표현한 것임을 알 수 있다. 도안가들은 무늬를 디자인할 때 선명하게 눈에 띄지만 정확하게 무엇인지 이해할 수 없도록 복잡하고 추상적인 무늬에 수수께끼 같은 요소를 부여했다. 그 예로 대개 감상하는 사람의 취향에 맞춰 새나 물고기 또는 추상적인 무늬를 반복해서 새긴, 압바스 왕조의 사마라와 툴룬 왕조의 이집트에서 제작된 것과 같은 스투코 조각의 사선 양식을 들 수 있다. 이와 비슷한 장난스러운 장식이, 12세기와 13세기에 제작된 인간의 머리를 한 동물 형상의 금속공예 작품과(도판 131, 132 참조) 훗날 교묘하게 아랍어 문자를 배열하여 만들어낸 사람과 동물 형상 양식의 원형이다. 중세의 한 유대인은 "지적인 사유에 자리 잡은 마음은 주랑의 벽에 있는 스투코와 같다"라고 말했다.

보다 넓은 이슬람 세계에서 무늬가 예술적으로 발전하게 된, 신이 창조한 우주의 조화로운 특성을 추상적으로 표현하려고 시도한 것이라기보다는 기본적인 무늬를 반복·순환·변형시킨 도안가들과 장인들에 의해 이루어진 것이다. 나아가 장인들이 고안한 무늬는 더욱 정교한 형태로 발전했다. 예를 들면 안달루시아에 있는 둥근 돌출부가 있는 아치와 마제형馬蹄形 아치에 기반을 둔 무늬의 발전에 비해 스페인의 무슬림 궁전에 사용된 점진적으로 더욱 정교하게 발전한 무까르나의 형태를 고찰해보면 명백해진다. 아름다운 무까르나로 구성된 그물 무늬로 장식된 아치 길과 완벽하게 짜맞춘 모자이크 무늬로 덮여 있는 벽으로 이루어진 알람브라 궁정은 기하학자들이 만들어낸 기술의 위업이다.

이제 이슬람 예술에서 추상적인 무늬의 특별한 발전 양상을 살펴보려고 한다. 아라베스크는 이슬람에 전파되기 전에 동부 지중해 지역에서 사용된 아칸서스 장식과 포도 덩굴 무늬 장식에서 비롯된 듯하다(음주를 금지하면서도 고전시대와 그리스도교의 시대에 사용된 포도주를 의미하는 장식 무늬가 여전히 사용되는 것은 이슬람 문화의 진기한 점 가운데 하나이다). 무슬림 도안가들이 표면을 장식으로 가득 채

157. 부하라 근처
파타바드Fathabad에서
출토된 청록색 타일로 구성된
소벽小壁, 1360년경. 유약을
바른 유리질 도자기,
1.74m×43.2cm, 빅토리아
앤드 앨버트 박물관, 런던.

우기 위해 끝없이 반복되는 고리와 나선으로 이루어진 무늬를 개발함으로써 아라베스크는 더욱 추상적인 특징을 띠게 되었다. 관습적으로 도안가들은 마치 빈 공간에 공포라도 느끼는 양 표면 전체를 무늬로 뒤덮었다. 서로 겹치고 엇갈리는 아라베스크는 더욱 복잡한 효과를 만들어냈고 실제로 1차원적인 표면 장식에 입체감을 부여하기 위하여 사용되었다(도판 157). 사려 깊은 사람들은 이처럼 뒤얽힌 무늬를 보고 무한을 떠올렸을 것이다.

초기 이슬람 시대의 완벽한 선형의 기하학적 장식은 그리스와 로마의 무늬를 모방하여 더욱 발전시킨 것이다. 팔각형과 별 모양이 이슬람의 가장 초기부터 장식용으로 사용되었다. 12세기 중반 이후부터 이집트의 도안가들은 대개 원의 호弧와 별 모양을 바탕으로 하는 잘 구획된 기하학적 도형 양식에서 눈부시게 정교하고 다채로운 무늬를 발전시켰다. 샴사shamsa, 즉 여덟 개의 선이 있는 기하학적 별 모양은 한 원을 8개의 면으로 나누는 방식인데 원 안에서 정사각형을 회전시켜서 겹치는 것이다. 《꾸란》의 속표지 권두삽화는 일반적으로 별무늬 다각형을 기초로 한 무늬로 장식되었고 원래의 다각형의 형태를 잘 다듬기 위하여 얽히고 중첩되며 맞물린 모양을 사용했다. 이와 같이 복잡하고 추상적이며 방사되는 무늬는 구체적이고 특정한 의미를 띠기보다는 정신적인 의미를 지닌 듯하다(도판 158). 이러한 무늬에 고정된 상징적인 의미를 부여하는 것, 이를테면 샴사에 "자비로운 사람의 숨결"이라는 의미를 부여하는 데에는 신중해야만 한다. 만약에 그것에 고정된 의미가 있다면 어째서 샴사가 주방과 매춘굴의 벽과 술잔 같은 비속한 물건이나 장소를 꾸미는 용도로 사용된 예를 쉽게 찾을 수 있는가?

정교한 기하학적 도형 무늬의 발전은 14세기에 맘루크 왕조의 이집트와 시리아, 일한 왕조의 이란과 나스르 왕조가 지배하는 스페인에서 절정에 달했다. 그러나 1차원의 평면 위에서 사용된 기하학적 도형 무늬를 15세기에 이집트의 도안가들은 3차원에 적합하게 만들었다. 예

158. 맘루크 왕조의 술탄 알-만수르 라진al-Mansur Lajin(1296-99년 재위)가 1296년 이븐 툴룬Ibn Tulun 모스크에 증정한 민바르를 구성하는 목재판의 세부 장식. 목재. 빅토리아 앤드 앨버트 박물관, 런던.

를 들면 카이로에 있는 바르스바이Barsbay의 장려한 무덤-칸까(수피 재단)의 석재를 조각해 만든 둥근 지붕은 온통 별 무늬를 뒤섞은 것으로 장식되었다(1432년). 복잡한 아라베스크와 별 무늬와 다각형으로 이루어진 더 한층 복잡한 무늬가 까이트바이 모스크의 돔을 장식했다(1474년). 이 돔은 단순한 반구 모양이 아니라 드럼drum (돔 지붕을 받치는 원통형 건조물)으로부터 가파르게 솟아 있었고 윗부분으로 갈수록 점점 뾰족해지는 형태로 여기에 새겨진 무늬는 매우 정교하다.

　기하학은 장식 무늬에서 차지했던 역할만큼 건축에서도 중요한 역할을 했다. 17세기 초에 출간된 건축에 대한 서적 《리살레이 미마리예 Risale-i Mimariyye》(건축적 문자)에는 자개 상감 세공 제작품에 사용된 기하학적 도형 무늬가 열거되어 있는데 앞에서 살펴본 것처럼 건축가 메흐메드 아가는 건축가가 되기 전에 자개 상감 세공법을 배우면서 기하학을 공부했다. 《리살레이 미마리예》에는 메흐메드 아가의 건축 현장을 방문한 어떤 사람이 이 책의 저자에게 "당신은 이전에 아가가 과학을 좋아하게 된 데 대해 말해주었다. 이제 우리는 음악의 과학을 온전히 이 장대한 모스크 건물 안에서 목격하고 있다."고 만족스러운 듯

이 말하는 것이 인용되어 있다. 그 지적인 방문자의 말은 건축을 "얼어붙은 음악"이라고 한 괴테Goethe의 유명한 말보다 앞선 것이다. 음악은 중세 이슬람에서 예술이자 과학으로 간주되었다. 왜냐하면 음악의 과학적인 면을 통해 세계의 숨겨진 기하학을 음악으로 표현할 수 있다고 여겼기 때문이다. "청렴의 형제"가 우주의 음악적인 조화에 대하여 "천상의 음악"이라고 말한 피타고라스의 개념을 소개했을 때 그들은 이것을 글자 그대로의 뜻으로 받아들였던 것이다.

천문학과 점성학

14세기 이란의 수피 시인 무함마드 샤비스타리Muhammad Shabistari는 "하늘은 도공의 녹로처럼 끊임없이 회전한다(도판 159). 그리고 매순간 주님은 지혜로 새로운 사람을 창조하신다. 존재하는 모든 것은 단 한 분의 솜씨로 세상에 태어난다."고 말했다. 천문학 연구는 종교적인 시간을 재는 것time-keeping으로 간주되었기 때문에 신앙인들은 관대한 시선으로 바라보았다. 이슬람의 달력은 태음력이었지만 매일의 예배 시간은 태양의 운행에 따라 결정되었다. 그렇기 때문에 태양과 달의

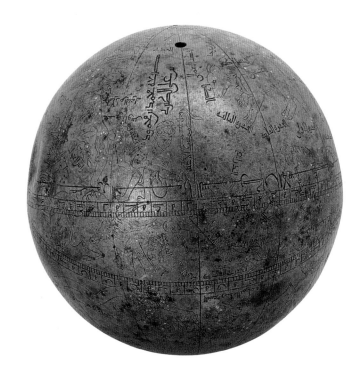

159. 무함마드 **알−아스트룰라비**Muhammad al−Astrulabi가 제작한 **천구의**天球儀. 1285−86년. 상감한 청동 제품, 직경 13.5cm, 카릴리 컬렉션.

160. 안드로메다
Andromeda 성좌를 묘사한
알-수피의 《키탑 수와르
알-카와킵 알-사비타》의
11세기 초 사본에서 나오는
세밀화. 채색 사본,
26.3×18.2cm. 보들리언
도서관, 옥스퍼드.

형상들은 그리스의 오래된
서적을 기반으로 하고 있으나
몇몇 도상학圖像學이 잘못
이해되었고 삽화에 묘사된
인물의 얼굴과 옷차림은
동양인의 것이다.

형상은 이슬람의 예술에서 상당히 커다란 역할을 했다. 《키탑 수와르 알-카와킵 알-사비타*Kitab Suwar al-Kawakib al-Thabita*》(항성의 모양에 관한 서적)는 10세기 말에 알-수피al-Sufi가 저술한 책으로 11세기 초에 복사되었다. 이 책에는 여러 가지 별자리의 모양이 기록되어 있다. 이 책은 현존하는 가장 오래된 삽화가 실려 있는 아랍어 서적이다(도판 160).

많은 무슬림에게 천문학 연구는 점성학 연구와 뗄 수 없는 관계에 있었다. 이란에서 몽골인이 창건한 일한 왕조의 훌라구Hulagu(1265년 사망)는 천문 관측을 위해 마라가에 천문대를 건설했다. 이 천문대는 천문을 주제로 한 프레스코화로 장식되어 있다. 1428—29년에 티무르 왕조의 군주 울루흐 베그가 사마르칸트에 천문대(도판 161)를 건설한 것은 근동에서 몽골 제국 초기의 영화를 되찾기 위해서였는지도 모른다. 삽화가 들어 있는 많은 점성학 필사본이 티무르 왕조의 후원 아래에서 출판되었고, 이 중에서 1411년에 제작된 황도黃道의 궁宮, 점성학의 형상과 천사들이 화려하게 그려져 있는 두 페이지짜리 이스칸다르 베그Iskandar Beg의 점성용 천궁도天宮圖는 걸작 중의 걸작이다(도판 162).

점성학의 형상은 일반적으로 상감 장식의 개화기와 거의 일치하는

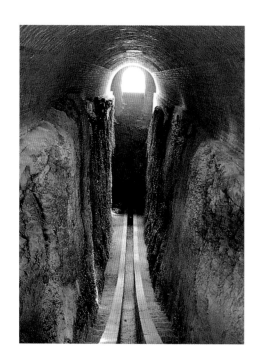

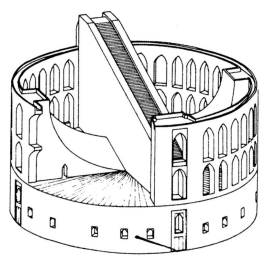

161. 왼쪽은 울루흐 베그가 세운 천문대의 내부, 사마르칸트.
1428—29년. 아래는 천문대의 복원도. 천문 계산은 각 단계가
표시된 건물 중앙의 통로를 지나가는 태양의 움직임에 따라
이루어졌다.

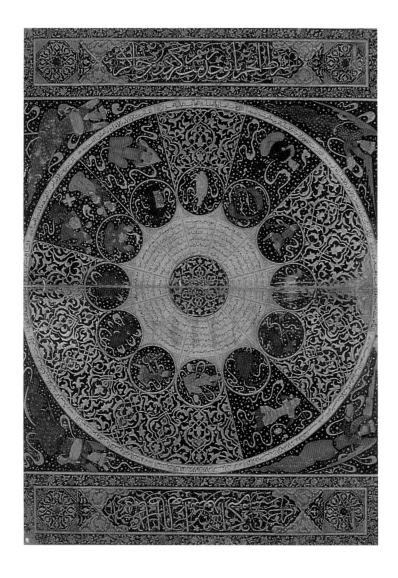

162. 시라즈에서 제작된 술탄 이스칸다르 벡(1384년 출생)의 12궁도宮圖, 1411년. 종이 위의 채식, 26.5×16.7cm. 웰컴 인스티튜트 도서관, 런던.

163. 동부 이란 또는 아프가니스탄에서 출토된 행성의 모양을 묘사한 "바소 베스코발리Vaso Vescovali"의 뚜껑, 1200년경. 주석 함량이 높은 은 상감 청동 제품, 직경 18cm. 대영박물관, 런던.

행성이 의인화되었다. 까므르Qamr(달)가 초승달을 쥐고 있고, 우타리드Utarid(수성)는 소용돌이 모양이며, 까히르Qahir(화성)는 절단된 머리로 묘사되었다. 태양을 묘사하는 여러 가지 방법이 있었다. 태양은 인간의 얼굴을 한 납작한 원형의 물체로 표현되었지만 때때로 스핑크스상이 태양을 상징했다. 가끔 여기에서와 같이 일곱 개의 행성에 자우자흐르Jawzahr라는 인도에서 유래된 상상 속의 행성이 여덟 번째로 합쳐졌다.

164. 이븐 바크티슈Ibn Bakhtishu의 《마나피 알-하야완Manafi al-Hayawan》의 사본에 나오는 아리스토텔레스의 초상화, 13세기 초, 채색 사본, 페이지 전체 23.7×15cm. 대영박물관, 런던.

12세기에 금속공예에서 이미 널리 사용되었다(도판 163). 12궁은 금속공예에서 빈번히 사용되었다. 점성학의 형상은 아마도 길운을 나타내는 운성運星의 힘을 빌려 행운을 기원하기 위해 잔과 사발 그리고 거울의 뒷면에 장식된 듯하다. 그러나 태양과 관련된 행성의 형상은 때때로 칼리프 또는 술탄과 조신들을 나타내는 상징적인 표현으로 사용되었다. 온기와 빛을 나누어주는 우주의 중심에 있는 태양처럼 지배자는 신하를 후원하고 지혜를 베풀며 제국 중심에 앉아 있었다. 태양의 형상은 중앙의 원형물圓形物 주위에 있는 작은 원형물의 무늬 같은 더욱 추상적인 무늬에서도 발견된다. 예를 들면 맘루크 왕조의 《꾸란》의 속표지 권두 삽화에 묘사된 것처럼 다각형의 별 무늬는 태양과 여섯 개의 행성을 정형화한 표현일 수도 있다.

천문학은 또한 개인의 외모를 결정하는 데도 영향을 미쳤다. 예를 들면 1029년에 알-비루니al-Biruni(1050년 이후 사망)는 《키탑 알-타프힘 아와일 시나티 알-타짐Kitab al-Tafhim Awail Sinati al-Tajim》(천문학 기술의 기본 원리 교육)에서 사자궁獅의 영향을 받은 사람은 큰 키, 넓적한 얼굴, 굵은 손가락, 두꺼운 입술, 회색 눈, 넓은 코, 큰 입, 갈라진 치아, 밤색 머리, 비만한 복부를 갖고 있다고 분류했다. 피라사 Firasa 즉 외모를 보고 사람의 운명은 예언하는 관상술은 점성술을 보완했다. 고대 그리스 사람인 폴레모Polemo가 쓴 관상학 서적이 중세에 아랍어로 번역되었다. "늘어질 정도로 살찐 두 뺨은 취태醉態와 게으름을 나타낸다"거나 "다소 여윈 얼굴은 탐욕, 인내와 신의 없음을 나타낸다"고 하는 것 같은 진부한 성격 묘사는 아마도 예술가들이 알-하리리의 《마까맛》(예를 들면 악당 아부 자이드는 길고 여윈 얼굴을 갖고 있다)에서 등장인물을 묘사하는 데 영향을 미쳤을 것이다. 알-무바시르Al-Mubashir는 《무크타르 알-히캄Mukhtar al-Hikam》에서 플라톤을 "얼굴빛은 갈색을 띠었고 키는 보통이었으며 완벽하게 균형 잡힌 훌륭한 풍채였다. 그는 멋진 턱수염이 있었고 양 볼에는 털이 적었다."고 묘사했다. 아랍의 작가들과 예술가들은 그리스 철학자들의 외모를 애정을 갖고 묘사했다(도판 164).

점성학은 건축과도 밀접한 관련을 맺고 있었다. 일반적으로 점성학적으로 상서로운 날에만 건축물을 신축하거나 보수하는 공사가 시작되었다(도판 165). 《캄사》에 수록된 니자미(1209년 사망)의 장편시 "하프트 파이카르Haft Paykar(일곱 개의 정자)"에서 건축가 심나르Simnar는

165. 이집트-시리아의 **흙점占을 치는 기계장치**, 1241-42년. 상감한 황동, 19.6×33.7cm. 대영박물관, 런던.

이것은 무함마드 이븐 쿠틀루크 알-마우실리Muhammad ibn Khutlukh al-Mawsili(도판16 참조)의 뛰어난 작품 중 하나이다. 점성가들은 가장 단순한 형태인 아랍의 흙점占(geomancy)을 쳤고 모래에 있는 임의로 찍은 표시를 기초로 하여 조언했다. 그러나 금과 은을 새겨 넣은 황동으로 만든 정연하게 구성된 이 장치는 흙점의 원리에 따라서 점을 치는 과정을 기계화하고 있다. 곡선 모양의 금속 활동부滑動部가 점괘를 좌우했다.

건축 기술뿐만 아니라 점성학과 천체 관측의(도판 166) 사용에도 정통했으며 "지혜로운 아폴로니오스Apollonius처럼 그는 모든 부적을 만들어내고 또 그 효력을 없앨 수 있었다."고 한다. 실제로 도시를 세우는 것은 행성들의 합合(conjunc-tion)에 따랐고 압바스 왕조의 칼리프 알-만수르(754-75년 재위)는 바그다드를 건설하면서 점성가 나우바크트Nawbakht의 조언을 따랐다.

과학과 마법

헤르메스Hermes와 대등한 아랍의 전설적인 선각자 이드리스Idris는 비학秘學의 창립자이자 공예 기술의 창시자로 간주되었다. 연금술에 대한 필사본 가운데는 비鄙금속(구리·납·아연·주석 등)을 변성시켜 황금을 만드는 법이나 불로불사의 약을 연단하는 방법 등의 모호한 주제를 다루고 있는 서적이 포함되어 있었을 뿐만

166. 압드 알-카림 알-미스리Abd al-Karim al-Misri가 제작한 천체 관측의 정면, 1227-28년. 황동 제품, 직경 28cm. 과학 역사 박물관, 옥스퍼드.

아니라 그 구체적인 비법까지 기술되어 있었다. 8세기의 연금술사 자
비르 이븐 하이얀Jabir ibn Hayyan의 저서로 추정되는 서적에는 매염
제, 염료, 유리 제조, 유리와 자기를 수리하는 데 사용하는 풀 등 여러
가지 비법이 상세히 설명되어 있었다. 마법사의 편람인 《가얏 알-하킴
Ghayat al-Hakim》(현인의 목적, 11세기에 출판되었으며 알-마지티al-
Majiti의 저서로 추정된다)은 우주의 운행에 대한 기하학과 음악 지식
의 중요성을 강조했다. 이교도인 고대 민족의 생각과 형상에 대한 많
은 정보가 《가얏Ghayat》과 같은 마법서적에 실려 있었다. 이러한 서적
은 상처를 낫게 하기 위한 주술로 위석에 전갈을 새기는 것과 같은 마
법의 형상을 제작하는 데 필요한 지침이 담겨 있었다. 연금술에 대한
필사본에는, 비록 많은 경우 유치하게 제작되었지만(도판 167) 종종 그
의미를 알 수 없는 삽화가 수록되었다. 파라오 시대의 이집트의 형상
이 연금술과 관련된 필사본 삽화에서 나타났다. 유대인의 악마 연구는
영마들과 이상한 괴물들에 대한 아랍의 도상을 만드는 데 도움을 주었
다(도판 168, 169). 종종 삽화가 수록된 아랍과 이란의 우주구조론 서적
은 천사와 악마들(도판 170)과 신기한 짐승들을 대단히 중요하게 다루고
있다.

168. 피르다우스Firdaws가 저술한 《술레이만-나메*Sulayman-nameh*》(솔로몬의 서적)의 투르크어 사본에 있는 속표지의 **권두 삽화**, 1500년경 제작, 악마를 다스리고 있는 솔로몬의 아내 빌키스Bilqis가 묘사되어 있다. 채색 사본, 25×19cm. 체스터 비티 도서관, 더블린.

솔로몬은 이슬람 문학에서 영마를 지배하는 자로 이름 나 있다. 영마와 유사한 피조물을 다룬 이슬람 예술서에서 괴물은 고전주의풍으로 묘사되어 있다.

169. 13세기 우주 구조론자 알-까즈위니의 《아자입 알-마크루깟*Ajaib al-Makhluqat*》(창조물의 불가사의)의 사본에 나오는 일곱 개의 머리를 갖고 있는 용. 터키, 17세기. 채색 사본, 19.5×10.5cm. 대영박물관, 런던.

170. 알-까즈위니의 《아자입 알-마크루깟》의 사본에서 나오는 괴물 산나자Sannajah, 14세기 초. 채색 사본, 20.5×16.8cm. 대영박물관, 런던.

알-까즈위니의 서적은 악마와 괴물을 묘사한 중요한 자료였다.

부적, 괴물 그리고 거울

오늘날 이슬람의 "예술"로서 박물관에 전시된 유물 가운데 일부는 예술적 용도가 아니라 마법적 용도로 제작된 것이다.

특히 중세 이슬람의 많은 장신구는 마법의 힘을 지닌 부적으로 사용되었다. 9세기의 철학자이자 박식한 사람인 알-킨디al-Kindi는 《드 라디이스*De Radiis*》라는 제목의 라틴어 판版이 남아 있는, 광선에 대한 저서에서 부적의 철학적인 원리를 규명하려고 노력했다. 그는 모든 피조물에 저마다 그 운명을 관장하는 별이 있고 또 그 별이 방출한 빛에 지배당하는 특정한 유형의 인간과 사물로 이루어진 조화로운 우주를 상상했다. 남아 있는 많은 부적은 납이나 동으로 제작된 것이다. 그것들에는 일반적으로 《꾸란》의 구절, 수호천사의 이름이나 마방진魔方陣 등이 새겨져 있다. 솔로몬Solomon은 하나님의 "가장 위대한 이름"이 새겨진 부적 반지로 영마를 조종했다. 솔로몬의 또 다른 유명한 전설은 황동과 철로 만든 그의 인장 반지와 관련된 것이다. "솔로몬의 봉

인"으로 불린 꼭지점이 여섯 개인 별 무늬가 서적과 주화 그리고 금속 세공품에서 나타나고 있다. 더욱 일반적으로 장식 매듭의 도안도 마법의 의미를 지니고 있었던 듯하다. 마방진은 많은 이슬람 문화 유물에서 나타난다. 마방진은 모든 열列을 가로나 세로로 합했을 때 같은 값이 나오도록 배열된 숫자 또는 확정된 수를 나타내는 값을 가진 형상으로 채워져 있다. 옷에도 자주 마법의 무늬를 넣어 만들었다. 그 중에서 16세기에 오스만 제국 술탄을 위하여 만든 영험한 부적 셔츠 틸심리 곰렉tilsimli gomlek은 특히 인상적이다(도판 171).

아랍어 자모字母와 인공적으로 만든 글자 역시 마법의 용도로 사용되었다. 쿠파체는 12세기에 이르러 고풍스러운 운치를 지닌 것으로 인식되었기 때문에 마법을 기록하는 데 광범위하게 사용되었다(도판 172). 그러나 마법사들은 또한 이른바 "안경 모양의 글자들"을 사용했다. 이 글자들은, 글자의 끝부분에 고리가 달려 있는 문자 체계에 속했다. 이러한 글자는 암호 또는 단순히 신비감을 나타내는 데 사용되었다.

171. 이란의 부적 셔츠, 16세기 또는 17세기, 면제품, 95×138cm, 카릴리 컬렉션.

아마사亞麻絲, 면 또는 비단으로 직조한 이와 같은 셔츠들은 궁전의 점성가들과 상담하여 디자인되었고 성 쿠란의 절節, 마방진, 육성형六星形 별, 상징적인 숫자와 글자들로 덮여 있다. 이 셔츠들은 속옷으로 사용되었고 술탄을 전사와 암살, 질병에서 보호하기 위한 것이었다. 유사한 셔츠들이 또한 사파위 왕조 페르시아에서 생산되었다.

172. 《꾸란》 112장을 쿠파체로 새긴 명각이 있는 이란의 부적, 10세기. 금으로 만든 액자 틀이 있는 청금석, 4.5×4.5cm. 카릴리 컬렉션.

112장은 하나님의 유일성과 초월성에 대한 고백이다. "자비로우시고 자애로우신 하나님의 이름으로, 말하라. 그분은 유일한 하나님이시고, 영원한 의지가 되시는 분으로, 낳지도 낳아지지도 않으셨으니, 그 분과 견줄 자는 없느니라."

173. 스핑크스상을 도안으로 사용한 북부 시리아의 유약을 바른 접시, 12세기. 유약을 바르기 전에 밑바탕에 그림을 그려서 장식한 요업 제품, 직경 17.6cm. 카릴리 컬렉션.

천사와 악마에 대한 문구는 별도로 하더라도 《꾸란》의 문구가 마법의 용도로 사용되었다. 람am과 알리프alif를 합한 글자들의 무늬(이것은 기울어지고 길게 늘어난 "브이V 자"처럼 보인다)인 비교적秘敎的 무늬가 금속 세공품과 카펫의 테두리에 자주 장식되었다. 그 의미는 알 수 없지만 아마도 마법 또는 신비적인 의미를 갖고 있었던 것 같다. 시아파와 수피 공동체는 이 세상을 조화調和가 감춰져 있고 판독해내야 하는 비밀스러운 암호로 이루어진 창고로 여겼다. 예술가와 장인들이 사물을 바라보는 이러한 신비로운 시각에 부응하는 작품을 만든 것은 놀라운 일이 아니다.

가재도구에 새겨진 경건한 문구나 축복의 문구 또한 행운과 수호의 의미로 사용되었다. 장인들은 일반적으로 자신들의 작품이 행운을 주는 것이 되기를 염원했다. 마법의 용도로 만든 물건과 복을 기원하는 의례적인 문구와 형상이 담겨 있는 평범한 물건을 구분하기는 어렵다. 화가와 도예가 그리고 금속 세공가들이 인간의 머리를 가진 새 하르퓨이아harpy(그리스 신화에 나오는 여성의 머리와 새의 몸을 지니고 있는 부정한 괴물)의 형상을 표현한 것은, 이국적이고 환상적인 것을 선호했기 때문이거나 가벼운 장난을 치는 기분으로 그렇게 만든 것일 터이다. 그러나 그것은 역시 행운을 주는 형상이었다. 태양과 생명의 나무(창세기 2장 9절), 사후의 삶과 연관된 스핑크스 상은 11세기에 도상학圖像學에서 나타났다(도판 173). 12세기 중반 이후로 무서운 마법의 힘을 갖고 있는 일각수一角獸가 세밀화와 금속 세공품에서 자주 다루어졌다. 13세기 후반 이후로 역시 행운을 상징하는 상상의 동물인 중국의 봉황과 용의 형상이 하르퓨이아와 스핑크스 상을 대체했다.

유리보다는 광택이 나는 금속으로 만든 거울 역시 마법의 연상聯想을 갖고 있었고 자주 마법에 사용되었는데(도판 174) 일반적으로 거울 뒷면에는 마법의 형상 또는 12궁도가 표현되어 있었다. 자비르 이븐 하이얀 Jabir ibn Hayyan이 쓴 것으로 추정되는 서적에 따르면 카르시니kharshini(구리와 아연, 니켈을 혼합한 것)라고 불린 중국의 합금으로 만든 거울은 눈병을 치료하는 주술에 사용되었다.

마법의 잔이 이라크와 이란 서부에서 이슬람이 도래하기 전에 사용되었다. 내부에 마법의 주문이 나선형으로 적혀 있는 이러한 잔의 용도는, 갑자기 그것을 뒤집어 엎어서 악마를 잡기 위한 것이었다. 이처럼 때때로 함정으로 유인된 악마는 잔의 바닥에 세련되지 못한 형태로 그려져 있었다. 이란에는 치유 효과가 있는 마법의 잔뿐만 아니라 점을 치기 위하여 잔과 사발을 사용하는 오랜 관습이 있었다. 이러한 잔에는 하나님께 기원하는 내용이 담긴 문구와 그 잔이 전갈의 침, 뱀 독, 광견에 물린 상처, 난산難産, 비출혈鼻出血 등을 치료하는 데 효험이 있음을 나타내는 글이 새겨져 있다. 이러한 잔의 소유주는 환자에게 이 잔에 물을 담아 마시게 한 후 치료비를 받은 거리의 돌팔이 의사들이었을 것이다. 많은 사람들이 이 잔들은 어떤 위대한 무슬림 지배자를 위하여 만들어졌다고 주장했다. 하지만 그것은 사실이 아니다(도판 175). 12세기와 14세기 사이에 제작된 독약 검출용 잔이 많이 남아 있다. 이러한 잔은 음료에 비소가 있으면 색이 변하는 것으로 간혹 합금으로 만들어졌다. 독을 감별해내기 위해 이러한 잔에는 위석胃石으로 초벌칠을 했을 가능성도 있다. 청자색 도자기와 비취는 또한 (독을 피하는) 예방책으로 여겨졌다.

개인적으로 마법의 거울과 잔을 사용하기도 했지만 마법은 또한 도시 전체를 위해 쓰이기도 했다. 알-만수르의 원형 도시 바그다드의 중심에 있는 왕의 사원의 돔 위에는 창을 들고 있는 기수騎手의 상이 있었다. 그리고 이 기수는 도시에 위험이 닥치면 위치를 바꾸어 그 방향을 창으로 가리켰다고 한다. 부적으로 사용된 상들과 고대의 조각상을 이슬람 도시의 성벽에서 쉽게 찾아볼 수 있었는데 사람들은 이것들이

174. 중앙에 한 어머니와 자녀를 나타내는 원형 무늬가 있으며 자리에 앉아 있는 지배자와 영마들을 보여주는 이집트의 마법 거울. 15세기. 황동 제품, 직경 12cm. 대영박물관, 런던.

거울은 때때로 점을 치는 용도로 사용되었다. 이븐 칼둔은 거울과 물이 담긴 사발을 응시한 점쟁이인 아라프arraf에 관하여 기록했다. 그에 따르면 그들은 "거울 표면이 사라질 때까지 지켜본다." 그러면 흰 구름이 나타나고 그 구름을 통해 사물을 본다. 그러나 이 거울은 아마도 그 거울을 응시하는 사람들의 눈을 질병으로부터 보호하기 위해 만들어진 것일 터이다.

175. 1147년부터 1174년까지 다마스쿠스의 지배자였던 누르 알-딘Nur al-Din으로 더 잘 알려진 마흐무드 이븐 잔키Mahmud ibn Zanki 즉 "장기Zangi의 아들"을 위하여 제작된 시리아의 병을 치유하는 효력을 지닌 사발. 12세기. 황동 제품, 높이 6.7cm. 카릴리 컬렉션.

외적의 공격을 막아줄 뿐만 아니라 질병을 피할 수 있게 해준다고 믿었다. 머리 없는 거대한 헤라클레스 조각상은 셀주크 왕조의 수도 코니아의 자랑거리로, 마법의 힘을 갖고 있어 도시를 수호했다고 한다(도판 176). 게다가 한 쌍의 날개가 달려 있는 영마가 코니아의 성채로 들어가는 중요한 문 위에 마치 도시를 수호하는 듯한 모양으로 조각되어 있었다.

　이집트의 모스크는 일반적으로 보다 오래된 파라오의 건축물에서 약탈한 자재로 건설되었다. 무슬림 건축가들은 그렇게 하면 파라오의 유물에 걸려 있는 마법이 이슬람에 도움이 될 것이라고 여겼는데 이도 역시 그럴듯해 보인다(다른 한편으로는 이슬람이 파라오의 영토를 정복했음을 암시하는 것이기도 했다). 이러한 관례는 최근까지 지속되었다. 십자군이 공국을 세웠던 도시들을 차례차례 손에 넣은 이슬람 군대는 교회와 궁전들을 이집트와 시리아에 있는 건축물을 장식하기 위하여 약탈했다. 아커의 성 안드레St. Andrew 교회에 있는 고딕 양식의 대리석 출입문은 카이로로 옮겨졌다가 다시 맘루크 왕조의 술탄 알-나시르 무함마드의 마드라사(1295-1030년 건설)로 옮겨졌다. 그 이유는 부적으로 삼기 위해서라기보다는 승리를 기념하고 그리스도교에 대한 이슬람 신앙의 승리를 선포하기 위한 것이었다.

177. 한스 홀바인HANS HOLBEIN(1497-1543년)이 그린 《특사特使들》, 1533년. 캔버스에 유화, 2×2.1m. 국립 미술관, 런던.

카펫 무늬는 정사각형의 안쪽에 있는 약간 큰 팔각형에 기초를 두고 있는데 오스만 투르크 제국에서 직조된 것이 틀림없다. 여러 가지 소형 무늬가 있는 홀바인 융단에서 팔각형과 그것을 둘러싸는 정사각형은 더 작다(작은 홀바인 무늬의 예를 베로나에 있는 성 제논 제단 뒤의 벽에 있는 만테냐Mantegna가 그린, 왕좌에 앉은 아기 예수를 안은 성모 마리아에서 찾아볼 수 있다).

9 | *Beyond the Frontiers of Islam*

이슬람의 영역을 넘어서

이슬람 정권들과 이슬람 예술은 독자적으로 발전하지 않았다. 다양한 문화와 문명이 이슬람의 영역 내부와 외부 모두에 영향을 주었다. 반대로 이슬람의 예술과 사상이 발전함에 따라 이슬람이 다양한 문화와 문명에 영향을 미치기도 했다. 중동은 서로 중복된 수많은 세계로 이루어져 있었다. 콥트인과 모자라브Mozarab(이슬람 지배하에 살았던 스페인의 그리스도교 신자) 같은 그리스도교 신자들이 이슬람 지역에서 살며 일을 했다. 유대인과 아르메니아인이 때로는 물질과 문화를 전달하는 중개자 역할을 했다. 또한 이슬람 세계는 가공품을 유럽에 수출했다. 무데하르와 시칠리아 섬의 아랍인들이 그리스도교 시장을 위하여 일했을 뿐만 아니라, 이슬람 세계의 큰 도시의 장인들도 특별히 유럽 시장을 대상으로 카펫과 의복, 용기를 생산했다. 중국의 예술은 이슬람 세계의 예술에 무엇보다도 가장 큰 영향을 주었다. 예술품의 교역은 단순히 일방적이거나 단일한 차원에서 이루어지지 않았다. 무슬림은 중국의 사치품을 단순히 수입하거나 모방하는 데 그치지 않았으며 오히려 그것들을 개선하려고 노력했다. 따라서 이 장에서는 제목의 글자 그대로의 의미와 지리적인 의미 모두에서 그리고 더욱 은유적인 의미에서 이슬람의 영역을 넘어설 것이다.

"약속받은 민족"

이교도 부족들과 다르게 그리스도교 신자들과 유대인들은 정복자였던 아랍인에게 아흘 알-딤마ahl al-dhimma("약속받은 민족"이라는 뜻),

즉 보호받는 민족으로 대우받았다. 개종하지 않은 그리스도교 신자와 유대교인은 특별한 인두세를 냈지만 그 대신 자신들의 방식으로 신을 숭배하는 것을 허락받았다. 초기에 그리스도교 신자들은 오늘날 이슬람의 영토로 간주되는 대부분의 지역에서 실제로 주민의 대다수를 차지했다. 이슬람의 지배 아래에서 보호받은 많은 그리스도교 신자들은 대개 시리아의 동방 정교회 신자였고 비잔틴 제국의 황제와 콘스탄티노플에 있는 총주교總主敎를 종교 지도자로 간주했다. 그러나 동방 정교회와 많은 추종자를 거느린 다른 그리스도교 교회들이 이슬람의 지배하에 있었다. 7세기에 이집트 주민 가운데 대다수가 그리스도교를 믿는 콥트인이었고 아르메니아와 그루지아에도 그리스도교 신자 공동체가 있었다. 그리고 다른 공동체들이 시리아, 이라크, 이란 그리고 멀리 동쪽으로 몽골과 중국까지 중앙아시아 전체에 걸쳐 광범위하게 흩어져 있었다.

동방 정교회 신자와 콥트인의 그리스도교 예술

칼리프의 영토 내 대부분의 지역에서 그리스도교 신자들은 이슬람으로 개종했지만 그 증가 속도는 더디었다. 무슬림이 다양한 지역에서 다수가 되었을 때조차도 특정한 교역과 직종은 그리스도교 신자들이 좌우했고 또한 오늘날 이슬람 예술과 건축물로 분류되는 것들도 사실은 그리스도교 신자의 작품이 많다. 이슬람이 전파된 후 최초 1세기 동안 콥트인들은 뛰어난 건축가로 이름을 날렸다. 우마이야 왕조의 칼리프 알-왈리드 1세(705-15년 재위)는 메디나에 있는 모스크를 재건하면서 이집트로부터 콥트인들을, 시리아로부터 동방 정교회 소속 그리스도교 신자들을 소환했다. 그는 예루살렘과 다마스쿠스에서 그들의 기술을 이용하여 건물을 지었고, 콥트인들이 키르밧 알-마프자와 므샤타의 사막 궁전들에서 일했다는 증거가 있다. 특히 므샤타의 외부에 있는, 인상적인 덩굴 조각 장식은 콥트인이 만든 것으로 여겨진다(도판 69 참조).

파티마 왕조가 몰락한 이후 그리스도교 신자들의 정치적·경제적 지위는 다소 하락했지만 특정한 분야에서 그들은 여전히 우월한 위치를 차지했다. 17세기 카이로에 있는 금 세공인 동업조합은 보석 세공인 동업조합과 마찬가지로 콥트인 그리스도교 신자들에게 지배되었

다. 이집트는 무엇보다도 직물 제조지로 널리 알려져 있었고 이 책에서 다룬 모든 시기 동안 콥트인들이 직물 산업을 주도했다. 콥트인들은 고도로 발달한 특정한 직조 기술을 지니고 있었다. 이것은 그리스도교 신자들의 공동묘지에서 출토된 콥트인이 만든 많은 수의 튜닉 tunic을 보면 알 수 있다. 어떤 튜닉에는 종교적인 상이 묘사되어 있지만 다른 옷들은 꽃이나 신화에 나오는 형상을 자연주의적 묘사한 무늬로 장식되었다. 디오니소스의 형상이나 무희, 바다의 요정들 그리고 소라류類를 포함한 고전주의풍의 상과 이교도의 상이 장식 주제로 선호되었다(도판 178).

예술적인 영향이 모두 일방적으로 전파된 것은 아니었다. 아랍의 세속적인 필사본들에 실려 있는 현자와 의사를 묘사한 세밀화를 콥트인이 복음전도자의 초상화를 그릴 때 본으로 사용한 듯하다. 실제로 12세기에 꽃무늬 요소와 기하학적 도형 요소가 교회들로 전파되고, 이전에 콥트인의 고유한 예술 형태였던 것들이 이슬람.예술의 주류 작품에 서서히 흡수됨에 따라 콥트인의 작품과 무슬림의 작품을 구별하는 것은 거의 불가능해졌다.

12세기에서 14세기까지 시리아, 이라크, 아나톨리아에서 물건에 조형적인 상을 넣는 일이 폭발적으로 증가했다. 우선 화폐의 예를 들면 12세기와 13세기 상반기에 시리아 북부와 이라크 북부, 동부 아나톨리아에 있는 도시를 지배한 투르크계의 소규모의 아르투키드 왕조

178. 콥트인의 색실로 무늬를 짜넣은 주단 직물 조각,
이집트, 7–8세기. 착색한 모직물과 염색하지 않은 무명 제품, 35.5×17cm. 데이비드 컬렉션.

콥트인 직조공들은 또한 추상적인 무늬가 있는 의류를 직조했으며 이슬람의 시대에 무늬는 더욱 정형화되고 기하학적으로 발전했다. 특징적인 무늬는 상당히 단순한 타원형 또는 정사각형 무늬로 길고 좁은 띠와 원형의 조각에 기초를 두고 있었다.

179. 로마 황제 두상과 아랍어의 명각을 묘사하고 있는 아르투키드 왕조의 화폐. 청동 제품, 직경 3cm. 대영박물관, 런던.

180. 프리어Freer **순례자의 물통.** 시리아, 13세기 중반. 황동 제품, 직경 36.9cm. 프리어 미술관, 워싱턴.

는 청동 동전을 주조하기 시작했는데 그중에는 로마와 사산 왕조 시대의 형상에서 유래한 도안을 넣은 것도 있었다. 로마 황제의 두상이 다양한 전문 기술을 통해 복제되었다(도판 179). 점성학의 모티프, 사람이 뱀 위에 올라탄 것과 같은 공상적인 그림, 유목하는 투르크인 부족의 낙인 자국, 쌍두 독수리와 같은 잡다하고 모호한 문장 모티프, 보좌에 앉은 예수와 같은 심지어 비이슬람교적인 모티프까지 아르투키드 왕조와 그 이웃 국가의 화폐 도안으로 사용되었다. 이러한 현상이 일어난 원인을 설명하기 위해서는 아르투키드 왕조와 아나톨리아의 셀주크 왕조가 영향력 있는 그리스도교 주민을 지배했던 사실을 주목해야한다. 비잔틴의 형상으로 도안된 화폐는 그 지역에서 광범위하게 유통되었다. 그리고 이슬람 세계의 지배자는 신하들의 기대에 부응하는 형상으로 화폐를 만들었을 수도 있다.

아이유브 왕조의 이웃 영토에서는 특히 그리스도교의 상이 묘사된 뛰어난 품질의 금속공예 제품이 생산되었다. 현재 워싱턴의 프리어 미술관에 있는 목 부분이 원통형인 황동 물통은 수세기가 지난 오늘날에도 본래의 상태 그대로 보존되어 있는 유물로 순례자의 휴대 용기이다(도판 180). 이 물통은 명백히 13세기 중반경에 만들어졌다. 여기에는 기품 있는 인물과 마상馬上 시합자들, 악사와 잎 장식 같은 관습적이며 세속적인 상뿐만 아니라 성 수태고지聖受胎告知(천사 가브리엘이 성모 마리아에게 그리스도의 수태를 알린 일), 그리스도의 탄생, 성당에서 진행된 성모 마리아의 축제 등 그리스도교의 《성경》에 나오는 장면들이 묘사되어 있다.

12세기와 13세기에 무슬림이 지배한 시리아와 이집트에서 여전히 많은 그리스도교 신자들이 살고 있었다. 이슬람 세계의 금속 세공품 생산의 중심지 가운데 한 곳이었던 이라크 북부의 모술에는 많은 그리스도교계 주민이 있었고 1262년

181. 그리스도교 성인의 모습이 그려져 있는 이른바 "다렌베르크 수반" 안쪽의 세부 장식, 시리아 1240년대경. 은을 상감한 황동 제품, 높이 23.3cm, 프리어 미술관, 워싱턴.

에 몽골 왕조가 모술을 약탈했을 때 그 도시의 많은 장인들이 맘루크 왕조의 영토로 이주한 듯하다. 따라서 프리어 미술관에 있는 물통과 비슷한 물건들이 그리스도교 신자인 고객들을 위하여 제작된 듯한데 이것은 그다지 놀라운 일이 아니다. 어떤 고객들은 십자군에 출정한 국가의 주민이거나 성지 순례자들이었을 수도 있다. 그러나 1240년경 후반에 시리아에서 제조된 "다렌베르크 수반水盤"으로 알려진 황동 수반과 같은 작품들은 여전히 수수께끼로 남는다(도판 181). 이 수반은 사냥과 전투 장면뿐만 아니라 둥근 돌출부가 있는 원형의 많은 장식 의장들로 둘러싸인 그리스도의 생애를 소재로 한 다섯 가지 그림으로 장식되어 있다. 또한 후광이 있는 수도사와 성인처럼 보이는 39명의 인물이 안쪽 면에 그려져 있다. 그러나 그 명각에는 이 수반이 1240년 부터 이집트를 지배했고 1249년 이후부터 다마스쿠스를 지배했던 술탄 알−살리 아이유브al-Salih Ayyub에게 헌정된 것이라는 글과 지하드의 지도자인 그의 무용武勇에 대한 찬사가 새겨져 있다. 그는 신앙의 수호자, 뛰어난 무인武人, 정복자이자 승리자로 칭송되었다. 여기에서

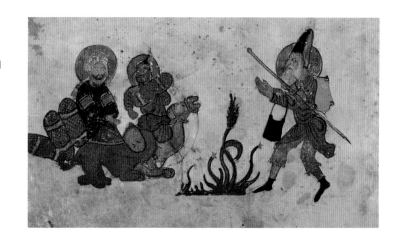

예수는 이슬람의 예언자로 취급되고 있다. 따라서 이 수반에 표현된
상은 단지 무슬림이 사용한 무수한 도상 가운데 하나일 뿐임을 유념해
야 한다.

확실히 이슬람 예술에서 나타나는 모든 그리스도교적 모티프가 그
리스도교에서의 의미 그대로 사용된 것은 아니다. 예를 들면 후광은
신성을 나타내는 것이 아니라 단순히 배경으로부터 형상의 머리 부분
을 강조하고 돋보이게 하는 용도로 무슬림의 세밀화와 장식적인 무늬
에서 사용되었다. 예를 들면 13세기 아랍의 《마까맛》의 삽화에는 악한
아부 자이드가 후광을 지니고 있는 모습으로 묘사되어 있다(도판 182).

아르메니아인의 그리스도교 예술과 건축물

콥트인과 마찬가지로 아르메니아인은 파티마 왕조의 칼리프가 지배하
는 이집트에서 번성했다. 1073년부터 1094년까지 이집트의 실질적인
지배자였던 고관 바드르 알−자말리Badr al-Jamali는 아르메니아인이었
다. 중세 카이로의 요새화된 출입구를 우르파에서 소환된 세 명의 아
르메니아인 건축가가 재건한 것은 바로 그의 치세 중의 일이다(도판
183). 아르메니아인은 석재 건축물을 짓는 데 뛰어난 전문가들이었다.
그들이 만든 건축물과 그 장식은 12세기 이후로 아나톨리아에 있는 셀
주크 왕조 건축물에 결정적인 영향을 미쳤다(도판 184, 185). 아르메니아
교회의 특징인 지붕을 받치고 있는 높은 건조물 위에 있는 원뿔꼴의
지붕이 무슬림의 묘탑墓塔에서 다시 나타난다. 셀주크 왕조의 대상 숙
소는 아르메니아의 대상 숙소를 모방해서 만든 것이다. 아르메니아인

은 또한 품질이 뛰어난 직물을 직조했다. 그들이 만든 카펫과 직물은 압바스 왕조의 궁전에서 대단히 높은 평가를 받았다. 이 시대에 이란의 카펫에 대한 최고의 찬사는 아르메니아의 카펫과 비교하는 것이었다. 압바스 왕조의 전성기가 한참 지나고 난 뒤 13세기에 탐험가였던 마르코 폴로Marco Polo는 가장 훌륭한 카펫으로 아르메니아인과 그리스인이 직조한 것을 꼽았다.

오스만 투르크 제국의 군대와 사파위 왕조의 이란 군대가 싸우면서 아르메니아의 도시와 지방을 파괴했기 때문에 16세기 초반 이후로 이슬람의 영토 전체에 걸쳐서 아르메니아인들의 인구 분산이 재개되었다. 1605년에 샤 압바스가 아르메니아 동부의 인구가 줄어들어 방어하기 어려운 지역이라고 판단한 이후, 많은 아르메니아인을 새로운 줄파Julfa로 알려진 이스파한 근교에 강제로 재정착시켰다(도판 186). (이란의 예술에 대해 유럽 화가들의 화풍과 그리스도교 도상학 기술을 전수해주는 역할을 하며 임시적으로 이곳에 머물던 유럽의 장인뿐만 아니라 예수회와 카르멜 수도회에 소속된 선교사들 역시 줄파에 거주했

183. 밥 알-푸투흐Bab al-Futuh(해방의 문), 카이로, 1087년. 이 문을 만드는 데 사용된 석조 건축 기법은 주로 벽돌로 만든 카이로의 다른 건축물에 사용된 기법보다 훨씬 우수했다.

184. 터키의 완 호수에 있는 아르메니아인의 교회 아타마르Aghtamar 외부의 세부 장식, 10세기.

아르메니아인의 교회는 셀주크 왕조가 지배한 아나톨리아에서도 모방한, 건물 외부 조각상으로 장식되는 것이 관례이다. 성경에 등장하는 인물 중에서 다윗과 골리앗을 볼 수 있다.

185. 터키 에르주룸의 치프테Cifte 마드라사의 셀주크 왕조 강당의 식물 조각 작품, 1253년 창설.

186. 아르메니아인의
《마법의 잡록雜錄》에 있는
판권版權 페이지. 1610년.
채색 사본. 25×17.5cm.
대영도서관. 런던.

아르메니아인 화가들과
장인들은 사파위 왕조와
오스만 왕조에서 중요한
역할을 했다. 그리스도교의
모형과 기법은 이슬람에
영향을 주었으며 반대의
경우도 마찬가지였다. 특히
아르메니아인의 이 마법의
개론은 비록 삽화 기법이
아르메니아의 것임에도
불구하고 콘스탄티노플에서
저술된 듯한 터키의 점성학
서적과 마법의 서적을
모방하고 있다.

다.) 새로운 줄파는 이란의 고급 공예와 교역의 중심지가 되었다. 아르
메니아인들은 금 세공과 은 세공에 탁월했다. 무엇보다도 아르메니아
의 상인들은 비단 직물의 생산과 수출 모두를 주도하며 상업의 중추
역할을 했다. 아르메니아인들은 중앙아시아로부터 다마스쿠스와 스미
르나(현대의 이즈미르)까지 이르는 육로로 이동하는 비단 대상隊商을
운영했다.

15세기까지 그리스도교 신자들은 여전히 소小아시아에서 다수를
차지했던 듯하다. 이것은 발칸 반도의 여러 나라를 지배한 오스만 왕
조의 술탄이 다스린 영토에서도 마찬가지였다. 동방 정교회 신자이든
콥트인이든 아르메니아인이든 간에 그리스도교계 주민은 오스만 왕조
의 예술과 건축에 지대한 기여를 했고 이스탄불의 술레이마니예 모스
크를 건설한 때 참여한 3,523명의 장인 가운데 51퍼센트가 그리스도
교 신자로 추정된다.

유대인 공동체와 이슬람 예술

이슬람 예술에 대한 유대인의 기여에 대한 여러 가지 견해에 동일한
답변을 하는 것은 쉬운 일이 아니다. 유대인은 무슬림과 마찬가지로
예술에서 형상을 표현하는 것을 꺼렸다. 직물, 금속 또는 유리공예에
표현된 유대인의 상을 구별해내는 것은 일반적으로 불가능하다. 그러
나 관련된 자료를 보면 유대인이 이 모든 분야에서 매우 탁월했다는
것을 알 수 있다. 파티마 왕조가 지배하는 카이로에서 상당히 많은 유
대인들이 금 세공, 유리 그릇 제조, 직조, 염색 분야에 종사했다. 14세

기에 페즈의 유대인들은 다마스쿠스 세공의 금속 가공, 금 세공 그리고 은 세공에 뛰어났다. 이스파한에서 유대인들은 직물을 염색하고 수를 놓는 산업에 종사했다. 레반트 지방에서는 유리를 생산하는 데 중요한 역할을 했다. 1163년에 예루살렘에 십자군이 세운 왕국 도시 튀루스를 방문한 투델라의 벤자민Benjamin은 그곳에 유리 제조와 선주업船主業에 관여했던 4백 명의 유대인이 살고 있다고 전했다. 15세기와 16세기에 많은 유대인들이 그리스도교 신자들의 박해를 피해 오스만 왕조의 영토에 정착했다. 메흐메드 2세는 그들이 인구가 적은 이스탄불에 정착하도록 장려했다. 다른 유대인들은 팔레스타인에 직물 작업장을 세웠다. 무슬림과 유대인은 사업을 공동으로 경영했다. 그래서 각 종교의 휴일에도 점포를 열 수 있었다. 필연적으로 이슬람 예술은 유대인의 채색 사본과 유대교 회당 건축물과 같은 것에 영향을 미쳤다. 더욱이 이슬람 예술 형태는 이슬람 영토에서 살고 있는 유대인뿐만 아니라 그리스도교 세계에 있는 유대인 공동체에도 영향을 미쳤다. 이렇듯 유대인, 특히 스페인의 유대인은 아랍의 과학과 예술을 중세의 서양에 알리는 전달자 역할을 했다.

스페인

스페인, 시칠리아 섬, 남부 이탈리아는 서양에 이슬람 예술과 건축술이 전파되는 과정에서 중요한 통로 역할을 했다. 이슬람 예술은 이슬람 영역 밖에서 지속적으로 발전했고 그 영토의 북방에서 최고의 작품이 생산되었다. 비록 스페인에서 이슬람의 영토는 13세기 후반까지 그라나다의 남부 지역에 제한되어 있었지만 무슬림인 무데하르 장인들은 그리스도교 신자들이 다시 정복한 영토에서 지속적으로 고용되었다. 한 가지 예를 들면 무데하르는 (1258년에 그리스도교 교도의 수중에 들어간 도시인) 세비야에 알카자르Alcazar 왕궁을 짓는 데 크게 기여했다. 1364년에 카스티야의 폭군 페드로Pedro는 심하게 파괴된 이전의 왕궁 부지에 이 왕궁을 건설하라고 명령했다. 그는 톨레도뿐만 아니라 무슬림의 수도였던 그라나다에서 석고 기술자와 목수를 모집했다. 그들을 고용한 효과는 개방된 안마당으로 연결된 이슬람식 궁전의 화려하게 장식된 큰 방에 잘 나타나 있다. 둥근 돌출부가 많이 있는 아치와 편자 모양의 아치가 그물 모양 장식처럼 조각한 돌로 만든 큰

방들의 출입구를 이루고 있다(도판 187). 그리고 기하학적인 모자이크식 무늬로 배열된 스투코와 유약을 바른 타일이 왕궁의 벽을 덮었다. 기둥과 자재는 파괴된 우마이야 왕조 궁전 알–마디낫 알–자흐라al-Madinat al-Zahra에서 약탈하여 조달했고 무데하르 장인들이 의식적으로 우마이야 왕조 궁전의 특징을 모방한 증거가 있다. "오직 알라Allah 한 분만이 승리자이시다."라는 문구와 페드로의 위대함을 찬양하는 쿠파체 명각이 있다. 무데하르는 카펫 및 비단 직조 분야에도 뛰어난 업적을 남겼다(도판 188). 요업 제품들에서처럼 문장紋章의 방패 모양이 때때로 동양식의 무늬들 한가운데에 나타난다.

무데하르말고 무슬림 지배하에 있었던 그리스도교도인 모자라브는 북쪽에 있는 그리스도교 신자의 영토로 이주하면서 남부 스페인의 건축술을 전파했다. 이슬람의 장식 주제와 기술이 이슬람이 지배하는 안달루시아에서 멀리 떨어진 스페인의 지역에서도 수용되었다. 예를 들면 북부 스페인에 있는 라스 후엘가스 드 부르고스의 시토 수도회에 소속된 수녀원의 회랑은 쿠파체 명각과 나선형 꽃 무늬뿐만 아니라 아라베스크 바탕에 공작孔雀 무늬가 있는 이슬람 양식의 스투코로 장식되어 있다. 요업 제품 분야에서도 무슬림의 기술과 전통이 그리스도교가 수복한 스페인에서 지속적으로 발전했다. 15세기 이후에 이른바 히스파노–모레스크Hispano-Mor esque(스페인–무어인의) 도자기라고

**188. 스페인의 착색된 비단
조각**, 14–15세기, 36×55cm, 데이비드 컬렉션.

불리는 정교한 광택도자기가 발렌시아 근처의 마니세스에서 생산되었다(도판 189). 다양한 기본 무늬뿐만 아니라 유약에 코발트 재료가 들어간 것으로 칠하고 주석제 유약을 사용하는 기술은 모두 중동에서 기원된 것이다. 하지만 그리스도교인의 문장이나 유럽의 다른 조형적 모티프가 이슬람 예술에 침투하는 경우가 점차 늘어났다.

시칠리아 섬

시칠리아 섬은 826년부터 무슬림의 지배를 받았고 남부 이탈리아 본토는 901년 이후부터 그들의 수중에 들어갔다. 그리고 11세기 중에 노르만 민족의 모험가들이 서서히 아풀리아, 칼라브리아, 시칠리아 섬을 정복했다. 노르만족이 창건한 오트빌 왕조 통치하에서 아랍인뿐만 아니라 그리스인이 중요한 역할을 했던 혼합된 문화가 번창했다. 비록 세팔루(1131년)와 몬레알(1174년경)에 있는 대성당의 기본적 구조물의 (그 안에서 거행된 예배에 가장 걸맞은) 형태는 서양적이지만 장식의 모양은 이슬람적이다. 마찬가지로 무까르나, 나무와 공작으로 이루어진 작은 원형 무늬와 쿠파체 명각이 있는 팔레르모의 12세기 지사 Zisa 궁전은 순수하게 이슬람적인 착상에서 건설되었다. (거의 재건된 왕궁에 부속된) 1132-43년에 걸쳐 세워진 궁전 부속 예배당의 본당 회중석의 벌집 모양 천장은 팔각형 별에 둘러싸인 형상과 아라베스크로 화려하게 장식되어, 광범위한 지역에 미친 파티마 왕조 회화의 영향을 확인할 수 있는 일종의 백과사전이다(도판 190).

　무슬림의 직물 산업은 그리스도교인의 지배 아래에서 한동안 지속적으로 번창했고 노르만의 왕들은 비단 작업장을 궁전에 부속시켰다. 1133년 또는 1134년에 직조된 시칠리아 섬의 로제 2세Roger Ⅱ의 외투는 왕의 국고國庫 또는 작업장인 키자나에서 만들어졌다. 그 외투에는

190. 팔레르모의 궁전 부속 예배당 천장 패널화인 분수 풍경, 12세기.

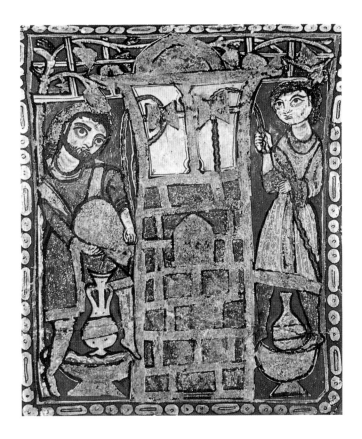

191. 시칠리아 섬에서 제작된 로제 2세의 붉은색과 황금색의 대관식 예복, 1133/34년. 금 실로 수놓은 비단 제품, 1.4×3.4m. 쿤스티스토리스체스 박물관, 빈.

아랍어로 작성된 글에는 이 예복이 작업장에서 만들어졌고 "언제나 변함없이 밤낮으로 즐거운 일들이 있기를 바란다"는 것을 비롯해서 장황한 그 지배자의 축복을 기원하는 내용이 담겨 있다.

호랑이 두 마리가 낙타 한 마리를 물어뜯고 있는 무늬가 있다(도판 191).

직물과 금속 공예품 교역

노르만 왕조와 훗날 호엔슈타우펜 왕조 아래에서 중세 시칠리아 섬은 장식용 비단옷의 중요한 생산지 역할을 계속했다. 그러나 무슬림이 직조한 직물이 서유럽에 끼친 영향은 그보다 훨씬 광범위하다. 알파카 alpaca, 캐멀롯Camelot, 시폰chiffon, 면직물cotton, 능직綾織, 모헤어 mohair, 무명천muslin, 공단satin 등의 직물 이름을 나타내는 영어 단어 가 아랍의 단어나 또는 장소 이름에서 유래한 것이라는 사실을 주목해 야 한다. 현존하는 이슬람 직물 가운데 가장 오래된 것은, 그것을 벽걸 이 천, 긴 외투 등으로 사용한 그리스도교 교회들에 의해 보존되었기 때문에 전해질 수 있었다. 무슬림이 직조한 직물은 유럽 전 지역에서 권위를 나타내는 물건으로 취급되었다. 프라 안젤리코Fra Angelico와 젠틸레 다 파브리아노Gentile da Fabriano와 같은 토스카나 출신 화가 들은 신분이 높고 부유한 인물을 묘사할 때 이슬람의 직물로 만든 옷 을 입고 있는 모습을 그렸다. 무기 제조를 포함한 이슬람의 금속공예 는 서유럽에서 높이 평가되었고 이슬람의 장식 서법, 무늬, 장식이 서 양의 예술 전체에 걸쳐서 나타나고 있다.

동양풍의 카펫이 르네상스 이후부터 유럽의 회화에 많은 영향을 미 쳤다. 베네치아는 이 호화로운 물건의 주요 입항지였던 듯하다. 붉은 색과 황금색을 풍부하게 사용한 15세기와 16세기 베네치아풍 회화의 농후濃厚함은, 창문에 드리웠거나, 탁자를 덮거나, 대리석 바닥에 깔 아놓은 터키산 카펫의 색채로부터 많은 영향을 받았다. 카펫 예술에 대해 가장 잘 알려주는 예 가운데 하나는 한스 홀바인Hans Holbein의 〈특사特使들〉(1533년, 도판 177 참조)에서 찾아볼 수 있다. 그것은 세 부 특징이 상세히 묘사된 홀바인 무늬로 불리는, 인상적인 기하학 무 늬가 있는 카펫으로 덮인 탁자 앞에 두 명의 특사가 서 있는 그림이다. 다른 형태의 중동의 카펫은 자신의 작품에 이름을 새겨넣은 화가의 이 름으로 명명되었지만 나중에 이 이름들은 모두 없어졌다. "로토Lotto" 카펫은 아라베스크 무늬가 있는 우샤크 카펫이라는 명칭으로 더욱 널 리 알려져 있고 "벨리니Bellini"는 안쪽 가장자리에 주름이 있는 특별 한 형태의 오스만 왕조의 깔개이다. 예술적 용도와 투자 용도 두 가지

모두를 충족시키기 위해 화가들은 자신들이 그린 카펫을 소유했을지도 모른다.

그림을 통해 살펴볼 때 몇 가지 유형의 페르시아 카펫만이 17세기에 유럽으로 수출된 듯하다. 카펫이 발전하면서 페르시아 만을 경유한 유럽과 이란의 무역이 증가했다. 엄격한 평면 도형보다는 유동적인 선을 사용한 꽃무늬 카펫이 그 시대의 바로크 취향에 더 잘 부합했을 것이다. 동양에서 수입된 카펫은 그다지 이국적인 것으로 여겨지지 않았다.

비록 카펫이 바닥을 덮는 용도로 사용된 것은 확실하지만 이러한 경우는 18세기까지는 드물었다. 이집트의 오스만 왕조의 카펫 직조공들은 특별히 서양의 탁자에 맞게 설계한 듯한 원형 카펫과 십자가 형태의 카펫을 만들었다. 아라베스크로 장식된 우샤크 카펫과 같은 유형의 카펫이 주로 유럽 수출용으로 생산된 듯하다. 카펫은 또한 사절 선물용으로 생산되었고, 폴로네즈 카펫은 17세기 이란에서 생산되었다. 카펫의 수입 가격이 비쌌기 때문에 그 카펫 무늬를 영국과 다른 곳에서 복제했고 수수한 홀바인 무늬가 있는 카펫의 모조품이 16세기 후반에 영국에서 제작되었다.

맘루크 왕조의 가장 정교한 금속 세공품이 유럽 수출용으로 생산되었을 가능성도 있다. 카펫과 마찬가지로 많은 금속 세공품도 베네치아를 거쳐 유럽으로 수출되었고 유럽 시장의 요구에 따라 새로운 형태의 제품이 중동에서 제작된 듯하다. 15세기에 마흐무드 알-쿠르디 Mahmud al-Kurdi와 다른 사람들이 이란 서부에서 소용돌이 무늬와 아라베스크로 복잡하게 장식한 많은 금속 세공품을 만들어 유럽으로 수출했다. 이런 종류의 이란 제품의 장식 양식을 북부 이탈리아의 장인들이 모방했고, 서양의 그릇 형태에 적용했다. 카펫의 경우처럼 서양의 장인들은 동양의 금속 세공품의 모양과 무늬를 본격적으로 모방하기 시작했다. 이슬람의 양식으로 금속 세공품을 생산하는 데 주도적 역할을 했던 베네치아는 13세기 이후로 에나멜을 바른 유리 생산 분야에서 이집트와 시리아와 경쟁하기 시작했다.

장식과 무늬의 교류

직물과 금속 세공품은 자주 글귀로 장식되었는데 이것이 유럽의 예술

가와 도안가의 눈길을 끌었다. 따라서 르네상스 시대의 가공품에서 아라비아어 또는 엉터리 아라비아어를 발견하는 것은 대단히 흔한 일이다. 예를 들면 베로키오Verrocchio의 〈다비드David 상〉의 튜닉과 정강이받이greaves 테두리는 엉터리 아라비아어로 장식되었다(도판 192). 가독성을 그다지 고려하지 않은 아랍어 서체는 순전히 장식용으로 사용되었다. 실제로 대부분의 경우에 글자들이 문법에 맞지 않게 결합되었기 때문에 글의 내용을 전혀 이해할 수 없었다. 이것을 가리키는 기술적인 용어는 쿠페스크Kufesque이다. 중세의 영국어와 프랑스어 필사본과 법랑 세공품의 장식에서 그 예를 찾을 수 있다. 그러나 때때로 정확한 아라비아어로 장식된 물건도 제작되었다. "하나님 이외에 다른 신은 없으며 무함마드는 그분의 사자이시다."라는 무슬림 신앙을 나타낸 문구가 있는 그림과 다른 물건들이 교회에서 사용되었다는 것은 널리 알려진 사실이다.

르네상스 시대에 그로테스크한 무늬로 알려진 로마의 장식 양식이 재발견되었고 이것은 동양의 아라베스크와 장식 매듭 무늬와 결합되

192. 안드레아 델 베로키오가 만든 〈다비드〉 조각상, 1473–75년 제작. 청동 제품, 높이 125cm. 바르겔로 미술관, 피렌체.

어깨 위 튜닉 테두리에는 모조된 쿠파체 장식이 뚜렷하다.

었다. 여러 가지 형태의 공예 입문서와 도안 서적 덕분에 장식 매듭 무늬가 널리 보급되었고 직물과 제본 그리고 실내 장식에 사용되었다. 물방울 무늬를 반복해서 만든 식물 무늬 역시 16세기 이후로 유행했다. 아마도 직물에 나타나는 석류와 첨두尖頭 홍예의 무늬 역시 이슬람의 견본으로부터 파생되었을 것이다.

이슬람 예술과 건축은 서양에 놀라울 정도로 광범위한 영향을 미쳤다. 12세기 이후로 교회 건물 파사드와 다른 세부 장식은 더욱 화려하게 꾸며졌다. 또한 프랑스와 다른 지역에 있는 로마네스크 양식 건축물에는, 늑재肋材를 사용한 둥근 천장이나 색채 장식 상像, 둥글게 감겨진 벽의 돌출부corbels뿐만 아니라 둥근 돌출부가 많이 있고 끝이 뾰족한 편자꼴 아치와 두 곡선이 만나는 돌출점이 있는 여러 가지 형태로 이루어진 아치와 같은 이슬람 건축의 특징이 반영되었다. 이와 같은 특징은 스페인의 콤포스텔라로 가는 순례의 길에 있던 교회에서도 나타난다. 십자군들 역시 귀국하면서 이슬람의 건축술을 유럽에 전파했을 것이다. 아라비아어 저작물들은 서양의 문화 형성에 일찍이 큰 역할을 했다. 12세기의 르네상스 또는 스콜라 철학은 아랍의 학자들과 번역자들의 공헌, 특히 과학 분야에 대한 공헌이 없었다면 결코 오늘날과 같은 모습으로 발전하지 못했을 것이다.—12세기에 라틴어로 번역되어 서양에서 3세기 동안 가장 중요한 의학 교과서로 사용된 의서의 저자인 이븐 시나Ibn Sina(아비세나Avicenna, 980-1037년)를 떠올려보라.—수학과 철학 분야에서도 이슬람은 서양에 지대한 영향을 미쳤다(18세기 이후로 《천일야화》는 유럽과 미국의 소설에 커다란 영향을 미쳤다). 이 장의 마지막 부분에서는 바로 오늘날까지 이슬람 예술이 서양 예술에 미친 영향에 대해 살펴보려고 한다.

이슬람 예술과 동양: 인도

896년에 팔이 4개인 힌두교의 황동 여신상이 인도로부터 바그다드로 운반되었다. 10세기 초 알-마수디는 "모든 사람들이 전시 기간에 그것을 보려고 하던 일을 멈췄기 때문에 그 우상에 슈그흘Shughl, 즉 힘든 하루의 작업이라는 명칭이 붙었다."고 기록했다. 그러나 무슬림이 채색 조각된 인도의 우상에 매료되었다 해도 그것이 이슬람 예술에 미친 영향은 적었다. 그렇지만 11세기와 12세기 서부 인도의 회화에서

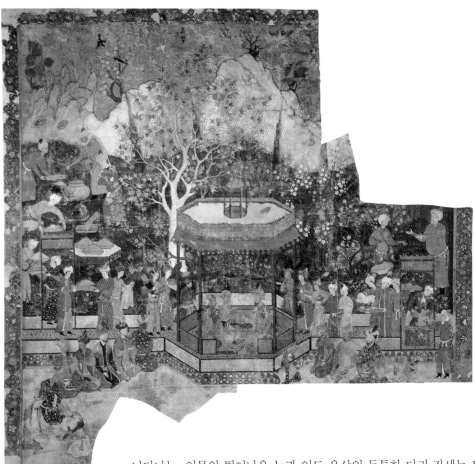

193. 카불Kabul 화에 속하는 티무르의 집에 있는 왕자들, 1550–55년경. 무명 천에 그린 구아슈 수채화, 108.5×108cm. 대영박물관, 런던.

(비록 이란의 것이 아니지만) 티무르 왕조 시대 페르시아의 관습에 따라 채색된 벽걸이 커튼. 유명한 무굴 제국의 창건자 바부르의 아들인 후마윤은 델리를 1556년까지 지배했다. 이 그림은 바부르의 궁전을 그린 것으로 추정되지만 그 후 인물이 추가되고 변경되어 인도 무굴 왕조의 단체 초상화가 되었다.

나타나는, 인물의 튀어나온 눈과 인도 우상의 독특한 다리 자세는 13세기 아랍의 채색 삽화에 다시 나타났다. 인도의 직물 무늬는 더욱 널리 영향을 끼쳤다. 이란의 학자 알–탈라비al-Thalabi(1038년 사망)는 인도 우단의 우수함에 대해 기록했다. 인도산 염색 제복은 맘루크 왕조의 이집트에서 대단히 유행했다. 다른 방면의 문화적인 교류는 11세기에 가즈나 왕조의 마흐무드의 침략으로 시작되었다. 16세기 초 인도 북부에 무굴 제국이 설립되면서 절정에 달한, 인도에서의 이슬람 왕조의 창건은 이슬람 문화, 더욱 엄밀하게 말하면 페르시아의 시각 문화가 인도의 많은 지역에 전파되는 계기가 되었다(도판 193).

이슬람 예술과 동양: 중국

이슬람과 그리스도교 세계, 이슬람과 인도 사이에 이루어진 문화 교류나 이슬람과 사하라 사막 이남의 아프리카 사이의 문화 교류는, 이슬

람과 중국의 교류에 비하면 그 범위나 규모가 작다. 아랍인들은 중국의 황제를 이 세상에서 가장 위대한 지배자 가운데 한 사람으로 여겼고(요르단 쿠사이르 암라에 있는 우마이야 왕조의 사막 궁전에 그려진 프레스코화에 그렇게 묘사되어 있다) 특히 요업 제품과 직물, 중국적인 주제와 기술, 예술 양식이 미친 영향을 고려했을 때 중국과의 교역이 없었다면 이슬람 예술은 결코 오늘날과 같은 형태로 발전하지 못했을 것이다. 하지만 여기에서 모든 사례를 다루기는 어렵기 때문에 이 장에서는 중국과 이슬람 세계의 중요한 왕조 사이에서 이루어진 가장 중요한 교역만을 고찰할 것이다.

초기의 교류

중국 제품 가운데 가장 예찬받은 요업 제품과 직물은 동부 투르크스탄 지방에서 파미르 고원 협로를 통과하여 사마르칸트와 발흐로 통하는 육로로 이루어진 대상로를 통해 서양으로 수출되었다(도판 194). 751년 사마르칸트 근처에서 아랍 군대가 대부분 투르크인으로 이루어진 중국 군대를 물리친 탈라스 전투로 인해 향후 수세기 동안 중국과 이슬람 간에 육로를 이용한 직접적인 교류가 단절되었다. 그러나 이로 인해 티베트 제국은 융성하게 되었다.

이슬람과 중국의 군사적인 대결과, 중국이 국경의 많은 부분을 폐쇄했음에도 불구하고 당 왕조가 다스리는 중국과 압바스 왕조 영토 내에 있는 페르시아 만의 항구들 사이에 해상 무역(비록 때때로 중단되었지만)이 번창했다(탈라스 전투에서 가장 주목할 만한 사건은 이슬람 군대가 중국인 제지공을 생포한 일이다. 이들은 이후 사마르칸트에서 제지 산업에 종사했다. 8세기 초에 제지 기술이 바그다드로 전파되었다). 7세기 말과 8세기 초에 이슬람 세계에서 중국산 은 그릇과 화려하게 꾸민 유리 제품이 유행했고 9세기 초에는 중국 광동성廣東城의 항구 광동의 주민 절반이 무슬림이었다. 심지어 광동성의 상인 거주지에서 878년에 일어난 대량 학살조차도 말레이 반도의 해안과 다른 지역의 항구를 통해 이루어진 중동과 중국의 무역의 지속적인 성장을 막지 못했다.

960년 이후 외국인을 혐오하는 중국의 당 왕조가, 무슬림 상인들이 광동성에 정착하는 것뿐만 아니라 다른 도시로 이동하는 것도 허용하

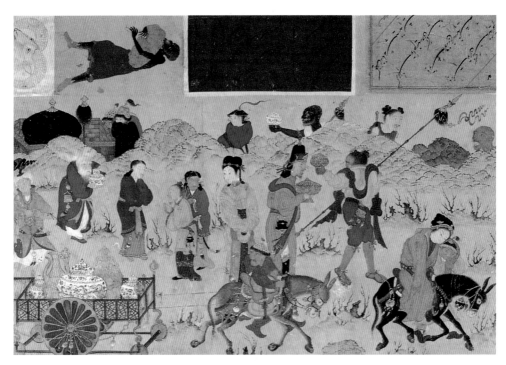

194. 아코윤루 투르코만Aqqoyunlu Turkoman **사람이 그린 두루마리 그림 일부에 묘사된 중국 자기 제품의 운송 장면,** 15세기 말. 비단 제품, 25×48cm, 톱카피 사라이 박물관, 이스탄불.

15세기 동안 막대한 수량의 중국 자기 제품이 이슬람 세계로 수출되었다. 당시에 아코윤루 투르코만 사람들이 통치한 서부 이란에서 제작된 것으로 추정된다. 실제로 결혼식 행렬을 묘사한 이 그림은 중국 사람들과 수레에 실린 중국의 청화백자뿐만 아니라 경치를 묘사한 수법을 통해서도 중국의 영향을 확인할 수 있다. 이 그림은 "시야흐 깔람Siyah Qalam"문학 선집에 수록된 그림 가운데 하나이다.

195. 중국 양주에 있는 불사학不死鶴 **모스크의 미흐라브,** 1275년경.

고 권장한 송宋 왕조에 의해 축출되었다. 더욱이 처음으로 중국의 무역상들이 인도양 교역에서 아랍인과 이란인과 경쟁했다. 이슬람교는 그 지역에서 대단히 중요한 종교였기 때문에 국제적인 무역을 하려는 많은 중국인이 이슬람교로 개종했다(도판 195). 1000년경에 교역로가 페르시아 만에서 이집트의 파티마 왕조 칼리프의 수익원인 홍해로 바뀌기 시작했다.

궁전의 생활을 다룬 부분에서 이미 언급한 파티마 왕조의 칼리프 알–무스탄시르의 재보 목록에는 카이수르(수마트라)의 장뇌로 가득 찬 자기로 만든 형형색색의 커다란 물주전자, 세 개의 다리가 달려 있는 자기 찬장과 각각 220루크스ruks(4킬로그램)의 고기를 담을 수 있는 큰 접시들, 온갖 종류의 동물이 묘사되어 있으며 (각각 1,000디나르의 가치가 있는) 세 개의 버팀대들로 지지된 커다란 세탁용 통과 달걀과 똑같은 형태와 색을 지닌 자기로 만든 달걀을 채워넣은 수많은 용기들처럼 중국산임이 분명한 물건의 이름이 나열되어 있었다. 1038년에 알–탈라비는 다음과 같이 기록했다.

아랍인들은, 섬세하고 진기하게 만들어진 그릇과 정교하게 만들어진 물건은 모두 중국산이었기 때문에 실제 원산지가 어디이든 "중국의 것"이라고 불렀다. "도자기china"라는 명칭은 오늘날에도 유명한 접시들의 유형을 가리키는 데 여전히 사용된다. 현재와 마찬가지로 과거에도 중국의 장인들은 진귀하고 아름다운 물건을 만드는 전문 기술을 지닌 것으로 유명했다. 중국인들 스스로 "눈이 하나밖에 없는 바빌론의 주민을 빼고 우리를 제외하면 이 세상의 인간들은 모두가 눈이 멀었다."고 말한다.

몽골 왕조

13세기에 있었던 중동과 중국에 대한 몽골 왕조의 침략은 중국과 이슬람의 문화를 이전보다 더욱 긴밀하게 만들었다. 중국의 학자, 행정관, 장인들이 몽골의 지배자를 따라 이슬람의 영토로 들어왔다. 몽골 왕조의 지배를 통해 이룩된 평화Pax Mongolica로 비교적 안전이 확보된 육상 교역로를 통해 이전보다 더 많은 극동의 직물을 서부아시아로 운송할 수 있게 되었다. 극동에서 수입된 이러한 직물의 무늬도 매우 중

요했다. 무슬림 장인들이 그 무늬를 모방하여 전혀 다른 재질의 천에 적용했기 때문이다. 중국산 직물은 무슬림 도공들이 그릇를 장식하면서 그 무늬를 표현하기 위해 노력할 정도로 유행했다. 그 결과 몽골 왕조의 지도층이 선호한 직물의 줄무늬와 패널화 무늬가 이란과 시리아의 그릇에 나타났다. 14세기 이후 중국과 티무르 왕조의 외교적인 교류를 통해 중국풍의 장식 양식 모티프가 이슬람 영토 전역에 전파되었고 국제적인 티무르 왕조 양식은 전통적인 이슬람식 무늬와 대부분 꽃무늬로 이루어진 중국의 새로운 장식 모티프를 융합한 것으로 간주되었다.

중국의 회화적 형상과 맘루크 왕조의 예술

비록 몽골 왕조와 맘루크 왕조 술탄의 관계가 처음에는 적대적이었지만 1322년에 알레포에서 강화 조약을 체결한 후 교역이 다시 번창했고, 중국의 회화적 형상이 맘루크 왕조의 금속 세공품과 요업 제품에 나타났다. 무슬림 예술가들은 중국의 연꽃 무늬를 바탕으로 새로운 무늬를 만들었지만 그들은 연꽃이 물에서 자라는 식물인 것을 몰랐기 때문에 그 꽃을 환상적인 꽃으로 변형시켰다(도판 196). 맘루크 왕조의 영토에서 중국 물건은 15세기와 16세기 초까지 엄청나게 유행했다. 맘루크 왕조의 마지막에서 두 번째 술탄 깐수 알-구리Qansuh al-Ghuri(1501-16년 재위)는 훌륭한 청자 소장품을 가지고 있었다. 티무르 왕조와 마찬가지로 맘루크 왕조는 중국의 요업 제품을 수입하고 모방했다. 무슬림 도공들은 14세기 말에 시리아에서 등장하기 시작한 청화백자를 모방한 제품을 생산했다. 그러나 그들은 중국 제품을 모방하는 것에 만족하지 않았다. 다시 한 번 그들은 중국의 모티프(연꽃, 모란, 국화, 나선형 꽃무늬)를 중국의 것이 아닌 패널화에 어울리는 것으로 만들었고 특별한 색채를 추가했다.

사파위 왕조의 이란과 중국의 청화백자

아주 많은 측면에서 티무르 왕조와 투르크인 선

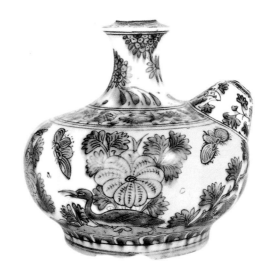

197. 후카의 물을 담는 용기,
남서부 이란, 17세기. 요업
제품, 높이 16.2cm.
이 용기는 중국의 양식으로
장식되어 있다. 대영박물관,
런던.

조의 전통을 따른 사파위 왕조에서 중국 물건은 여전히 대유행했다.
샤 압바스(1587-1629년 재위)는 청화백자, 청자, 다색채多色彩 장식
을 한 도자기를 소장하고 있었다. 청화백자를 모방한 도자기 생산이
사파위 왕조 치하의 이란의 요업 제품 산업에서 중요한 위치를 차지했
다. 또한 이 과정에서 중국의 모티프가 이란의 예술가들에 의하여 특
이하게 변형되었다. 중국의 현자는 포도주 병을 들고 있는 사파위 왕
조의 시인이 되었고, 중국인이 선호한 인체의 비대칭적인 자세는 감상
적인 이란의 연인들의 모습을 나타내는 데 채택되었다. 중국의 무늬는
후카hookah(물을 담는 항아리를 사용하는 담배 파이프, **도판 197**)처럼
본질적으로 중국의 것이 아닌 물건에도 적용되었다.

오스만 투르크 제국과 "중국풍의 장식 양식"

16세기와 17세기에 수출된 명明 왕조 후기의 도자기에 대한 사파위 왕
조의 열광과 그것을 모방하려는 시도는 오스만 제국이 걸었던 길과 현
저하게 구별된다. 오스만 제국의 셀림 1세는 찰드란(1514년)과 리다니
예(1517년)에서 벌어진 전투에서 승리하여 많은 도자기를 전리품으로
획득했다. 수세기에 걸쳐 오스만 제국의 황제들이 수집한 도자 컬렉션
으로, 오늘날 이스탄불의 톱카피 박물관에 보존된 유물은 1,300개의
청자와 2,600개의 명 왕조 도자기로 구성되어 있다. 왕실 사람들은 중
국 자기를 사용하여 식사를 했고 다른 사람들은 중국 도자기 모조품을
포함한 현지에서 생산된 제품을 썼다. 그러나 가장 오래된 이즈니크

198. 오스만 왕조 술탄 무라드 3세Murad Ⅲ (1574-95년 재위)의 문학 선집에 있는 하타이Hatayi 양식의 잉크 화. 종이 위에 잉크로 그린 그림. 빈.

그릇들은 요업 제품의 표본이라기보다도 터키의 금속 세공품의 표본들로 간주되는 경향이 있었다. 사파위 왕조와 맘루크 왕조의 자기 소장품을 약탈한 결과 1520년대 이후 이즈니크의 도공들은 중국의 자기를 진지하게 연구할 수 있었다. 그들이 모방한 자기는 같은 시대의 수출품이 아니라 왕들이 엄선하여 수십 년 또는 심지어 수세기 동안 보관한 것이었기 때문에 그들이 만든 제품은 골동품과 같은 운치를 풍겼다.

터키인들은 중국의 무늬와 형태를 수용하는 데 이란인들보다 능숙하지 못했고 한층 더 심하게 멋대로 원형을 변형시켰다. 이즈니크 도기는 중국의 청화백자와 뚜렷이 구별된다. 결정적으로 터키의 그릇은 중국의 제품보다 훨씬 더 광범위한 색채로 장식되어 있었다. 결국 이즈니크 도기는 중국의 경쟁 제품에서 필요한 점만 흡수하고 독자적으로 발전했다.

오스만 제국의 금속 세공품, 그림, 비단 제품에서도 중국풍의 장식 양식 모티프가 등장했고 적절히 변형되었다(도판 198). 친타마니 chintamani라고 불리는 무늬가 15세기와 16세기, 17세기에 제작된 오스만 제국의 직물(도판 199)과 이즈니크 주전자와 같은 물건들에서 나타난다. 그 무늬는 하나의 피라미드 속에 배열된 반복되는 세 개의 구형으로 이루어진 규칙적인 모양들로 구성된다. 또한 때때로 이 작은 피라미드들은 한 쌍의 물결 같은 "호피 무늬" 선들에 의하여 강조된다. 친타마니는 원래 중국 불교에서 기원한 것으로 원래의 모양은 세 개의 진주에 행운을 상징하는 파도가 새겨진 것이라고 한다. 그러나 우리가 중

198. 오스만 왕조 술탄 199. 오스만 제국의 우단 문직 위에 있는 친타마니 무늬, 16세기. 95×114cm. 데이비드 컬렉션.

국에서 친타마니가 원래 어떤 의미를 갖고 있었는지 밝혀낸다 해도 오스만 제국에서 그것이 어떤 의미로 사용되었는지 알아내는 데는 별로 소용이 없다. 오스만 왕조 예술에서 그 구형들은 진주보다는 행성처럼 보이며 (때때로 그것은 초승달처럼 보인다) 그 줄무늬들은 바다의 파도를 닮지 않았다. 그 세 개의 원형 무늬는 14세기 이후로 오스만 제국의 표상이 된 초승달과 관련된 것인지도 모른다. (비록 이와 같은 연상이 매우 타당해 보일지라도 세 개의 원형 무늬는 9세기에 이미 이라크의 도기에서 나타나고 있다. 어떤 학자들은 그것을 표범의 반점이라고 이해하고 있다.) 오스만 투르크 제국에서 사용된 용어 펠렌기pelengi(표범 같은)는 직물에 있는 어떤 종류의 무늬를 의미했다. 호피 무늬는 영웅적 자질 및 강한 힘을 나타냈다. 구체적인 예를 들면 《샤흐나마》의 등장인물 중에서 가장 위대한 루스탐은 거의 언제나 호피를 걸치고 있는 모습으로 묘사되고 있다. 그렇지만 오스만 투르크 제국의 사람이 찬타마니 무늬를 보았을 때 루스탐이나 티무르 혹은 불교의 장신구를 떠올리지 않았다 해도 그것은 매우 자연스러운 일이었을 것이다. 왜냐하면 찬타마니 무늬는 일상생활에서 흔히 접할 수 있는 사물 가운데 일부였기 때문이다.

중국의 요업 제품 기술이 미친 영향

200. 오스만 왕조 시대에 제작된 대형 이즈니크 접시, 1530–50년경. 유약을 바르기 전에 도기의 밑바탕에 청색 장식을 넣은 제품, 직경 39.4cm, 카릴리 컬렉션.

이 초기의 이즈니크 도기 작품의 중앙에 있는 포도 세 송이는 중국의 명 왕조의 작품을 모방한 것이다.

중국의 요업 제품은 이슬람 예술에 지대한 영향을 미쳤다. 무슬림은 중국의 요업 제품을 단순히 모방하거나 중국의 장식 모티프를 받아들이는 것에 머물지 않고 적극적으로 중국의 영향을 수용했다.

11세기에 이슬람의 프릿 기술의 발전은 그 당시 최초로 수입된 송 왕조의 섬세하고 반투명한 새로운 자기에 대응하는 과정에서 이루어졌다. 알-탈라비에 따르면 이 새로운 도자기를 만들 때 가장 선호된 색채는 "살구빛"이었다. 도자기의 색이 살구빛이라는 것은 언뜻 이해하기 어렵다. 그러나 다마스쿠스 지역의 살구는 회색을 띤 녹색이었다. 아마도 알-탈라비는 청자와

201. 청색 장식을 갖고 있는 주석 유약을 칠한 사발.
이라크, 9세기, 토기 제품,
직경 20.9cm. 카릴리
컬렉션.

비슷한 색깔의 도자기를 언급했던 듯하다. 이 시기는 회색이 감도는 흰색 몸체를 갖고 있으며 회색을 띤 녹색과 푸른색을 띤 녹색에서부터 해록색海綠色까지 서로 다른 진한 반투명의 유약을 칠해 만든 도자기인 청자 생산의 전성기였다(도판 200).

무엇보다도 중국의 요업 제품과 경쟁하기를 바란 무슬림 도공들은 고령토와 높은 점화 온도를 이용하여 중국 자기처럼 순백색을 내기 위해 주석 유약 기술을 개발했으나 그것만으로는 불충분했다(도판 201). 이즈니크 도기와 같이 백색의 주석 유약을 사용하여 만든 도자기는 오늘날 다른 어떤 제품보다 이슬람 예술의 특징을 잘 보여준다. 그것은 유럽의 요업 제품과 요업 기술에 커다란 영향을 미쳤다. 실제로 채색한 무늬로 도자기를 장식하는 것은 중동에서 시작된 듯하며 후에 중국의 도공들이 이를 모방했다. 그것은 중국이 이슬람에 예술적인 기술과 문양을 일방적으로 전파한 것이 아님을 보여준다. 14세기 초에 중국인들은 무슬림의 요업 제품 기술을 배우고 있었다. 그들은 이란의 도공들이 그랬던 것처럼 이슬람 세계로부터 코발트 광석과 유약을 바르기 전에 칠하는 코발트 안료를 수입했다. 중국인 직조공들은 또한 아랍의 줄무늬가 있는 비단옷을 모방했고 이집트와 유럽의 시장에 수출하기 위하여 그것들을 생산했다.

중국의 회화와 장식 미술

중국과 이란에서 몽골 제국의 지배층은 중국의 회화(특히 말을 묘사한 그림)를 매우 좋아했고 열광적으로 수집했다. 그것은 이란의 화가들이 자신들이 보고 연구한 중국의 회화 작품을 재현한 것을 통해 입증된다. 이 시기의 필사본들은 아랍과 중국의 양식을 혼합하여 그려졌으며, 나무와 바위를 묘사하는 중국 서예의 양식을 따른 듯하다. 이슬람 회화에서 중국 회화의 특징인 경치에 대한 강조, 서예 양식의 붓놀림, 선형성線形性, 부드러운 채색법, 식물·구름·물에 대한 중국식 묘사법 등을 모방한 흔적이 나타난다(풀밭은 깃털 같고, 나무는 옹이가 많

아 울퉁불퉁하며 구름은 길고 용의 혀처럼 갈기갈기 찢어져 있다). 앞서 언급했듯이 이란의 화가들은 중국의 화가들이 사용했던 사물의 상단과 측면을 잘라내는 테두리 경계선 기법을 모방하였고, 그럼으로써 그림의 테두리 너머의 장면을 암시하였다.

일반적으로 무슬림 화가들은 중국의 초상화 기법에 경탄했다. 1340년경에 중국을 방문했다고 주장한 여행가 이븐 바투타는 도착하자마자 자신과 동료들을 이라크인 복식을 한 모습으로 정확하게 묘사한 초상화가 중국의 도시들에 전시되어 있는 것을 우연히 발견하고 놀라움을 나타냈다. 원元 왕조(1279–1368년) 시대의 외국인 혐오 사례 가운데 하나로 원 왕조의 황제는 외국인이 허가를 받지 않고 떠날 것에 대비하여 외국인의 초상화를 제작하라고 명령했다.

중국과 티무르 왕조의 중앙아시아 사이에서 이루어진 밀접한 교류가 끼친 영향을, 중국인이 래커lacquer를 사용하여 발달시킨 조각 양식을 모방하여 무슬림이 목재나 석재를 이용한 작품을 만들려고 한 시도뿐만 아니라 비취 세공품이 대유행한 일 등을 통해 살펴볼 수 있다. 중국인은 또한 비단옷, 펠트 제품, 철제 거울, 불가사의한 부적제조로 특히 높이 평가받았다.

서양으로의 복귀: 18세기와 19세기의 이슬람 예술

르네상스 이후 서양의 화가들은 이국적인 분위기를 창출하기 위하여 때때로 이슬람식 의상과 모자를 그림 속에 그려넣었다. 그러나 중동의 영향을 받은 디자인이나 오스만 제국에서 수입한 카펫의 존재가 중동 문화에 대한 유럽인의 깊이 있는 이해를 의미하는 것은 아니다. 18세기에 이러한 상황이 변화했다. 유럽의 여행가들이 이슬람 지역을 더욱 자주 방문했고 동부 지중해 연안 지방을 방문하는 것이 때때로 전통적인 유럽 대륙 여행the Grnad Tour 코스에 추가되었다.

이슬람 예술의 핵심 요소들과의 중대한 만남은 1798년 프랑스 군대의 이집트 원정을 통해 이루어졌다. 그리고 이때 나폴레옹Napoleon이 원정에 데려갔던 학자들이 훗날 발행한 여러 가지 출판물은 서양인들이 이집트의 예술과 물질 문화를 총체적으로 이해하는 데 도움을 주었다. 영국의 인도 점령 역시 이슬람과 이란 문화에 대한 관심을 증대시켰지만 스페인은 이슬람 문화를 가장 가깝게 느낄 수 있는 곳이었다.

알람브라 궁전과 그 궁전의 장식에 대한 가장 영향력 있는 연구를 발표한 디자인 이론가 오웬 존스Owen Jones(1809–76년)는 1856년 《장식의 원리*The Grammar of Ornament*》를 발행했다. 그는 장식이 기하학적인 토대를 갖추어야 할 필요성을 강조했고 무슬림 예술가들이 이 분야에서 가장 훌륭한 업적을 남겼다고 선언했다. 1851년에 런던에서 열린 만국박람회에서 존스와 다른 사람들의 저서는 특히 알람브라 궁에 사용된 것을 비롯한 이슬람의 무늬와 색이 전파되는 데 기여했다.

1857년 개관한 런던의 빅토리아 앤드 앨버트 박물관 역시 영국의 대중에게 동양의 문화 유물들 특히 직물에 대하여 소개하는 데 중요한 역할을 했다. 이 박물관은 1876년에 동양 카펫 수집을 시작했고 1893년에 윌리엄 모리스William Morris가 주도한 기부 운동을 통해 크고 눈부신 아르다빌 카펫을 수집할 수 있었다. 모리스는 또한 이슬람의 장식적인 도안을 서양의 실내 장식에 도입하는 데 주도적인 역할을 했다. F. 두 케인 가드맨F. du Cane Godman과 조지 샐팅George Salting과 같은 영국인들은 이즈니크 도기와 안달루시아의 광택도자기를 주도적으로 수집했고 그들의 수집품은 공립 박물관에 전시되었다. 윌리엄 드 모건William de Morgan은 이즈니크 도기(도판 202, 203)에 사용된 기술을 재현하고 적용하기 위한 실험을 수행했고 이 기술을 숙련한 후에 광택도자기를 만들기 위하여 무슬림 도공들이 사용한 기술을 연구하

202. 유럽 시장에 수출하게
위해 만든 터키의 이즈니크
접시, 1580년경. 프릿 도기,
직경 36.5cm. 대영박물관,
런던.

203. 이슬람의 영향을 받은
주제를 갖고 있는 타일로
구성된 윌리엄 드 모건의
패널화, 1888–97년. 개인
소장품.

기 시작했다. 20세기에 《천일야화》와 오마르 카이얌Omar Khayyam의
《루바이야트*Rubayyat*》에 삽화를 그린 둘라크Dulac, 칸딘스키
Kandinsky, 마티스Matisse와 에셔Escher 등 많은 화가들이 이슬람 예술
의 강한 대조법의 영향을 받았다. 그러나 추상주의와 다른 현대 미술
운동에 대한 이슬람의 영향을 추적하는 것은 이 책에서 중점적으로 다
루고자 하는 주제에서 벗어나는 일이다.

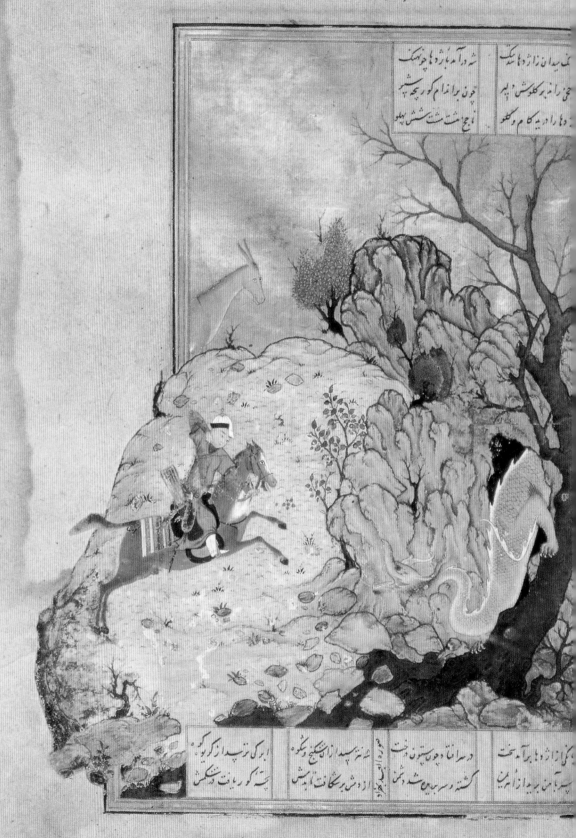

망원경을 통해 본
이슬람 예술에 대한 서양의 환상

예술 서적의 저자들은 작품을 명확하게 규명하기 위해 제작 연대와 장소를 중시하는 경향이 있다. 또한 예술사가들은 뛰어난 예술 작품에만 관심을 기울여 글을 쓸 때 오로지 박물관 진열장에 잘 전시되어 있는 것만 다루는 경향이 있다. 이러한 상황에서 작품에 대한 해석은, 유물의 우연한 발견과 근거가 불명확한 출처에 과도하게 의존하고 있다. 이미 언급했듯 고고학적 발굴과 화려하지는 않지만 보편적인 유물에 대한 광범위한 연구를 통해 이러한 상황을 개선할 수 있다.

니샤푸르에서 발굴된 것들

이슬람 세계에서 철저한 발굴이 이루어진 예는 매우 드물고, 발굴 결과 발표도 종종 제대로 이루어지지 않았다. 그리고 이러한 문제는 여전히 해결되지 않고 있다. 하지만 예를 들면 이란 북동부의 니샤푸르에서 진행된 발굴을 통해 그곳이 이슬람 세계의 거대한 요업 제품 중심지 가운데 한 곳이었음이 입증되었고 고고학자들은 이 도자기의 고객과 그들의 미적인 취미에 관하여 가설을 세울 수 있었다.

이 지역에서 여러 가지 유형의 도자기가 발굴된 이유는 부분적으로 다음과 같이 설명할 수 있다. 초기에 이슬람으로 개종한 사람들의 후손인 그 지역의 무슬림 이주자들은 아랍어로 장식된 수수한 백색의 슬립웨어를 선호했다. 반면 더 훗날 이슬람으로 개종했으며 이슬람 이전의 문화를 여전히 애호했던 그들의 이웃들은, 이슬람 이전 이란의 양식으로 제작되었고 조형적인 형상으로 장식된 니샤푸르의 독특한 담

204. 비흐자드가 1493년에 그린 니자미의 《캄사》 헤라트의 사본에서 나오는 〈용을 죽이는 바흐람 구르 왕자〉의 장면. 채색 사본, 13.0×9.0cm. 대영박물관, 런던.

화가는 이 그림에 "노예 비흐자드가 그림"이라고 서명했다.

황색 요업 제품을 선호했다고 주장하는 학자들이 있다(도판 205). 이러한 주장은 근거가 확실하진 않지만 그럴듯해 보인다. 또한 이슬람의 문화 유물을 만든 사람들의 취향에 주의를 기울이는 연구 방식은 오늘날 그리 자주 채택되지 않는다.

역사적 자료로서의 예술

만약 누군가 예술 작품을 통해 그것이 만들어진 시대의 문화를 규명할 수 있을 것이라는 관점으로 고찰한다면 깨어진 도기 유물은 미술 작품과 마찬가지로 도움이 될 것이다. 그러나 어떤 의미에서 예술적인 물건이 다른 것, 즉 예술의 역사 그 자체보다도 역사 연구의 자료가 될 수 있는가? 건축물, 그림, 직물은 기록되지 않은 중세 이슬람의 정치와 사회에 대한 정보를 제공해줄 수 있는가? 일반적으로 현대 이전의 중동 역사가들은 연대기, 인명사전, 조세 명부 등의 문서를 집중적으로 연구해왔다. 그러나 이러한 기록의 저자들—이 책에서 다룬 시대에 살아갔고 일을 한— 도 오늘날 이슬람 예술에 대한 글을 쓰는 사람들이 자신들의 필요에 따라 만들어낸 의견과 해석의 문제만큼이나 분명하지 않고 왜곡된 정보를 자주 제공하고 있다.

　이슬람 예술의 역사를 고정된 지식으로 생각해서는 안 된다. 차라

리 줄로 엮인 성긴 그물로 여기는 것이 더 낫다.

예술가들의 개성

이름을 알 수 없는 도안가들과 장인들의 작품을 소재로 이슬람 예술의 가장 오래된 시대에 관하여 글을 쓰는 것은 확실히 쉬운 일이지만 머지않아 이슬람 세계에는 눈부신 활약을 한 사람들과 기인奇人들, 이슬람 세계의 미켈란젤로Michelangelo, 반 고흐Van Gogh뿐 아니라 바사리Vasaris라고 부를 수 있는 개성이 강한 예술가가 나타났다.

제일 먼저 명성을 누리고 그 전기傳記가 쓰여진 예술가는 서예가들이었다. 서예의 원리를 설명하고 가장 위대한 서예가들의 일생에 관한 일화를 소개하는 책들이 많이 쓰여졌다. 서예가의 생애를 자세히 설명한 많은 기록은, 서예가에 대한 설명을 추가하거나 단지 독자를 교화시키기 위한 것으로 보아야 한다. 이 "역사들"에는 종종 심각한 오류가 있다. 예를 들면 10세기의 유명한 서예가 이븐 알-바와브Ibn al-Bawwab가 라이하니와 무하까끄 서체를 창시했다는 주장이 있다. 이 서체들은 그가 태어나기 전부터 이미 사용되고 있었는데도 말이다.

화가들이 신분과 개성을 부여받는 데는 보다 오랜 시간이 걸렸다. 이점에서 다시 한 번 그들의 초기 역사에 대한 세부적인 설명은 불완전하거나 신뢰할 수 없다. 두스트 무함마드Dust Muhammad는 일한 왕조의 군주 아부 사이드Abu Said(1317–35년 재위)의 치세에 "자신의 아버지에게 가르침을 받은 거장 아흐마드 무사Ahmad Musa는 얼굴 묘사를 뚜렷하게 했고 오늘날 유행하는 묘사 양식을 창안했다"라고 16세기 이란에서 유행한 화려한 문체로 기록했다. 그러나 14세기 초에 이미 이 화가의 모든 작품이 소실되었다. 또한 두스트 무함마드뿐만 아니라 다른 어떤 사람도 선구자라고 전해지는 이 예술가에 대하여 더 이상의 정보를 제공하지 못하고 있다.

그러나 문학 작품에 화가들의 일화가 반영되기 시작했다. 어떤 일화는 세밀화를 그리는 화가의 신분이 급격하게 상승하고 있음을 암시해준다. 물론 동시대인들이 화가들의 삶을 상세하게 기록한 것은 예술과 예술가에 대한 인식이 발전하고 있음을 보여준다.

미락Mirak의 가르침을 받은 비흐자드는 이란의 회화에서 가장 뛰어난 천재였을 것이다. 비흐자드는 비평의 대상이 된 최초의 예술가였

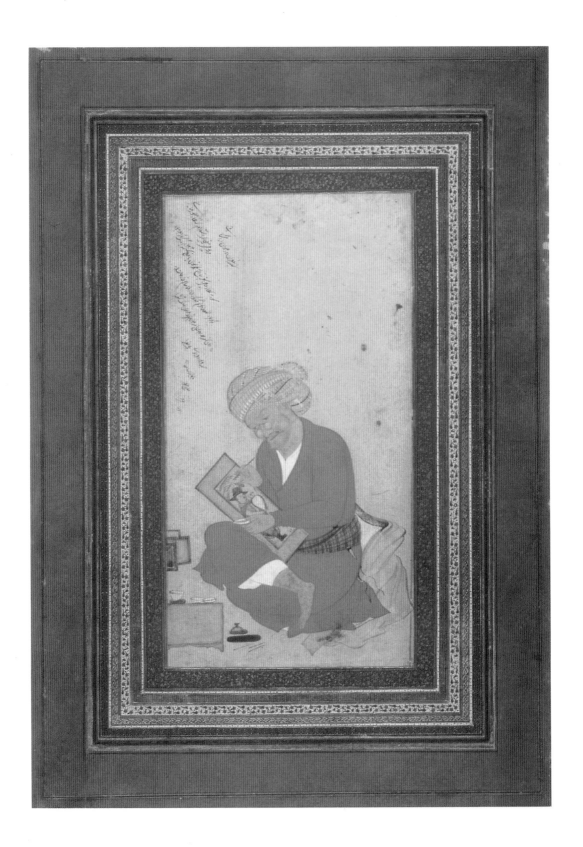

다. 비록 그 비평에 깊이가 결여되어 있긴 했지만 말이다. 이에 대한 이야기를 이미 앞에서 소개한 바 있다(107쪽 참조). 16세기 이란의 역사가 콴다미르Khwandamir는 "거장 카말루딘 비흐자드는 경이로운 그림들의 창조자이다"라고 진부하게 논평한 후 전설적인 화가이자 선각자인 마니와 평범한 비교를 계속했다. 두스트 무함마드는 비흐자드를 "당대의 대단히 뛰어난 사람"이라고 평했다. 1606년경의 저술에서 까디 아흐마드Qadi Ahmad는 어떤 감정을 표현한 시를 인용하며 비흐자드를 "시대를 초월한 경이로운 인물"이라 부르며 그가 얼마나 많은 작품을 만들어낸 화가인지 언급했다. 그리고 그는 이 짧은 글을 비흐자드가 "그림과 장식품으로 둘러싸인 장소 안에" 매장되었다는 호기심을 자아내는 설명으로 끝맺고 있다.

문헌의 이해

1544년에 출간된 서예와 회화에 대한 문학 선집의 서문에 담긴 과거와 현재의 화가에 대한 두스트 무함마드의 설명은 1606년경에 편찬된 까디 아흐마드의 서예가와 화가들에 대한 서적과 더불어 이슬람 회화의 발전에 관한 중요한 자료이다. 또 다른 중요한 자료로 사디끼 베그 Sadiqi Beg(1553/54-1609년)가 출판한 인명사전이 있다. 비록 이 책을 주로 다른 예술가들의 명성을 훼손하고 자신의 가치를 높이려는 의도에서 쓴 듯하지만─그는 자신을 "그 시대의 두 번째 마니이자 비흐자드"라고 불렀다─ 그는 사파위 왕조의 군주 샤 압바스 밑에서 출세한 투르크계 전직 군인으로 성미가 급하고 자부심이 강한 인물이었다.

이와 같은 전문가의 서적 이외에 화가들이 사파위 왕조 시대에 일반적인 인명사전에 등재되기 시작했다. 오스만 투르크 제국에서 예술가의 초상화는 드물게 제작되었지만(도판 207) 시난과 아흐마드 아가와 같은 건축가의 삶은 문예 작품의 소재가 되었다. 그러나 중세 아랍·이란·터키의 작가들이 위대한 금속 공예가나 도공들 또는 상아 세공인들의 삶에 관심을 가졌던 것 같지는 않다.

그러나 현대의 역사가들이 관심을 가질 만한 회화와 건축에 대한 문헌이 있다 해도 그 문헌의 내용을 이해하기는 어렵다. 예를 들면 사디크 베이는 "6개의 펜(즉 6가지의 서체)이 있는 것과 마찬가지로 회화에는 이슬람, 중국, 유럽, 체계가 서지 않은 것, 표면을 다른 색으로 얼룩

지게 하는 것, 와끄waq와 아나톨리아의 넛Anatolian knot으로 분류되는 7가지 화풍이 있다"는 기록을 남겼는데 여기에 언급된 화풍에 대해 추측할 수는 있지만 정확하게 알 수는 없다. 남아 있는 유물 가운데 과거의 용어에 부합하는 것을 찾아내려는 시도에는 많은 장애물이 존재한다. 그리고 과거에 대해 알려주는 시각적이고 예술적인 증거를 의심하지 않고 받아들이는 것도 어렵다.

이슬람의 현대 역사가들은 아랍 생활의 여러 가지 양상을 묘사한 삽화가 실려 있는 《마까맛》을 참조하려고 한다. 그러나 중세의 서적에 실려 있는 세밀화들은 사실을 기록하는 용도로 제작된 것이 아니다.

207. 오스만 투르크 제국의 화가를 소재로 한 초상화. 종이에 금빛 그림물감을 칠한 문학 선집 회화. 28.8×18.7cm, 프리어 미술관, 워싱턴.

유럽의 예술에서와 마찬가지로 이슬람의 예술에서 중세 후기에 화가의 신분이 상승하고 있는 징후 가운데 하나는 여기에서처럼 화가의 초상화가 제작된 것이다. 터키·이란·아랍의 화가들은 이젤을 사용하지 않았지만 이 그림에 묘사된 것과 같이 관례적으로 현장에서 책상다리를 하고 앉아서 작업했다.

208. **《샤흐나마》에 나오는 장가**Zanga**와 아우크하스트**Awkhast **사이의 전투 장면,** 이란, 1494년.
채색 사본, 34.6×24.4cm. 아서 엠 새클러 미술관, 워싱턴.

이 그림을 그린 화가는 역사에 대한 이해 부족과 빈약한 지식으로 인하여 《샤흐나마》에 나오는 전설적인 이슬람 이전의 두 명의 영웅 사이에 벌어진 전투를 제대로 고증하지 않았다. 그래서 그는 이슬람의 영토에서 15세기 복장을 한 주인공이 15세기 말의 최신식 머스킷 총을 발사하는 모습을 묘사했다.

동시대의 건축물, 의복 예법 등에 대한 정보를 알려주는 자료로서 이러한 것들은 그다지 신빙성이 없다. 아랍의 예술가들은 자주 낡은 표준을 모방하거나 그에 맞추어 작업을 했다. 따라서 더 후대의 화가들이 다시 이러한 작품을 모방하고 틀린 시대 묘사를 그대로 베끼면서 오류가 발생했을 수도 있다. 마찬가지로 예술가들이 그 당시의 사물을 과거의 역사를 묘사한 그림에 그려 넣었을 수도 있다(도판 208). 당시 화가들은 사진기를 갖고 있지 않았고 이러한 문제에 대한 전문적인 지식을 가진 사회 역사가도 아니었다. 그들의 그림에 있는 건축물은 순전히 도식적圖式的이다. 그들의 그림에 등장하는 식물은 식물학에서 알려진 어떤 것에도 해당하지 않는다. 그들의 그림 속 사람들은 화려한 색상의 의복을 매력적으로 차려 입은 모습으로 종종 묘사되어 있다. 하지만 그것이 부유하거나 심지어 기품 있는 독자층의 의복에 대한 취향을 반영한 것이라 해도 그 계급의 일상적인 복식에 대해 알려주는 근거 있는 자료는 아니다(도판 209).

209. 시리아의 《마까맛》에 나오는 아부 자이드Abu Zayd의 노예 신분의 소녀 모습, 14세기. 채색 사본, 27.5×21.0cm. 국립도서관, 파리.

삽화에 나타난 인물의 화려한 복장이, 순회 전도사가 데리고 있던 노예 소녀가 실제로 입은 옷을 묘사한 것일 가능성은 거의 없다. 티라즈 줄무늬들로 장식된 적색, 흑색, 청색 그리고 황금색으로 이루어진 길고 품이 큰 겉옷은 단지 색채와 무늬에서 그 화가의 취향을 반영한 것이다. 현대 이전의 이슬람 여성들의 신분과 일상 생활에 대한 자료를 얻기 위하여 예술 작품을 조사하는 사람들은 대단히 난감한 문제에 직면해 있다.

역사로서의 예술?

시야흐 깔람Siyah Qalam 문학 선집은 시각적인 역사로서 예술 작품이 문자로 표현된 것에 과도하게 의존할 때 발생하는 위험을 보여준다. 이 이름으로 된 네 개의 문학 선집이 오늘날 이스탄불에 있는 톱카피 궁전에 있다. 그 책들에는 괴물(도판 210)의 그림을 포함한 광활한 초원에서의 유목 생활을 소재로 한 많은 풍속화가 실려 있다. 그런데 이러한 그림에 흑인 노예로 보이는 인물이 되풀이해서 나타나는 것은 시대적 배경과 맞지 않으며 광활한 초원에서 살아가는 유목민들이, 만약에 그들이 유목민들이라면, 맨발로 그려져 있는 것 역시 이상하다(도판 211). 유목 생활을 소재로 한 시야흐 깔람 문학 선집의 그림이 반드시 스텝 지역 사람들의 실제 생활을 소재로 한 것은 아니다. 오히려 그것은 유목 생활에 대한 도시인의 환상을 표현한 것일 수 있다. 18세기 프랑스의 귀족들이 소젖을 짜는 여자들과 그들의 연인들에 관한 전원 생활을 노래한 목가적 이야기에 매료된 것과 유사하다. 중국 예술의 영향을 보여주는 그림들이 있는 반면 유럽의 영향을 보여주는 그림들도 있다.

시야흐 깔람 문학 선집에 실린 삽화는 그것이 13세기 초에 남부 러시아부터(도판 212) 15세기 말에 이스탄불 또는 투르크스탄 지방까지 모든 지역에서 그려졌다는 것을 암시해주는 증거와 영향력을 포함하고 있다. 그러나 이러한 형상을 누가, 언제, 어디에서, 그렸는지 알 수 없을 뿐만 아니라 대개 그것이 무엇을 나타내는 것인지도 알 수 없다.

역사와 문화 유물의 조화

작품의 탄생 배경을 사회적 · 경제적 맥락에서 살펴봐야 하는 것처럼 이슬람 예술가들의 창작 의도도 이러한 관점에서 추정해야 한다. 우리는 모호한 것을 밝혀내기 위하여 불확실한 것에 의존하고 있다. 예술의 전성기와 쇠퇴기에 상응하는 사회의 발전 양상을 총괄하여 맞춰보려는 시도가 있어왔다. 때때로 그러한 추정이 정확할 수도 있다. 몽골 왕조의 이란 침략과 약탈은 1225년경부터 대략 그 세기 말까지 이란의 금속 세공 산업을 급격하게 쇠퇴하게 만들었다. 적어도 고급 금속 제품과 유리 제품 생산이 붕괴된 시기는 1400-01년에 걸친 티무르의 시

210. 시야흐 깔람 문학 선집에 나오는 춤추는 괴물들의 모습. 문학 선집 회화, 22.5×48cm. 톱카피 사라이 박물관, 이스탄불.

"시야흐 깔람"은 "흑색 펜"을 뜻하며 두스트 무함마드에 따르면 경이로운 거장인 아흐마드 무사가 만들어낸 그림의 양식이다. 이처럼 활기와 단정함이 결여된 그림은 이란과 터키 회화의 주류작품과 일치하지 않는다. 사람의 신체 윤곽은 일반적으로 굵고 진한 검은색 선으로 표시했다. 이러한 그림의 내용은 가끔 불확실하다. 어떤 학자들이 주술사로 본 이 그림 속 인물을 다른 학자들은 이슬람의 금욕파 수도사로 보았다. 마찬가지로 스텝 부족인 이교도의 괴물은 영마로 새로 해석될 수 있다.

211. 시야흐 깔람 문학 선집에 나오는 유목민의 야영^{野營}장면. 문학 선집 회화, 19.5×37cm. 톱카피 사라이 박물관, 이스탄불.

이 문학 선집에 있는 어떤 그림은 뛰어나게 마무리되었고 비단 위에 그려져 있는 반면, 다른 그림들은 거칠게 마무리되어 질 나쁜 종이 위에 그려져 있다. 어떤 그림은 절단되었고 귀퉁이와 측면이 훼손되었다. 이 문학 선집에 있는 어떤 그림에는 "우스타드 무함마드 시야흐 깔람"이라는 서명이 있지만 이것은 서명이라기보다는 작품을 만든 사람을 밝히는 용도로 쓰인 것이다.

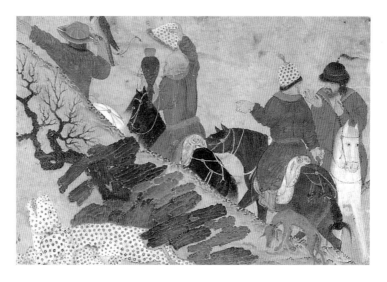

212. 시야흐 깔람 문학
선집에 나오는 러시아인으로
보이는 사냥꾼들의 모습.
18×27cm, 톱카피 사라이
박물관, 이스탄불.

213. 낙타의 모양으로 된 미나이 장식용 화분花盆.
12세기 말. 도기 위에 에나멜을 입힌 제품, 높이 39.5cm 카릴리 컬렉션.

이슬람의 훌륭한 광택도자기 제품 가운데 하나이다.

리아 침략과 일치하고 있다. 그러나 일반적으로 역사와 문화 유물 사이의 부합은 불완전하다. 이란의 금속공예 산업은 난관에 처했지만 라즈바르디나와 술타나 바드 도자기를 포함한 고급 요업 제품 생산이 몽골 왕조의 침략 이후 시 작되었다. 12세기 중반에 셀주 크 왕조가 정치적으로 분열한 직후 "셀주크의" 예술로 간주된 많은 작품이 생산되기 시작했으며 셀주 크 왕조의 영토보다 크거나 작은 영토 를 다스린 왕조들이 궁정 의례와 문화 예술 분야에서 셀주크 왕조를 본받았다는 것 또한 고려해야 한다. "셀주크의" 예술에 는 미나이 요업 제품(**도판 213**), 금속 상감 세공품 과 타일이 포함된다. 정치적 쇠퇴기와 문화적 융 성기에는 대단히 자주 일치한다.

유물의 제작 연대가 알려져 있거나 추정할 수 있 는 경우에도 반드시 그 기원을 확신할 수 있는 것은 아니다. 상아 조각 제품에 대한 많은 참고 문헌이 있지만 단 하나의 작품도 그 참고 문헌과 부합되 지 않는 것으로 판명되었다. 여기에서 많은 의 문이 발생한다. 실제로 왜 거의 모든 상아 조각이 10세기와 11세기에 스페인에서 그리고 12세기에 이집트에서 제작된 것으로 여겨지는가? 상아가 더 후대에는 더 이상 유행하지 않았는가? 오늘날까지 남아 있 는 상아 조각 제품의 기원은 부정확하게 추정되었는가? 왜 몽골의 일 한 왕조는 그들의 뒤를 이은 티무르 왕조가 비취에 열광했음에도 불구 하고 비취를 선호하지 않았는가? 많은 채색된 유리 등불이 아이유브 왕조와 맘루크 왕조의 이집트 그리고 시리아(그리고 문화적으로 독립 된 예멘에 어느 정도)에 남아 있지만 다른 지역에는 거의 남아 있지 않 다. 유리로 만든 이러한 모스크 등불의 양식이 매우 독특한 이유는 무 엇인가?

문제로부터 매혹으로: 두 가지 실례

이런 류의 공개된 질문, 의견의 충돌 그리고 목적, 자료, 용도, 시간, 장소를 넘나드는 의혹들에 대해서 초기의 학자들과 작가에서부터 현재의 학자들에 이르기까지 모두 이슬람 예술사의 한 부분으로 여기고 있다. 또한 이 문제들은 니샤푸르에서 출토된 모스크 등불이나 도기만큼 위대한 이슬람 예술 작품에 대한 연구의 일부가 될 수 있다. 다음과 같은 이슬람 예술의 두 가지 중요한 예를 고찰하는 것으로 이 책을 마무리하고 싶다. 하나는 건축의 예이며 다른 하나는 현존하는 유물 가운데 가장 중요한 것 중 하나인 채색 사본이다. 7세기부터 오늘날까지 그 예들에 대한 역사적 기록과 대조하여 그 예들을 검토하는 과정에서 독자 여러분이 이슬람 예술과 건축물과 연관된 아주 많은 문제를 둘러싸고 있는 논쟁의 범위를 깨닫고 그 예술이 그토록 오랫동안 발휘한 매력을 이해하게 되기를 희망한다.

바위의 돔

예루살렘에 있는 바위의 돔은 가장 오래된 이슬람식 건축물 가운데 하나이자 가장 완벽한 건축물 중 하나이다(도판 214). 이 건물의 건축 공사는 680년대 후반에 시작되었고 우마이야 왕조의 압드 알–말리크 칼리프의 치세인 692년에 완공된 듯하다. 금 도금된 둥근 지붕은 돌출한 바위의 둘레를 돌아 굽이쳐 있는 내부의 8각형의 회랑 꼭대기에 얹혀 있다(도판 215). 그 벽들의 안쪽과 바깥쪽 모두는 대부분 황금색과 녹색 모자이크 장식으로 덮여 있었지만 수세기에 걸쳐 손상된 외부의 모자이크 무늬는 오스만 왕조 시대에 타일로 대체되었다. 이것과는 별도로 바위의 돔은 어떤 종류의 건축물인가? 그것은 모스크나 웅장한 무덤도 아니며 세속적인 건축물도 아니다.

 바위의 돔의 건설에 대한 상반된 설명이 중세부터 현재까지 제기되고 있다. 예언자 무함마드가 부라끄라는 날개 달린 말을 타고 단번에 메카에서 예루살렘의 바위로 이동한 후 이곳에서 승천했다고 한다. 압바스 왕조의 역사가 알–야꾸비al-Yaqubi(874년 사망)에 따르면 바위의 돔은 압드 알–말리크에 의하여 설계되었다.

 이름이 암시해주듯 알–꾸드스al-Quds(예루살렘의 아랍식 명칭)에

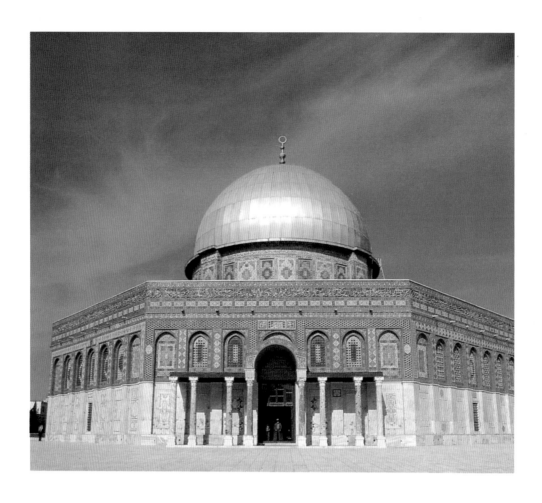

214. 예루살렘에 있는 바위의 돔, 680년경 – 692년.

서 태어난 알-무까다시al-Muqaddasi(988년 이후 사망)는 압드 알-말리크가 세운 건축물을 논의하면서 다음과 같이 말했다. "압드 알-말리크는 순교자를 기념하여 세운 성묘聖墓(the Holy Sepulchre, 예수의 무덤) 성당의 위대함과 장엄함이 무슬림의 마음을 현혹하지 않도록 그 건물을 옮긴 후 그 자리에 바위의 돔을 세웠다." 따라서 만약에 누군가 알-무까다시의 의견을 따른다면 바위의 돔은 그리스도교의 정신적인 중심부에 무슬림의 승리를 입증하기 위해 건설된 것이다. 그 건축물의 돔은 예루살렘에 있는 성묘 성당에 있는 것과 거의 정확하게 같은 크기이며 그 건물 벽을 장식한 《꾸란》의 구절은 그리스도교 신자의 잘못을 명확하게 지적한 듯하다. 예를 들면 "그리고 말하라, 하나님을 찬미할지어다, 그 분은 아들을 갖고 있지 않으시며, 가장 높으신 위치에 계신 그 분과 견줄 자가 없으며, 그 분께서는 약弱함으로 인하여 보호할 자를 갖고 계시지도 않으시도다." 같은 문구가 그렇다.

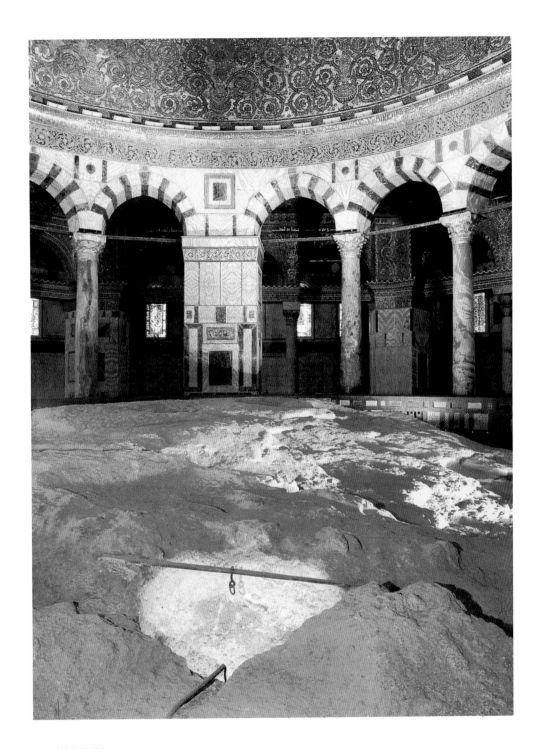

215. 바위의 돔 내부.

내부는 남아 있는 것 가운데 가장
초기의 《꾸란》의 구절들로 판명되는
명각으로 장식되었다.

바위의 돔에는 해독할 수 있는 다른 문구들이 있다. 그것은 최후의 심판의 날이 왔을 때 구세주가 나타날 세계의 중심인 예루살렘의 지리적 위치를 나타내는 표지일 것이다. 다른 한편으로 바위의 돔은 모리아 언덕에서 아브라함Abraham이 자신의 아들을 제물로 바치려 했던 것을 기념하는 건물로 이슬람이 아브라함에게서 기원했음을 나타내려는 목적에서 건설된 것일 수도 있다. 그러나 모리아 언덕과 예루살렘에 있는 바위의 돔과의 상관 관계는 단지 11세기에 나타난 것으로 보인다. 다른 한편으로 바위의 돔은 호스로우의 왕관, 아브라함의 숫양의 뿔들, 야티마의 진주 같은 전리품을 보존·전시했던 일종의 승리의 기념관이었을지도 모른다. 결론적으로 바위의 돔은 그 장소에 원래 세워져 있었던 솔로몬 사원을 상징적으로 재건하기 위해 건설된 것일 수도 있다.

이러한 다양한 해석이 직접적으로 대립하고 있지는 않다. 건물과 건물의 장식품에 대해 복잡한 연상이 가능하다. 우마이야 왕조의 업적과 뜻을 기리는 아주 많은 유물이 호전적인 후임자들에 의하여 파괴되었기 때문에 아랍의 저자들은 훗날 억측에 지나지 않는 해석을 내놓았다. 압바스 왕조의 칼리프 알-마문al-Mamun(813–17년 재위)은 심지어 바위의 돔을 건설한 사람인 압드 알-말리크의 이름을 지우고 자신이 이 건축물을 세운 것처럼 행세하려고 했다. 이처럼 이슬람 건축사에서 가장 중요한 건물 가운데 하나에 대해 집중적으로 고찰했는데도 여전히 압드 알-말리크가 바위의 돔을 건설한 이유를 명확하게 알 수는 없을 듯하다.

"드모트" 《샤흐나마》

수집가들, 상인들 그리고 거대한 박물관들은 열정적으로 유물을 수집하여 이슬람 예술사를 연구하는 데 어느 정도 공헌을 했다. 그러나 예술품 시장의 존재와 그곳에서 발생하는 이익 때문에 위조가 성행하고 심한 경우에는 상인들이 유물을 분해해서 팔거나 서적을 낱장으로 뜯어내 판매하는 일이 발생하기도 했다. 20세기 초 드모트Demotte라는 프랑스 상인이 소유하게 된 후 "드모트" 《샤흐나마》라고 불린 《샤흐나마》의 한 채색 사본이 그 대표적인 예이다. "드모트" 《샤흐나마》는 10세기 시인 피르다우시의 작품 《샤흐나마》를 14세기 초 이란에서 삽화

216. 타브리즈에서 출판된
"드모트" 《샤흐나마》에
나오는 왕좌에 앉은
알렉산드로스 대왕의 세밀화,
14세기 초. 채색 사본,
29×20cm. 루브르 박물관,
파리.

를 넣어 제작한 판본으로, 삽화가 수록된 페이지들은 해체되어 낱장으로 팔렸다. 그 과정에서 "드모트" 《샤흐나마》의 많은 부분이 소실되었다. 그러나 비록 "드모트" 《샤흐나마》라는 것이 훼손된 작품에 대한 잘못된 이름이라는 것이 분명하지만 또한 그것을 무엇이라 불러야 할지는 여전히 모호하다. 60개 정도 남아 있는 삽화들(원래 200개로 추산되는 것 중에서)의 모양을 두고 생각해볼 때 사본의 본래 출처에 대해 설명할 수 있는 여러 가지 증거를 찾아낼 수 있을 듯하지만 그 증거들이 가리키는 것은 또한 제각각이다.

"드모트" 《샤흐나마》는 "의심의 여지없이 이란 예술의 가장 복합적인 걸작품 가운데 하나"로 평가된다. 《샤흐나마》의 삽화에는 보통 극

적이고 활동적인 행동을 하는 인물의 모습이 크게 표현되어 있다. 삽화에서 사물은 매우 독창적으로 배치되어 있다. "드모트"《샤흐나마》에 수록된 삽화의 색채는 중국의 족자簇子(scroll) 화법의 영향을 받은 탓인지 비교적 중간 색조였기 때문에 후대에 제작된 페르시아의 세밀화처럼 명도明度가 선명하지 않다. 삽화의 질이 고르지 않은 것으로 미루어보면 이 삽화를 여러 사람이 그린 것임을 알 수 있다. 이 서적을 제작하는 데 많은 비용이 소모되었을 것이다. 그러나 정확히 얼마나 많은 비용이 들어갔는지는 알 수 없다. 또한 "드모트"《샤흐나마》가 1330년에서 1336년 사이에 제작된 것이라고 짐작할 수 있다 해도 어떤 사람이 제작을 후원했는지는 알 수 없다. 바위의 돔에 대한 경우와 마찬가지로 글을 쓰고 있는 학자의 수만큼이나 그에 대한 의견도 분분하다.

"드모트"《샤흐나마》는 수많은 몽골인 후원자들의 지원을 받아 제작된 듯하다. 즉위식(도판 217), 정치에 적극적으로 참여한 여성들, 군주의 정통성과 같은 "드모트"《샤흐나마》에 수록된 삽화의 주제는 일한 왕조의 냉혹한 정치 세계를 반영하는 것으로 평가되고 있다. 그것은 작품에 암시된 은밀한 정치적인 선전의 일환으로 만들어졌다. 따라서 이 서적은 일한 왕조 수도인 타브리즈에서 일한 왕조 궁정의 정치가 매우 혼란스러웠던 1335년 11월부터 1336년 5월 사이에 제작되었다고 추정하는 것이 가장 타당해 보인다. 그러나 "드모트"《샤흐나마》가 몽골 왕조 이후의 잘라이르 왕조의 술탄 우와이스 1세Uways I(1356-74년 재위)의 후원하에 제작된 것이라는 설도 있다.

정반대의 가설이 또한 제기되었는데 그것은 "드모트"《샤흐나마》가 몽골에 반대하는 견해를 드러내고 있으며 그 삽화들은 이란에서 몽골 왕조가 격퇴되어야만 한다는 내용을 담고 있다는 주장이다. (결국 "드모트"《샤흐나마》는 침략자에 대한 저항을 찬양하는 페르시아 문학의 위대한 작품들 중의 하나이다.) 이 서사시적 이야기에 나오는 악인 중 한 명인 자학Zahhak은 이 판본에서 극동인極東人의 모습을 하고 있다. 그러나 이러한 형상에 대한 해석은 학자마다 다르다. "드모트"《샤흐나마》는 타브리즈에서 제작된 것일 수도 있고 그렇지 않을 수도 있다. 출간 연대를 1320년과 1400년 사이로 추정할 수도 있다. "드모트"《샤흐나마》는 낱낱이 찢기고, 훼손되었으며 후에 복원되었다.

이슬람 예술에 대한 우리의 이해에 많은 문제가 있으며 그 가운데 단지 몇 가지만이 위에서 언급되었다. 예를 들면 알람브라 궁정의 연

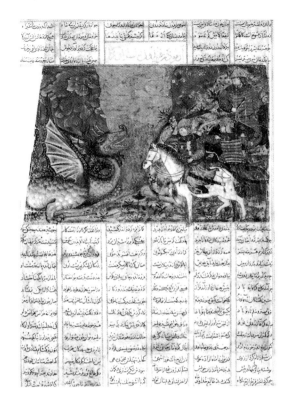

217. "드모트"
《샤흐나마》에서 나오는 그의
아들들을 시험하는
파리둔Faridun을 소재로 한
세밀화, 14세기 초, 채색
사본, 17×29cm, 체스터
비티 도서관, 더블린.

대기年代記와 역할, 설명할 수 없는 시야흐 깔람 문학 선집에 수록된 삽화의 출처, 맘루크 왕조의 카펫 제조와 연관된 의문점 등이 많이 남아 있다. 이슬람 예술의 후원자들이 의문점이 많고 수수께끼 같은 예술품을 선호했을 수도 있다. 이러한 맥락에서 글자가 인간이나 동물 모양인 서예 작품이 만들어졌고, 건축물의 연대를 나타내는 명각에 건축 일자를 나타내는 암호가 새겨졌고, 페르시아의 세밀화가들은 바위나 식물 속에 사람의 얼굴을 숨겨두었다. 또한 사마라에 있는 비스듬한 모양의 모호한 무늬의 양식은 추상과 묘사의 경계에 있다. 이슬람의 예술은 최초 후원자들의 눈뿐만 아니라 마음까지 매혹시켰다. 그리고 그것은 지금의 우리들에게도 여전하다. 이슬람 예술을 연구하는 것이 지식의 정수에 대한 탐구인 한, 그것은 계속해서 발전할 것이다. 세계 여러 나라 박물관의 이슬람 미술품 전시실에 진열된 많은 유물의 용도와 목적을 대부분의 경우 우리는 추정할 수 있을 뿐이다. 이러한 유물을 보다 잘 이해하려면 마음으로 그것을 끄집어내서 그것이 만들어지고 사용되던 시대의 사회적 · 경제적 · 지적인 상황으로 되돌려 놓아 볼 필요가 있다.

용어 해설

- **까스르**
왕궁, 성 또는 울타리.

- **까디**
무슬림의 판사.

- **꿉바**
돔

- **끼블라**
메카를 향한 기도 방향.

- **나딤**
칼리프나 유력 인사가 두고 있던 식객.
나딤은, 대가를 받고 만찬 식탁에서
교훈적인 얘기나 재미있는 얘기를
해주던 교양인이었음.

- **나스탈리끄**
14세기에 개발된 서체. 그 후 페르시아
에서 대단히 폭넓게 사용됨.

- **데르비시**
수피의 다른 말.

- **대상 숙박소**
물건을 보관하고 짐승을 마구간에
보호할 수 있는 상인들을 위한 숙박시설.

- **데브시르메**
그리스도교도 소년들을 모아 왕궁이나
군대에서 일을 시키기 전에 훈련시키고
개종시키는 오스만 제국의 제도.

- **디나르**
금화.

- **디르함**
은화.

- **라즈바르디나**
코발트 빛의 고급스러운 광택이 나는
도자기.

- **리바트**
북아프리카에서 성전에 투입된 전사들의
변경 요새. 또한 수피 접대소를 지칭하는
용어.

- **마끄수라**
통치자나 그의 동료들이 기도할 때
암살을 피하기 위해 사용하는 막힌 공간.

- **마드라사**
종교과학을 가르치는 대학. 학교의
재단과 교직원들은 일반적으로 와끄프의
재정으로 유지되었음.

- **마드합**
무슬림 법학교. 순니 이슬람에는 4개의
큰 학교가 있었음. 다양한
법적·관습적인 문제에 대해 서로 다른
관점을 갖고 있었지만 4개 학교간에
잠재적 공동체가 있었음.

- **마디나**
도시.

- **마슈라비야**
 창살 또는 깎은 나무로 만든 차단문.

- **마스지드**
 엎드려 경배하는 장소라는 뜻. 모스크의
 마스지드로는 작은 건물이나 심지어는
 방을 사용함. 반면에 금요 모스크 또는
 군중이 모이는 사원은 "자미"라고 부름.

- **마스지디−자미**
 "자미아"를 가리키는 페르시아어 용어
 또는 금요 모스크를 뜻함.

- **맘루크**
 노예 전사. 대부분 노예로, 이슬람 변방
 출신, 무슬림으로 개종. 기원전
 1250년부터 기원후 1517년까지
 이집트와 시리아는 대대로 맘루크
 술탄이 통치했음. 이슬람 세계의 어느
 곳에서나 (예를 들어 압바스 왕조의
 사마라 같은) 맘루크는 왕조 뒤의 숨은
 권력자들이었음.

- **모자라브**
 이슬람 통치하의 스페인에서 생활한
 그리스도교인들.

- **무까르나**
 3차원의 건축 장식으로 원뿔의 병렬
 형태를 취함. 종종 변환 구역에 가끔
 사용되었고 벌통이나 종유석 모양의
 형태를 띠기도 함.

- **무라까**
 문학선집. 주로 왕자들에게 진상함.

- **무알림**
 까디가 임명하는 관리로 교역 기준이
 되는 도량형(물건의 중량, 척도, 질량
 등)을 관장하던 도시 공무원으로
 도덕적인 면에선 경찰 기능까지
 행사(히스바 참조).

- **미나레트**(아랍어 마나라의 영어식 표기)
 이론상으로는 예배자를 불러모으기 위한
 탑. 실제로 미나레트는 여러 가지 용도로
 사용되었는데, 대규모 사원의 여러
 미나레트는 단지 장식적 기능만 함.

- **미나이**
 도자기의 일종으로 처음에는 아래쪽에
 그 다음엔 위쪽에 색을 칠해 윤을 낸 것.
 중세에는 채색 도자기로 유명함.

- **미흐라브**
 끼블라 벽의 움푹 들어간 곳 또는
 후미진 곳.

- **민바르**
 설교단.

- **비다**
 《꾸란》이나 예언자의 언행록(순나)에
 의해 승인되지 않은 바람직하지 못한
 혁신(개혁).

- **셰이크**
 노인 또는 연장자의 경칭. 군주나
 부족장, 마을의 어른 또는 단체의 장을
 지칭하기도 함. 그러나 이 책에서는,
 특별히 두 가지 의미로 사용됨. 첫
 번째는 수피 계급의 수장을 지칭하며 두
 번째는 현대사 초기의 아랍 세계의
 부족장을 지칭함.

- **수끄**
 시장.

- **수피**
 신비주의 또는 금욕주의 무슬림.

- **순니**
 예언자 무함마드의 사후 이슬람
 공동체의 지도자를 혈통이 아니라
 선거를 통해 뽑아야 한다고 주장한
 광범위한 정통파 무슬림의

연합체(그래서 시아 또는 쉬아 무슬림과 구별됨). 순니 이슬람은 《꾸란》과 예언자 무함마드의 언행록(순나)에 기반을 둠.

• **술탄**
11세기에 최초로 정립된 정치적 지위. 이 칭호는 압바스 왕조의 칼리프가 위대한 셀주크에게 수여한 것임.
정치이론가들은 술탄을 칼리프의 집행 기구로 묘사하려 했음.

• **시아**
알리(예언자 무함마드의 사촌인)와 그의 후손들이 이슬람 공동체의 지도자라고 주장하는 종교 분파. 시아파에도 여러 분파가 있으며 계승의 차이에 따라 서로 다름.

• **신프**(복수 아스나프)
"종류 또는 부류"라는 뜻으로 동업조합 또는 단체를 의미함.

• **시르다브 또는 사르다브**
건물의 낮은 곳에 있는 시원한 방.

• **아라베스크**
잎사귀와 꽃넝쿨을 주제로 한 장식 기법.

• **아미르**
왕자 또는 장군(이 직위는 왕궁이나 군대에서 여러 계급에 폭넓게 사용됨).

• **와끄프**
소유치 않고 운영만 하는 신앙체에 영구히 기부된 땅이나 소득을 산출하는 재산.

• **와끄피야**
와끄프의 세부 내역을 세세히 적은, 법적으로 공증된 문서.

• **울라마**(단수. 알림)
학식이 높은 이슬람 학자 또는 법학자.

• **이맘**
(a) 모스크의 예배 인도자
(b) 종교적인 안내자 역할을 하는 정치 지도자

• **이완**
한 쪽 끝은 닫히고 다른 쪽 끝은 개방된 천장 구조. 일종의 열린 주랑 현관으로 일반적으로 안뜰을 향해 열려 있고, 특히 셀주크 제국 시대 모스크의 전형을 띠고 있음.

• **일한**
몽골의 통치자, 몽골의 대칸에게 종속.

• **자리프**
세련된 사람, 멋쟁이, 감식가.

• **자미**
금요일에 설교가 진행되는 마을의 대사원(마스지드 참조).

• **칸**
대형 숙박소

• **칸까**
수피(수피 참조) 재단. 간혹 와끄프(와끄프 참조)의 수입으로 운영됨.

• **칼리프**(아랍어로 칼리파)
(이론상) 이슬람 사회의 제정일치의 대리 통치자.

• **쿠에르다 세카**
스페인어로 "마른 끈" 기술. 기름을 칠한 끈을 태워 여러 가지 색을 나누어 입히는 방법.

• **쿠파**
아랍어 서체 가운데 하나(주로 장식적인 용도로 사용되었음).

- **키자나**
 보물창고, 저장고, 간혹 도서관으로
 사용된 경우도 있음.

- **키탑카나**
 "도서관"이라는 뜻. 서적을
 보관·제작하는 도서관이자 기록실.
 실제로 키탑카나는 종종 디자인 혁명의
 산실이기도 했음.

- **타이파**
 "당", "파"라는 뜻으로 11세기 초
 스페인의 우마이야 왕조가 멸망한 후
 스페인을 분할 통치한 왕들을 지칭함.

- **탈라르**
 원주 모양의 열린 홀이나 베란다.

- **티라즈**
 왕가의 의복재단소, 간혹 궁 내에 있기도
 함.

- **팔스**
 구리 동전.

- **푸투와**
 느슨하게 결합된 형제단, 일반적으로
 종교적 목적이나 자선 목적, 수공예 또는
 종종 범죄를 목적으로 여관에 함께
 모이는 젊은이들의 모임. 간혹 푸투와는
 길드나 수피의 명령에 따라 모이기도 함.

- **피슈타끄**
 이완의 틀을 구성한 정문 또는 높은
 아치문. 일반적으로 아치는 크고
 화려하게 장식된 직사각형의 틀 구조를
 가짐.

- **하디스**
 예언자의 말씀과 행동이 구전으로 전해
 내려온 것 또는 예언자와 동시대인들에
 대한 기술. 이것은 관습으로서 무슬림의
 일상생활의 지침이기도 하고 이슬람법의

중요한 기초가 되기도 함.

- **함맘**
 공공 목욕탕 또는 터키식 목욕탕.

- **히스바**
 시장과 공중도덕에 대한 검사.

역사적 사건

연대표

※굵은 숫자는 이슬람력을 표시.

역사적 사건

참고문헌 *Bibliography*

ABD AL-LhTIF AL-BAGHDhDl, *The Eastern Key [Kitab al-lfadahwa'1-Itibar]* (ed. and trans. by K. H. Z. and J. and I. E Videan; London:, Allen and Unwin, 1965)

ALEXANDER, D., *Arts of War: Arms and Armour of the 7th to 19th Centuries* (London: Nur Foundation, 1993)

ALLAU, J. , *Islamic Ceramics* (Oxford: Ashmolean Museum, 1991)

_____*Islamic Metalwork: The Nuhad al-Said Collection* (London: Sotheby's, 1982)

_____*Metalwork of the Islamic World: The Aron Collection* (London: Sotheby's, 1986)

_____"Abu'l-Qasim's Treatise on Ceramics," Iran, Xl (1973), pp 111-20

ARNOLD, T. , *Painting in Islam* (Oxford: Oxford University Press, 1928)

ATASOY, N., AND RABY, J., *Iznik. The Pottery of Ottoman Turkey* (ed. Y. Petsopoulos; London: Alexandria Press, 1989)

ATIL, E. (ed.), *The Age of Sultan Suleyman the Magnificent*(exh. cat.; Washington: The National Gallery of Art, 1987)

_____*Art of the Arab World* (exh. cat; Washington: Smithsonian Institution, 1973)

_____*Ceramics from the World of Islam* (exh. cat. ; Washington:Smithsonian Institution, 1973)

_____(ed.), *Islamic Art and Patronage: Treasures from Kuwait* (New York: Rizzoli, 1990)

_____*Renaissance of Islam*: Art of Mamluks (exh. cat. Washington: Smithsonian Institution, 1981)

BAER, E., Ayyubid Metalwork with Christian Images (Leiden:Brill, 1989)

_____*Metalwork in Islamic Art* (Albany: State University of New York Press, 1983)

_____*Sphinxes and Harpies in Medieval Islamic Art: An Icongraphical Study* (Jerusalem, Israel Oriental Society,1965)

BAER, G "The Organisation of Labour," *Writschaftsgeschichte des Vorderen Oriients in Islamischer Zeit* (Leiden: Brill 1977), pp. 31-52

BEHRENS-ABOUSEIF D. , *Islamic Architecture in Cairo* (Leiden:Brill, 1989)

BLAIR S. S., *A Compendium of Chronicles : Rashid al-Din's Illustrated History of the World* (London: Nur Foundation, 1995)

_____"The Development of the illustrated Book in Iran," *Muqarnas,* X (1993), pp. 266-74

_____and BLoom, J., *The Art and Architecture of Islam 1250-1800* (New Haven and London: Yale, 1994)

BlOOM J. , "The Mosque of Baybars al-

Bunduqdari in Cairo," *Annals Islamologiques*, 18 (1982) , pp. 45-78

BOSWORTH, C.E., *The new islamic Dynasties: A Chronological and Genealogical Manual* (Edinburgh: Edinburgh University Press, 1996)

BREND, B., *Islamic Art* (London: British Museum Publications, 1991)

BROWN, P., *The World of Late Antiquity: From Marcus Aurelius to Muhammad* (London: Thames and Hudson, 1971)

BUCKLEY, R. P., "The Muhtasib," *Arabia*, XXXIX (1992), pp. 59-117

BULLIET, R.W. , "Pottery Styles and Social Status in Medieval Khurasan," *Archaeology, Annales and Ethnohistory* (ed. 3.A. Knapp; Cambridge: Cambridge University Press, 1992) , pp. 75-82

BURGEL, J.C., *The Feather of the Simurgh: The "Licit Magic" of the Arts in Medieval Islam* (New York: New York university Press, 1988)

BURGOYNE, M. and RICHARDS, D., *Mamluk Jerusalem, An Architectural Study* (London: World of Islam Festival Trust, 1987)

CAIGER-SMITH, A. , *Lustre Pottery: Technique, Tradition, and Innovation in the Islamic and the Western World* (London, Faber and Faber, 1985)

Cambridge History of Arabic Literature: Arabic Literature to the end of the Ummayad Period (eds A.F.L. Beeston, T.M. Johnstone and G.R. Smith; Cambridge: Cambridge University Press, 1983)

Cambridge History of Arabic Literature : Abbasid Belles-Lettres (eds J. Ashtiany, T.M. Johnstone, and G.M. Smith;

Cambridge: Cambridge University Press, 1990)

Cambridge History of Arabic Literature: Rerigion, learning and Science in the Abbasid Period (eds M.L.J. Young, J.D. Latham, and R..B. Serjeant; Cambridge: Cambridge University Press, 1990)

CANBY, S., *Perisian Painting* (London: British Museum Publications, 1993)

CARBONI, S., *Il Kitab al-Bulham di Oxford* (Turin: Editrice Tirrenia Stampatori, 1988)

Carpets of the Mediterranean Countries 1400-1600 (ed. R. Pinner and W.B. Denny, 1986)=*Oriental Carpet and textile Studies* II (1986)

CHARDIN, J., *Voyages de M. John Chardin en Perse, 3* vols (Amsterdam: de Lorme, 1711)

CLAVIO, R. DE, *Embassy to Tamerlane, 1403-1406* (trans. by G. Le Strange; London: Routledge, 1928)

CLINTON, J.W., "Esthetics by Implication: What the Metaphors of Craft Tell us about the 'Unity' of the Persian Qasida," *Edebiyyat* IV (1979). pp. 73-96

CRANE, H., *Risale-i Mimariyye: An Early Seventeenth-Century Ottomman Treatise on Architecture* (Leiden: Brill, 1987)

CRESSWELL, K.A.C., *A Short Account of early Muslim Architecture* (rev. ed. and supp. by J. Allan; Aldershot: Scolar Press, 1989)

CURATOLA, G. (ed.) , *Eredita dell'Isram: Arte islamica in Italia* (Venice: Silvana Editoriale, 1993)

DODD, E.C., "The Image of the World.

Notes on the Religious Iconography of Islam," *Berytus*, XVIII (1969), pp. 35-79

DODDS, J (ed.), *Al-Andalus: The Art of islamic Spain* (New York: Metropolitan Museum of Art, 1992)

DOLS, M., *The Black Death in the Middle East* (Princeton : Princeton University Press, 1977)

DUNLOP, D.M., *Arab Civilization to AD 1500* (London: Longman, 1971)

ERDMANN, K., *Oriental Carpets* (London: Crosby Press, 1976)

ETTINGHAUSEN, R., *Arab Painting* (Geneva: Skira, 1977)

_____*From Byzantium to Sassanian Iran and the Islamic World: Three Modes of Artistic Influence* (Leiden: Brill, 1972)

_____*Islamic Art and Archaeology: Collected Papers* (ed. M.Rosen-Ayalon; Berlin: Mann, c. 1984)

_____ "The Impact of Muslim Decorative Arts and Painting on the Arts of Europe," *The Legacy of islam* (eds J. Schacht and C.E. Bosworth; Oxford: Oxford University Press, 1974), pp. 290-320

_____ "Originality and Conformity in Islamic Art," *Individuality and Conformity in Classical Islam* (eds A. Banani and S.Vryonis; Wiesbaden: Harrasowitz), pp. 83-114

_____and GRABAR. O., *The Art and Architecture of Islam 650-1250* (Harmondsworth: Penguin, 1987)

FERRIER, R. W. (ed.), *The Arts of Persia* (New Haven and London: Yale, 1989)

FIERRO, M. , "The Treatises against Innovations (*kutub al- bida*)," *Der Islam*, LIX (1992), pp. 204-46

FRISHMAN, M., and KHAN, H.-U. (eds), *The Mosque: History Architectural Development and Regional Diversity* (London Thames and Hudson, 1994)

GAGE, J., *Colour and Culture : Practice and Meaning from Antiquity to Abstraction* (London: Thames and Hudson, 1993)

GARCIN, J. C., MARUY, B., REVAULT, J., and ZAKARIYA, M,. *Palais et maisons du Caire, I. époque manelouke* (Paris: Centre National de la Recherche Scientifique, 1982)

GARCIN, J. C., et al, *Etats, sociétés et cultures du monde médiéva XV-Xve Siéda* (Paris: Presses Universitaires de France, 1995)

GOITEIN, S. D., *A Mediterran Society : The Jewish Communities of the Arab World as Portrayed in the Documents of the Cairo Geniza*, 5 vols (Berkeley and Los Angeles: University of California Press, 1967-88)

_____ "The Main Industries of the Mediterranean Area as Reflected in the Cairo Geniza," *Journal of the Economic and Social History of the Orient*, IV (1961) , pp. 168-97

GOLOMBEK, L., and WILBER, D., *The Timurid Architecture of Iran and Turan*, 2 vols (Princeton: Princeton University Press, 1988)

_____ and SUBTELNY, M., *Timurid Art and Culture: Iran and Central Asia in the Fifteenth Century* (Leiden: Brill, 1992)

GOODWIN, G., *A History of Ottoman Architecture* (London: Thames and Hudson, 1971

GRABAR, O., *The Alhambra* (Cambridge, MA: Harvard University Press, 1978)

_____ (ed.), *The Art of the Mamluks* (Muqarnas II) (New Haven and

London: Yale, 1984)

_____ and BLAIR, S., *Epic images and
Contemporary History: The
Illustrations of the Great Mongol
Shahnama* (Chicago: University of
Chicago Press, 1980)

_____ *The formation of Islamic Art* (New
Haven and London: Yale, 1973)

_____ *The Illustrations of the Maqamat*
(Chicago: University of Chicago Press,
1984)

_____ *The Mediation of Ornament*
(Princeton: Princeton University Press,
1992)

_____ "Islamic Art and Archaeology," *The
Study of the Middle East* (ed. L. Binde.;
New York: John Wiley and Sons,
1976) , pp. 229-64

GRAY, B., Persian Painting (Geneva:
Skira,1977)

GRUBE, E.J., *Cobalt and Lustre: The First
Centuries of Islamic Pottery* (London:
Nur Foundation in association with
Azimuth and Oxford University Press,
1994)

GUTHRIE, S., *Arab Social Life in the Middle
Ages: An Illustrated Study* (London:
Saqi Books, 1995)

HAARMANN, U. (ed.) , *Geschichte der
Arabischen Welt* (Munich: C.H. Beck,
1994)

HALDANE, D., *Mamluk Painting*
(Warminster, Wilts: Aris and Phillips,
1978)

HAMILTON, A., *Walid and His Friends: An
Umayyad Tragedy* (Oxford: Oxford
University Press, 1988)

AL-HASSAN, A.Y., and HiLL, D., *Islamic
Technology: An Illustrated History*
(Cambridge: Cambridge University

Press, 1986)

HAWTING, G.R., *The First Dynasty of Islam.
The Umayyad Caliphate AD 661-750,*
(Beckenham, Kent: Croom Helm,
1986)

HILLENBRAND, A. (ed.), *The Art of the
Seljuqs in Iran and Anatolia* (Costa
Mesa, Ch: Mazda, 1994)

_____ *Imperial Images in Persian Painting*
(Edinburgh: Scottish Arts Council,
1977)

_____ *Architecture : Form, Function and
Meaning* (Edinburgh: Edinburgh
University Press, 1994)

_____ *"La dolce vita* in Early Islamic Syria:
The Evidence of Later Umayyad
Palaces," *Art History,* V (1982), pp. 1-
35

_____ "Safavid Architecture, *"The Timurid
and Safavid Periods* (ed. P. Jackson;
Cambridge History of Iran, vol. VI;
Cambridge: Cambridge University
Press, 1986) pp. 789-92

_____ "The Uses of Space in Timurid
Painting," *Timurid Art and Culture:
Iran and Central Asia in the Fifteenth
Century* (eds L. Golombek and M.
Subtelny; Supplements to Muqarnas;
Leiden: Brill, 1992), pp. 76-102

HOAG, J.D., *Islamic Architecture* (London:
Faber and Faber, 1987)

HODGSON, M., *The Venture of Islam:
Conscience and History in a World
Civilization,* 3 vols (Chicago and
London: University of Chicago Press,
1974)

HOURANI, A., *A History of the Arab People*
(London: Faber and Faber, 1991)

_____ and STERN, S. M. (eds), *The Islamic
City: A Colloquium* (Oxford: Bruno

Cassirer, 1970)

HUMPHREYS, R. S., "The Expressive Intent or the Mamluk Architecture of Cairo: A Preliminary Essay," *Studia Islamica,* XXXV (1972), pp. 69-119

IBN ARABSHAH, *Tamerylane or Timur the Great Amir, from the Arabic Life of Ahmed ibn Arabshah* (Trans. by J. H. Saunders; London: Luzac and Co., 1936)

IBN KHALDUN, *The Muqaddimah. An Irtroduction to History,* 3 vols (trans. by F. Rosenthal; Princeton: Princeton University Press, 1967)

IBN AL-UKHUWWA, *The Maalim al-Qurba fi Ahkam al-Hisba* (ed. and summary trans. by A. Levy; London: Luzac and Co., 1937)

IBN TAYMIYYA, *Public Duties in islam: The Institution of the Hisba* (trans. by M. Holland; Leicester, 1982)

IRWIN, R., *The Arabian Nights: A Companion* (Hamnondsworth: Allen Lane, 1994)

_____ "Egypt, Syria and their Trading Partners 1450-1550," *Carpets of the Mediterranean Countries 1400-1600* (eds R.Pinner and W.B. Denny,1986)=*Oriental Carpet and Textile Studies* Ⅱ (1986)

The Middle East in the Middle Ages: The Bahri Mamuluk Sultanate 1250-1382 (Beckenham, Kent: Croom Helm,1983)

AL-JAHIZ, *The Epistle on Singing Girls* (trans. 3nd ed. by A.F.L Beeston; Warminster, Wilts: Aris and Phillips, 1980)

_____ *The Life and Works of Jahiz* (trans. and ed. by C. Pellat;Berkeley and Los Angeles: University of California Press, 1969)

_____ *Le Cadi et la mouche: anthologie du Livre des animaux* (trans. and ed. by L. Souami; Paris: Sinbad, 1988)

JAMES, D., *Islamic Masterpieces of the Chester Beatty Library*(London: World of Islam Festival Trust, 1981)

_____ "Space-Forms in the Work of the Baghdad *Maqamat* Illustrators, 1225-58," *Bulletin of the School of Oriental and African Studies,* XXXVⅡ (1974), pp. 305-20

JONES, D., and MICHELL, G. *The Arts of Islam* (London : Hayward Gallery, 1976)

KEYVANI, M., *Artisans and Guild Life in the Later Safavid Period: Contributions to Social-economic History of Persia* (Berlin: Klaus Schwarz, 1982)

KING, D., and SYLVESTER, D., *The Eastern Carpet in the Western World* (London: Hayward Gallery, 1983)

The Koran Interpreted, 2 vols (trans. by A. J. Arberry; London George Allen and Unwin, 1955)

LANE, A., *Early Islamic Pottery* (London: Faber and faber 1947)

_____ *Later Islamic Poetry* (London: Faber and Faber, 1957)

LAPIDUS, I.M., *Muslim Cities in the Later Middle Ages* (Cambridge, MA: Harvard University Press, 1967)

LEWIS, B. (ed.), *The World of Islam* (London: Thames and Hudson, 1976)

LINGS, M. , *The Quranic Art of Calligraphy and Illumination* (London: World of Islam Festival Trust, 1976)

LOWRY, G., and LENTZ, T. , *Timur and the Printcely Vision* (exh. cat., Los Angeles: County Museum of Art, 1989)

MASSGNON, L., *La Passion d'al-Hallaj, martyr mystigue de l'Islam,* 2 vols (Paris: P. Geuthner, 1922), trans. by H. Mason as *The Passion of al-Hallaj: Mystic and Martyr of Islam,* 4 vols (Princeton: Princeton University press, 1982)

AL-MASUDI, *The Meadows of Gold : The Abbasids* (ed. and trans by P. Lunde and C. Stone; London: Kegan Paul International, 1984)

MAYER, L., *Mamluk Costume: A Survey* (Geneva. Albert Kundig, 1952)

MEINECKE, M., *Die mamlukishe Architektur in Ägypten und Syrien,* 2 vols (Gluckstadt: J. J.Augustin, 1992)

MEISAMi, J. S., *Medieval Persian Court Poetry* (Princeton: Princeton University Press, 1987)

MELIKIAN-CHIRVANI, A.S., *Islamic Metalwork from the Iranian World: 8th to 18th Centuries* (London: Victoria and Albert Museum, 1982)

_____ "Le Livre des rois: miroir du destin," : *Studia Iranica,* XV Ⅱ (1988) , pp. 7-46

MEZ, A., *Die Renaissance des islams* (Heidelberg: C. Winter, 1922; trans. by S. Khuda-Burksh and D.S. Margoliouth as *The Renaissance of Islam* (London: Luzac and Co.,1937)

MINORSKY, V., *Calligraphers and Painters: A Treatise by Qadi Ahmad, Son of Mir Munshi* (Washington: Smithsonian Institution, 1959)

MITCHELL, G. (ed.), *Architecture of the Islamic World* (London: Thames and Hudson, 1978)

MORABIA, A., "Recherches sur quelques noms do couleurs en Arabe classique," *Studia islamica,* XXI

(1964), pp. 61-69

MORGAN, D., *Medieval Persia 1040-1797* (London and New York: Longman, 1988)

NECIPOGLU, G., *Architecture, Ceremonial and Power: The Tapkapi Palace in the Fifteenth and Sixteernth Centuries* (New York and Cambridge, MA: MIT Press, 1991)

NORTHEDGE, A., "Planning Samarra: A Report for 1983-4," *Iraq,* XLV Ⅱ (1985) , pp. 109-28

PEDERSEN, J., *The Arabic Book* (trans. by G. French; Princeton: Princeton University Press, 1984)

PELLAT, C., *The Life and Works of Jahiz* (trans. by D. M. Hawke; London: Routledge and Kegan Paul, 1969)

PETSOPOULOS, Y. (ed.) , *Tulips, Arabesques and Turbans* (London: Alexandria press, 1982)

PORTER, V., *Islamic Tiles* (London: British Museum Publications, 1995)

RABY, J., "Court and Export: Part 1, Market Demands in Ottoman Carpets 1450-1550," *Oriental Carpet and Textile Society,* Ⅱ (1986) , pp. 29-38

_____ "Court and Export: Part Ⅱ, The Usak Carpets," *Ibid,* pp. 177-88

RICHARDS, D.S. (ed.) , *Islam and the Trade of Asia* (Oxford: Bruno Cassirer, 1970)

ROBINSON, B., *Persian Painting in the India Office Library: A Descriptive Catalogue* (London: Sotheby Parke Bernet, 1976)

_____ *Persian Painting in the John Rylands Library* (London: Sotheby Parke Bernet, 1980)

ROBINSON, F., *Atlas of the Islamic World since 1500* (Oxford: Phaidon, 1982)

RODLEY, L. , *Byzantine Art and*

Architecture: An introduction (Cambridge: Cambridge University Press, 1994)

ROGERS, J. M., *Empire of the Sultans: Ottoman Art from the Collection of Nasser D. Khalili* (London: Nur Foundation in association with Azimuth, 1996)

_____ "Evidence for Mamluk-Mongol Relations, 1260-1360," *Colloque internationale sur l'histoire du Caire* (Grafenheinichen: Gottfried Wilhelm Leibniz, 1972) , pp. 385-404)

_____ *Islamic Art and Design*: 1500-1700 (London, British Museum Publications, 1976)

_____ *The Spread of Islam* (Oxford: Phaidon, 1976)

_____ "The State and the Arts in Ottoman Turkey: The Stones of Suleymaniye," *International Journal of Middle Eastern Studies*, XIV (1982) , pp. 71-86, 282-313

_____ and WARD, J.M., *Suleyman the Magnficent* (exh. cat. ; London: British Museum Publications, 1988)

ROSENTHAL, F., *The Classical Heritage in Islam* (London : Routledge and Kegan Paul, 1975)

SABRA, A.I., *The Optics of Ibn al-Haytham* (London : Studies of the Warburg Institute, 1989)

SAFADI, Y.H., *Islamic Calligraphy* (Boulder Shambhala, 1979)

SAFWAT, N., *Art of the Pen: Calligraphy of 14th to 20th Centuries* (Oxford: Oxford University Press, 1995)

SAVORY, R., *Iran under the Safavids* (Cambridge: Cambridge University Press, 1980)

SCHIMMEL, A., *As through a Veil: Mystical Poetry in Iran* (New York: Columbia University press, 1982)

_____ *Calligraphy and Islamic Culture* (New York: New York University Press, 1990)

_____ *Islamic Calligraphy* (Leiden: Brill, 1970)

_____ *Mystical Dimensions of Islam* (Chapel Hill: University of North Carolina Press, 1975)

SERJEANT, R. B., *Islamic Textiles: Material for History up to the Mongol Conquest* (Beirut: Librairie du Liban, 1972

SHATZMILLER, M., *Labour in the Islamic World* (Leiden: Brill, 1994)

SOUCEK, P. (ed.), *Content and Context of the Visual Arts in the Islanic World* (Pennsylvania University Park:Pennsylvania University Press, 1988)

SOUDAVAR, A., *Art of the Persian Courts: Selections from the Art and History Trust Collection* (New York: Rizzoli, 1992)

SOURDEL, D., and SOURDEL, J., *La Civilisation de l'Islam classique* (Paris: Arthaud, 1968)

SOURDEL-THOUMINE, J., and SPULER, B., *Die Kunst des Islam* (Berlin: Propylaen Verlag, 1973)

SOUSTIEL, J., *La Ceramiq islamique: Le guide du connasseur* (Fribourg: Office du Livre, 1985)

STEENSGAARD, N., *The Asian Trade Revolution of the Seventeenth Century* (Chicago: University of Chicago Press, 1975)

SWEETMAN, J., *The Oriental Obsession : Islamic Inspiration in British and*

American Art and Architecture
(Cambridge: Cambridge University
Press, 1987)

THACKSTON, W., *A Century of Princes :
Sources in Timurid History and Art*
(Cambridge, MA: Aga Khan Program
for Islamic Architecture, 1989)

AL-THALIBI, *The Latai'f al-Ma'arif of al-
Tha'alibi* (ed. C.E. Bosworth;
Edinburgh: Edinburgh University
Press, 1968)

THOMPSON, J., *Carpet Magic* (London:
Barbican Art Gallery, 1983)

WARD, R., *Islamic Metalwork* (London:
British Museum Publications, 1993)

WATSON, O., *Persian Lustre Ware* (London:
Faber and Faber, 1985)

WELCH, A., *Artists for the shah* (New Haven
and London: Yale, 1976)

WELCH, S.C., *A King's Book of Kings* (New
York: Metropolitan Museum of Art,
1972)

_____ *Royal Persian Painting* (London:
Thames and Hudson, 1976)

_____ *Wonders of the age : Masterpieces of
Early Safavid Painting 1501-1576*
(exh. cat. ; Philadelphia: Fogg Art
Museum, 1979)

WILBER, D., "The Timurid Court: Life in
Gardens and Tents," *Iran*, XV Ⅱ
(1979), pp. 127-33

WULFF, H.E., *The Traditional Crafts of Persia*
(Cambridge, MA: The MIT Press,
1966)

그림 출처 *Picture Creelits*

굵은 숫자는 도판 번호이다.

찾아보기